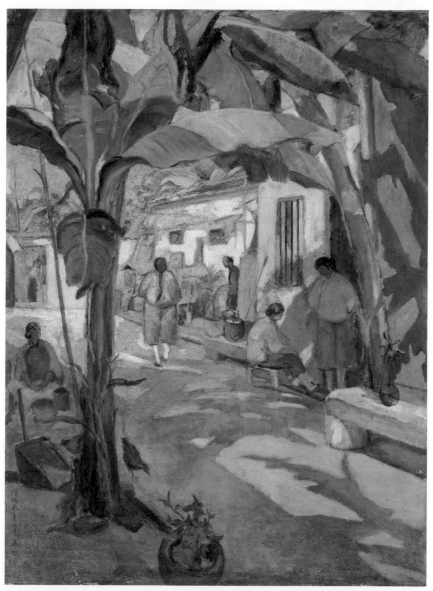

圖01　生活節奏平穩、空氣凝滯的日治時期臺灣社會樣貌。（廖繼春，1928，
《有香蕉樹的院子》，媒材：油彩、畫布，尺寸：129.2 × 95.8 cm。圖為臺北
市立美術館典藏授權提供）

圖02　日本新民謠運動為臺灣
的流行歌曲產業做了暖身。這
些作品雖然以日語演唱，但這
些「喧賓奪主」的作品都以臺
灣為主題。（圖片由秋惠文庫
提供）

圖03　歌手純純是日治時期臺
語流行歌壇中最風光的歌手。
（圖片由曲盤聽講文化工作室
黃士豪提供）

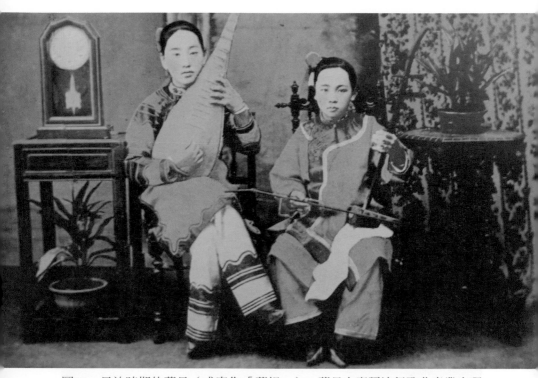

圖04　日治時期的藝旦（或寫作「藝姐」）。藝旦在臺語流行歌曲產業出現後，成為歌手的主要來源。（圖片由曲盤聽講文化工作室黃士豪提供）

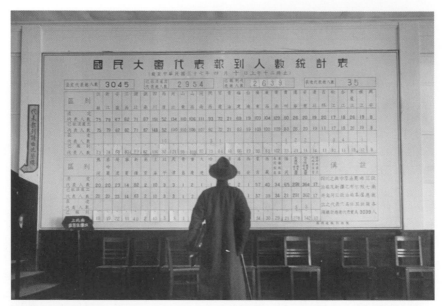

圖05　1948年中華民國國民代表大會。照片背後2000名出席者中,臺灣只占了19席。而這個以中國為主體的政治結構,在國民黨來臺後成為差別統治的根源。(圖片取自wikimedia commons)

圖06　臺灣唱片工業復甦後因物質缺乏,許多唱片均以集合不同歌星作品的方式發行。封面也經常以「公版封套」來呈現。圖為1950年代亞洲唱片的兩種公版封套,左邊封套的年代略早於右邊。(圖片由六禾音樂故事館提供)

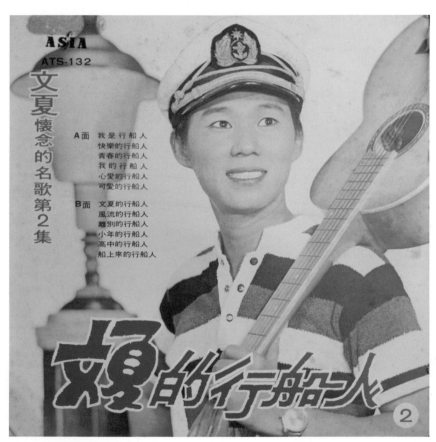

圖07　文夏有關行船人的合集，說明「港歌」風靡臺灣的時代痕跡。（圖片由六禾音樂故事館提供）

圖08　1950年代開始的美援除了經濟援助、技術移轉、基礎建設的構築外，也包括臺灣的軍事防衛。（圖片由中央通訊社提供）

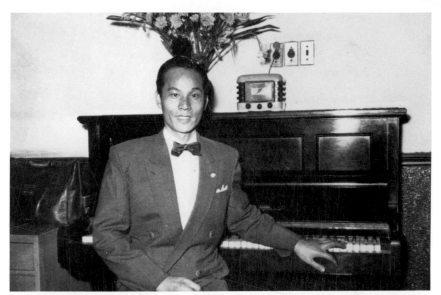

圖09　許石除了活躍於臺語流行歌曲界，他和文夏在1950年初期便開始從事臺灣民謠的採集。（圖片由中央研究院臺灣史研究所數位典藏與許朝欽提供）

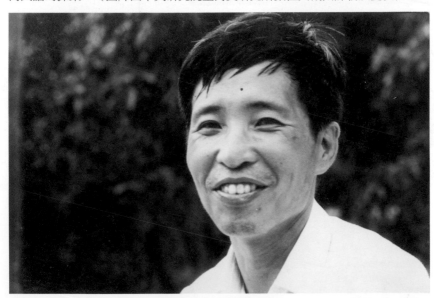

圖10　身為政治受難者，李哲洋除了在古典音樂評介和推廣、以及臺灣民謠採集上有殊多貢獻外，對於本土流行歌曲也抱持著接受態度和關懷。（圖片由李立劭提供）

圖11　從戰前的〈雨夜花〉、
〈河邊春夢〉到戰後的〈思念故
鄉〉、〈黃昏嶺〉，周添旺所作
的歌詞細膩優美。在不同政權中
他忠於土地的創作態度，就是臺
語流行歌曲歷史變遷的寫照。
（圖片由周啟賢提供）

圖12　葉俊麟一生創作的歌詞多
達數千多首，其歌詞內容緊扣社
會脈動。（圖片由葉煥琪提供）

圖13　圖為吳晉淮的唱片封套。吳晉淮曾赴日本修習音樂並在當地發展。能唱能創作的他在戰後初期回臺後，唱紅了許多如〈港都夜雨〉等重要的「港歌」。（圖片由六禾音樂故事館提供）

圖14　股旅物中主角因被故鄉遺棄而流浪的遭遇、以及陰鬱、挫折、沉默的個性，和1950、60許多本省人的社會邊緣性成為疊影。（圖為1966年日本電影，沓掛時次郎　遊俠一匹©東映）

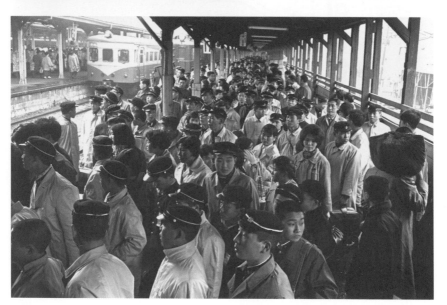

圖15　「集團就職」讓日本鄉下年輕人的離鄉有了光榮感和安全感。他們到都市不是去找工作，而是去從事已被媒合好的職業。（圖片由日本《朝日新聞》提供）

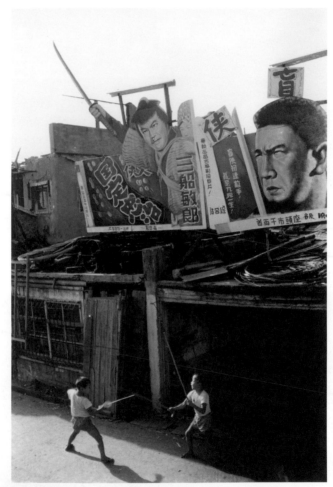

圖16　臺灣在1950至60年代曾允許日本電影輸入，而在60年代中期，當時人們
喜歡看劍俠等時代劇，最紅的明星如三船敏郎、勝新太郎等，甚至引起小孩的
模仿。直到1972年日本與中華人民共和國建交後，日本電影全面禁止進口，到
80年代中期後才又開始進口。（圖片為攝影家黃伯驥攝影、授權）

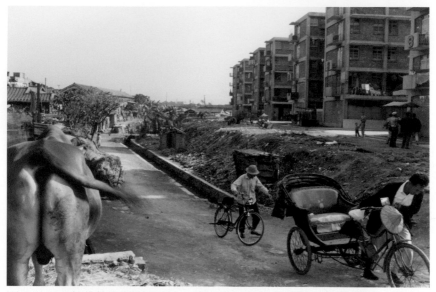

圖17　1960年代的臺灣剛要走上工業化，但仍離不了農業社會的氣息。1965年臺北南機場惠安街上的一期整建住宅旁，仍有水牛經過。（圖片為攝影家黃伯驥攝影、授權）

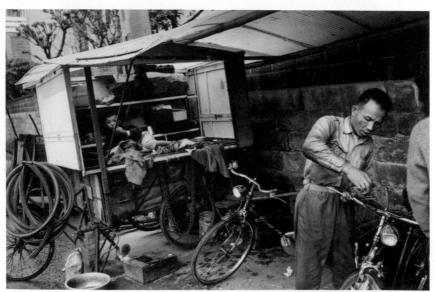

圖18　1967年臺北松山這家「流動修理店」的意象，表達出許多外來移動人口身處流動、邊緣的社會處境。（圖片為攝影家黃伯驥攝影、授權）

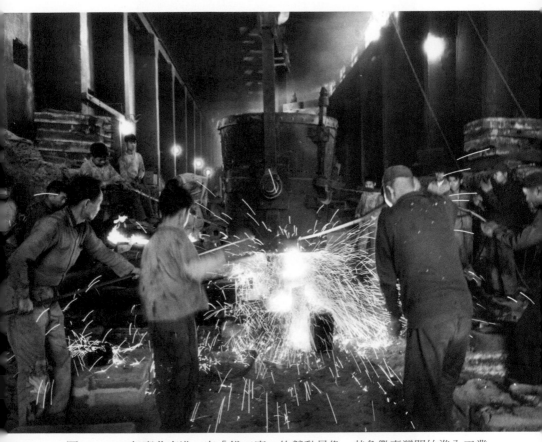

圖19　1968年臺北南港一家「鐵工廠」的勞動景像，其象徵臺灣開始進入工業化。（圖片為攝影家黃伯驥攝影、授權）

圖20　演唱過望鄉演歌〈田庄兄哥〉的黃西田，曾化名「西田吉夫」在臺灣發
行日語流行歌曲。（圖片由六禾音樂故事館提供）

圖21　〈拜託月娘找頭路〉的主唱者文鶯，也曾以日式藝名「司美雪」，演唱
過許多由臺語歌謠改編的日語作品。（圖片由六禾音樂故事館提供）

圖22　電視布袋戲〈雲州大儒俠〉在臺灣創下空前絕後的收視率，其主題曲也
風靡全臺。（圖片經喜瑪拉雅音樂事業股份有限公司授權，實物則由六禾音樂
故事館提供）

圖23　中影的《養鴨人家》（1965）呈現出臺灣農村光明美好的一面，而政府
則是有能的救贖者。（圖由中影股份有限公司授權提供）

圖24　1962年全臺最大的電視歌唱節目「群星會」開播，但節目中演唱的幾乎都是國語流行歌曲。（圖片由六禾音樂故事館提供）

圖25　校園民歌不管在題材內容、唱腔、從事人員都和台語流行歌曲有明顯的對比，它的出現改變了「群星會」式的國語流行歌曲唱腔。（圖片經喜瑪拉雅音樂事業股份有限公司授權，實物則由六禾音樂故事館提供）

歌唱臺灣

連續殖民下
臺語歌曲
的變遷

陳培豐
著

＊圖片部分，感謝前述各單位授權與提供，以及日本三元社居中幫忙聯繫。特別鄭重感謝曲盤聽講文化工作室黃士豪先生、六禾音樂故事館陳明章先生、黃伯驥醫師，以及許朝欽、李立劭、周啟賢、葉煥琪等家屬之熱情無私協助。

目次

編輯說明

　　今日的臺灣已有許多臺語文字化的方案，也已進行推廣當中。然而，在本書中所提及的臺語流行歌曲，其歌詞寫就之時，仍缺乏較為完整、全面之臺語書寫系統，其中參雜許多音近的俗用、慣用、代用字等。

　　由於本書關注的是臺語歌曲變遷的歷史，且考量到這些臺語流行歌曲之歌詞已廣為傳播，被過往大眾所熟知，是故，文內在引用歌詞時，是將之視為史料，以最常見版本之用字為主，並尊重且保留其原樣，不會刻意訂正用字。特此註明。

　　每章正文前附有相關歌曲之QR Code連結，以便讀者能更深入理解本書內容。感謝國立臺灣歷史博物館「臺灣音聲一百年」資料庫。本連結僅供參考，本書並無保存、維護之權責，若連結失效，尚祈見諒。

序章

臺語流行歌曲

——一部「有聲有色」的臺灣社會文化史

一、研究動機——臺語歌曲的日本化、傳統化

（一）代表「日本人心靈」的演歌

本書主題探討在臺灣的工業化過程中，臺語流行歌曲是如何、以及為何走向日本化？而在這歷程背後，又隱含著何種社會、政治、文化、經濟、族群之意涵。此處所謂「日本化」，指的是大量翻唱、模仿及挪用日本流行歌曲，特別是演歌的風格。因此簡要來說，「日本化」指的便是臺語歌曲演歌化和日本演歌臺灣化。

「演歌」原指日本明治時期自由民權運動裡，一些原本是「壯士」的江湖走唱藝人，在街頭以念唱的形式批判時局的歌曲。但這種具有代替演說、傳達憤怒和思想的歌曲，與現下我們所熟知的演歌——亦即1960年代後在日本流行歌壇「出現」，由三橋美智也、春日八郎、美空ひばり、都はるみ、五木ひろし、森進一等歌手所演唱的歌曲類型——在音樂型態和歷史淵源上均無關聯（輪島裕介2010: 15-18）。而本書以下所指涉的演歌，則為後者，乃是具有大眾消費娛樂型態的流行歌曲。

今日的演歌可以被定義為「基於日本土壤的歌聲」[1]，其演唱的重要特徵為顯著的「轉音」（こぶし，kobusi）和「顫音」（ゆり，

[1] 原文如下：「今日の演歌は、日本的な土壌に立脚した歌声だと定義づけることができよう。」〈作者不詳〉。1984-1994。〈演歌〉。《日本大百科全書（ニッポニカ）》。https://kotobank.jp/word/%E6%BC%94%E6%AD%8C-170980。2020/1/9瀏覽。

yuri）、拍子經常拖很長、有黏稠感，因而呈現特殊的歌曲風格。簡單地說，演歌在旋律、曲式、樂器方面具日本音樂色彩，歌詞也經常圍繞著弱者的感嘆，描寫被社會秩序所拋棄，對於未來又無法提出有希望的解答，只好獨自飲泣的場面，又或是吐露被命運支配而無能為力的庶民心聲。因此，演歌中的主角往往帶有社會邊緣人的色彩。除此之外，演歌的世界也經常會強調人生在世，必須以儒教的禁欲精神去面對困境，因此歌詞中經常鼓勵人們以清心寡慾、安身立命、忍耐奮鬥的態度，去解決人與生活環境之間的矛盾和緊張關係（みつとみ俊郎1987: 56-86）。

演歌對於人生的態度擁有相當極端的兩面性，一方面描寫人們在困境中，無法獲得救贖時的挫折、悲哀、無奈、絕望；另一方面卻又強調人們在逆境中自我救贖的必要性。為此，不斷灌輸著積極向上、努力、忍耐、奮鬥、不放棄等觀念，而顯得健康、積極、光明勵志。緣此，演歌的歌詞往往具有高度的社會寫實色彩，其經常被認為是一種「私小說」。[2]然而，儘管演歌的歌詞內容在面對人生困境時所提出的答案並不一致，但在唱腔上卻具有相當一貫的特色——具有濃厚轉音／顫音的「唱腔」，便是其生命線。「唱腔」通常指傳統戲曲音樂中各種曲體之演唱法的總稱，在本書中的「唱腔」乃專指歌曲的演唱方式，也就是歌曲的唱法。

由於演歌的音樂經常呈現哀切感，節奏通常比較緩慢，而轉音／

2　私小說，是二十世紀日本文學的一種特有體裁，有別於純正的本格小說，私小說的特點為採取自我暴露的敘述法，自暴支配者的卑賤的心理景象，是一種寫實主義的風格，成為日本近代文學的主流。私小說離不開「自我」，而自我是則是私小說的創作核心，新思潮派的久米正雄稱之為「心境小說」。

顫音的使用，不但增強了演唱時情感的表露，更增添感傷的氣氛。因此，演歌非常適合且需要這種唱腔，而轉音／顫音的強調也成為演歌的特殊趣味。

若透過文字來說明，轉音指的是在音與音之間以連續的方式，由一個音婉轉曲滑到另一個音；而顫音則是一種歌唱技巧裝飾，使聲音呈現波浪式的運動。而以樂器來比喻，轉音／顫音的音色效果像洞簫，有類似絲綢的滑潤飄逸甚至不穩定的感覺（田辺尚雄1947: 44）。[3]

演歌的唱腔和日本傳統的俗謠、浪花節或邦樂都有淵源，與帶有西洋味的流行歌曲相比，其深具在地性、仿古性與保守性。加上因為借用了明治時期的古老稱呼產生擬歷史的氛圍，所以很容易給人古老傳統的印象或錯覺。

當然這種標榜日本在地性的歌謠，乃是其他國家、民族所不易接受、模仿或借用的。為此，演歌經常被視為是最能代表「日本人心靈」的「傳統」歌謠（輪島裕介2010: 13、14）。

3　針對轉音，日本的音樂研究者田辺尚雄還有一個非常巧妙的比喻，他認為西洋的發聲法與日本kobusi的唱歌法所展現出的旋律感覺就像是一個在口腔內做體操，一個則在跳日本的舞蹈。而這個比喻中的唱歌法，其實在臺灣也並不難理解或實現，因為只要我們把長笛與尺八，變成長笛與洞簫，把日本的舞蹈換成中國舞蹈便可。

（二）「臺語演歌」的傳統化

日本演歌具有濃厚的在地性，被認為難以被其他國家民族所接受或模仿。儘管如此，臺灣卻擁有在唱腔上強調轉音／顫音，在歌詞中經常描寫社會弱勢或邊緣人——即歹命人、艱苦人、七逃（迌迌）人、行船人、舞女、酒女……等的不幸遭遇和悲情無奈之「臺語演歌」。

臺語演歌和日本演歌一樣，經常強調挫折、離別、貧困、被棄、淪落、漂泊、無奈、絕望、哀愁、怨念、自暴自棄等題材或情緒；同時卻也鼓勵人們積極向上、忍耐、打拚、出頭天。其不但受到這座島嶼上民眾的喜愛，甚至也經常被認為具有本土色彩，乃代表「臺灣人」的歌謠。在戰後各時代中，我們所熟知的一些知名臺語流行歌曲，如〈安平追想曲〉、〈酒家女〉、〈黃昏的故鄉〉、〈港口情歌〉、〈快樂的出航〉、〈苦海女神龍〉、〈冷霜子〉、〈為錢賭生命〉、〈心事誰人知〉、〈行船人的純情曲〉、〈惜別的海岸〉、〈一支小雨傘〉、〈舞女〉、〈愛拚才會贏〉、〈酒後的心聲〉等，經常帶有濃淡不一的演歌唱腔，也就是以「臺日混成」的方式去進行演唱詮釋。

臺語演歌在臺灣相當風行，其受歡迎的程度，由2012至2014年間臺灣的電視臺爭相製播專門演唱臺語演歌的節目，可見一斑。其中，長年播出的著名歌唱節目《臺灣演歌秀》，便是代表性例子；此外，在節目名稱上雖未直接使用「演歌」一詞，但如《臺灣望春風》等歌唱節目，其內容特色也都幾乎與《臺灣演歌秀》相同，其不僅演唱標榜本土的臺語演歌，還經常將日本演歌也搬上舞臺共襄盛舉、一起唱

和。[4]

　　而和日本一樣，臺語演歌的唱腔也經常被認為或定位成臺灣「傳統式」的歌唱文化。流行樂評家翁嘉銘在1997年論及金曲獎和臺語歌曲時，曾經表示：「趙傳和齊秦以搖滾唱腔詮釋臺語歌曲，現代感足，蔡小虎和蔡振南算是比較傳統的臺語演唱方式，硬要說誰優誰劣，多少有自由心證的味道，就好像拿搖滾和日本演歌比」（翁嘉銘1997）。類似這種把「傳統的臺語歌曲演唱方式」與「日本演歌」並置為同等關係的說法，還可見於著名國語歌手張清芳。1998年張清芳在吐露自己即將發行臺語唱片之感想的一篇訪談中，提到她在唱片籌劃初期曾經要求不唱「有酒、胭脂和悲情味的歌詞及曲風」的歌曲，因為「唱這種意境的歌，我再怎麼唱也唱不出傳統且演歌式的唱腔，這種唱腔讓我唱來會是一件很好笑的事」（陳偉民1998）。

　　由此可知，流行歌壇中普遍認為臺語演歌，是臺灣人歌唱文化受到日本化影響的結果，同時也相信這種唱腔其來有自，是一種行之已久的「傳統」。

　　將臺語演歌定位成臺灣歌唱文化「傳統」，這種說法其實並非毫無論據的狂言妄語。因為在臺灣，轉音／顫音濃厚的唱腔並不是臺語演歌獨有的專利，其也普遍存在於包括臺灣「民謠」在內的相關歌謠。由歌林唱片公司發行的一系列臺灣民謠中，著名歌手鳳飛飛在詮釋這些「民謠」時，便經常使用轉音／顫音。在民謠這種擁有傳統性、古老性、在地性、庶民性之樂種的相伴和背書之下，「臺語歌曲中的東洋元素是存在已久的本土文化」的說法，對許多人而言是一種

4　《臺灣望春風》、《臺灣演歌秀》均為八大電視臺所製作的節目。

言之有理、具說服力的推論結果。

　　然而，如果我們仔細聆聽戰前包括臺灣戲劇、俗謠、流行歌曲在內的一些唱片，將會發現雖然是在日本統治下，但當時臺灣大部分的歌手都是以接近歌仔調的唱腔，作為主要的歌唱詮釋技巧。具體地說，這些歌手大都是以本嗓的方式演唱，因此字句清晰、頓挫分明；且由於不刻意以轉音作為裝飾之故，每個不同的音通常都直接到位，而呈現顆粒狀（王櫻芬2008: 185）。在1930、40年代，臺灣在地性濃厚的歌仔調唱腔是臺語流行歌曲的主流，甚至是唱片銷售之保證，這個唱腔被使用的機率遠高於轉音／顫音。

　　如此情形顯示，戰前日本式的歌唱文化其實並未滲透到臺灣社會，而轉音／顫音也不是臺灣歌手所擅長或慣用的歌唱技巧。因此，臺語演歌作為一種臺灣歌唱文化的「傳統」，其源自日治時期之說法並不成立。而既然臺語流行歌曲的日本化或演歌化，並非日治時期臺灣人被殖民者同化的結果，那麼真實情況，極可能是戰後臺灣人主動向日本傾靠的一種文化受容現象，乃在大量翻唱日本歌曲的過程中，受到原曲或原唱者之約制，或自己刻意抄襲或模仿的結果所致。

　　臺語流行歌曲中的這些演歌元素，既然並非來自日本殖民統治時期，而是到了戰後才開始滲透臺灣社會，那麼究竟是何原因，使得本省人在國民黨政府支配下，卻將自己的歌唱文化往日本靠攏？套用「歌謠反映世態，世態隨著歌謠轉變」（歌は世につれ、世は歌につれ）這句日本名言來思考，其中恐怕不能忽略的是，生活在臺灣這塊土地上不同族群間之歷史經驗、社會境遇和集體記憶的差異。

　　名言、諺語往往簡化了複雜演繹，只憑短短幾個字，便於社會

中長久流傳，原因在於它是人類生活經驗累積的精巧歸納（穴田義孝 1982: 259）。而透過上述名言去思考臺語流行歌曲，不難理解到在臺語演歌背後，其實隱藏著許多故事。而解析這些歌曲、唱腔之間的關係，將有助於我們了解本省人的歌唱文化，同時也得以藉此透視臺灣歷史、經濟、社會、政治的演變過程。換言之，對於臺語演歌的探索，是臺灣社會文化史或庶民史的有效切入點，其重要性遠比我們想像的要來得大。

二、研究課題和方法

（一）研究課題——聲音的歷史‧歷史的聲音

歌曲的基本構成要素是歌詞、旋律、節奏和唱腔。換言之，其是一種結合歌詞這個有形、具體的內容情節，以及歌聲／唱腔這個無形、抽象的情感表達方式所構成的文藝型態。有了歌聲／唱腔作為媒介，歌詞得以跳脫出文字的形態及詩的範疇，終而成為歌曲。也因此，歌聲／唱腔之於歌手等同是演奏音樂的樂器，其具有決定歌曲印象的作用，帶給聽眾的詮釋力或撼動力經常是大過於歌詞、旋律的。許多經典歌曲被不同歌手演唱後，往往能展現不同的意境和味道，其原因便在於此。

相對於歌聲是天生自然的產物，唱腔則可經由學習模仿而來，是一種「表情」的展現。歌聲／唱腔較為無形抽象，但因為濃縮了各地民眾長期以來的歷史經驗、集體記憶或社會境遇，而具有強烈的感

染力。就如同大眾文藝研究者森秀人所言，唱腔其實是一種思考。當一種歌聲／唱腔經過長期且無數作品採用，而成為歌曲的種類、社會文化的結構後，其便由個人的風格擴展成為一種文化或身分認同的象徵（森秀人1970: 384）。也因此同樣是在「唱歌」，不同的地方、國民、族群會以不同的歌聲／唱腔去詮釋表達「自己」，例如中國的小調式唱腔、日本演歌的轉音、黑人靈歌的內心吶喊等，都承載了這些歌聲／唱腔的擁有者，經由其歷史經驗、社會際遇所凝結出的美學意識和集體情緒。

而就本論文所框限的期間——1930年到1970年而言，臺語流行歌曲的閱聽者和本省族群所呈示的應該是一個不完全、但卻非常接近的交集。日治時期由於語言文化的隔閡，臺語流行歌曲主要消費者無疑是臺灣人「自己」。戰後臺灣的族群結構和流行歌曲生態雖有變化，但根據1997年的調查，相對於國語流行歌曲以外省人、中高學歷且社經地位較高者為主要消費者，臺語流行歌曲的愛好者則大部分是本省人「自己」。這些本省人具有較高的本土意識和對日情感，但教育程度與社經地位則偏低。直到今日，教育程度、階級差異、族群、母語使用、對日情感等，仍是兩種臺灣流行音樂之消費者的有效區分（瞿海源：1997）。[5]

歌聲／唱腔如果是民眾長期的生活經驗、集體記憶或社會境遇所累積歸納出來的歌唱文化，那麼隨著民眾生活、社會境遇的翻轉，其也會流動而產生變化，也會有盛衰浮沉的現象。日治時期臺語歌曲不

5　雖然這兩種歌曲之消費者在族群、學歷、語言、階級、經濟狀況的差異性，日後隨著國語教育普及有逐漸弭平的跡象。

曾沾染濃厚的日本唱腔，但卻在戰後快速質變，將轉音／顫音變成臺語歌曲的「傳統」即是一個例子。而既然象徵著「自己」並具有文化或身分認同意義的歌聲／唱腔，並非自古以來就定型而一成不變，那麼透過解析戰前、戰後臺灣人如何去調適、改變、評價「自己」的歌聲／唱腔，並將之傳統化、正典化，我們應能為近半世紀來這座島嶼上的居民，書寫一部可貴的社會文化史，替他們來講述其生活經驗、社會境遇和集體記憶。

在此所以稱之「可貴」，乃是因為無論戰前或戰後，臺灣大多數居民的母語——也就是所謂的臺語（河洛話），其近代書寫表記一直沒有機會獲得教育資源的奧援，迄今標準化、制度化的作業都尚未完善。為此，臺語始終都難以普遍成為「我手寫我口」的文學創作工具。但是流行歌曲這個聲音媒介，卻為此文化困境打開一條出路，讓許多本省底層民眾得以「我口唱我心」，去描述、傳達他們的生活樣態和情緒。1960年代當臺灣開始進入工業化社會之際，臺語流行歌曲中出現了大量描述民眾由農村前往都市尋找工作的作品。由許多跡象都可以看到，當時這些社會寫實色彩濃厚的臺語演歌，事實上發揮了許多補償、延展或替代文學的功能，也為臺灣社會留下珍貴的記錄。

臺語流行歌曲對於原本便缺乏「自己」的文學創作工具，戰後又身處威權政治陰影下的本省民眾而言，是表露心聲的最佳管道；其意義遠超出大眾消費娛樂的範疇；也是我們理解世相的絕佳方法。

「聲音是歷史的一環，而歷史的書寫可以是以人民為主體的，裡面揉浸了聲音與生活、聲音與人民、聲音與社會的多層互動（何東洪、鄭慧華、羅悅全等2015: 17）。」《臺灣的聲音》之發刊詞如是

說，這與「歌謠反映世態，世態隨著歌謠轉變」的名言，實有異曲同工之妙。而筆者書寫本書的動機，基本上便是試圖針對「聲音的歷史，歷史的聲音」進行學術探究。換言之，本研究的課題便在於：嘗試用聲音來替本省庶民寫一段屬於他們的近現代史。

透過戰前戰後臺語流行歌曲的生成、發展、流變的探索分析，本書希望為臺語演歌為什麼要這樣唱？這種歌唱文化具有什麼樣的社會、政治意義？在樹立這些唱腔的過程中，臺灣社會又發生了什麼事情……等問題尋找答案。而此處所謂的「這樣唱」，包括了歌唱中的歌詞內容，以及其詮釋技巧的選擇。所以臺語歌曲中的歌詞和唱腔，都將是本書的主要觀察重點。

作為歷史研究，時間軸上的變與不變將是筆者的論述依據。據此，除了戰後臺語流行歌曲中具有演歌風格的作品之外，把日治時期不具演歌風格的臺語流行歌曲也納入本書的探討分析對象，其主要意義在於闡述臺語流行歌曲的原型和風貌，並說明這些歌謠在型態特徵上為什麼會有別於日本，甚至同時期也受到日本殖民統治的朝鮮。當然，選擇戰後具有演歌風格的臺語流行歌曲作為探討對象，則是要說明日本元素如何被引進臺灣？為何被需求？如何從無到有，又成形而氾濫。

也因此以書名來看，這本著作中的「歌唱臺灣」可以解釋為：在臺灣的一些歌唱活動，或是在歌曲中被唱出的臺灣社會文化變遷，甚至是以歌聲來描寫的臺灣。而若以副標題「連續殖民下臺語歌曲的變遷」作為補充和提示，可以知曉筆者在本書中，是以被殖民的視角，去定位戰前日本和戰後國民黨政府支配下的臺灣。

（二）研究方法和章節設計

　　本書主題雖是談論臺灣歌謠，但內容碰觸的議題相當龐雜，包括：日本的新民謠、臺灣民謠、戰前朝鮮的流行歌曲、人口移動、二二八事件、戰後的農村土地改革、日本的股旅演歌、戰後日本的高度經濟成長、臺灣的布袋戲和健康寫實電影，以及臺灣的小說作品等等。當然，要處理如此龐大複雜的議題，便需要一個解釋歷史的框架或主軸，否則很容易因失去焦點而導致論述漫無邊際。在本書中，筆者所設定的主軸便是工業化、日本化；且以這個過程中臺灣的社會底層人物為描述的主角。長年以來，臺灣史學界習於利用在歷史現場擁有發言權且遺留大量史料的知識菁英作為研究對象，並將他們的生活遭遇與社會經驗視為臺灣史的全貌。然而缺乏對於多數無法發聲的社會底層的關注或探討，這樣的臺灣史卻往往會有失真之虞。

　　為此，本書探討在走向工業化過程中，臺灣社會發生何事，本省人遭遇到什麼困境？而在社會開始轉型、農村人口開始大量移動的社會變遷中，臺語流行歌曲又是基於什麼需求、以何種方式與日本演歌共同創造出一個臺灣人的歌唱「傳統」？本書除了將歌詞當做分析對象外，也把唱腔作為觀察重點；且為了能使論述更加周延、立體，對於臺語流行歌曲的探究，還經常會將下列三個要素勾連在一起去交錯觀察辯證，以便讓各時代的社會氛圍和民眾的集體情緒得以浮現：

① 流行歌曲本身。包含歌詞中的「創造性解釋裝置」、曲源、演唱者、唱腔、時代背景的特徵；

② 相關文化現象。例如：歌仔戲、民謠、布袋戲、健康寫實電影、以及日本和朝鮮的流行歌曲等；

③ 同時期的重要社會變遷。例如：戰前戰後臺灣、日本、朝鮮的工業化發展、農業政策、人口移動、二二八事件、國民黨的再殖民政策等。

　　綜合這三個要素，繼而去分析各時代中被認為具代表性的臺語流行歌曲，為何會在該時間點出現、其養分為何？為什麼會受到歡迎、又具有何種社會文化意涵、反映出什麼樣的社會集體情緒？而這裏所說的社會集體情緒，就是英國學者雷蒙·威廉斯（Raymond Williams）所提出的「情感結構」（structure of feeling）。

　　「情感結構」這個概念主要是指在特殊地點和時間裡，社會將呈現出一種具有生活特質的感覺，或針對特殊活動的感覺方法，並將這種感覺結合成一種「思考和生活的方式」。換言之，一個社會在同一時代背景中，大致可歸納出一些唯有生活在那個時代的人，才能真正掌握的文化氛圍和集體情緒、認同或焦慮。而一個社會的情感認同，通常可從那個時代的文藝作品中找到蛛絲馬跡，同時情感結構也會反映在一些文化工業製品上（趙一凡2007:433-436）。[6]

　　對於筆者而言，在探討臺語流行歌曲和臺灣的工業化或社會變遷時，流行歌曲與世態間並不單純只是鏡子和被反射體的關係。畢竟流行歌是一種以娛樂、營利為主要目標的大眾文化，其所潛藏的訊息

6　情感結構通常體現在官方意識和民眾實際體驗發生衝突的領域，而隨著時代的轉變，這些凝結出的認同也會變遷、流動。艾蘭·普瑞德（Allan Pred）著、許坤榮譯。1994。〈結構歷程和地方——地方感和感覺結構的形成過程〉，收錄於《空間的文化形式與社會理論讀本》，夏鑄九、王志弘編譯，頁81-104。臺北：明文出版社。

和「意義」，往往都不是作者的創作構想之實踐，而是各方聽眾將流行歌曲與自身的企求、意欲、經驗、記憶甚至利益做連結，重新詮釋歌曲涵義後的結果。一首歌曲中所傳達的「事實」，經常都不是由作者所「寫」定，而是聽眾利用自己對於「事實」之企盼的能量，所延伸出符合自身處境和生活經驗；也就是聽眾將作品據為己有、納為己用後的結果。所謂世態其實是由這些經過「再製造」後的訊息、意義所大量累積、拼湊之後，才投射成形的結果。也因此一些傳頌久遠、受人喜愛的歌曲，往往都是與民眾的心理需求、利益一致的作品，其歌詞內容必須具備映照時代面貌的「創造性解釋裝置」（張錫輝2009:133-172）。而當聽眾和其周遭的人，在針對世態進行一些「創造性解釋」時所產生的共鳴，便得以激發出一個相互共有的文化認同，並使情感結構浮現而出。

除了序章和附論之外，本書共分為六章，各章試圖探討的問題是：

第一章：臺語流行歌曲如何在日治時期從無到有而浮現。當時的臺灣人在什麼樣的生活情境下唱什麼？如何唱？又為什麼要那樣唱？

第二章：這樣的流行歌曲現象有何局限，和同時期的朝鮮流行歌曲有什麼差異？其又與臺灣知識分子間出現什麼扞格？而這些問題反映出如何的世相？

第三章：在二二八事件前後，臺語流行歌曲在題材、舞臺、人物、歌詞上出現什麼改變？而「空白期」下的臺語歌曲，又如何投射出混亂的社會現象？

第四章：透過1950年代的「港歌」風潮，探討在農村土地改革之後剛復甦的臺語流行歌曲工業，如何全面性地往日本傾靠？這些社會現象如何映照在「港歌」當中？

第五章：踏入工業化社會的1960年代，在缺乏政府的照料措施之下，臺灣農民如何在無依靠的情況下前往都市，又如何巧妙地借用日本歌曲來投射準社會邊緣人的心境？

第六章：在經濟起飛的年代，布袋戲及其主題歌曲如何提供一個創造性解釋空間，讓弱者的烏托邦和「自我救贖」的信息能夠撫慰人心。

至於本書的時間設定，1930年代是臺語流行歌曲工業的發軔期，而1970年代則是演歌風格被定型為臺語流行歌曲內涵的時期。而「唱腔」這個詞彙在傳統戲曲上有其嚴謹的定義，卻被坊間轉化為用以描述歌唱的方式和韻味。作為社會文化史，本書採用後者，也就是坊間庶民的一般用法。再者，1950-70年代許多臺語流行歌曲唱片，都不會標註發行時間。因此，我們很難掌握本書中一些歌曲精準的發行時間。然而這些歌曲中有大部分都翻唱自日本，因此只要參照原曲的發行時刻，便可先確認臺灣版最早出現的可能時間。而在大概的時間確定後，再綜合其他如歌詞內容、當時的藝能資訊、同系列電影的上映時間等線索，便可在一定誤差範圍內去研判這些臺語唱片的發行時間。

最後，有關國語流行歌曲的討論只限於序章和附論，因篇幅所圍且為了避免失焦，在這本書中只能割愛。

第一章

日治時期臺語流行歌曲的生成和發展

——依存日本、描述臺灣、愛情至上

本章內提及之相關歌曲如下，僅供試聽參考，亦歡迎讀者自行上網搜尋更完整之資料，或者搜尋如〈跳舞時代〉等歌曲。

望春風 / 1933
純純　演唱 / 李臨秋　作詞 / 鄧雨賢　作曲
（來源：國立臺灣歷史博物館「臺灣音聲一百年」）

月夜愁 / 1933
純純　演唱 / 周添旺　作詞 / 鄧雨賢　作曲
（來源：國立臺灣歷史博物館「臺灣音聲一百年」）

雙雁影 / 1936
秀鑾　演唱 / 陳達儒　作詞 / 蘇桐　作曲
（來源：國立臺灣歷史博物館「臺灣音聲一百年」）

一、前言

　　1895年因甲午戰爭敗戰之故，臺灣由清國手中割讓給日本而開始接受殖民統治。為此，日本的傳統文化逐漸滲透至這塊新領土，同時近代文明的浪潮也快速衝擊這座島嶼。隨之，作為音樂近代化或大眾娛樂之一環的流行歌曲工業，於1920年代末期開始在臺灣萌芽。

　　殖民統治以差別待遇為治理基礎，以搾取經濟利益為支配的主要目標與常態，其經常出現在近代化發展上占有優勢的帝國與相對落後的地域之間，統治者往往以文明開化指導者之姿，君臨落後的殖民地；職是，發軔於1910年代的流行歌曲這項新興的文化工業，亦隨著殖民者的腳步，從日本拓展到臺灣。在同屬一個國家的政治情境下，臺灣、日本的流行歌曲工業看似同步出發，但實際上卻是以依存關係與微妙的時間差，在語言、題材、風格上保持著一定距離「齊頭並進」。而此一曖昧的發展關係，則意味著就大眾娛樂而言，臺灣曾有機會以對等姿態與日本產生競合關係。

　　事實上，1920年代後期臺灣的流行歌曲工業萌發以降，約莫不到十年間便出現了許多如〈望春風〉、〈白牡丹〉、〈雨夜花〉等膾炙人口的歌曲。這些臺語流行歌曲不但是重要的臺灣文化遺產，同時也見證了這座島嶼的歷史，更讓我們體會在日本統治下臺灣人的情緒、思考、苦悶和煩惱。

　　基此，本章將探討日治時期臺語流行歌曲如何萌芽、發展？擁有何種內容、特色？並管窺其與殖民母國日本之間所存在的關聯。

二、留聲機和臺灣的聲音——臺語流行歌曲的前夜

（一）只能聽到他者聲音的留聲機

留聲機和唱片是流行歌曲工業成立的首要前提。談論臺語流行歌曲問題之前，我們必須理解這兩種發聲器材和臺灣之間的關係。

1877年愛迪生設計了揚音裝置，並在隔年將留聲機商品化。日本引進留聲機及唱片，則在距愛迪生首次成功錄音後十年的1887年（黃裕元2014: 30）。[1]而臺灣最早出現有關留聲機的報導，乃是甲午戰爭結束三年後的1898年6月7日。由這篇題為〈琴戲奇觀〉的文章，將留聲機視為會發出音樂聲的「奇觀」，可見當時留聲機在臺灣應該不常見（林良哲2015: 57）。

爾後，在1904年10月21日傍晚於臺北榮座舉辦的「慈善大音樂會」中，出現了大型「蓄音器」。兩年後的1906年，時任民政長官的後藤新平錄製由自己撰寫、演唱的詩歌〈新高山〉、〈世界之友〉，並製成唱片，這應該是第一張以臺灣為主題的唱片。隔年元月，後藤新平又在美國訂製了一些兼具政令宣達和娛樂效果的唱片，分送給慈善婦人會以及學校等文教機關。隨之，在一些重要公開場合，唱片成為活絡現場氣氛的工具（黃裕元2014: 27、32-35）。

1　1889年初，農商務大臣井上馨召來高官重臣，在鹿鳴館一同試聽一臺蠟圓筒留聲機，大臣們排隊將耳機拉近雙耳，聆聽遠在三千里外，美國西岸的駐美公使陸奧宗光的聲音。

1900年代日本本國陸續輸入一些如浪花節、義太夫、琵琶、小唄等唱片，作為日本民眾娛樂欣賞之用，但銷售情況並不佳。同時間，臺灣已開始進口留聲機及唱片，但這些價錢昂貴的機材大都是由住在臺灣的日本人所購買，或是由公家機關出資添購作為教學工具。以時間點來看，臺灣雖為殖民地，但就留聲機和唱片的發展而言，幾乎與日本是以共時性的姿態同步而行（林良哲2015: 57）。只不過相對於日本的音樂已陸續被錄製成唱片，逐漸成為庶民娛樂，屬於臺灣本土的音樂卻尚未被錄製成唱片。對於一般臺灣人而言，留聲機及唱片係屬「奇觀」，其無法發出自己熟悉的音樂，也並非一般大眾所能共享，而是只能聽到他者聲音的昂貴、稀有機材（林良哲2015: 60）。

　　臺語流行歌曲真正萌發、喧嘩之時，是在1930年代。不過我們若依據1930年的國勢調查來推敲，當時全臺人口為459,2537人，但居住於臺灣的日本人約只有20萬人；而《台湾民族性百談》一書也指出，這些在人口上多了日本人二十倍以上的臺灣人，乃是「非常喜好音樂，是喜好戲曲的民族」（山根勇藏1995: 3）。因此很明顯的，就資本主義的市場規模和謀利的角度而言，臺灣「自己的聲音」絕對是值得投資開發的對象，作為一種大眾文化商品，臺語流行歌的出現也勢在必行，不過就是時間早晚的問題而已。

（二）留聲機發出珍奇的臺灣之聲

　　1914年5月，日本蓄音器商會在東京興建了亞洲第一座合乎標準的錄音室。岡本樫太郎便召集了一批臺灣藝人，在這間錄音室灌錄歌

仔、民謠、小曲等臺灣民謠及戲曲等民俗音樂，製成唱片後運回臺灣販賣。這批唱片的銷售雖然並不理想，但它們是臺灣本土音樂有史以來，被視為商品而進行灌製的第一次。[2]屬於臺灣人的聲音，開始在留聲機中飄揚而出。順便一提的是，岡本樫太郎原是日本蓄音器會社在臺灣的負責人，他便是爾後臺灣第一家唱片公司古倫美亞（コロムビア，Columbia）負責人栢野正次郎的姊夫。

作為一種商品，流行歌曲唱片在誕生過程中至少需要著作權保護，以及作曲、作詞、編曲、演唱、錄音、壓片等作業方能成立。如同岡本樫太郎必須帶領臺灣藝人遠渡重洋、赴日本錄音一事所顯示，雖然日本在1910年代已擁有錄音室，但位處帝國邊緣的臺灣卻缺乏這些機械設備，因此有關唱片錄製或壓片等作業幾乎都必須在日本進行。而這種生產模式，一直到第二次世界大戰結束前都沒有改變。殖民地臺灣與殖民母國日本「兩人三腳式」的音樂生產製造方式，成為臺語流行歌曲發展的特殊結構（陳培豐2017a: 14）。

所謂流行歌曲是一種透過大眾媒體傳播，在一定時期廣為大眾喜好而傳唱的歌曲。流行歌的出現必須配合唱片、廣播甚至電影作為普及媒介，才能廣泛流傳；同時流行歌曲文化的成立也必須仰賴大量生產，讓原本只是一部分富裕階層獨享的奢侈珍藏，轉變為一般庶民都能享受的家庭娛樂（顏綠芬、徐玫玲2006: 136）。而由錄音設備的發明到成為普羅大眾的普遍娛樂，這中間有許多繁雜的技術過程或社會條件必須克服，非能一蹴可成。事實上世界各地的流行歌曲此一新

2　內容包括客家八音〈一串年〉、〈懷胎〉，採茶戲〈茶郎歸家〉，歌仔戲〈三伯英台〉……等。

形態音樂文化，必須等到二十世紀後才得以形成，便是基於上述原因（〈作者不詳〉1980: 87）。

因此，1914年臺灣藝者至日本錄製唱片一事，雖然為這座島嶼的流行音樂打開了一扇門，然而在這扇門開啟之後，臺灣社會並未立即迸發出流行歌曲文化。在唱片消費金額過高的情況下，臺灣第一批唱片的銷售僅局限於部分的知識分子及富裕階層；在缺乏一般民眾支持購買的情況下，唱片仍然是奢侈品、珍貴品。而銷售上的挫折，也致使岡本樫太郎放棄了臺灣音樂唱片的製作。

在1914年至1925年這段期間，除了1922年音樂研究者田辺尚雄曾經來臺，在原住民部落錄製歌謠作為民族音樂研究使用之外，足足有十年的時間，不再出現有關臺灣音樂灌錄唱片的記載。而蔡培火（1889-1983）分別於1925年、1929年創作〈臺灣自治歌〉、〈咱臺灣〉，這些歌曲在1930年代後陸續被灌製成唱片。不過身為從事抗日啟蒙運動的知識分子，蔡培火創作這些歌曲的初衷是為了要啟迪民智、凝聚臺灣人的反抗共識，其基本上是運動的宣傳歌曲。因此這些具政治色彩的歌曲，與以營利為目的並具大眾消費娛樂功能的流行歌曲，在性質上有著根本差異（林良哲2015: 181-183）。

1920年代「流行歌曲」這個概念對於臺灣人而言，應該是陌生的，但並不意味著臺灣沒有「流行歌曲」的存在。同一時間的日本內地，唱片工業如火如荼展開，流行歌曲文化也正一步步形成當中；隨之，被認為是日本流行歌曲之前身的所謂新民謠，便飄洋過海大量地滲透到臺灣這個新領土。這意味著在日本流行歌曲的形構過程中，作為殖民地的臺灣並未置身事外，而是發軔過程之一環。其以共時性的

方式，透過日本流行歌曲前身的新民謠運動而被動參與其中。

三、由他者所製作的臺灣「新民謠」

（一）作為新民謠運動之一環的臺灣

如前所述，1910年代岡本樫太郎帶領臺灣藝人赴日本灌製了一些臺灣傳統戲曲、俗謠回臺販售，然而銷售不佳。但是隨著1920年「演奏、唱歌」開始被納入日本著作權所保障的對象，爾後便吹起一波唱片公司設立與合併的風潮。加上1928年新民謠〈波浮の港〉於銷售上獲得不錯成績，之後一些唱片公司陸續推出新唱片如〈東京行進曲〉、〈東京音頭〉等也受到歡迎，這象徵著日本流行歌時代的來臨。

以歷史、文化發展脈絡而論，新民謠可謂是日本流行歌曲的雛型或媒介，兩者間存在著一體兩面的關係。簡單來說，除了在歌曲的議題設定和民謠要素的濃淡之外，兩者的差異便是發行方式。相對於新民謠通常是由局部性的地域「小眾」開始流通，在受歡迎後才擴散到全國，流行歌曲則一發行便以全國大眾為規模和範圍。日本唱片工業起步於大正初期的1910年代，於此同時民謠也受到都市化的衝擊而興起。在這波民謠風潮中，日本出現了民謠的發掘、採集和灌製唱片等活動。而此時期所灌製的一些民謠或浪花節、義太夫、端唄、小唄也輸入臺灣，成為這個海外領土上最早出現的唱片。而接續這個民謠風潮，日本1920至30年代（大正末期至昭和13年）出現了由北原白秋

（1885-1942）、野口雨情（1882-1945）、西條八十（1892-1970）、中山晉平（1887-1952）等著名歌謠作者所參與、領導的文化運動，而在此文化運動下形構出的一種大眾歌謠形態，即所謂新民謠。這種歌謠在旋律、唱腔上試圖模仿過去民謠的味道，在歌詞上則以新詩的形態繼承了日本國文學式的風味，使用簡易誠懇的詩詞去歌頌日本各地的花草、山川、祭典活動、著名景點、特產等（增田周子2008）。[3]

為了尋找這種鄉土性濃厚之歌謠的創作靈感，中山晉平、西條八十、北原白秋、野口雨情等人，旅行日本各都市和溫泉區，以理解當地的風土民情，從而創作出新民謠。這些創作靈感的旅行一方面接受報社、各地域市町或當地企業的支援，一方面也配合和這些支援單位有關的觀光宣傳活動，兩者相輔相成。而新民謠運動旗手的旅行或活動地點，也包括了殖民地臺灣（陳培豐2017: 88）。

1927年4月，也就是在〈波浮の港〉、〈東京行進曲〉等新民謠暢銷歌曲尚未在日本問世之前，中山晉平、野口雨情及佐藤千夜子在臺灣新聞社的支援下，來臺展開為期一個多月的童謠、民謠演奏和演講之旅（陳堅銘2011: 68）。[4]1931月3月，著名歌手淡谷のり子也來

3　有關新民謠運動請參考（增田周子2008）。

4　佐藤千夜子（1897-1968），本名佐藤千代，東京音樂學校肄業，1920年（大正9年）東京音樂學校入學而被作曲家中山晉平挖掘，參與新民謠運動。1928年（昭和3年）進入ビクター唱片公司，〈東京行進曲〉為其代表作。佐藤千夜子的志願是歌劇歌手，以唱片版稅作為旅費，1930年留學米蘭，1934年回國開獨唱音樂會，歌劇界登場後再也沒有回到流行歌界。見詞條「佐藤千夜子」。1990。《朝日人物事典》。東京：朝日新聞社。頁757。

臺灣公演，並演唱由中野忠晴和在臺日本人所創作的新民謠〈萬華小唄〉、〈基隆セレナーデ〉等；翌年三島一聲、丸山和歌子、羽衣歌子、田谷力三也來臺公演；1934年7月2日，北原白秋、西條八十等再度來臺訪問，受到在臺日人所創設專門研討民謠、童謠的雜誌團體《わかくさ》的歡迎招待（增田周子2008: 113-127）。[5]

於此同時，包括《臺灣日日新報》、《臺灣教育會雜誌》等在內的媒體社團，也都開始進行了新民謠相關作品的募集懸賞活動，除了相關的報導外，並經常刊載一些「臺灣物」──即以臺灣的地景、文物為主題之作品。比如在1929年10月，臺灣教育會便主辦了「臺灣の歌」的募集活動，並選出作品灌製「臺灣新民謠」唱片（林良哲2015: 220）。新民謠運動的影響力，逐步滲透到殖民地臺灣。

表面上，新民謠運動只是一個文化或歌唱運動，但背後卻隱藏著複雜的政治意義。具體而言，這個運動透過唱片工業，以「重構」或「發明」民謠的方式，強固並整修大正期間日本國民文化的政治意涵。這是一個以聲音為手段的文化統合裝置，試圖讓日本能在儒教或國體論之外，提供一條符合大正時代氛圍的認同途徑，繼而針對更多元、更大範圍的庶民進行文化統合（陳培豐2017: 14）。對於標

5　1920年代臺灣和日本內地一樣，也成立許多探討民謠、童謠的團體；以在臺日本人為主的團體發行《わかくさ》，專門創作及討論臺灣民謠為趣旨的雜誌。北原白秋等來臺時，《わかくさ》特別舉辦活動予以歡迎，並重新揭載北原白秋在日本所發表過的一些文章。附帶一提的是，西條八十以臺灣為描寫對象的作品甚至被在臺日本人舉發，引發了所謂的「抄襲」騷動。這些插曲、作品、活動都證明了這個運動的重點不僅是在於歌謠或娛樂，其和政治、文化認同有密切的關係。

榜「同化」統治的日本當局而言，帝國在擴張、領有海外殖民地後，勢必與殖民地的地緣、歷史關係上有所疏離斷裂，或者在文化上產生不均質的狀況，而透過這個以唱歌為媒介的運動，殖民母國得以修補此間所產生的種種縫隙和齟齬。為了讓臺灣能順利含攝於日本帝國之內，新民謠運動將臺灣納為相關活動範圍之一環，實有其政治上的必然和必要性。

　　而在這個運動中所生產的「臺灣物」——即以「民謠」形式創作具有臺灣特色的歌曲，其數量及相關活動非常多。在臺語流行歌曲進入喧嘩熱鬧情境的1930年代初期，用日語演唱且冠上臺灣地名的〇〇小唄、〇〇行進曲、〇〇音頭……等作品，便以「共襄盛舉」之姿大量登場（林良哲2015: 112-121）。

（二）由他者所創造的臺灣「新民謠」

　　事實上，一些有關新民謠的活動早在1930年代以前，便已出現在臺灣。根據1929年6月臺北州廳針對轄區進行的民謠調查，可以發現在1930年代之前流行於「內地人」（指住在臺灣的日本人）間的〈南國節〉、〈高砂節〉、〈水產節〉、〈南の島〉、〈島の唄〉及〈お二人さん〉等「民謠」，雖然是以日語寫作，但內容都是臺灣的相關事物。其中〈南の島〉的歌詞雖為新創，其旋律則是以中山晉平所創作的新民謠〈須坂小唄〉為範本改編而成，〈南の島〉充滿濃郁的日本民謠風情，但描寫的是屬於臺灣的事物及景色（林良哲2015: 113）。

　　1931年古倫美亞唱片公司也在臺灣刊登廣告，對外徵募「臺灣新

民謠」。經過一番評審，唱片公司挑選出了〈臺北小唄〉、〈基隆セレナーデ〉、〈安平エレジー〉、〈大稻埕小夜曲〉、〈五更鼓〉、〈阿里山小唄〉、〈蕃山小唄〉、〈ババヤの子供〉等十二首「臺灣新民謠」，並出版唱片。這些新民謠的歌詞全部是日文，作曲家也以日本人為主，當中只有〈五更鼓〉一曲是採用臺灣傳統曲調填詞而成。此外，由歌曲的歌名不難發現，臺灣南北的地名幾乎囊括其中。同年，臺灣兩大唱片公司之一的勝利唱片也不落人後，其在臺灣懸賞募集了大量作品，然後由總公司的西條八十、野口雨情、中山晉平等人擔任最後評審，挑選出三名優秀的作品。之後，在日本唱片市場也占有一席之地的「ポリド」（Polydor）唱片公司，也於1934年4月推出了〈萬華小唄〉，由出生在臺灣的新進詩人渡邊いさを作詞、井田一郎作曲，羽衣歌子演唱（林良哲2015: 117-118）。

由於「新民謠運動」經常被利用於振興地方觀光的宣傳上。而隨著流行歌曲工業的逐步成形，一旦歌曲受到歡迎，其流行層面往往擴展至全國，如著名的〈東京音頭〉便是一例。1933年新民謠〈東京音頭〉風行全日本，之後也流傳到殖民地臺灣，而捲起一陣「音頭」風潮。乘著這股風潮，1934年1月古倫美亞唱片發行了由藤本二三吉所演唱的〈臺灣音頭〉（詞：山口充一，曲：佐々紅華），以及筑波一郎、赤坂小梅演唱的〈臺北音頭〉（詞：山口充一，曲：佐々紅華）。爾後，勝利唱片隨即在同年9月發行另一首同名的〈臺灣音頭〉作品，該曲由西條八十、中山晉平、小唄勝太郎、三島一聲等〈東京音頭〉之原班人馬再度合作製作。不僅如此，勝利唱片還發行由市丸、德山璉合唱的〈臺灣甚句〉（詞：長田幹彥，曲：松平信博）。順便一提的是，1935年1月古倫美亞唱片發行〈林投節〉，其

演唱者為分山田和香與伊藤久男（林良哲2015: 221）。

　　佐々紅華、山口充一、藤本二三吉、西條八十、中山晉平、小唄勝太郎、三島一聲、市丸、德山璉、伊藤久男堪稱是當時最豪華的組合。為了提倡新民謠，日本人在臺灣所投入的心血可見一斑。

〈臺灣音頭〉

作詞：西條八十
作曲：中山晉平
演唱：小唄勝太郎、
　　　三島一聲

ハアー
踊れ、囃せや チヨイト 臺灣音頭（ヨイヨイ）
島は月夜の、島は月夜の南風（サテ）
ヤットナソレ ヨイヨイヨイ
（ヤットナソレ ヨイヨイヨイ）

仰ぎまつれや 北白川の
宮は全島の、宮は全島の守り神
山は新高 日の本一よ
阿里の檜は、阿里の檜は世界一

新茶臺北 名所は臺南
なかの臺中は、なかの臺中は米の山

灘へ、黒潮 祖國の南

守る我等の、守る我等の鐵の腕（西條八十2003: 259）[6]

除了民間唱片公司外，1934年北原白秋訪臺時，臺灣總督府還特別聘請他撰寫〈臺灣の歌〉；而臺灣總督府的相關單位，亦舉行歌曲懸賞徵募活動，評選出了相當多作品。當時的媒體針對這些作品進行不少報導，而入選作品中也有被灌製成唱片者，但由於這些活動、歌曲和流行歌壇較無關聯，在此不贅言。

在近代音樂的世界中，臺灣人以己身角度描寫自己或這座島嶼從而創造歌曲，是在新民謠運動的後期，也就是1930年代前後。但諷刺的是，在臺灣人自己創作出自己的樂曲之前，日本人這個「他者」卻以越俎代庖的積極姿態大量推出具有臺灣意象的「新民謠」。這些新民謠充滿了帝國對於臺灣的異國情調想像及日本音樂元素，但與臺灣人的音樂習慣、審美觀、文化認同終究有所距離。新民謠運動雖然在臺灣熱絡地進行，但其對於臺灣人的影響並沒有想像中的深刻，這些歌曲大致上只流傳於在臺日本人之間，充其量只算是專屬日本人的臺灣歌謠。

但話說回來，這場日本近代流行歌曲的暖身運動雖未引起臺灣人的共鳴，但多少填補了1910年留聲機引進後，因為唱片在臺灣人之間的普及率與銷售量不如預期，使臺灣的上空陷入寂靜的窘境。

6　同年（1934年）也有山口充一詞、佐佐紅華曲、藤本二三吉歌、コロムビア的另一首〈臺灣音頭〉。

四、愛情至上的臺語流行歌曲

（一）「街頭文明女」和「室內閨怨女」

　　1910年代臺灣人自己不曾大量創作出類似日本新民謠般，以歌頌臺灣各地的花草、山川、祭典活動、著名景點、特產等為趣旨的作品。臺灣也並不存在由臺灣人主導參與的新民謠運動。換言之，臺語流行歌曲是在沒有暖身或徵兆下，直接出現在臺灣。因此，我們必須問的問題應該是，第一首由臺灣人以臺灣話所製作的臺灣流行歌曲究竟為何？這個問題的答案曾經眾說紛紜，包括1931年的〈烏貓行進曲〉、1932年的〈桃花泣血記〉都榮登過「臺灣第一」。[7]就發行時間點來看，這個寶座目前應當屬〈烏貓行進曲〉。而〈烏貓行進曲〉的歌詞雖然無法精確判讀，若由歌名當中的「烏貓」（モガ）和「行進曲」這兩個要素，均為當時臺灣社會的摩登現象而言，這首歌曲的內容應該與現代文明有關。

　　而〈桃花泣血記〉則是電影的宣傳歌曲，其編曲手法呈現當時西方流行音樂的元素，歌詞則描寫封建社會下女性追求自由戀愛的心境和挫折。當中的「戀愛無分階級性，第一要緊是真情」、「禮教束縛非現代，最好自由的世界」，隱約道出了臺灣人對於文明世界中新女

[7]　一般以為1932年的〈桃花泣血記〉是第一首臺灣流行歌曲。直到從事本土歌謠史的研究者發掘了〈烏貓行進曲〉的唱片後，才確認〈烏貓行進曲〉作為臺灣第一的地位。

性的憧憬（楊麗祝2000: 171）。[8]

　　必須注意的是，這兩首歌曲基本上都和文明、進步、摩登、叛逆、開放的女性脫離不了關係，曲中對於近代化或自由戀愛的歌頌，與1929年新民謠中的〈東京行進曲〉有些疊影，而後來1933年發行的〈跳舞時代〉延續文明的訴求，更加明確大膽地強調自由戀愛的重要性。〈東京行進曲〉乃是由新民謠旗手西條八十和中山晉平所創作的著名暢銷曲，歌詞描寫大正時期日本人憧憬摩登的風潮，以及嚮往文明開放和自由戀愛的世相，其中滲透出女性叛逆的心情，與〈跳舞時代〉有異曲同工之妙。

　　〈跳舞時代〉描述一名不管「舊慣是怎樣，新慣到底是啥款」、「阮只知影自由花」的年輕女孩之心聲。歌曲中這位愛好跳舞、自稱「文明女」的新女性，自信地敘述其無拘無束的主張和實踐（莊永明2009）。[9]然而，雖然她自認為新時代女性、主張男女公開交往或跳舞，但似乎未曾提及這些強烈的自我主張，與其所處環境之間的落差。

<div align="center">〈跳舞時代〉</div>

<div align="right">作詞：陳君玉</div>

8　〈桃花泣血記〉在尚未被灌錄成唱片之前，即以影片宣傳歌曲之姿態被大眾瘋狂傳唱。1932年《桃花泣血記》由「上海聯華影業」製片印刷公司引進臺灣放映，由阮玲玉飾女主角。劇情敘述在婚姻必須聽命於父母之言的年代，一位富家子弟和貧困的牧羊女在封建禮教壓迫下，爭取婚姻自由的悲劇故事，打動了很多人的心。

9　（莊永明2009）一書有專章討論〈跳舞時代〉。

作曲：鄧雨賢

阮是文明女　東西南北自由志　逍遙俗自在　世事怎樣阮不知
阮只知文明時代　社交愛公開
男女雙雙　排做一排　跳TOROTO　我尚蓋愛

舊慣是怎樣　新慣到底是啥款　阮全然不管　阮只知影自由花
定著愛結自由果　將來好不好
含含糊糊　無煩無惱　跳TOROTO　我想尚好

有人笑阮呆　有人講阮帶癡眩　我笑世間人　癡眩懵懂憨大呆
不知影及時行樂　逍遙甲自在
來～排做一排　跳TOROTO　我尚蓋愛

　　類似〈跳舞時代〉這種標榜文明、摩登、叛逆、開放、自由戀
愛的作品，大都集中在臺語流行歌曲萌發後不久的1930年代初期。之
後，這類摩登感十足的歌曲反而比較少見（黃裕元2014: 156）。究
竟這些標榜現代、強調文明的歌詞中所描述的，是當時的臺灣社會現
況？或是一種對於實際上並不可得的自由戀愛之願望？又或只是參
考1929年〈東京行進曲〉的結果？這部份有待商榷。事實上，臺語流
行歌曲萌發初期，除了〈桃花泣血記〉、〈跳舞時代〉等文明女的歌
曲之外，還出現〈烏貓行進曲〉、〈臺北行進曲〉、〈大稻埕行進
曲〉、〈和尚行進曲〉、〈工廠行進曲〉等行進曲類的作品。這些作
品基本上應該是模仿自〈東京行進曲〉、〈道頓堀行進曲〉等新民謠
運動時期風行日本的暢銷曲。除了行進曲之外，唱片公司也發行了一

些類似〈東京音頭〉般，有節奏可以跳舞的「花鼓樂」系列作品。但與日本不同的是，這些在臺灣發行的行進曲、花鼓樂的銷售情形均不突出。[10]

日治時期臺灣最早出現的流行歌曲為何？其答案曾有爭議。至於最早出現的暢銷歌曲是哪一首？則毫無疑問是1931年間所發行的〈雪梅思君〉了。而它是一首與「文明女」背道而馳的歌曲。

〈雪梅思君〉原是中國廈門俗謠，透過採編填詞而成。由幼良灌唱發行的〈雪梅思君〉傳唱全臺，成為臺灣第一首受到大眾喜愛並在社會上引發流行的唱片歌曲。〈雪梅思君〉是首殘留封建色彩的傳統俗謠，內容描寫雪梅失去丈夫之後，含辛茹苦地扶養幼兒的心情。〈雪梅思君〉和捲起日本流行歌曲的風潮的〈東京行進曲〉或臺灣的〈跳舞時代〉相比較，兩者在歌曲內容風格上有明顯的差異；相對於前者傳統封建色彩濃厚，後者強調摩登新潮。但縱使如此，〈雪梅思君〉的暢銷引起了市場的注意，同時也為臺語流行歌曲立下一個新的成功典範（黃裕元2014: 85）。

臺語流行歌曲在萌發時期，有〈烏貓行進曲〉、〈桃花泣血記〉、〈跳舞時代〉等標榜自由戀愛、嚮往摩登生活、奔放熱情、節奏明快的「文明女」歌曲出現。這類歌曲雖然具有話題性和震撼力，但除了〈桃花泣血記〉之外，其餘歌曲在消費市場上卻不受青睞。相反地，像〈雪梅思君〉以及之後的〈望春風〉、〈雙雁影〉、〈心酸酸〉、〈白牡丹〉、〈日日春〉、〈月夜愁〉等這類傾訴女性因愛情

10 〈東京行進曲〉、〈道頓堀行進曲〉等在日本都是非常流行的暢銷曲，尤其是〈東京行進曲〉是新民謠的代表作之一。

缺憾，身處室內暗自悲傷或哀嘆，並兼具臺灣傳統「歌仔曲」特色的歌曲，在銷售方面往往更勝一籌。「室內閨怨女」的代表性歌曲〈雙雁影〉，與具同樣色彩的〈心酸酸〉收錄於同張唱片中，該唱片的銷售量高居日治時期唱片之冠（林良哲2005: 93）。

〈雙雁影〉

<div align="right">

作詞：陳達儒

作曲：蘇桐
</div>

秋風吹來落葉聲　單身賞月出大庭
看到倒返雙雁影　傷心欲哮驚人聽

鴻雁哪會這自由　雙雙迎春又送秋
因何人生未親像　秋天那來阮憂愁

秋天月夜怨單身　歸眠思君未安眠
恨君到今未見面　不知為著什原因

相對於〈雙雁影〉描寫未婚女性對愛情的渴望、彷徨以及獨身的寂寞心情，〈心酸酸〉則傾訴著已婚女性因丈夫離家所萌生的思慕和悲傷；而不論婚姻的狀況如何，這兩首歌曲的共通特徵是：主角都是獨守空閨的哀愁女性。而這種在題材上以吐露獨守空閨女性之無奈、悲傷、怨懟心境的作品，其實具有濃厚的閨怨詩色彩。

閨怨詩是唐詩常見的主題之一，抒寫女子獨守家中，因丈夫或愛

人遠行日久而痴想對方的思慕，以及悲傷與怨懟之情。作為一種文藝題材或類別，閨怨不只出現在詩的世界，其影響也及於中國的繪畫，甚至還滲透到日本和歌。嵯峨天皇敕撰漢詩集《文華秀麗集》中，便有十多首閨怨詩（山口博1985: 53、54）。

而隨著流行歌曲工業的發軔，閨怨題材也被運用到臺語流行歌曲中。除了前述〈雙雁影〉、〈心酸酸〉、〈白牡丹〉、〈日日春〉之外，閨怨作品中知名度最高的，便是膾炙人口的〈望春風〉。〈望春風〉敘述一位情竇初開的少女，在封建社會下無法自由戀愛，必須獨守空閨的寂寞情懷。歌詞中的主角少女因為思慕之情，而把被風吹動的閨門聲誤認為心儀的少男來訪，這段描述與《西廂記》中「隔牆花影動，疑是玉人來」實有異曲同工之妙。〈望春風〉的情境浪漫優美，歌詞中又帶著淡淡憂愁，可說是戰後臺灣人最熟悉的閨怨歌曲（莊永明1995: 80）。

在空間設定上，閨怨歌曲的場景基本上是在侷促狹小的室內或房舍周遭；人物處境則是孤單、空虛、寂寞；心情則滿是思慕、彷徨與無奈悲傷。換言之，「閨怨」描寫的是身心都浸染在閉塞無助又挫折狀態中、苦悶無處可傾訴的負面情境，並由此為基礎去發散一種幽悶而隱微的美感。這種負面情境來自空間的閉塞或行為活動被壓迫束縛、以及因事與願違的苦悶挫折和無力感，而其美感則大半和自哀自憐有關。因此，像〈月夜愁〉般，主角雖在室外，但心境非常貼近閨怨；〈雪梅思君〉中的主角因失去丈夫後必須扶養幼兒，當她看見其他夫妻相愛時所萌發的羨慕，或懷想丈夫時的幽傷埋怨心情，都可算是廣義的閨怨。

總體而言，日治時期臺語流行歌曲只有短短不到十年的發展時間，其中無論在話題或銷售量上名列前茅的歌曲，都與閨怨有著濃淡不一的關聯。這種以女性為主視角、以室內為場景，對於愛情有著強烈欲求，卻又往往不可得而心情鬱悶的作品，可以說是日治時期臺語流行歌的市場主流。

　　而這種「室內閨怨女」當道的現象，其實也投射出當時臺語流行歌曲創作生態的另一面向，亦即其他種類歌曲的缺乏。

（二）缺乏離鄉、勞動、流浪的議題

　　日治時期臺語流行歌曲中除了追求情愛的題材和「室內閨怨女」之外，和日本或當時同為殖民地的朝鮮一樣，也有一些如離鄉懷鄉、描寫勞動或流浪、漂泊的作品。雖然為數不多，但這些作品的存在，讓臺語流行歌曲在題材或描述對象上顯得多彩多姿應有盡有。只是這類作品的內容往往顯得空泛而不著邊際。

　　舉例來說，〈工廠行進曲〉（詞：陳君玉，曲：鄧雨賢）這首作品光看曲名，可能會讓我們以為是一首和勞動生產有關聯的歌曲。但實際上這首歌曲只是在描述一對在工廠工作的男女，瞞著家人和工廠周遭的人員，帶著一點不安和歡愉心情的戀愛故事。針對作為曲名和戀愛舞臺的工廠，歌曲中則完全沒有交代或任何描述。因此雖然名為〈工廠行進曲〉，但歌詞完全沒有碰觸或勾連到工業、勞動、寬廣空間、辛苦、血汗，甚至冷漠、壓榨、噪音等工廠應有的情境特徵。在歌曲中工廠的作用，只是提供一個閨房之外具摩登、進步、開放色彩的背景舞臺，來襯托出男女間的情愛。

和〈工廠行進曲〉類似的還有〈共甘苦〉（勝利 F1030，詞：楊松茂，曲：陳清銀，演唱：王福、陳氏招治）。這首歌曲的曲名很容易讓人和勞動進行聯想，而其歌詞一開始也提到「甘願勞動　甘願拖磨」。然而有趣的是，其接下來的歌詞銜接到「若會給心愛你快活　就做牛做馬　我也甘願拖」，把努力勞動的動機和目的，完全歸結到兒女私情。換言之，「勞動」、「拖磨」之歌詞鋪陳的用意，並非在吐露勞工的辛苦或被壓榨，而是用來證明愛情堅定可貴之程度。〈共甘苦〉中主角的職業工作不明，基本上，其還是一首描寫愛情的作品。

　　由於是農業社會之故，臺語流行歌曲中理所當然會存有一些和農村勞動相關的作品，只是數量並不多。日治時期這類歌曲中比較出名的是〈農村曲〉、〈農家歌〉、〈農場的情調〉、〈田家樂〉、〈處女花〉等。當中最為暢銷出名的〈農村曲〉（詞：陳達儒，曲：蘇桐）描寫農家日出而作、日沒而息的辛勞，以及靠天吃飯的命運；而類似的內容也可見於〈處女花〉。但〈田家樂〉則和〈工廠行進曲〉一樣，其只是透過農家情狀去描寫一對恩愛夫妻，整首曲子和勞動無關。

　　而類似〈工廠行進曲〉或〈共甘苦〉、〈田家樂〉等這種曲名和內容間存有縫隙的作品，也可見於離鄉系列歌曲。

　　舉例來說，〈望鄉調〉（詞：謝如李，曲：陳水柳）以其歌名來判斷，很容易以為是一首因離鄉而懷鄉思念親人的作品。但仔細看過歌詞後我們將發現，歌詞中所「望」、所懷想的對象與其說是故鄉，不如說是因為離鄉而讓兩人如「牛郎織女星」般成為無奈的戀人。

〈望鄉調〉

作詞：謝如李

作曲：陳水柳

離鄉過海三千里　波浪的聲獨傷悲
　南國燕子飛有期　可比牛郎織女星
深夜無伴獨怨天　風霜受苦幾多年
　月娘圓圓都無缺　咱敢薄命桃花枝
夢中搭悼看著伊　恨無雙翼在身邊
　香花好酒那有意　招月合唱斷腸詩

　　〈望鄉調〉中針對何時離鄉或為何離鄉，均完全沒有鋪陳說明。
離鄉望鄉只是被使用來襯托相隔兩地的距離感、和雙方分離難以會面
的狀態。[11]〈閒花嘆〉（古倫美亞，演唱：純純，詞：李臨秋，曲：
鄧雨賢）傾訴丈夫因謀生至外地工作，致夫妻分散兩地的思念之情；
其重點並不在離鄉勞動或壓榨辛勞而在思念。〈憶！故鄉〉（利家
紅標 T1164，演唱：艷艷）這首歌曲描寫必須離開故鄉的悲傷，以及
因此而「恨氣沖上天」的憤怒；〈望歸舟〉（泰平 82014，詞：廖文
瀾，曲：林木水，演唱：青春美）則吐露到海邊要和愛人分離的悲
哀。這些歌曲顯得抽象空洞，但卻都有一定的主軸——亦即皆在描述

11 戰後根據作曲者陳水柳親身說法，這首曲子是描述他個人到日本時工作的親
　身經驗，但這個經驗和一般庶民存有一些距離。因此由歌詞來看，〈望鄉
　調〉對於聽眾而言，應該還是一首閨怨色彩濃厚的歌曲。

情人不在身旁所引發的悲傷或哀嘆。

　　如前所述，日治時期大部分的歌曲都在吐露獨守空閨的女性之愛情缺憾，相對於閨怨主要抒發沒有戀愛對象者的心境，這類離鄉的作品則吐露出有伴侶者的愛情缺憾。只不過是相較於閨怨系列的歌曲至少還會透露自己為何哀愁、寂寞、無助，文明女作品中也會提出一些自我主張以及這些主張的根據，這些離鄉歌曲的內容則顯得有些蒼白。其對於家鄉幾乎都缺乏描述，也很難在歌曲中找到失去故鄉的情境或原因，以及和臺灣現實社會之間的具體連結或線索。這些作品的重點大都在於對離別的感傷或愛人的思念。

　　只要有離鄉，往往會出現流浪漂泊，離開家鄉經常意味著流離失所、四海為家的可能性。離鄉淪落或流浪具有因果關係，往往是一體兩面的社會現象。日治時期臺語流行歌曲中離鄉的歌曲既然不多，那麼以流浪漂泊為題材的作品則必然稀少。

　　日治時期和流浪或社會邊緣人有關的臺語流行歌曲作品中，最出名的應算是1934年12月出版的〈街頭的流浪〉。這首歌曲因涉及描述當時臺灣社會的失業情況，以灰暗的歌詞凸顯社會底層人民生活，而受到當局關注和輿論撻伐。最後因總督府認定「歌詞不穩」而被列入查禁歌單（黃裕元2014: 103），成為在臺語流行歌曲在日治時期的發行洪流中少數遭查禁的作品之一。而同為1934發行的〈懷鄉〉（詞：櫪馬，曲：邱再福、逸客）也是少數碰觸到流浪議題的作品。[12]只不過〈懷鄉〉中主角雖因「多年流浪」而想念家庭，

12 〈工廠行進曲〉、〈共甘苦〉、〈農家歌〉、〈農場的情調〉、〈田家樂〉、〈處女花〉、〈望鄉調〉、〈憶！故鄉〉、〈望歸舟〉、〈懷鄉〉等

但從「外鄉四季好風景　為何生起懷鄉情」這段歌詞來判斷，主角對於自己所漂泊的地方，並不具有厭惡感。作品中主角的苦惱來自因距離相隔所萌生的懷鄉思親之情，「外鄉」生活本身並非其受苦難的來源。

嚴格地說，〈工廠行進曲〉、〈望鄉調〉、〈共甘苦〉、〈田家樂〉等作品中，工廠作為具有新潮色彩的場景，農村是得以在一起的恩愛場所，望鄉的議題被使用來強調分離的情侶望切相見的寂寞心境；換言之，工廠、勞動以及離鄉均不是情節故事的主軸，而是被借用來作為一種折射愛情或親情的媒介。

據〈跳舞時代〉作詞者陳君玉所言：「日治時期各唱片公司灌製的歌曲合計約有五百首以上，稱得上流行者其實僅有三十多首（陳君玉1955: 20）。」而如果我們仔細去分析這些「稱得上流行」的歌曲的歌詞內容，將發現在各式各樣曲名的包裝之下，無論是離鄉懷鄉、勞動相關，其場景舞臺以及主角的職業身分雖然有異於閨怨女或文明女，但這些作品之主題基本上還是脫離不了情愛。

五、臺、日流行歌曲之「同」與「不同」

（一）均由傳統俚／俗謠中吸取養分

流行歌曲是以人聲、旋律、節奏為表達方式的大眾文化，在錄

歌詞均由林太崴提供，在此表示感謝。

製唱片時需要考慮如何唱、由誰來唱？也就是歌手來源的問題。許多國家的流行歌曲產業在萌發之際，演唱者通常是由傳統俚／俗謠的歌手，以及受過西洋聲樂訓練的聲樂家來擔當。以日本為例，新民謠運動時期的藤本二三吉、小唄勝太郎、音丸、赤坂小梅等都是鶯藝（ウグイス芸者），也就是擅長演唱俚俗歌謠或戲曲的藝伎；而佐藤千夜子、淡谷のり子、藤原義江則來自於音樂學校，受過西洋聲樂訓練。這兩種背景不同的人，在流行歌曲誕生的前夕便為新民謠「發聲」，甚至到戰後初期也都還擔任日本流行歌曲歌手的要角（森田哲至2011: 5-32）。

　　日治時期的臺語流行歌曲，其歌手來源大致也和日本一樣，但是在殖民統治下的臺灣，並不存在近代音樂專門學校，因此具有現代聲樂基礎的歌手屈指可數。[13]也因為缺乏正規聲樂訓練的歌手，在臺語流行歌曲的發展中，花柳界的藝旦或歌仔戲班所扮演的角色，遠比日本的鶯藝來得吃重。

　　事實上臺灣首張唱片〈烏貓行進曲〉，其演唱者秋蟾即是藝旦；第一首暢銷歌曲〈雪梅思君〉的演唱者幼良，也是藝旦；當時規模最大的古倫美亞唱片，其旗下歌手如阿椪、雲霞、岡市等都是臺北知名藝旦。而演唱〈雙雁影〉、〈心酸酸〉、等暢銷歌曲的勝利唱片臺柱

13 林氏好、柯明珠等少數具有現代聲樂基礎的歌手，她們在赴日學習聲樂訓練之前，早一步透過基督長老教會接觸到近代西洋音樂，可見教會是當時培育現代音樂基礎人材的主要來源。林氏好算是當時少數曾受過正式聲樂訓練的歌手，但她到日本拜師關屋敏子，是在其灌製唱片後，換言之作為流行歌手時的林氏好，嚴格來說是位素人。

秀鑾，也同樣是藝旦（黃裕元2014: 143-144）。[14]除了藝旦之外，演唱〈桃花泣血記〉、〈跳舞時代〉、〈雨夜花〉、〈望春風〉等著名歌曲，堪稱日治時期臺語流行歌壇中佼佼者的純純，則是出身自歌仔戲班。

藝旦起源於清朝臺北的聲色行業，通常是家世貧窮的小女孩經過臺灣傳統戲劇曲的表演訓練後，於宴會上陪侍客人、彈琴奏樂、划酒拳、吟詩作。而原本只是野臺戲的臺灣歌仔戲，則是在1920年代前後變成在戲院演出的大戲，題材內容也逐漸轉為以悲傷哀愁為基調（黃雅勤。2003: 477-504）。由於歌仔戲的演出語言，是採用占臺灣人口最多的閩南系各族群其語言在地化後所融合而成的「臺灣話」，這使得它在各戲種的競爭中占有語言優勢，受到婦女和中下階層民眾的爆發性歡迎（石婉舜2015: 237-275）。

流行歌曲發展之始，為了吸引消費大眾須借用一些庶民日常生活中熟悉、符合其美學經驗、具有說服力的傳統聲音來作為音樂養分或媒介。而藝旦和歌仔戲是過往臺灣社會的主要娛樂，亦是歌唱文化的重要內涵和表演形式。換言之，藝旦和歌仔戲含攝了臺灣各階層的娛樂要素，勢必是流行音樂文化需要收編的對象。特別是「閨怨」系列的主題內容，抒發封建社會中女性的心情，其往往與藝旦的歌聲、形象，以及歌仔戲的內容相得益彰。因此由藝旦或歌仔戲班直接來演唱這類歌曲，可說是最佳選擇更是投消費者之所好。兩者的結合，使得臺灣的傳統藝能與現代娛樂無縫接軌。

臺語流行歌曲以藝旦或歌仔戲班為歌手主要來源的現象暗示著我

14 秀鑾的這些歌曲占了勝利唱片公司發行歌曲總數的三分之一左右。

們，戰前臺語流行歌手在性別上不均衡的必然。

　　臺灣社會原本的封建氣息猶存，民眾存有鄙視賣藝的價值觀，對於職業男歌手的接受程度本就不高。因此在歌仔戲等許多民間戲劇中，許多男性角色經常由女性反串來扮演。再加上在題材上受到「閨怨女」和「文明女」的夾攻，導致臺語流行歌曲中的男性歌手屈指可數，更缺乏能夠獨當一面、家喻戶曉的代表性人物，其通常只出現在與女性歌手對唱的場面，屬於搭配、附屬性質（黃裕元2014: 148）。[15]

　　男性歌手的缺乏導致一些原本在題材以男性作為主角、理應由男性來詮釋的作品也都由女性來擔任。舉例來說，〈街頭的流浪〉雖然描寫失業而流落街頭的社會邊緣人，但其演唱者卻是青春美這位女性歌手。而同樣的情形也可見於前述許多和農村或離鄉有關的作品如〈農村曲〉、〈憶！故鄉〉、〈望歸舟〉、〈望鄉調〉等，也都和〈街頭的流浪〉一樣，由女性歌手來詮釋。

　　臺語流行歌曲歌手性別的分布和日本的情況有著明顯不同。日本自新民謠時期開始，便出現了許多如藤原義江、藤山一郎、東海林太郎、上原敏等知名的男性歌手。順道一提，朝鮮在其流行歌曲工業萌發初期，同樣也有許多男性歌手活躍其中，如朝鮮流行歌壇的元祖、代表性歌手的蔡奎燁，便是一例。朝鮮的流行歌曲歌手來源較臺灣多元，受到西方音樂訓練者數量也比較多，其中為數不少皆是男性（貴

15 戰前比較有名的臺語歌手，比如古倫美亞唱片藝名「福財」的男歌手，本名鐘福財（1916-1992），他也是戰後電影史知名藝人「矮仔財」，其戲劇張力十足，歌曲以詼諧有趣著稱。

志俊彥2013: 106-108）。[16]

由於臺語流行歌曲的歌手出身和性別較為單一，因此臺語流行歌曲中無論是呈現西方流行舞曲輕快風格的「文明女」歌曲，「閨怨女」系列那種速度較為緩慢、具有傳統小曲特色的抒情歌曲，或者是有關離鄉、勞動、流浪的作品經常都是由藝旦、歌仔戲班出身的歌手分飾多角，一「口」包辦。而這種一人分飾多角的現象，其實映射出臺語流行歌曲發展的特殊性和局限性（王櫻芬2013: 7-57）。[17]

整體來說，在「閨怨」和女性歌手當道之下，日治時期的臺語流行歌曲往往帶有憂悶的閉塞感，其具陰柔色彩而缺少陽剛之氣。

（二）在依存和自主之間

流行歌曲在萌發時除了由誰來唱之外，也必須考慮到如何唱的問題。其實，流行歌曲必須具有「勸服」（persuasive）大眾的力量。因為有了勸服力之後，流行歌才能使消費者產生「共識」、衍生認同，擴散成為所謂的「大眾文化」（林良哲2015: 103）。而經由「傳統」或生活經驗所累積而來的聽覺習慣或美學標準，往往便是確保勸

16 其實在1930年代之後，已有些臺灣人如吳成家、吳晉淮、許石等赴日本接受現代流行音樂訓練，不過這些人大部分留在日本發展，或者在第二次世界大戰之後返臺，其影響力在戰前相對薄弱。

17 出自王櫻芬。2013。〈作出臺灣味：日本蓄音器商會臺灣唱片產製策略初探〉，《民俗曲藝》182（12月）:7-57。她的原話是：總而言之，「漢樂為主，臺北錄音。洋樂為主，東京錄音。密集錄音，慢慢發行。一人數角，樣樣都行」。

服力、凝聚大眾共識的最佳途徑。

　　以日本來說，在近代流行歌曲出現之前，流傳於民間的「前近代的流行歌曲」是小唄、端唄等俚／俗謠（坪井秀人2006: 450）；[18] 其演唱技巧特色便是鶯藝擅長的轉音／顫音。也因此日本的流行歌曲保留了一些日本傳統的唱法，也就是轉音／顫音，這種唱法是「以櫻桃小口利用細微的『縐綢顫音（輕顫音）』纖細歌唱」，具有纖細、柔弱、縐綢或絲條狀的滑潤特質（輪島裕介2010: 71-78）。而在臺語流行歌曲出現前盛行於臺灣民間的則是歌仔戲以及「歌仔調」這種以俚／俗謠為養分，又和歌仔戲息息相關的唱法。以歌仔戲本嗓的演唱方式，則是清亮高昂、穿透有力、字句清晰、頓挫分明；且因不刻意以轉音作為不同音程間的滑動裝飾之故，每個音通常直接到位，而呈現顆粒狀（王櫻芬2008: 185；黃裕元2014: 141-142；陳婉菱2019: 4）。而這個唱腔也成為臺語流行歌曲中的主流，甚至是唱片銷售的保證。

　　流行歌曲萌發之際，臺灣的「歌仔調」與日本的轉音／顫音，都巧妙利用自己的傳統作為媒介，將消費者「引渡」到流行歌曲這個新型態的娛樂。而「不約而同」地啟用自己傳統的藝者擔任演唱人的現象，也造成兩種流行歌曲在唱法上必然產生差異，兩者是以兼用並蓄的姿態並存於臺灣（王櫻芬2008: 185）。

　　而傳統俚／俗謠要素投射在臺語流行歌曲的現象，也可見於作曲和編曲。日治時期的許多擔任臺語流行歌曲創作或編曲的工作者，都

18　又類似的主張也可見於吉見俊哉。1995。《「声」の資本主義》。東京：講談社。

是歌仔戲班後場出身的樂師。

其實戰前的臺語流行歌曲中，幾乎半數以上的歌曲皆出自鄧雨賢、蘇桐、陳秋霖、姚讚福這四位作曲家之手。四位作曲家當中的蘇桐、陳秋霖即是歌仔戲班後場出身的樂師，兩人的作品充滿濃厚的歌仔戲調。而由於作曲、演唱者、歌詞題材甚至編曲者等這些音樂從事者，都和傳統俚／俗謠有密切關係；因此，臺語流行歌曲和歌仔戲間的區隔其實相當有限，兩者經常得以互通借用。如出自蘇桐之手的〈雙雁影〉便具有濃厚的歌仔戲風格。陳秋霖的傑作〈白牡丹〉，則更受到當時臺灣傳統樂曲之北管子弟班的喜愛，成為競相演奏的新曲調。此外像〈可憐青春〉、〈望鄉調〉、〈滿山春色〉等作品雖以流行歌曲的型態發行，但在當時還被逆向轉借至歌仔戲中，成為許多戲碼不可或缺的音樂（黃裕元2014: 136）。

另外，姚讚福雖然出身教會，但他創作曲風多元，並將歌仔戲的「哭調」融入個人作曲風格，形成「新式歌仔調」而受到市場歡迎。與〈雙雁影〉並列為戰前最暢銷歌曲的名作〈心酸酸〉，即是出自姚讚福之手的典型新式歌仔調。而原本為學校音樂教師的鄧雨賢，創作風格也十分多元，從南北管音樂、原住民音樂，以至於西洋爵士樂都是他的創作元素，其中〈南風謠〉、〈春宵吟〉等，即具南北管的小曲情調（黃裕元2014: 212）。姚讚福、鄧雨賢雖非歌仔戲班出身，但出自他們的作品依然擁有不少的漢樂要素。

當然一首流行歌曲的完成，除了詞、曲創作及演唱者之外，還必須要有編曲的工夫。在1930年代後期陳秋霖、張福興、林禮涵等臺灣人編曲家出現之前，臺語流行歌曲的編曲幾乎都是由日本人操刀。奧

山貞吉、仁木他喜雄、井田一郎、宮脇春夫等人曾經擔任為數不少的臺語流行歌曲編曲工作；甚至連古關裕而、服部良一等著名的作曲家在崛起歌壇前，都曾為一些臺語流行歌編過曲。這些人大都受過西洋音樂訓練，對於西洋流行音樂有成熟的掌握（陳婉菱2019: 34-38）。整體來說，早期臺語流行歌曲的編曲配樂較富有西洋爵士味，極可能都是由前述日本人所操刀。但到1936年到1940年間，〈雙雁影〉、〈白牡丹〉等臺灣傳統戲曲要素濃厚的作品紛紛推出後，編曲上也開始傾向以嗩吶、揚琴等漢樂伴奏，臺灣本土風味有明顯加重的傾向。而在這個轉變過程中臺灣的音樂家，特別是陳秋霖應該擔任舉足輕重的角色。

綜前所述，戰前的臺語流行歌曲乃是由臺灣傳統藝人和一些日本人所相互依存、協力形塑而成，可說是當時臺、日社會中多項音樂資源的集合體。具體地說，臺語流行歌曲工業在資金、機械、設備、編曲、壓片等唱片的「製造」過程中必須仰賴或模仿日本（王櫻芬2008）。不過在歌曲「製作」上，也就是旋律、歌詞、曲風、演唱、題材設計方面，臺語流行歌曲則維持著相當高的自主性和濃厚的「臺灣性」。這意味著日治時期臺、日流行歌曲雖然喧嘩、熱鬧地共處一個空間而百家爭鳴，但在傳統文化、社會境遇、聲音美學標準、聽覺習慣、語言文化、題材偏好的隔閡下，兩種流行歌曲卻仍有各自的發展脈絡和特色，並擁有以自己族群為主的不同聽眾以及購買者。

（三）因戰爭而萌生的融合與交流

臺、日流行歌曲在日治時期的交集，並沒有我們想像的多，在音

樂形態上雙方傾向平行發展，少有交融或牽涉的跡象。

在曾經被認為是臺灣第一首流行歌曲的〈桃花泣血記〉走紅之前，古倫美亞公司曾發行過由純純重唱灌錄的〈籠中鳥〉、〈草津節〉等早期日本民謠風的歌曲，而日本版的〈草津節〉也曾在臺灣民間流傳一時，並於戰後被改編成臺語流行歌曲。[19]爾後〈ザッツオーケー〉（1930年）、〈酒は涙か溜息か〉（1931年）、〈きの夜曲〉（1932年）等日語歌曲也分別被翻唱為〈ZATSU OK〉、〈燒酒是淚也是吐氣〉、〈去了的夜曲〉（林良哲2015: 135）。這當中除了〈燒酒是淚也是吐氣〉算暢銷之外，其餘兩首歌曲的市場反應並不佳，而這幾首歌曲，便幾乎是日本流行歌曲被翻唱成臺語流行歌曲的全部了。

然而隨著太平洋戰爭腳步的逼近，臺、日流行歌曲平行發展的型態，卻有了改變。在日本軍國主義、皇民思想的陰影下，統治當局為了宣揚「聖戰」，開始將一些膾炙人口的臺語流行歌，改填上附庸軍國主義的新詞；而隨著歌詞由臺語轉換成日本語，演唱者也改由日本歌手擔任。這使得臺、日在歌謠上的交流反倒在戰爭期愈加親密起來，兩者間的交集增大並共享許多「類同」的作品。

具體地說，例如原本屬於閨怨的作品的〈雨夜花〉、〈月夜愁〉、〈望春風〉就被加快了演唱速度改寫成日語，並為配合新詞中的雄壯進取，編曲也灌注了陽剛之氣，繼而披上「時局歌曲」的外衣，變成了〈譽れの軍夫〉（榮譽的軍夫）、〈軍夫の妻〉（軍夫之

19 日本群馬縣民謠〈草津節〉曾在臺灣流傳一時，並於戰後被改編成臺語流行歌曲〈臺東人〉。

妻）、〈大地の召喚〉（大地的召喚）（楊麗祝2000），聽唱對象也
由臺灣人擴散到日本人。

　　不僅如此，1939年之後包括〈滿面春風〉、〈對花〉、〈心
酸酸〉等在內的許多臺語流行歌曲，都被翻唱成日本歌曲（見表
1-1），由小林千代子、菊池章子等演唱，現身於日本；除了既有歌
曲的翻唱輸出之外，鄧雨賢還以唐崎夜雨之名進軍日本歌壇，創作過
一些日本流行歌曲；以往呈現平行發展的臺、日流行歌曲，彼此的流
通狀況開始雙向化、多元化。[20]「臺歌日唱」活動的頻繁暗示我們，
當身處戰爭狀態必須將許多信息或意識形態傳達給臺灣一般民眾時，
日本政府依然必須屈從、借重臺灣民間所熟悉、親切、喜愛的具有濃
厚「臺灣性」的旋律作為溝通管道。

　　臺語流行歌曲被當局改編成軍歌的舉動，一方面是國家侵犯大眾
文化的一種暴力行為，一方面卻也凸顯臺語流行歌曲在庶民世界中廣
受喜愛、根深蒂固的程度。這些「融合、交流」，也讓我們嗅到一股
強大的政治力正滲透到大眾娛樂的時代氛圍。而也就是在這個時代氛
圍下，隨著戰火的昇高，大量日本流行歌壇的歌手相繼踏上臺灣這塊
土地。

　　其實在新民謠運動期間，便已有不少日本歌手來臺訪問演出，進
入太平洋戰爭之後，這些公演的次數更加頻繁。如附錄所示，戰爭期
間中野忠晴、藤山一郎、鹽まさる、松平晃、上原敏、東海林太郎、

20 當然，類似的現象也可見於日本和朝鮮的流行歌曲之間。只不過以翻唱歌曲
　　的流行程度和銷售成績來看，戰前「臺歌日唱」並沒有同時期朝鮮流行歌曲
　　和日本之間來得熱絡、成功。

結城道子、李香蘭、服部富子等人都相繼來臺。這些公演雖有許多都是配合時局的政令宣傳，或帶有勞軍目的，具有相當的政治意味，但透過電臺的相關報導以及訪臺歌手的歌曲播放，也讓日本的流行歌曲有進一步滲透到臺灣的機會。由於這些歌手來臺表演的曲目幾乎都是日本歌曲，其聽眾基本上以在臺日本人為主，因此很難造成全臺規模的轟動盛況（陳堅銘2011）。而眾多歌手當中唯一能風靡全島、受到廣泛歡迎的歌手，則非李香蘭這位和中國有淵源，並且演唱過許多「滿洲物」、「支那物」甚至「臺灣物」的歌手莫屬。[21]

對於許多臺灣人而言，其祖先由福建、廣東移住臺灣；而戰爭期雖距離1895年甲午戰敗、清廷割臺已有相當時日，但對岸的清朝或後來成立的中國，仍然算得上是「祖國」。正因為臺灣與中國在文化、血緣、歷史上的密切關聯，因此雖然李香蘭大部分的作品都以日本語演唱，但由於她的身分特殊，在近親感和共同文化想像的助長下，李香蘭成為了眾多來臺的日本流行歌手中，備受臺灣人歡迎的人物。

李香蘭是影歌雙棲的藝人，在戰時期她的許多歌曲或電影都具「寓教於樂」的色彩。在苦悶的戰爭時期，這些作品往往受到民眾歡迎甚至造成轟動。而對於臺灣人來說，李香蘭最具代表性的作品應該是〈沙鴦の鐘〉。1943年，臺灣總督府將一則臺灣原住民女子為國犧

21 所謂「滿洲物」、「支那物」，主要係指在大東亞戰爭之暗雲開始籠罩的1930年代中後期，由日本人創作、標榜日滿協和或日華親善，描述開墾滿洲或以中國地景人物為背景的電影、歌曲。這些以動人浪漫情節作為包裝，但背後乃是為了宣揚大東亞共榮圈的理想，或替軍國主義進行合理化辯解的愛情故事，在被拍成電影後，隨之也出現許多如〈赤い睡蓮〉、〈滿洲娘〉、〈支那の夜〉、〈蘇州夜曲〉等插曲或主題曲。

性的故事——〈沙鷸の鐘〉搬上大螢幕，該電影由李香蘭領銜演出。而在電影上映之前一年多，由西條八十作詞、古賀政男作曲的〈沙鷸の歌〉便由渡辺はま子灌製，已在臺灣社會流傳。受到電影和插曲雙管齊下的影響，這個發生在臺灣的軍國美談傳遍了日本和臺灣。李香蘭為了拍攝「沙鷸の鐘」，曾於1941年後多次來臺，前後總共停留了足足有三個月之久（黃裕元2014: 278-279）。

李香蘭的訪臺掀起了熱潮，全臺媒體為之沸騰。臺灣史上首開民眾追星之記錄，便是由李香蘭所創下。而〈沙鷸の鐘〉這首歌曲也理所當然的在臺灣風行，甚至到了戰後還被再度翻唱而大受歡迎。[22]李香蘭的活動基本上是日本國策下的產物，其具有透過之前日本政府疏忽的庶民娛樂在進行「日臺融合」之餘，對於臺灣人加以重新定義的政治意義。

事實上太平洋戰爭爆發後，統治者開始積極從事以音樂歌謠去定義「臺灣」的作業。基於創造「更正確、更高水準」的臺灣音樂之名義，山口充一這位自新民謠運動時期便長期關心臺灣音樂的「民間人士」，便和以一條真一郎、名和榮一、清野健等人為核心的官方人士，便開始進行有關「新臺灣音樂」的討論、創作、演出活動。1941年10月這些人士在臺灣總督府的支援下，披露了具實驗性質的「新臺灣音樂」。這些新臺灣音樂包含以胡琴等臺灣傳統樂器，搭配西洋樂器演奏〈軍艦行進曲〉（軍艦マーチ），並讓使用日本傳統樂器的邦樂與臺灣傳統樂器一同演奏。研究發表會上還主張改良臺灣樂器，亦

22　〈沙鷸の鐘〉在戰後被翻唱成國語流行歌曲〈月光小夜曲〉。在多位演唱人中，以紫薇所翻唱的版本最早也最出名。

有將臺灣的歌謠翻譯成日文來演唱（名和榮一1941）。[23]「新臺灣音樂」應該是臺灣第一次具規模，且公開以融合臺、日樂器或音樂要素的方式，去詮釋臺灣音樂歌謠的嘗試。

　　總體來說，臺語流行歌曲在日治時期的發展時間不長，若以歌詞的舞臺背景或空間來看，日治時期的臺語流行歌曲中，幾乎不存在以日本內地為場景的作品，相較起來，中國跟臺灣顯得還更親近些。雖然受到太平洋戰爭的影響，臺、日之間有了比較多的作品交流機會，讓雙方流行歌曲不至於完全平行發展。但縱使如此，在曲風、歌詞、編曲、唱腔上仍是各據一方，彼此滲透或明顯融合的跡象相當有限。

六、結論

　　1920年代後期，日本的新民謠運動和臺灣的臺語流行歌曲，以一前一後但又幾乎同時的方式起航。由於臺、日流行歌曲在發展上的共時性，因此臺、日流行歌曲之間雖然存有模仿、依存、參照的關係，但雙方歌曲題材內容上仍有明顯差異。

　　具體地說，和日本流行歌曲相比較，臺語流行歌曲缺乏離鄉懷鄉、漂泊流浪、勞動的題材，甚少以自然景色為描述對象，在市場上一枝獨秀的始終是愛情至上的閨怨系列歌曲。而在唱腔方面，不同於

23 就如同「和洋折衷」這句口號所示，在日本音樂近代的過程中，西洋本身就是一個不可或缺的基本要素。以這個角度來看，臺灣新音樂的重點事實上是在於「和」之要素的滲入。

日本流行歌曲常使用轉音技巧，臺語流行歌曲則以濃厚的臺灣歌仔調為特色。而這些題材設定和唱腔偏好上的差異，投射出雙方傳統歌唱文化的不同，同時展現出臺灣的本土性。在日本「製造」、臺灣「製作」的生產模式下，除去戰爭期間因政治力介入而萌生出的一些融合交流之外，臺、日流行歌曲的交集並不算大。

雖然發展時間前後不到十年，但臺語流行歌曲見證了這個島嶼戰前的歷史，讓我們體會臺灣民眾的喜怒哀樂，甚至也呈現了社會歌舞昇平的摩登進步面向。但進入戰爭時期，日本政府開始針對一些娛樂實施管制，在不鼓勵奢華活動的影響，臺灣的唱片業日漸衰退。加上日後臺、日航線被盟軍封鎖，在日本製作的唱片無法運到臺灣，臺灣的歌手亦無法前往日本錄音，許多唱片公司甚至遭到盟軍轟襲。因此在1940年以後，臺語流行歌曲的作品便明顯減少，唱片公司也紛紛結束營業，風光一時的臺語流行歌曲唱片工業逐漸進入尾聲。

附錄

表1-1 中日戰爭後被翻唱成日本語的臺語流行歌曲（林良哲2015:
244）

改編歌曲名	原歌曲名	唱片公司	作曲者	唱片編號	發行年代
※軍夫の妻	月夜愁	古倫美亞	鄧雨賢	29074	1938年5月
※譽れの軍夫	雨夜花	古倫美亞	鄧雨賢	29074	1938年5月
※新しき花	河邊春夢	古倫美亞	周添旺	29949	1938年11月
※大地は招く	望春風	古倫美亞	鄧雨賢	29949	1938年11月
南國の青春	桃花鄉	勝利	王福	J54553	1939年7月
臺灣娘	？	勝利	王福	J54638	1939年9月
南國セリナード	心酸酸	勝利	姚讚福	J54638	1939年9月
夕日の街	留傘調	古倫美亞	臺灣民謠	100591	1942年12月
雨の夜の花	雨夜花	古倫美亞	鄧雨賢	100591	1942年12月
南海夜曲	滿面春風	古倫美亞	鄧雨賢	100603	1943年1月
たかさこ花嫁	？	古倫美亞	臺灣民謠	100603	1943年1月
真昼の丘	對花	古倫美亞	鄧雨賢	100638	1943年3月
シャンラン節	？	帝蓄	臺灣民謠	T3430	1943年4月

有※記號者為軍歌，有「？」符號者表示需要查明原曲名為何。（製表者：林良哲）。

表1-2　日治時期日本主要流行歌手到臺灣演出一覽表（陳堅銘2011：56-66）

滯臺期間	歌手	主要表演內容	備註
1931.3.10- 1931.03.27	淡谷のり子	〈夜の東京〉、〈乾盃の唄〉、〈ラ・スパニヨラ〉、〈お別れ〉、〈夢の戀人〉、〈擲彈兵の行進〉、〈曉の唄〉、〈私のパパさんママが好き〉、〈思ひ出〉。	演唱〈萬華小唄〉、〈基隆セレナーデ〉等「臺灣物」。
1932.2.19- 1932.2.22	三島一聲 丸山和歌子 羽衣歌子	臺北榮座，曲目不詳。	
1932.3.21- 1932.3.23	田谷力三	21日PM8：40 JFAK放送，曲目未定，23日榮座開演，曲目不詳。	
1934.8.13- 1934.8.30	松原操（ミス・コロムビア）（コロムビア）	〈希望の花束〉、〈母戀し〉、〈大阪祭〉、〈微笑お春〉、〈十九の春〉。	演唱〈臺北行進曲〉、〈國語普及の歌〉
1935.5.30- 1935.6.6	三島一聲 羽衣歌子	30日PM7：00 屏東劇場「震災地罹災兒童義捐音樂會」，6日PM7：00 基隆公會堂，曲目不詳。	
1935.8.20- 1935.8.24	赤坂小梅	〈博多節〉、〈鴨綠江節〉（詩吟入）、〈木曾節〉、〈白頭山節〉、〈バナナ音頭〉。	演唱〈躍進臺灣〉、〈臺灣よいとこ〉。
1936.8.1- 1936.8.6	山田和香 伊藤久男	〈おけさしずく〉、〈松島時雨〉、〈滿洲想へば〉、〈花嫁行進曲〉、〈潮來追分〉。〈下田夜曲〉、〈船頭可愛や〉。	演唱〈林投節〉。
1936.9.3- 1936.9.9	小唄勝太郎（ビクター）	〈大島おけさ〉、〈勝太郎子守唄〉、〈柳の雨〉、〈浮名さんけ〉、〈鴨綠江〉（含詩吟）。	

1937.4.11- 1937.4.21	中野忠晴 赤坂小梅	〈僕の青空〉、〈小さな喫茶店〉。 〈白頭山節〉、〈淺間の煙〉、〈バ イバイ〉、〈山の人氣者〉。	
1937.4.19	丸山和歌子	曲目：〈私がお嫁に行つたな ら〉、〈どこまでだつて一緒だ う〉、〈女の純情〉	
1938.2.4- 1938.2.17	藤山一郎 （テイチク）	〈酒は涙か溜息か〉、〈丘を越え て〉、〈青い背廣〉等流行歌，以 及〈愛國行進曲〉、〈山內中尉の 母〉等軍國調。	全島巡迴演 出
1938.8.18- 1938.8.31	音丸（コロ ムビア）	〈博多夜船〉、〈博多月夜〉、〈皇 國の母〉、〈船頭可愛や〉、〈婦 人愛國の歌〉、〈母の願〉。	全島巡迴演 出。
1938.10.13- 1938.10.17	鹽まさる 新橋みどり （キング）	鹽まさる〈月下の吟詠〉、〈守備 兵便り〉、〈軍國子守唄〉、〈玄 海しぶさ〉、新橋みどり〈泣かせ てネ〉、〈ああ　わが戰友〉	演唱〈臺灣 行進曲〉
1938.10.1	松平晃 淡谷のり子 （コロムビ ア）	松平晃〈鄉土部隊戰陣だより〉、 〈急げ幌馬車〉、〈噫南鄉大尉〉、 〈花言葉の唄〉、淡谷のり子〈別 れのブルース〉、〈ラ・カシベル ジータ〉、〈マリネラ〉、〈雨の ブルース〉。	
1938.10.27- 1938.10.31	小林千代子	〈野いばら〉、〈メリー・ウイド ウ〉、〈椿姫〉、〈涙の渡り鳥〉	
1938.10.27- 1938.10.28	川畑文子	臺北大世界館（加演節目），曲目 不詳。	
1939.1.14- 1939.1.16	上原敏 青葉笙子 （ポリドー ル）	上原敏〈上海だより〉、〈波止場 氣質〉、〈槍はさびても〉、〈愛 馬の唄〉。青葉笙子〈銃後ぶし〉、 〈夢の蘇州〉、〈椿咲く島〉。	

1939.1.20- 1939.1.23	渡邊はま子 （コロムビ ア）	20日開始臺北大世界館（加演節 目） 23日PM3：30 陸軍病院慰問演 唱，曲目不詳。	
1939.2.22- 1939.2.24	東海林太郎 結城道子 （ポリドー ル）	23日至25日臺北市公會堂 24日陸軍病院慰問，曲目不詳。	
1939.3.15- 1939.3.25	美ち奴 楠木繁夫 （テイチク）	15日至18日於臺北大世界館（加 演節目） 17日PM4：30○○分院慰問演藝 會（臺灣日日新報社企畫部主辦） 全島巡演 25日臺北國際館（加演節目）， 曲目不詳。	
1939.4.12- 1939.4.14	新橋喜代丸 （タイヘイ）	12日至14日臺北大世界館晝夜二 回，曲目不詳。	
1939.9.22- 1939.9.24	二葉あき子 淺草〆香	22日夜間，23日至24日PM1： 00、PM6：30 臺北公會堂（名人 競演會歌謠秀） 全島各地競演（基隆、臺中、嘉 義、臺南、高雄） 曲目不詳。	
1940.1.2- 1940.1.4	櫻井健二 靜ときわ(テ イチク) 兒玉好雄 （キング）	2日至4日（1940.1）臺北公會堂 晝夜二回（東京名人競演會），曲 目不詳。	
1940.1.20	新橋喜代丸	臺北公會堂，曲目不詳。	
1941.1.11- 1941.1.12	李香蘭	臺北大世界館，曲目不詳。	

1941.9.9- 1941.9.13	鹽まさる （テイチク）	9日AM10：00 臺中娛樂館（白衣の勇士慰安會） 13日臺北大世界館，曲目不詳。	同行還有中國影歌雙棲明星白光。
1941.12.5- 1941.12.24	服部富子 （テイチク）	5日至11日臺北大世界館晝夜三回，13日至14日臺南宮古座，曲目不詳。	同行還有伊藤英二樂團。
1942.11.13- 1942.11.17	井田照夫 （タイヘイ）	13日司法保護事業記念傷兵慰問公演 14日至17日臺北大世界館，曲目不詳。	同行還有淺草桃奴、ナトリ三人兄弟、梨山なほ子、牧野狂兒郎、秋津美代子。
1943.3.4	李香蘭（コロムビア）	4日PM1：00、PM4：00、PM7：00臺北公會堂（慰問演藝會），曲目不詳。	演唱〈臺灣軍の歌〉

資料來源：統整《臺灣日日新報》、《臺灣新民報》、《興南新聞》、《臺灣新聞》、《臺南新報》、《高雄新報》、《東臺灣新報》、《臺灣演藝と樂界》、《臺灣藝術新報》、《ラヂオタイムス》、《風月報》等相關報導。

第二章

作為情感結構的閨怨情節

——在牢籠中過著「平穩」生活

本章內提及之相關歌曲如下，僅供試聽參考，亦歡迎讀者自行上網搜尋更完整之資料。

街頭的流浪 / 1935
青春美　演唱／守真　作詞／周玉當　作曲
（來源：國立臺灣歷史博物館「臺灣音聲一百年」）

一、前言

　　臺語流行歌曲萌發後，在短短的幾年中，閨怨、文明女性、傳統或爵士等各種類型流行，熱鬧非凡。然而，1935年4月針對這個光鮮亮麗的歌謠現象，長期研究臺灣歌謠的平澤丁東[1]在《臺灣時報》一篇名為〈臺湾語の流行歌〉的文章中，卻有如下描述：

> 臺語流行歌曲嗎？我們好像看不到如本國流行歌曲般，在調性、節奏、極為新奇具有讓人目不轉睛之變化的作品。其多半是改編一些既有傳說故事作為歌詞的作品，或是把一些和社會變遷、世相變化相關之有趣物象作為題材的東西。但在唱腔、唱法等並沒有什麼改變，就是承襲一些舊有傳統的形態演唱；幾乎就是尊古賤今（平澤丁東1935: 32）。

　　作為一個研究歌謠者，平澤丁東對臺語流行歌曲的描述雖然有些嚴苛，卻也不失中肯。流行歌曲工業是近代化的產物，但在半封建的農業社會情境下，日治時期的臺語流行歌曲工業，並非是臺灣社會內部在各種條件均成熟後，水到渠成所滋長出來的產物，反而可說是由外部移植過來的資本主義文化現象，是日本人和臺灣人共構而成的殖民現代性成果。

1　平澤丁東也就是平澤平七，歷任內務局學務課的編修書記（1909-1911）、學務部編修課的編修書記（1912-1914）、臺灣總督府圖書館的囑託（1915）與警務局保安課的囑託（1925-1944）。

但縱使如此，這些在壓縮式近代化下誕生的流行歌曲作品，它們在唱腔、內容議題甚至編曲上，皆具有鮮明的文化自主性。其真誠地吐露出當時底層庶民的心聲，並使之成為動人、珍貴且具有充分勸服力的歷史紀錄和文化遺產。

日治時期臺語流行歌曲充滿苦悶、愛情主題，閨怨系列的作品在銷售上幾乎獨佔鰲頭。而比較意外的是，充斥在戰後臺語流行歌曲中那種離鄉漂泊、有關勞動就業的議題；如行船人、迌迌人、歹命人等社會邊緣人的角色，甚至東洋味的唱腔，卻幾乎很少出現在這個時期的作品當中。平澤丁東所觀察的臺語流行歌曲，究竟反映了什麼樣的臺灣社會和世相變遷？而投射在這些作品中的臺灣庶民樣態，又是否客觀、正確？在第二章中我們將檢視上述這兩個問題。

二、幽閉於室／家內的臺灣女性

（一）歌仔戲、藝旦、流行歌曲、養女

戰前，臺語流行歌曲不管在演唱者或議題上都以女性為中心，這不禁讓我們好奇在那一個時代裡，臺灣女性到底是生活在什麼樣的社會環境中。

根據1942年（昭和17年）一項針對臺北太平町行人的服裝調查，在 766位年輕婦女中有583位穿著洋服，12位穿著和服，170位穿著本島服。這項調查顯示了殖民地統治下臺灣文化的多元樣態（陳惠雯1999: 83）。太平町位在臺北市鬧區的大稻埕，在日治時期是保存漢

民族文化的重要基地，同時也是商業中心，許多臺語流行歌曲唱片公司也都設置在這附近，其與日本人經常出入活動的榮町一帶相較毫不遜色。

對於當時的臺灣人來說，大稻埕太平町可說是類似東京銀座般的地方，是一個兼具現代化購物娛樂功能，以及歷史重鎮意涵的空間。除了有街道照明燈及鋪磚道路、大型商店、百貨公司、劇場和咖啡廳、西餐廳之外，更有許多以臺灣人為主要消費者的臺灣傳統料理店。臺灣富商、知識分子們經常群集在這些料理店中，飲酒作樂或商談事情。而臺灣藝旦則是店裡的重要成員，許多客人在此一邊大啖臺灣料理，一邊聽著藝旦彈奏胡琴、唱出如泣如訴的哀怨曲調。然而就在這進步摩登的街道、高級優雅的料理店附近，大稻埕陰暗的巷道之間，則暗藏著許多下層階級也會來消費的賣淫者（陳惠雯1999：42）。

大稻埕展示了時髦摩登的流行風尚，同時也提供一個得以讓臺灣社會裡新舊、明暗、雅俗得以兼容並存的情色消費空間。而在這個空間中充斥了許多臺灣女性的故事，這些故事中的主角個個外表光鮮亮麗，卻往往是臺灣傳統社會中最弱勢的一群。具體地說，排除了街道上的「文明女」，而以家庭身分來看，大稻埕中不管是唱片公司中的歌手、高級料理店中的藝旦或隱匿在陰暗處的娼婦，他們有很高的比率是所謂的養女。

臺灣是典型的移民社會。清領時期大陸閩、粵移民大量渡海來臺，但因為法令限制和航路艱險之故，這些移民多數是赤手空拳的羅漢腳，也就是單身的男性，攜家帶眷者占極少數。這些身無長物的移

民者渡海來臺後，大都成為豪族招墾的對象而形成早期墾戶——佃戶的型態。而這些佃農成家後因維持生計不易，家中一旦人口過多而無力撫養時，便會將「多餘」的女孩以金錢買斷的方式送給其他家庭當做養女。這些養女在年紀尚小時，便開始被當勞動力來支使，其必須做家務、農務、女傭；而長大後則被送到各處當藝旦、酌婦，或進入歌仔戲班當藝人以添補扶養家庭的收入（陳惠雯1999: 50-51）。

1940年代大稻埕檢番曾經對當地藝旦和酌婦的身分進行調查，發現105名藝旦中就有92名是養女出身，而57名酌婦則有47名是養女；而再以日治時期臺語流行歌曲的歌手其來源，幾乎都是藝旦、歌仔戲班之藝人的情況來推測，戰前的臺語流行歌曲歌手當中，應該有許多人為養女（李騰嶽1943: 16、17）。

除了養女之外，日治時期同樣被擠壓在社會邊緣的女性還有「媳婦仔」。所謂媳婦仔一般也都是從小由別人家領養而來，預備將來長大後和自家兒子送作堆的女孩。領有養女主要是為了增加家務的勞動人手或賺錢營生，而討媳婦仔則是貧苦人家為確保子嗣生育，並減少婚姻的費用負擔，因此在女性小時候便以少許的聘金找來或交換來做「小媳婦」。領養媳婦仔和養女的目的雖然不同，但是兩者通常都和貧困有關。而由於媳婦仔是提早嫁作人婦，因此除非逃出或賠償，否則其長大後便無法嫁給別人。換言之，其在年幼時便被剝奪了自由戀愛的權利（曾秋美 1998: 21-50）。

臺灣傳統社會有著嚴重的「重男輕女」觀念，對於女性的貶抑，使得貧困家庭對於年幼「多餘」的女兒經常都以販賣的方式處理。而買斷意味著這些女性和原生家庭斷絕關係，為此這些養女、媳婦仔從

小便經常遭受不公平的對待甚至虐待，其命運往往相當悲慘。而這種女性的人身買賣，長期以來在臺灣社會相當普遍，並成為社會默許及因襲的一種陋規（曾秋美 1998: 71-82）。[2]

日治時期臺灣總督府雖然在臺灣奠下許多近代化的基礎，但對於養女、媳婦仔問題始終抱持消極放任的旁觀者態度。而臺灣知識分子在1920年代的文化運動時期與1940年代戰爭時期，也都曾經針對媳婦仔問題有過討論。但由於牽涉到家庭勞動力提供來源的現實問題，始終無法提出有效的改革方案（洪郁如2017）。1920年代後期臺語流行歌曲發軔，出現許多暢銷歌曲和受歡迎的女歌手。在這些摻雜臺灣傳統和西洋音樂要素的流行歌曲當中，有些作品強調摩登、憧憬進步的現代化，並渴望自由戀愛；有些歌曲則吐露出身為女性，在封建社會下無法逃脫傳統束縛的無奈與悲哀。然而在這個眾聲喧嘩的情境背後，我們彷彿看到了流行歌曲、摩登、歌仔戲、藝旦、養女、媳婦仔間，濃得化不開的疊映關係。

臺語流行歌曲的初航和臺灣傳統的陋規存在著相互依附的關係，這些歌手之所以會由歌仔戲、藝旦出身者來充當，其理由除了因為這些女性具備歌唱能力之外，也在於她們原本便生活在社會規範的邊緣。對於這些原本便超越了社會對於良善女性拋頭露面的禁忌，「擁有」較多公開社交機會的女性而言，從歌仔戲、藝旦轉換成流行歌手，只是舞臺、表演形式以及面對的消費者不同而已，其並不需要重新再去挑戰傳統觀念。

2　家庭經濟匱乏無力正常撫養，幾乎是這些女性人身買賣家庭的共同特徵。然而即使是基於信仰理由，曾秋美認為也可能只是合理化的藉口。

而透過唱片，這些摻雜著現代化色彩而流傳出的稚拙唱腔，其投射出的卻是這座島嶼的幽暗、憂悶的歷史際遇和社會的閉塞感，以及幾百年來隱藏在臺灣女性內心的切膚之痛。這種幽禁在室內的苦悶，彰顯出臺灣人在身分、性別上所受到的差別待遇，以及階級地位流動之困難，也反射出臺灣人生活空間範圍的狹窄。而這種感覺或現象不只存在於養女和媳婦仔，同時也附著於包括上層階級在內的其他女性身上。以下將詳述這個部分的問題。

（二）以自家附近為生活、勞動範圍

　　事實上在日治時期，受到傳統觀念或身體束縛者，不只是貧困階層的媳婦仔、養女，還包括上層階級或富裕人家的婦女。

　　由於女性無才便是德的封建觀念，日治時期許多臺灣有錢人家的女性亦受到身體的束縛。在父權思想根深蒂固的社會氛圍下，房間幾乎是這些婦女私人活動的主要空間所在，包括平日梳洗、新婚洞房、生兒育女等，幾乎都是在「閨房」這個地方進行（陳惠雯1999:55）。而纏足這個傳統陋習，更是限制了許多女性的活動範圍。

　　清朝時期的臺灣，只要家庭經濟狀況許可，母親通常會在女兒4至5歲時即開始為她裹腳。由於纏足後的女性無法從事家務，事事都需他人代勞，因此纏足被視為名媛閨秀的特權。日本統治臺灣後的1900年，在臺灣知識分子和統治者的協力下，推行天然足運動試圖消滅這個陋習，但在1905年，約147萬臺灣婦女中纏足者依然占了56.9%，有80萬人之多；至1915年，纏足者人數驟降為27萬餘人；而直至1930年，纏足者還剩14萬人（簡偉斯2005: 45）。

纏足的具體意義不僅在禁錮束縛，而且在導引教化，為使「內外有別」的道德理念具體呈現在婦女的身體上，纏足被認為是道德的一種身體實踐。纏足讓女性行動不便無法遠行，在活動能力的框限和傳統女性生活空間的封閉之下，許多名媛閨秀必須要有人同行才願意出門。因此，其鎮日走動的地方，幾乎不出家裡、店前亭仔腳和寺廟。對於這些女性而言，離開房間等於離開個人的私密空間，離開長落的店屋等於離開家的範圍（陳惠雯1999: 56-57）。

　　由於纏足後便無法進行勞動，因此對於需要利用女性來作為勞動力的貧困人家女性，反而沒有纏足的問題。而愈是上層階級的女性，受到這種觀念的限制愈是嚴格。而無法出門便不能建立正常的人際關係，因此纏足對於女性的束縛不僅是在身體的妨害和活動空間的框限，更在於人際關係的幽閉。這些閨秀婦女一生中交往的對象多為家人、親戚和鄰居；其生活雖然富裕但和前述養女、媳婦仔等中下層的女性一樣，在戀愛或婚姻上均缺乏自主性和自由。1900年的解纏足運動，雖然讓女性在身心上的枷鎖略有舒緩，但無論貧困富裕、階級高低，日治時期的臺灣女性基本上相當弱勢，其社會地位的低落也在教育上投下陰影。

　　日治時期臺灣民眾對於教育相當熱衷，針對近代化充滿著幾近渴望的憧憬和熱忱。在統治者的主動鼓吹及臺人積極的要求下，日治時期臺灣的初等教育相當發達，1940年臺灣兒童的初等教育就學率高達50.5%。這個數字別說是殖民地，即使是當時許多先進國家都望塵莫及。但縱使如此，在重男輕女的觀念下，臺灣女童的就學率一向偏低。以前述的就學率來看，當中男童占有70.5%，但女童的就學率卻只停留在43.6%（李園會2005: 422）。

在有經濟負擔能力的前提下，臺灣家庭通常以男子作為教育投資對象的優先選擇；女性經常被排除在學校門外。加上富裕家庭的女童又常常因纏足的行動束縛無法上學，而養女或媳婦仔則原本便與教育較為無緣。因此，即使初等教育的公學校並不需支付太高學費，但女性兒童的就學率一直難以提升。甚至得以進入公學校的臺灣女性，其輟學率也一直都偏高（游鑑明1988: 92-93）。

　　女性就學率低落的原因，也在於臺灣產業的發展型態。受制於男主外、女主內的社會分工觀念，臺灣男性成為對外發展並具有社會化行為的主體，而女性常被視為依附者，家庭則成為其主要活動空間。女性是家務勞動者，日常事務也多仰賴女性承擔，一些有酬的零星勞動通常也會在家中進行（陳惠雯1999: 54）。

　　具體來說，清領初期的臺灣女性勞動力主要消耗在農事、家業管理和家務勞動等。除此之外，也會從事一些如刺繡、做鞋、編草蓆、舂米、裱紙等零星「副業」，而這些有酬勞動大多在家中進行。當然女性也並非完全沒有出外參與勞動市場的機會，但職業類別有限，且大部分都是師姑（女道士）、菜姑（尼姑）、產婆、媒人婆及「老娼頭」（妓院老闆）等聲望較低的工作（張晉芬2009: 1）。

　　清領末期，隨著外國商人來臺做生意，女性也開始聚集在固定的小工廠裡從事如揀茶的工作，這些工作的時間和薪資雖然較為固定，但基本上到了日治時期的1905年，臺灣女性勞動力中有超過80%是從事農林漁產業。這個比例分配，在往後的日治時期依然被維持著（張晉芬2009: 1）。而由於日本殖民政府對於造蓮草紙、編織帽蓆、機織業與採揀茶業等家內產業的鼓吹，吸引眾多女性勞動者投入。但由於

這類副業型工作並非長期性且收入並不穩定，迫使女性勞動者必須以拼湊多項這類工作的形式去維持家計。

日治時期除了一部分富裕家庭之外，女性通常都是家中重要的勞動力。一般家庭中的女性不僅要從事家務或農務，有時更必須以家內產業的工資所得來補貼家計。由於家內產業並未脫離傳統婦女的從業型態，其工作地點經常在家中或以自家附近為活動範圍，因此女童往往成為重要幫手，或即是直接參與者。而女童既然是重要的勞動參與者，那麼選擇就學便會壓縮到這些人力的支配。換言之，除了受制於傳統觀念的壓迫外，臺灣產業的發展型態亦是造成女童就學率低落的要因（鄭秀美2008: 33）。

而日治時期臺灣快速進入近代化，對於基礎設施的大量投入促使工商活動興盛和城市發展。隨著第二、三級產業的萌發，1937年臺灣城市的女性職業呈現多樣化，除了一些與娛樂或情色消費相關的職業如：舞者、女給（女招待）、娼妓、料亭仲居、藝旦之外，許多需要專業技能的職業如：醫師、產婆、教員、新聞記者、廣播員等，也都開始有女性的投入，女性勞工人數明顯增加。當然日治時期臺灣也有比較大型的工廠，諸如紡織和鳳梨罐頭等。但這些工廠數量不多，女性勞動者的人數也有限，且女工的雇用管道通常都是透過親緣、朋友或鄰居關係者的互相援引，因此工作範圍仍是以住家附近，或當日通勤可往來的地點為主（陳惠雯1999: 87-90）。

日治時期臺灣逐漸邁向工業化，社會上也增加了許多新的職業。只不過縱使職業類別開始多元化，但這些女性勞動力基本上仍被視為廉價、補充性質，其工資經常低於男性。除了同工不同酬之外，資方

對於女工的性別歧視和剝削也非常嚴重（張晉芬2009: 91-116）。

　　日治時期臺灣女性受到殖民統治、傳統思維和性別差別待遇的重層壓迫，其階級地位和生活空間均呈示停滯狀態，在公開社交活動機會有限的情況下，女性所處的環境充滿閉塞感。極端地來說，在農業社會色彩濃厚的時代，除了身處社會邊緣從事色情行業的女性，必須遠離家鄉而選擇與自己缺乏淵源連結的地方作為工作地點外（陳惠雯1999: 85），無論是纏足者或不用工作的名媛閨秀，或從事農務、家務、拼湊式零星勞動者，甚至是都市化後的一些新興工作者，這些女性通常都不會因為從事勞動而離開家鄉（鄭秀美2008: 92）。而臺灣女性這種階級地位和生活空間均呈示停滯狀態的情況，便是臺灣流行歌曲在形塑主題或描述對象時的藍圖。

　　而不只女性，上述這種不用離鄉漂泊，在自家附近從事勞動的生活型態，其實在男性身上也可看到。

三、在牢籠中過著「平穩」生活的庶民

（一）缺乏工業甚少離鄉的庶民

　　在近半世紀的殖民統治期間，日本在臺灣留下良好的社會基礎建設。除了設置學校、普及教育、建立大型商店、劇場之外；在政經制度上，也完成許多全島性的社會編整，如幣制改革的推行、土地調查的完成、縱貫鐵路的開通、南北海港的開建，水庫、下水道、發電廠的建設等。然而很意外的是，日治時期政府雖然完成大量近代化基礎

建設，但作為近代化主要指標的工業化，卻並不是殖民當局經營臺灣的主要政策；在近半世紀期間，日本也並未積極扶植臺灣的現代工業企業。

日本領有臺灣以前，這座島嶼是典型的農業社會。其盛產稻米、蔗糖、鳳梨，而以畜產為農家的主要副業。在帝國的統治底下，臺灣則被定位為生產米、糖等農產品，以供應日本國內市場需求為主要任務的重鎮。因此日治時期統治者並非沒有在臺實施工業化，只不過其所致力的工業化，局限於製糖相關產業。戰前臺灣所需的工業產品，大都由日本內地所提供，因此統治者並沒有積極在臺灣推動全面工業化的必要（劉鶯釧1995: 336-337）。

舉例來說，日本在明治維新之後，立即出現許多紡織業；而幾乎所有後進國家在工業化初期，也都會優先發展紡織產業。然而在日治時期臺灣的紡織工廠及相關女工均非常稀少，因為日本政府無意在臺灣推動紡織業，大部分的紡織品都由日本本國來供應。也因為如此，1920年代日本著名勞工小說《女工哀史》中，年幼女性離鄉在紡織工廠從事勞動，卻又被資本家欺壓、凌虐的悲慘一幕，便沒有出現在臺灣。而由於缺乏鋼鐵、化學、機器、肥料工場等重工業，臺灣男性雖然也從事採礦、土木建築、鐵道、發電所興建、都市基盤整備、河川道路改修等重勞動，但其工作地點幾乎都在臺灣島內自家附近，且人數也遠不及農民來得多。

日治時代的農業人口佔台灣總人口數的71.42％，而其他勞動階層的就業人口比例總和為19.30％（台灣總督官房臨時國勢調查部1934: 52-53）。而雖然致力於發展米、糖相關產業，但由於帝國主義

與資本主義的後進性，日本在統治臺灣時並沒有像西方殖民那般採取土地集中政策，以經營雇工型態大農場的方式去取得這些農業原料。而是透過籠絡原有地主階層，在維持小農經濟家庭農場的前提下，以農家無償投入家庭勞動力；換言之，以自我剝削形式來進行的農業生產，增大收成量後再販賣給土壟間（米）或糖廠（糖），繼而把這些米糖轉賣日本內地（柯志明2003: 79-81）。

1912至1940年，臺灣食品製糖業產值佔了工礦部門約七成。但這些食品製糖業幾乎都是日資工業企業（S. P. S. Ho 1978: 77），而這些包括製糖業在內的現代化工業，在技術及上層管理人才幾乎都是日本人（林景源1981: 131）。事實上，臺灣男性從事製造業的比例，從1905年的5%至1930年的5.8%並無太大變化。日本糖業壟斷資本正是利用殖民地臺灣工業、農業兩個部門生產力發展的不平衡來獲取超額利潤（柯志明2003: 109-113）。

因此，在蔗糖的生產過程中，承受最大剝削的並非糖廠工人，而是上游的原料生產者蔗農。基於這個緣故，1920年代中期才有台灣農民組合所帶領的蔗農抗爭，週週見報、遍地開花。一方面在日治初期，便有勞動者要求改善自身待遇的經濟鬥爭或勞資爭議，並經常發生集體罷工事件，在1927年4月甚至還舉行過全島性規模的罷工行動。但在這些抗爭或罷工事件中，糖廠工人不是未見蹤影，便是並非主角（蔣闊宇2020: 47-48）。

1930年代日本政府開始大力推展蓬萊米種植事業，致使農戶土地更加零細化。加上種植蓬萊米有不錯的利潤，因而使得農業部門中的勞力更難轉入工業部門（柯志明2003）。1940年因太平洋戰爭爆發，

在日本政府的支持下，為了配合日軍南進的政策，臺灣男性從事製造業的比例升至7.4%（S. P. S. Ho 1978: 82）。只不過戰爭時期的工業勞動力來源，來自原有的農業勞動者並不多，其大部分是來自新生代的人口以及婦女勞力（劉克智1975: 6）。

整體來說，日治時期臺灣人男性的職業以農林漁牧等第一級產業為主，商業、交通業及工業則依序次之，這意味著當時的臺灣人多屬於被排除在政治、經濟、社會主流權力運作關係之外的庶民階層。相對於此，日本人的男性則以公務及自由業之就業比率最高，其中主要包括政府官員、警察、教師等，工、商兩業的就業比率亦不小，而務農者最少。而這個職業分布比例，非常符合殖民統治的政治型態。

由於臺灣人大都從事農業、商業等一些停留在傳統手工業水準的勞動，因此在現代化工業生產方面的經驗比較缺乏。而正因統治者尚未闢開臺灣人參與工業的途徑，因此臺灣的菁英階層仍是以傳統收地租並經營商業、放高利貸為獲利途徑，即作半傳統地主（瞿宛文2008: 174-175）。

1940年代臺灣的工業產值雖然提高到與農業產值相當的水準，但在勞動力市場上並未產生結構性轉變。在1920年以後，臺灣的勞動人口數量就遠落後於朝鮮；在1936至40年間，兩者的差距更達三倍之多。而且就工廠規模來說，臺灣的工廠平均雇用勞工未超過二十人以上，1930年代以後甚至縮小到只有十人左右。在這樣的工業發展格局下，日治時期臺灣人鮮有被大工廠制管理過的經驗，而從經濟規模來看，日治時期並沒有出現全面改變臺灣人口及產業結構的因素（呂紹理1998: 115）。

此外值得一提的是，臺灣自1930年代開始發展遠洋漁業，並於1939、40年達到最高峰；但爾後太平洋戰爭開打，漁業萎縮。日治時期從事水產業者比例介於1.74%至5.41%，因此跑船人應該極少（王俊昌2006: 84-97）。

臺灣工業化起步很晚，勞工人口佔比極微小，其生活步調基本上仍緩慢（呂紹理1998: 147）。但不管職業類別、生活步調如何，或承受多少榨取、壓迫、差別待遇，在日本統治下臺灣男性勞動參與率相當高。以昭和經濟恐慌（1929）翌年的資料來看，臺灣男性失業人口相當有限，在20-60歲的生命循環過程中，一直維持著高且穩定的勞動參與，參與比率都在90%以上（劉鶯釧1995: 327）。

而由於這些勞動以農林漁牧業和傳統手工業為主，因此日治時期臺灣男性大多數是以日出而作、日落而息的生活姿態，在自家附近從事勞動，並沒有為了生活，必須大量遷離原居地而移往他鄉、流離失所的經驗（呂紹理1998: 147）。

（二）在牢籠中過著「平穩」的生活

當然，日治時期的臺灣社會並非不存在人口移動的現象。在都市化和漸進式局部性的工業化底下，日治時期的臺灣人口一直都有偏向都市集中的端倪。從1905至1930年，臺灣都市人口的比重，由14.42%增為19.47%。只不過以25年間僅增加5.05%的情形來看，這個速度可說相當緩慢。自1930年以後，人口向都市集中的趨勢開始加速。必須注意的是，在這個時期臺灣人口移動並非只是由鄉村移向都市，還包括由鄉村移向鄉村的遷移（施添福、陳國川1987: 110）。這兩種移動

型態並存的現象，充分反映出臺灣尚存濃厚的農業社會色彩。

1908年縱貫線全線通車後，縮短區域之間距離的同時，也增加了區域之間互動的機會。1916年4月，總督府在台北舉辦「始政二十年勸業共進會」，鐵道部也配合推出全島旅遊一周的觀光路線，希望藉此轉化人們對於台灣蠻荒未闢的印象。而隨著近代化的推展，旅行逐漸開始成為許多青年學生、學校教師、政府官吏和不在地主等的休閒活動。這些名士在受教育的階段裡，學校便經常安排各種遠足旅行活動，帶給他們影響（呂紹理1998: 162-163）。

而由於受到鐵道交通逐漸普及的影響，加上1930年代後汽車在臺灣開始興盛，臺北、臺中、臺南及高雄等大都市，都有公車線的出現，因此，臺灣各州中小型都市發展雖然緩慢，但卻相當平均。交通的整備促進臺灣人在經商、就學、通勤、旅行、相互拜訪時移動上的方便性。這些都市化的現象除了有利於臺灣人在島內移動之外，也提高婦女走出家庭，尋找自家以外謀生方式的意願（呂紹理1998）。

日治時期亦有臺灣人往海外移動。在1930年代之前，最頻繁的海外移動應是留學，由於教育資源不足，有不少臺灣人必須放洋日本留學。1921年留日的臺人僅有699名，1935年增加至2169人，1940年和1942年已分別為6015人和7091人。此外，所謂的「雄飛海外」以及征戰，則是1930年代後期臺灣人離鄉向外移動的主要目的（林清芬2006: 103；卞鳳奎2009）。

進入1930年代，由於受到戰爭腳步逼近的影響，統治當局基於「同文」之便大力強調日華親善的重要性，鼓吹臺灣人南進或往中國發展。因此，除了帝國內地的日本之外，中國華南、滿洲、南洋都成

為臺人追求夢想財富的烏托邦；「雄飛海外」的時代氛圍和政策，讓遠渡重洋成為日本帝國主義下被殖民者的模範，更是一種充滿著浪漫的美談。而日治時期臺灣人最大規模的移動則是來自戰爭。從1937年到太平洋戰爭期間，合計有20萬以上的臺灣人被派遣到海外戰場，其中近半的10萬人死亡或下落不明（鄭麗玲1995: 4-5），[3]戰爭堪稱導致了日治時期臺灣人最大規模的人口移動。

整體來看，除了戰爭時期之外，日治時期臺灣人向外人口移動的經驗並不算普遍。作為一個農業社會色彩濃厚的殖民地，臺灣的農作物產相當豐富，其本身需要大量人力投入農作勞動。加上1920年代後許多地方逐漸開始都市化，增添許多新型態的就業機會，為此還吸引沖繩、朝鮮等地的人員或華僑來臺加入勞動行列。

外部人力的吸納，意味著臺灣人離島外出從事低層勞動的必要性並不高。因此，日治時期由臺灣「雄飛」到滿洲、南洋等地者，基本上不是去從事農業開墾，而經常是去從政擔任官僚或經商、從醫。具體地說，在進入太平洋戰爭前臺灣人移動到海外，其目的幾乎都是為了在人生路途上更上一層樓，或者為了追尋自我。這些人大部分是知識分子或中上階級，其原本生活便屬富裕，遠渡重洋多是為了自我實現，與從事低層勞動無關，其結果往往也和承擔苦難無緣。

以遷移人口相當多的滿洲為例，自1932至1945年為止，前往滿

3　臺灣在納入日本版圖後，至 1941 年前臺灣人僅被課以「納稅」義務。義務教育是在 1943 年開始正式實施，而徵兵制度的實行則要等到 1945 年。臺灣人最早被動員是在中日戰爭爆發後的 1937 年 9 月，以軍伕身分在中國大陸的戰場上負責運送槍械彈藥，這個動員是以半強制的方式來募集人員。

洲國的台灣人前後約有5000人。這些人去滿洲的目的通常是求學、求職、作生意、抗拒日本人對臺灣的統治,另外則是戰爭期間的兵員徵集(許雪姬2012: 97-122)。在這些人當中從醫者便佔了1／5之多,其他人員則多是去從政當官僚和經商等,當中還有不少人成為名人。[4]而這種人口移動之目的並不在於農業開墾,其背後存有安撫或消化日漸增多,卻無法在臺灣這個殖民地被合理對待、找到適當人生出路的「過剩」知識菁英之政治意涵和作用。

在約半世紀的期間,日本在臺灣進行了殺戮、榨取、抑制並在各方面實行了差別制度,卻又讓這座島嶼快速走向近代化。在由農業社會逐漸轉型到工業社會的階段中,臺灣人過著像是在牢籠裡卻又「平穩」的生活。臺灣本身的傳統陋習加上殖民地的高壓統治,使生活其間的人們與環境,都充滿著因缺乏流動、而沉悶至極的閉塞感。這種令人窒息的感覺,充分顯示在1937年著名的小說〈植有木瓜樹的小鎮〉中。

〈植有木瓜樹的小鎮〉為臺灣人作家龍瑛宗所寫,原載於《改造》雜誌第19卷第4期,曾獲日本《改造》第九屆懸賞小說佳作獎。小說描寫一位到中部小鎮的街役場就任新職的知識分子之所感,該位主角雖已有工作但立志向上,希望透過考試擔任律師,不過在獨厚日本人的殖民地差別制度下,他又充滿了無力感。而這種無力感其實也襲擊著他周遭的同事、前輩、朋友,在被「濃濃綠蔭覆罩著」的小鎮中,他們同樣都僅剩頹廢軀體浸染在寂寞、倦怠的氛圍

4 最典型的例子便是新竹人謝介石(1878-1954),他在渡往滿洲後曾任滿洲國第一任外交總長。

中，難以獲得救贖。

〈植有木瓜樹的小鎮〉中出現「一片青青而高高動也不動」的甘蔗園、製糖會社、小距離的人口移動、現代化的市場，但生活在這個空間底下的盡是無精打采的農民、養女、妓女、工人、商人、役場職員等。小鎮苦悶陰暗而潮濕，堵塞住窗口的是缺乏流動的空氣，而這種停滯的空氣讓主角也陷落絕望，喪失了自尊矜持與向上力量。小說的最後是以「這小鎮的空氣很可怕。好像腐爛的水果。青年們彷徨於絕望的泥沼中。」作為結束。而這個結尾相當貼切地刻劃了1930年代臺灣人的形象和處境——在牢籠中過著「平穩」生活的被殖民者。

事實上，除了〈植有木瓜樹的小鎮〉之外，類似這種描寫臺灣社會閉塞感的作品，亦可見於張文環等人的創作。[5]而在1920年代之後，這種猶如陷入泥淖般無法動彈的社會氛圍，一方面除了成為臺灣文學創作的重要題材，同時也制約了臺語流行歌曲的內容設定。

如前所述，臺語流行歌曲中缺乏與離鄉、勞動、流浪、漂泊相關的題材。若將此一特徵視為臺灣社會人口甚少移動之現象的投射，那麼臺語流行歌曲中將海／港／船設定為背景舞臺的機會，必然也不會太多。

港口是海洋與陸地的接合點，在航空業尚不發達的日治時期，

5 　除了龍瑛宗之外，類似這種充滿閉塞感的小說，也出現在如：張文環。1942。〈頓悟〉。《臺灣文學》2.2（3月30日）:54-69。張文環。〈土の匂い〉。《臺灣文藝》1.3（7月1日）：3-46。呂赫若。1944。《清秋》（臺北：清水書店）。賴和。1990。〈辱？！〉。《賴和集》。張恆豪主編。臺北：前衛。

船舶運輸對民眾而言屬於長距離移動，亦即經商、旅行、留學、討生活、戰爭等各式遠距活動的主要交通工具。換言之，在不同型態的文藝作品當中，有離鄉勞動、流浪漂泊的情節場面，往往就會伴隨著海／港／船這些舞臺場景的出現，兩者相互依存、一體兩面。而日治時期臺灣人口移動現象既然顯得薄弱稀少，那麼民眾對於海／港／船等相關歌曲，便不會有強烈的需求和共鳴。

（三）不同意涵的〈港邊惜別〉——臺灣和朝鮮

　　臺灣四面環海，擁有許多港口，在1910到1942年期間，臺灣沿岸港口的利用人數總共達1,739,538人次之多。當時利用航線者除了經商、留學、商務以及戰爭期的人員移動之外，還包括旅行者。這些旅行者不局限於成人，甚至還包括了部分臺灣公學校的小學生（陳培豐2015: 44）。

　　然而，由於受到中國內陸型的文化框架影響，臺灣本土的傳統漢詩文文學中，便鮮少以海／港／船作為題材（李知灝2010: 39-40）。[6]1920年代臺灣的近代文學開始萌芽，本土知識分子投入新文學的創作，但在日本統治底下，臺灣新文學的主要精神是近代啟蒙，因此1920到1930年代之間臺灣文學的主要課題或描寫對象，是殖民體制下被帝國或資本主義壓迫榨取的臺灣人、苦惱迷惘的留學生、養女

6　清朝時期有不少與海洋書寫相關的詩作，但就如李知灝一文所言：這些詩作基本上都在「藉機表達自身對權力核心的信任與效忠」。「清代官紳對於臺江近海之描述，並非單純書寫海洋之自然樣貌，當中更有相當複雜的人文社會之隱喻」，「其書寫之根源皆來自權力場域的影響」。

的買賣、封建思想中因無法自由戀愛所造成女性的不幸，以及諷刺批判臺灣人民落後、迷信的性格等等。1920年代後期左翼文學在臺灣興起，則是為了替日治時期人數最多、也最受欺壓的臺灣農民發聲，這些左翼文學的創作場景大多設定於農村或山林。海／港／船並非作品的主要舞臺（許俊雅1995）。

海／港／船開始滲透到臺灣人的文學作品中，是在日本政府開始獎勵「海外雄飛」的1930年代後半。隨著臺灣人雄飛海外經商或謀職，文學的書寫範圍和對象亦急速擴張，海／港／船也成為媒體版面的常客。不僅如此，其也開始以暢銷歌曲的姿態，登上臺語流行歌壇。

1938年臺語流行歌壇出現了〈港邊惜別〉這首歌曲。〈港邊惜別〉由吳成家作曲和演唱，他是在大稻埕長大的富豪子弟，乃日治時期罕見的男性歌手。由於本身對音樂抱有極大興趣，吳成家就讀日本大學文學部時曾師事古賀政男；爾後進入日本的古倫美亞唱片公司，以八十島薰為藝名出道。留學日本期間，吳成家在因病住院時與一名日本女醫師陷入戀情，該名女醫師為吳生下一子。但最後就如〈港邊惜別〉的歌詞一樣，這段戀情因雙方家屬的反對，演變為不得不分手的悲劇。1935年吳成家拋棄了女醫師和幼子，獨自回到臺灣。然而返臺後的吳成家仍對女醫師情繫心念，三年後（1938年）他將自己心中的苦楚訴諸樂譜旋律，並請當時陳達儒來填詞，描寫儒教封建制度下，男女不能自由戀愛的時代悲劇（鄭恆隆、郭麗娟2002: 146-153）。

由於缺乏遠距離、常態性且大規模的離鄉經驗，換言之，甚少人

口移動的社會現象使得臺語流行歌曲也和臺灣文學一樣,對於海／港／船頗為疏遠。偶有幾首歌曲中出現海／港／船,經常都只是以裝飾性背景出場,在銷售上也並不突出。〈港邊惜別〉應該算是日治時期臺語流行歌曲當中,極少數以海／港／船作為舞臺,而且又受到歡迎的作品。

只不過雖是以海／港／船作為舞臺,但〈港邊惜別〉的內容和離鄉思鄉、漂泊流浪甚至勞動均無關;佇立在港邊的主角,其必須離別的對象不是家人、家鄉而是愛人。歌詞中雖然沒有提起主角分離的港口地點,但以作者描寫己身遭遇的角度來看,歌詞中惜別的港邊,應該在日本而不是臺灣。事實上,〈港邊惜別〉會受到歡迎的主要原因,還是在於這對情侶因封建思想所阻礙,導致最終必須分離的悲劇主題。因此,雖然舞臺的設定不同,但這首歌曲和愛情至上的閨怨系列還是一脈相承的。

總體來說,即便同樣是以海／港／船作為舞臺,但臺灣的〈港邊惜別〉與當時日本或朝鮮的這類流行歌曲,在內容型態上其實都不太一樣。1930年代受到遠洋漁業發達的刺激,日本流行歌曲中出現以行船人為主角、以海／港／船為舞臺的所謂「行船人歌曲(マドロス物)」。[7] 這些歌曲往往會描寫因為離別和海上遠距離的移動漂泊,所造成的哀愁或思鄉情懷,當中有些更是直接以海上勞動作為主題。而類似這種與離鄉、勞動有關,以海／港／船為背景的流行歌曲不只

7 昭和10(1935)年前後,日本的拖網漁船(トロール船)開始在太平洋全域出航捕魚,嚴酷的工作環境和漂泊的生活形態,以及在此種現實下萌生的心境感受,使得日本出現許多以海／港或行船人為主題的歌曲。

可見於日本，也存在於同時期的朝鮮。

在1930年代的日本殖民統治下，朝鮮出現許多如：〈生活在他鄉〉（타향살이）、〈放浪歌〉、〈木浦的眼淚〉（〈목포의눈물〉）、〈沾滿淚水的豆滿江〉（〈눈물젖은 두만강〉）、〈釜山港〉等跟海／港／船有關的歌曲。與臺、日的同類型歌曲相比較，朝鮮的這些作品經常描寫懷念故鄉、苦於分離的主題，並充滿著強烈的悽愴和悲痛。而必須注意的是，這些作品還經常被朝鮮人加以詮釋和想像，繼而連結到日本殖民統治下朝鮮人悲慘的海外勞動經驗。

以具代表性的作品〈木浦的眼淚〉來說，這首歌曲乍看之下和〈港邊惜別〉一樣，都算是情歌。但由於木浦在地理上鄰近日本，它是許多無法以農維生、必須離鄉從事長期勞動者們，遷移海外時的重要港口；換言之，木浦成為許多農人貧民的生離死別之地。因此，在歌曲歌詞與朝鮮的歷史、當時的社會現況，均得以找到具體而清晰的脈絡連結之下，〈木浦的眼淚〉成為一首得以觸動朝鮮民眾內心之苦惱、悲痛與悽愴的歌曲。而也因為這類歌曲的內容有血有肉，所以如〈木浦的眼淚〉、〈放浪歌〉等，到了戰後被奉為朝鮮民謠。[8]

相對於日治時期的臺灣人，過著仿如被困禁在牢籠中鬱悶卻平

8　這首朝鮮民謠《放浪歌》，被日本「國民作曲家」古賀政男改編，佐藤惣之助填詞，並由長谷川一郎（朝鮮人，本名蔡奎燁）演唱，於昭和7（1932）年透過哥倫比亞株式會社發行。在照片上可以看到，韓語版《放浪歌》原唱女歌手名字為姜石燕。在1960年代的臺灣，則由文夏翻唱成〈流浪之歌〉並於1994年《多桑》電影中由蔡振南演唱。這首歌曲描述離鄉背井，打拚的臺灣農家子弟悽愴心聲，以及隱藏於心裡深層的悲哀。

穩的生活；日殖下的朝鮮人經常顛沛流離，被迫進行遠距離且大規模的人口遷移。由於地理位置相近，以及農村經濟狀況欠佳之故，從1897年起朝鮮的男性便開始渡往日本九州從事採礦工作（水野直樹、文京洙2015: 3）。1910年「日韓併合」後，朝鮮淪為日本的殖民地，同年日本政府便在朝鮮實施「土地調查事業」；爾後朝鮮大部分的農地便由部分地主和日人投資家所占擁。而土地調查事業所引發的階級結構變動，使得原本不富裕的朝鮮農民生活更加困苦，許多無法續留在故鄉以農耕維生的農民，只得離鄉出外工作（金贊汀1982: 17-21）。在一波波大規模人口移動發生之際，日本便成為朝鮮人出外勞動之地。

1920年滯留在日本的朝鮮人已達4萬人，1923年則增加到10萬人。1939年進入戰時體制後，日本政府實行了所謂的強制連行，繼而招募67萬朝鮮人到日本及滿洲、南洋、樺太等支配地域，從事農業開墾或採礦等低層勞動。從「日韓併合」前直至1945年，無論是貧農流民的自願渡航或強制連行，朝鮮共計有200萬以上的人口遷移到日本從事勞動（水野直樹、文京洙2015: 67-80）。

臺灣往海外遷移者大都從商或就任官僚，少有投入農工勞動；不同於此，朝鮮的離鄉前往外地者（以日本為大宗），男性通常從事採礦、土木建築、鐵道、興建發電所、都市基礎建設、河川道路改修的重勞動；而女性則多半擔任與紡織相關的工作，在許多陶瓷器製造工廠、橡膠工廠也都可看到她們的蹤影（水野直樹、文京洙2015: 13-30）。[9]

9　根據1935年統計，在日本的朝鮮人從事農林業有7.7%、礦業6.3%，工業則占有53.1%之多。

當然，激烈的人口移動也出現在朝鮮內部。日本統治下的朝鮮，原本以發展製材、木製品工業，窯業、食料等輕工業為主；但1920年代後半開始，日本在朝鮮北部開始設置化學、金屬、機械等重化學工廠，這也造成西南部農村地帶的人口大量往北遷移（松永達 1991：59）。事實上，由於渡航到日本必須支付一筆龐大費用，因此選擇前往日本者大部分是中產階級；而無法支付渡航費用的下層階級，便只能留在故鄉，或往朝鮮北部及滿洲移動。

雖然同樣都受到日本帝國的殖民統治，但與同時期的臺灣人相比，戰前的朝鮮人明顯歷經了更多和工業化、人口遷移有關的苦難經驗。而臺灣社會因為保存較多的農業生活色彩，臺灣人生命歷程中的活動空間或生活範圍，顯得比較固定、狹小。

在帝國主義籠罩臺灣、朝鮮之際，港口是一個人來人往、喧囂繁忙卻又充滿悲歡離合之地。然而由於自然條件、農村政策及工業化滲透程度的不同，臺灣、朝鮮的殖民統治樣態有著極大差異。而大規模人口移動現象的有無，以及工業化經驗的濃淡，使得集結於海／港／船此一空間的臺灣人和朝鮮人，其惜別的心情、處境以及所背負的故事，往往也有很大差別。

臺灣的〈港邊惜別〉與朝鮮的〈放浪歌〉、〈木浦的眼淚〉等作品，其中的時代背景、悽愴悲痛感受雖然截然不同，但嚴格來說，這些歌曲都恰如其分地投射出當時臺、朝兩地民眾的生活面貌、苦惱、命運以及社會氛圍。

然而縱使如此，這些臺語流行歌曲在日治時期卻經常遭到知識分子的攻擊，其文化地位相當低。而有趣的是，臺灣知識分子雖然貶抑

這些流行歌曲，卻還積極地加入了唱片工業的生產行列，企圖將流行歌曲當做啟蒙教化民眾的工具。

日治時期在歌聲繚繞中，臺語流行歌曲被賦予或期待的社會功能相當的多樣化。而從這些圍繞在娛樂之外的言說活動中，我們可以窺知臺灣社會的處境和知識分子心中的鬱悶和挫折。

四、作為情感結構的閨怨情節──閉塞、挫折、憂悶、無力

（一）在歌聲繚繞之外──文化地位低下的啟蒙工具

在臺語流行歌曲工業萌發之前，臺灣的媒體上便經常出現批判俚／俗謠的文章，例如擔任《臺灣日日新報》記者的魏清德，便認為俗謠和國家的興盛有關，而臺灣的歌謠過於淫亂令人心寒，因此建議應將學校唱歌教材的日本歌詞翻譯成臺語以端世風（魏清德1910:1-2；1900a；1900b）。[10]1927年具有強烈抗日色彩、臺灣人唯一政黨的「臺灣民眾黨」成立，更是以近代啟蒙的立場將禁止歌仔戲列入黨綱，而該黨黨員也經常對臺語流行歌曲有所貶抑（王乃信等2006:59）。[11]

10 〈男女歌謠〉與〈謠歌傷俗〉二文極可能也是出自魏清德之筆。

11 1930年底臺灣民眾黨修改黨綱時，「反對演歌仔戲」被列為社會政策第八條。

例如1934年林克夫便批判：臺語流行歌曲作品多屬舊時代的遺緒，充斥著封建時代的殘滓，藏滿著支配階級暗放或安排的一些「怪東西」。這些「拜金藝術的唱片歌」是反進步，是破壞社會道德秩序的娛樂商品（林克夫1934: 18-19）。此外，著名文化人劉捷認為一些臺灣暢銷的流行歌曲都「好像送葬曲似的有哀調」、「酷肖臨終斷腸叫喚」。其除了針對歌詞內容，更將批判的矛頭直接針對臺灣唱片的旋律、聲音、唱法等，並提出美學和直觀感受上的非難（劉捷1994: 260）。

　　由於涉及文化領導權的競逐，以及如何看待傳統與現代的問題，知識菁英去貶抑甚至否定民間文化、大眾文化存在的正當性，在世界各地的近代化過程中經常可見。然而在這種普遍現象當中，位居被批判立場的民間文化、大眾文化之創造者，如何去回應或反擊知識分子，其力道或姿態則不盡相同。

　　舉例來說，1929年新民謠運動的旗手西條八十也曾遭到音樂評論家伊庭孝針對尚屬於新民謠時期的一些作品，以低俗、軟弱、頹廢、哀愁、享樂、水準低、破壞道德為由的批判（伊庭孝1929）。針對這些非難，西條八十及其支持者立刻出面回擊，表示這些「低水準」作品的誕生有其歷史脈絡和時代背景；而它們之所以被貶抑為不入流，乃是因為長期被封建制度與階級意識所壓制、歧視的結果。但是只要符合平易近人的庶民美學標準或生活需求，任何俚／俗歌謠都有其動人之處，以及存在的必然性和正當性；其既能夠被大眾所接受，便不應該受到知識啟蒙勢力的宰制。[12]

12　伊庭孝和西條八十的論爭，引來許多文化人如北原白秋、川路柳虹、堀內敬

然而相對於西條八十等人反擊態度的理直氣壯，日治時期當臺語流行歌曲或庶民的俚／俗歌謠，在面對來自知識分子的攻擊和貶抑之際，這些流行歌曲創作者均只能低聲下氣。1934年一場有關歌謠文藝的座談會上，古倫美亞唱片公司的文藝部主任，以及戰後被稱為「臺灣歌謠之父」的鄧雨賢受到各方的貶抑。而當時兩人也都只能「謙虛」地附和，甚至自我批判、反省（君玉1934: 13）。[13]日治時期臺語流行歌曲或俚／俗歌謠在面臨攻擊時，幾乎看不到臺灣的文化界有任何人挺身辯護聲援。

　　很明顯的，日治時期臺語流行歌曲在發展過程中，欠缺如日本那般足以緩衝近代啟蒙和本土傳統之間扞格的平衡力量，因此在受到知識分子批判時，其毫無招架之力而只能低聲下氣。1930年代的臺灣文化界，庶民娛樂或民間「低俗」的聲音其存在之必要性、必然性和正當性，還並未獲得知識分子間的普遍認知。而這種看不到庶民立場的

　　三、中野重治、兼常清佐等人的參戰，這些文化人包括音樂工作者、詩人、評論家、文學家等，當中兼常清佐還是日本首位以民謠研究拿到博士學位者。而上述內容是他們之間的論辯結果。

13 而1936年2月8日在臺北朝日小會館召開的〈文聯主辦之綜合藝術座談會〉，出席者包括楊佐三郎、陳運旺、林錦鴻、葉榮鐘、張星建、陳澄波、郭天留、陳梅溪、曹秋圃、張維賢、鄧雨賢、許炎亭、陳逸松等知名文藝界人士。其中陳澄波的發言提到：「從上海開始，我走過中華民國許多地方，可是一回到臺灣，卻聽見到處都是阿貓阿狗的歌。我這麼說，也許對和唱片有關的人士很失禮，不過，那種流行歌曲對民眾有非常不好的影響。（中略）。在演劇方面，低俗的『黃腔』歌仔戲也擁有絕對的流行勢力。這樣下去，永遠都不可能提昇民眾的藝術思想。」原文〈綜合藝術を語るの會〉刊於1936年2月的《臺灣文藝》，中譯見黃英哲。2006。《日治時期臺灣文藝評論集：雜誌篇第一冊》。臺南：國家臺灣文學館籌備處。頁408。

主張之現象，正反映出臺灣在日治時期的近代化問題和特徵。

　　事實上，對於流行歌曲唱片這個突然出現的現代性產物，臺灣知識分子充滿了好奇心、企圖心和期待。因為與傳統的文字媒體相比較，唱片（聲音）作為信息的載體，其流傳力高、擴散效率快又具臨場感。因此對於1930年代在半封建農業社會底下的臺灣人，特別是知識分子來說，流行歌曲除了是一種娛樂之外，更是一個充滿魅力的社會改革工具。

　　日本統治臺灣之後，這座島嶼上誕生了大量現代知識分子。這些知識分子除了如〈植有木瓜樹的小鎮〉中的主角那般充滿絕望式的無力感之外，亦有不少人仍懷抱著理想、焦慮，針對日本治臺政策或當時的臺灣社會，進行批判、改革等積極作為。在這些知識分子的眼中，唱片不應僅被期待散發出悅耳的歌聲，更應被賦予承載、傳播啟蒙性知識，以及充當文盲識字手段的任務。

　　社會整體的近代化，必須建立在近代語文能夠普遍溝通、傳播的基礎上。日治時期臺灣人雖然擁有傳統漢詩文，作為島內居民間的文字溝通工具，但卻缺乏一個類似日本語或朝鮮的諺文般，屬於使用者自己且又經過近代化規範的語文表記系統。為此，在1930年代有關近代化知識的攝取幾乎都必須仰賴日本語，也就是「國語」教育。為了克服這個困境，1920年代有部分知識分子，開始放棄傳統漢詩文和日本語，利用與對岸祖國的「同文」之便，改以借用中國白話文來充當自己的語文。使用中國白話文可以接近近代化，又可表達對於祖國的認同，對於部分臺灣人是一舉兩得的事。但中國白話文所表記的是以北京話為主體的聲音，對於當時多數的臺灣人而言，這個表記具有

「言文分離」的詬病。換言之，臺灣的中國白話文只專屬於已具備識字能力的部分上層階級，所表記的也是他們的思考或煩惱，而無法傳達出社會底層的文盲——農漁村勞動者的悲慘世界和庶民的喜怒哀樂，其仍然是「貴族式」的語文。

為了解決這個困境，在1930年代初期，便有知識分子基於工具性思考，主張利用流行歌曲，來幫助一些社會底層的勞農階級識字，開拓一條讓自己能掌控的近代化教育管道，以扭轉因過度「依賴」外來語文的政治劣勢。具體地說，這個主張企圖透過唱片作為媒介工具去教化和知識無緣的社會底層階級，並喚起他們去抵抗殖民政權。而這種所謂「聽歌識字」的發想，其主要靈感乃始自於〈雪梅思君〉的暢銷（陳培豐2013）。

（二）「聽歌識字」、關懷弱勢

如第一章所述，〈雪梅思君〉是臺灣首張暢銷唱片，其發行後在各地廣為流傳，就連文盲都能琅琅上口。因此，知識分子們認為只要利用民眾對於聲音的記憶，在耳熟能詳的前提下借用唱片中流行歌之歌詞，反過來讓聽眾透過歌單以字音（聽覺）去尋找原本陌生的字形（視覺），便可達到綜合字音、字形和字義的效果——識字之目的。以這個角度來看，「聽歌識字」的目的不僅是在救濟文盲，同時也具有確立臺灣話書寫表記的企圖。

然而一個語文表記的創生確立，牽涉到標準化、規範化、普及化、閱讀刊物的多寡等複雜的作業。在沒有近代化制度、國家資源作為後盾的困境下，以「聽歌識字」的方式對抗日本政府的「國語」教

育，確立自己的語文表記系統明顯是一種以卵擊石的艱難作法。但縱使如此，臺灣人的聲音表記本身便是一種自主的象徵，其得以和日本語劃清界線。因此跳脫書寫上的框限，這些聲音能夠直接傳達臺灣人的想法和感受，具有文學意義。「歌謠是文學的一種，是不識字者的文學」，把歌謠當成是文學的一種型態，便成為當時眾多臺灣知識分子的共識（張星建1935: 1-7）。

也因此，在流行歌曲工業盛行後的臺灣，聲音和文學的距離，非但不遙遠且常互通有無，而呈「既樂亦文」的狀況。一些知識分子成為在臺灣人經營的雜誌中歌詞發表專欄的投稿常客。此外知識分子們也會改寫日本的文學作品來作為歌詞。如佐藤春夫的〈女誡扇綺譚〉、山本有三的戲曲〈嬰児殺し〉，都曾被在地化成為〈安平小調〉、〈慈母溺嬰兒〉而成為臺語流行歌曲。除了文盲救濟和文學之外，臺語流行歌曲也被賦予啟蒙、教化民眾或控訴社會不公的任務。1934年泰平唱片這家大型公司成立之初，便借重了許多臺灣的左翼知識分子擔任歌手或作詞者。第一章中所述的〈街頭的流浪〉，這首因凸顯社會底層人民生活悲苦，受到當局關注和輿論撻伐的作品，便出自泰平唱片（陳培豐2013b: 77-99）。事實上如前述〈望歸舟〉、〈懷鄉〉以及〈旅夜〉、〈希望的出航〉、〈送出航〉等一些和離鄉、流浪有關或者以海／港／船為舞臺的歌曲便幾乎都出自這些知識分子或泰平唱片公司之手。他們的創作中甚至還包括了一些童謠。

然而從這些知識分子的發言或社會實踐中可以發現，他們雖然口口聲聲啟蒙、教化並希冀去關懷弱勢，但他們眼中所看見或想像的社會底層往往過於正面進步、健康，是自身理想的投射或周邊同質性很高的群體。以當時的臺灣社會現況來看，這些離鄉或以海／港／船

為背景的作品，投射出的應是因經商、旅行、留學等，而必須進行遠距離移動的上層階級之感受；與務農維生，通常只在鄉鎮距離中移動的社會底層，並沒有太多的關聯性。在這些啟蒙創作者所生產的歌曲中，經常會以新時代的物像如女給、咖啡等為題材或背景，繼而在其上訴說相關的喜怒哀樂。換言之，其標榜的與其說現代啟蒙，不如說是都市摩登的景像。

原本臺語流行歌壇僅存在著以營利為生、創作閨怨或文明女歌曲為主的所謂民間創作者，但在一群試圖教化民眾、為臺灣文化尋找出路的知識分子，加入唱片製作行列後，則又添增了一些啟蒙創作者（林良哲2009: 48-49）。然而不管主題是都市摩登或鄉土傳統，創作者出自民間還是知識階級，流行歌曲畢竟還是一種大眾娛樂，終歸是為了給消費者解憂和追求歡樂而存在。因此在1930年代的臺灣，究竟有多少民眾——特別是勞動階層，會基於響應這些知識分子的號召，以接受啟蒙、學習識字或鑑賞文學的動機，而花錢去購買唱片及留聲機？針對這個問題，由於目前缺乏具體資料不得而知。但根據資料調查，日治時期知識分子的作品除了〈紅鶯之鳴〉外，在銷售量上均乏善可陳（呂訴上1954）。[14]

順便一提的是，〈紅鶯之鳴〉曲調借用自中國傳統民謠〈蘇武牧羊〉，演唱者並不是歌仔戲班或藝旦，而是堪稱日治時期歌手中學歷

14 由於許多先行研究中對於閨怨歌曲的暢銷、流行之探討，可以得知其在日治時期是受臺灣人矚目且在商業上獲得成功。但有關暢銷流行歌曲的探討中，幾乎都沒有觸及這些知識分子所創的歌曲。因此，推測知識份子生產的作品在商業上並不算成功。

最高者的林氏好。[15]內容主要在傳達對真愛的迷惘,除了批判所謂文明戀愛的背後隱藏著追求肉慾及買賣的面向之外,無論在唱腔或歌詞內容上都與閨怨系列的作品,沒有太大差異。

(三)沒有「國民」只有「庶民」——缺乏民謠哄抬的臺語流行歌曲

1930年代針對臺語流行歌曲應有的型態、任務、功能等議題,知識分子間出現許多爭執,也各自對於自己的主張進行許多社會實踐。這些爭論的起因乃是在於殖民統治,目的則是為了追求近代式的自我認同;但爭論過程中我們卻看不到統治者或聽眾的角色。

流行歌曲是一種大眾消費娛樂,但在1930年代的臺灣,其一方面被攻擊、貶抑為傷風敗俗之物,一方面卻又被用來作為社會文化改革的工具;並為此捲入傳統/啟蒙、目標/工具、雅/俗甚至階級之矛盾。臺語流行歌曲被期待、賦予的角色和任務之所以如此多元、複雜、沉重,其中原因和臺語流行歌曲來得過於「突然」有關。

流行歌曲工業是近代化的產物。流行歌曲誕生時,民謠經常會被轉借到流行歌曲中,成為大眾消費文化的元素。民謠既然是流行歌曲的誕生養分,那這便意味著兩者形成的時機有其先後順序,以日本或朝鮮的例子來觀察,其發展順序均為:俚/俗謠→民謠→新民謠→流行歌曲。而民謠、俚/俗謠、流行歌曲誕生的順序,往往會影響流行歌曲作為大眾娛樂的社會文化地位。

15 林氏好畢業於臺南女子公學校後,曾進入教員養成講習所就讀。

然而民謠又來自哪裡？其前身是什麼？其實民謠和俚／俗謠幾乎同源同調，只不過如果缺乏「國民」這類上位集合體的想法或概念，俚／俗謠往往只是都市人或知識分子在看待鄉下人念唱自己歌謠時的一種指涉——亦即那種在聽覺或歌詞上奇特、猥褻或低俗的，與優雅的定義有些距離的歌謠，也無法擁有類似民謠般的政治文化地位（坪井秀人2006）。換言之，若由文化社會學的觀點來思考，民謠可說是人們看待往昔歌謠的新方式，它是「國民」形成的裝置，如艾瑞克・霍布斯邦（Eric Hobsbawm）所謂的「被發明的傳統」（The Invention of Tradition）。

　　在俚／俗謠被「發明」成民謠的過程中，知識分子們通常會對所發掘、採集的俚／俗謠，進行音樂美學均質化的作業。具體來說，他們會改寫、過濾或摘除原本存在其中有關庶民之低俗、淫雜、傷風敗俗的描述，以消減原本因為地域的隔離或文化、傳統、階級、性別之不同，民眾所產生對於聲音和歌詞內容的喜好差異。在經過一番門面整修後，原本只是流傳在勞動者間、或路邊乞丐或歡場中人士所唱的歌曲，才能夠登上一些如劇院、教會、學校等具有濃厚文化、教育氣息的公共廳所表演，或甚至成為教科書中的內容。透過這些程序後，俚／俗謠才能跨越原本只是地域性社會底層文化的局限，轉變成富有政治意識形態的全體國民之文化資產，繼而搖身一變為包括知識分子在內之民眾的美學鑑賞對象，具神聖、威嚴、優雅、價值的民族象徵（長尾洋子2012: 151-174）。[16]

16 長尾洋子的研究指出，關東大震災後的「鄉土舞蹈與民謠之會」的舉辦，可以說對此等公共表演廳演唱民謠起了代表性的作用，也接續之後昭和期新民謠運動、俚謠放送的發展。見長尾洋子。2012。〈ホールでうたう——大正

流行歌曲出現時，如果有「民謠」這個概念的加持，將比較容易化解在聽覺或意識形態上，那種本土傳統和近代啟蒙概念之間的扞格；從而讓那些在俚／俗謠中「不堪入耳」的元素或印象，得以用理直氣壯的姿態並以庶民文化之名，流傳在具國民規模的市場上（吉見俊哉1995: 273-274）。[17]

以民謠的生成過程來看，民謠的「民」原本指涉的應該是庶民、常民之「民」，但事實上民謠往往與國民的概念共同萌發，所以經常被利用來召喚國民之「民」；而俚／俗謠被轉化為「民謠」，通常便是近代國民國家這個概念萌生時。有趣的是，臺灣、日本、朝鮮雖然以幾近共時性的方式擁有流行歌曲工業，但相對於「民謠」在1930年代之前便已存在於日本和朝鮮，但在同時期的臺灣，這個裝置概念卻尚未成熟（陳培豐2017a: 9-58）。

事實上，相對於日本或朝鮮半島中的民族構成相當均一，臺灣這座島嶼上則居住著許多不同族群。這些居民們操持著相互難以理解的語言，並擁有不同的歷史記憶、社會境遇、美學標準、生活習慣和文化；不僅如此，更會因為爭奪利益而發生大小規模的鬥爭。在日本統

期における演唱空間の拡大と民謠の位置〉。《民謠からみた世界音楽——うたの地脈を探る》。細川周平編著。京都：ミネルヴァ書房。

17 這個部分和音響設備、收音機的普及有很大的關連性，近代流行歌曲的誕生必須有音響設備、收音機作為配套，其本身便是吉見俊哉所談論聲音資本主義的一環。民謠在變成流行歌曲時，必然也會產生把歌聲均質化的散布在「國土」空間，換言之，其有國民化或國民國家再編制的作用。吉見俊哉在《「声」の資本主義》中雖未直接提到民謠和流行歌曲，但其主張其實也可見於民謠在轉變成流行歌曲的現象中；也就是聲音娛樂由前近代轉到近代的過程中，兩者有異曲同工之妙。

治下的臺灣人，並沒有像朝鮮人般離鄉勞動而流離失所，而是以各自擁有以族群為單位的共同體意識，被「綑綁」在一起營生。從這些朝夕相處卻不一定「同舟共濟」的居民之間，要凝集出類似民謠這種具高度均質性的文化認同，顯然不是一件簡單的事情。

1930年代初期在紛紛擾擾、諷刺反對的聲浪中，臺灣的知識分子們卻才剛要開始進行一些自己俚／俗謠的發掘、採集、整理工作。1941年，曾經留學日本的呂泉生開始著手進行一些臺灣民謠的採集，1943年他受厚生演劇研究會委任，為張文環之作改編的新劇《閹雞》配樂。呂泉生在《閹雞》中將〈丟丟銅仔〉、〈六月田水〉及〈一隻鳥仔哮救救〉三首民謠設計為串場音樂，於換幕時演唱。在當時臺灣民謠只准演奏、不准演唱的政策下，《閹雞》的旋律引得臺下觀眾跟著唱和，但受到警察的制止而引發騷動，隔日即遭總督府逼迫而改唱皇民歌曲。《閹雞》公演事件的意義在於讓臺灣民謠首次以具「臺灣人」象徵之姿登上音樂舞臺，但這起「事件」的發生已是日本治臺末期，臺語流行歌曲暫將劃下休止符之際了（石婉舜2016: 79-131）。

在整個日治時期，類似朝鮮〈阿里郎〉般得以象徵著自己民族認同的「臺灣民謠」並未誕生。但伴隨著唱片工業的出現，歌仔戲、歌仔調、臺語流行歌曲這幾種擁有密切關係，且在一般國民國家中原本應該在不同時間點，以演化階段中的不同樣貌盛行的歌謠型態，卻在1930年代臺灣上空中一擁而上、百家爭鳴。這種快速、擁擠而炫目的文化現象，讓知識分子無法進一步思考如何調和近代啟蒙和本土傳統之間的扞格，也讓歌仔戲、歌仔調等俚／俗歌謠和流行歌曲這些新舊型態庶民文化都蒙上反進步、反啟蒙、反道德的污名，成為其發展上的負面因素。（陳培豐2017a）

流行歌曲是大眾文化。日治時期在一個均質、穩固且具有明確國族要素的「臺灣人」意識，尚未根深蒂固且大規模浮現在這個島嶼的情形下，支撐臺語流行歌曲的大眾是「庶民」而非「國民」。換言之，那些在臺語流行歌曲中生靈活現的故事或人物，不是知識階級也不是「國民」，其實還是「庶民」。而這些「庶民」說穿了便是半封建農業社會下，並沒有被「國民化」的廣大的臺灣民眾。

而由於臺語流行歌曲中「庶民」色彩強烈，因此日治時期臺灣知識分子在一些圍繞著傳統／啟蒙、雅／俗甚至階級間的爭論中，雖然掌握了絕對的話語權並對民間創作者所創的歌曲，進行了一面倒的批判，甚至自己也親身投入唱片製作行列。但以作品受歡迎程度或銷售量來看，真正獲勝者其實不是知識分子，而是面對他們攻擊時毫無招架之力，必須自我批判的這些「閨怨」歌曲的民間創作者。

這樣的結果相當諷刺，但卻完全切中了西條八十與伊庭孝之論爭中浮現的言說：「一些被知識分子認為『低水準』的流行歌曲，乃是長期被封建制度與階級意識所壓制、歧視的結果」；「但是只要符合庶民美學標準或生活需求，任何俚／俗歌謠都不應該受到知識啟蒙勢力的宰制。」只不過當時的臺灣社會，並不具備使這種言論出現的基礎條件。

（四）臺灣社會的情感結構

然而我們還是不禁好奇，日治時期那些以描寫閨怨為主要特色的臺語流行歌曲，其誕生的歷史脈絡或時代背景為何？它們為何會符合庶民美學標準或生活需求，其歌詞所寫的情境，氛圍真的只限於被束

縛、歧視的女性？在探討這些問題時，我們必須再度確認：什麼是流行歌潛藏的訊息和「意義」？

流行歌以娛樂、營利為主要目標，啟蒙教化或抵抗統治權力非但不是流行歌的本意，和娛樂、營利也有所衝突。但即便如此，具有反映世相、抵抗統治權力之「意義」的流行歌曲，在每個時代還是存在。面對這個矛盾現象我們必須釐清，流行歌曲中的意涵與其說是作者的創作構想之實踐，不如說是依聽眾各自多元的詮釋認定後，再被創建而出的。

換言之，流行歌所潛藏的訊息或「意義」，往往都不是作者直接「書寫」出來的，而是由置身該作品場景和社會情境中的聽眾所「塑造」而出的。而之所以如此，乃是聽眾常將自身的企求、體驗、記憶甚至利益與流行歌曲作連結，使之帶有與自身遭遇、處境相符的訊息。藉由大眾創造性的解釋和新文化意義的賦予，流行歌曲在原本的娛樂、營利目的之外，才又具備了反映世相或抵抗、批判的時代面貌（張錫輝2009: 133-172）。

也因此，那些傳頌久遠、受人喜愛的歌曲，往往都是能夠打動人心，或與民眾的心理需求、利益一致的作品，其歌詞內容必須具備映照時代面貌的「創造性解釋裝置」。換言之，縱使是一首社會寫實的歌曲，其也必須在原本所「寫」下的「實」之外，具有得以延伸出更多符合社會大眾的處境和生活經驗，或聽眾所企盼之「事實」的能量或空間，讓聽眾能將作品據為己有、納為己用。

以「閨怨」來說，其描寫的是對於愛情有著欲求卻又不可得，因此身心都浸染在閉塞無助之中的女性。這些女性生活在侷促狹小的空

間，行為活動被壓迫束縛，而充滿苦悶挫折和無力感。閨怨的內容精準掌握了長期來臺灣女性被封建制度與階級意識所壓制、歧視的時代的氛圍，吐露出生活在那個時代中，大量受到殖民統治和傳統性別歧視，雙重壓迫的臺灣女性心聲。讓當時生活空間、活動範圍都受到框限的一些女性，其內心的苦悶、憂鬱甚至不滿，都能乘著歌聲從幽暗狹小的閨房躍上明亮開放的舞臺。

對於當時社會各階層的女性而言，閨怨所承接、表達的是一種事與願違的負面情緒。換言之，是飽受思慕、孤單、鬱悶、陰柔、怨懟、無力、挫折之苦又無處可傾訴，因此充滿封閉性、無助感的浮躁趨向。這樣的內容誠然具有社會寫實的要件，只不過閨怨中所寫的「實」，難道只限於當時的女性？答案是否定的。因為，若除去性別上的差異或框限，這些閨怨歌曲中所醞釀的氛圍情境，與當時生活在平穩牢籠中的其他臺灣庶民階層或男性，其實非常容易融通或連結。

如前所述，臺灣擁有發展農業的豐富基礎和資源。因此日本政府在經營這個島嶼時，並沒有大力扶植工業的必要。在大部分的勞動力都注入在農業的情況下，日治時期臺灣人移動到都市或投入工業者並不多。也因此相對於日殖下朝鮮人因土地或貧困問題，必須流落到他鄉、而陷入妻離子散的慘狀，同時期的臺灣農民雖然是受到剝削最嚴重的一群，但在良好的農業基礎和資源下，這些人卻沒有發生激烈的人口移動現象。

1930年代的臺灣，正飛奔在工業化不顯著的近代化路途上。不管士農工商或男女老幼，只要留在家鄉大概都會有工作，這些工作雖然不一定快樂或有前途，但大概也餓不死人。長距離的離鄉通常是為了

追求夢想自我的一種實踐。在這樣的社會情境下,臺灣人必須忍受的是來自中國的傳統封建陋習,因日本殖民統治所造成不充分的民主自由、異民族的欺凌、剝奪、種種的差別待遇和歧視,以及試圖抵抗卻又屢屢受挫的無力、無助和閉塞感。

在歌聲繚繞的1930年代裡,雖然是個苦悶的時代,但有經濟能力的資產階級,得以前往帝國的相關管轄地域追求夢想甚至環遊世界;一般庶民則必須像閨怨中的主角般,被監禁在這個島上,過著在生活空間上或階級移動上,都呈示著停滯狀態的日子。留在臺灣這座島嶼上的庶民,其日常生活充滿鬱悶、挫折、無力感,而知識分子也同樣正面臨四處碰壁的景況。具體地說,一些知識分子欲圖找尋有關什麼是「臺灣」的答案,創立一個屬於自己的近代化語文,去反抗統治者和資方的榨取、剝奪,爭取臺灣人的自由平等。另外也嘗試進行一些啟蒙改革,希望獲取更多能滿足知識飢渴的教育內容。但受制於封建傳統的障礙和統治者的阻力,致使這些努力都以失敗收場。

1930年代的臺灣社會表面上萬眾喧嘩,但實質上猶如一潭死水,偶有武裝抗爭和鎮壓在生活中激起漣漪之外,縱使大家使盡全力翻動改變它,卻也都無能為力。

而針對這種社會集體情緒,在「臺灣新文學之父」賴和的小說〈辱?!〉中則有如實描繪。小說中賴和認為臺灣庶民像一盤散沙,知識分子雖高舉抵抗之旗試圖教化啟蒙他們,但每遇日本政府的蠻橫取締或干擾時,則又退縮屈從。

在這時代,每個人都感覺著:一種講不出的悲哀,被壓縮似的苦

痛，不明瞭的不平，沒有對象的怨恨，空漠的憎惡；不斷地在希望這悲哀會消釋，苦痛會解除，不平會平復，怨恨會報復，憎惡會滅亡。但是每一個人都覺得自己沒有這樣力量，只茫然地在期待奇蹟的顯現（賴和1990: 115）。

有趣的是，賴和這篇小說是以鄉下酬神時，民眾熱衷於看戲時所發生的種種景像作為故事場景。〈辱？！〉告訴我們在充滿無助、挫折、鬱悶的社會氛圍下，臺灣民眾所能做的事情，似乎也只是陶醉在俠義英雄的戲劇中，期待大快人心的結局出現。而這樣的情節設計為殖民地統治下，臺灣百姓為何熱衷看戲做了一個具有說服力的注解，這個注解便是一些大眾娛樂、消費文化之所以在1930年代的臺灣社會蓬勃發展，其原因乃是這些娛樂具有提供臺灣人集體逃避、追求心靈暫時寄託的烏托邦之功能。而所謂這些娛樂當然也包括了流行歌曲，而所謂臺灣人當然也無法排除男性。

殖民的差別統治、高壓政策和人口移動的平緩，就像加諸在臺灣男性身上的無形枷鎖。在這個枷鎖下，那些〈辱？！〉中著迷於看戲的男性們，其處境其實和閨房中的女性一樣，他們身藏在臺灣，無法伸展自己所欲所想，也不知道何時能獲得解放。而這種只能哀憐嘆氣過日子的生活態度，與閨怨歌曲中的女性並無二致。

日治時期所有臺灣民眾都生活在平穩的牢籠中。對於女性而言，牢籠是家庭中的閨房；但對於男性而言，牢籠則是位處帝國邊緣、四面環海的這座島嶼——臺灣。因此，閨怨作品對於殖民地臺灣的男性來說，其實也是一種寫實。具體地說，閨怨作為一種訊息或符碼，很容易被臺灣人轉借到自身遭遇或生命脈絡中，去進行創

造性詮釋的連結，表達臺灣人在半封建農業社會中，因殖民地統治而困坐愁城的浮躁情緒，並緩解社會集體的浮躁趨向，亦即貼合所謂的情感結構。

跨越性別、階級、地域、族群的挫折、無助、鬱悶、焦慮以及閉塞感，可說是1930年代臺灣社會的情感結構。而臺語流行歌曲中的「閨怨」，便是映現、承載、緩解臺灣人因這些閉塞感、無助感所產生的焦慮，甚至絕望等不滿情緒的一種寄託或解方。而知識分子所創的一些以離鄉、流浪、海港為背景的歌曲看似進步、健康，但與庶民的情感經驗有較大的距離；要由這些歌詞去延展出創造性詮釋，理論上是有較高的難度。和閨怨的作品相比較，這些作品難以引起大部分民眾的共鳴，在市場和社會功能上皆望塵莫及。

五、結論

1920年代後期，日本、臺灣和朝鮮以共時性的姿態出現流行歌曲工業，但由於社會發展、地理條件、文化特徵、政治處境、歷史經驗等均相互迥異，因此生產出的流行歌曲內容、題材、特色也各有不同。具體來說，與日本、朝鮮相比較，臺語流行歌曲中以海／港／船為舞臺，或以離鄉、勞動、流浪為主題的歌曲並不多，取而代之的是在作品數量或銷售上都一枝獨秀，以室內為場景的閨怨作品。

日殖下的朝鮮人因受到工業化及農村崩壞的衝擊，被迫進行遠距離、大規模的人口遷移，造成大量家庭的離散。相對於此，戰前臺灣的工業化偏重在和當地農產特色間的結合，不如朝鮮發達。因此雖然

同樣受到日本殖民統治，但臺灣社會階級流動及人口遷移均呈示著遲滯現象。具體地說，在半封建和殖民的雙重壓迫下，臺灣的庶民和女性均仿如被囚禁於牢籠之中，其一方面必須忍受歧視、欺凌、搾取、壓制和差別待遇，一方面則又過著鬱悶卻又「平穩」的生活。

1930年代近代啟蒙或抵殖民運動頻頻出現，在這個臺灣人共同體意識尚未穩固成形的島嶼，臺灣社會表面上看似眾聲喧嘩熱鬧不已，但實際上卻正陷於四處碰壁，卻又欲振乏力的文化發展困境。而閨怨歌曲的暢銷，則巧妙地投射出當時充滿閉塞感的社會氛圍，給予當時廣大的臺灣人一個自我認同的心靈歸宿。換言之，對於包括男性在內的多數臺灣民眾來說，這些必須獨守空房、暗自悲嘆的場景情節，也是一種真摯的社會寫實。

巧妙反映出當時臺灣社會的情感結構，正是閨怨歌曲在市場上能夠獲得佳績，到了戰後又被視為日治時期臺語流行歌曲代表作的主因。只不過由於日治時期，一個足於緩衝近代啟蒙和本土傳統之間扞格的力量，始終沒有破繭而出，所以臺語流行歌曲的社會文化地位低落，其經常是知識分子的批判攻擊對象。但縱使如此，這些在歌詞、旋律、唱腔方面均具有濃厚臺灣色彩的作品，卻為1930年代陷入在追求近代化自我迷失中的臺灣人，留下一段精彩而準確的記錄。

第三章

走出「閨怨」卻陷入「苦戀」並「思念故鄉」

——空窗期的臺語流行歌曲和再殖民統治

本章內提及之相關歌曲如下，僅供試聽參考，亦歡迎讀者自行上網搜尋更完整之資料，或者搜尋如〈補破網〉、〈苦戀歌〉、〈思念故鄉〉、〈河邊春夢〉等歌曲。

南都之夜 / 1946（1962-64 年版本）
許石、廖美惠　演唱 / 鄭志峰　作詞 / 許石　作曲
（來源：國立臺灣歷史博物館「臺灣音聲一百年」）

賣肉粽 / 1949（1967 年灌錄版本）
郭金發　演唱 / 張邱東松　作詞 / 張邱東松　作曲
（來源：國立臺灣歷史博物館「臺灣音聲一百年」）

安平追想曲 / 1951（1969 年版本）
許石　演唱 / 陳達儒　作詞 / 許石　作曲
（來源：國立臺灣歷史博物館「臺灣音聲一百年」）

一、前言

1945年5月31日，也就是第二次世界大戰結束前兩個月，臺北受到美軍的大轟炸後，臺灣的唱片貨源便告中斷（葉龍彥2000: 70）。臺語流行歌曲工業隨著日本人這個統治者兼「製造」者的離開，陷入了人去樓空的蕭條情境。

日治時期臺、日流行歌曲幾乎同步出發，也同樣都歷經戰爭的浩劫，但由於臺、日的戰後政治際遇的不同，其從事者的處境也天差地別。這些個人的遭遇也反映出戰後臺灣人集體的複雜處境。第二次世界大戰結束後，日本殖民者離開臺灣，但臺灣並未獨立，而是「回歸」祖國接受中國國民黨政府的統治，從日本人變成中國人。1947年，當日本的流行歌曲工業開始復甦時，臺灣人因無法接受「祖國」的新支配方式繼而引爆了武裝抵抗運動——二二八事件。

二二八事件後，隨著1949年在國共內戰中失利的中國國民黨政府之遷臺，臺灣島上突然湧入了上百萬中國大陸的移民（林桶法2018）。[1]在這個劇烈變動的歷史時刻，新統治者、新移民、新國籍、新文化、新國語、新政策、新的社會型態、新權力關係、新價值觀等如海嘯般撲入。戰前猶如一潭死水般充滿閉塞感的臺灣社會，也陷入因政權更迭和社會變動而充滿蕭殺、動盪不安的情境氛圍；原本體質不夠強壯的臺語流行歌曲工業，便無法像日本般順利復甦。日本

1　遷臺人數有諸多說法，近期也有推估約120萬人。

人離臺大約五年，臺語流行歌曲曾一度呈現空窗狀況。

第三章主要分析1945到1955年初左右，臺語流行歌曲到底出現了什麼樣的作品？而這些因社會混亂等原因無法以唱片形態流傳的歌曲，有什麼特色或反映出什麼社會文化跡象？如何投射戰後臺灣人波瀾萬丈的境遇和情緒？而國民黨政府又如何一步步的建立其再殖民式的統治基礎。

二、流行歌曲工業的沉寂和二二八事件

（一）從事人員的「蒸發」和設施的重構

太平洋戰爭進入尾聲之際，1930年代曾在臺灣喧嘩一時的臺語流行歌曲受到嚴重打擊，這些衝擊也波及到相關工作者，一些臺語流行歌曲的作曲、作詞、演唱人員紛紛在他們所活躍過的舞臺上消聲匿跡。

太平洋戰爭後期，歌曲創作量豐碩的鄧雨賢便回鄉「重操舊業」，當起小學教員，不久後因病於1944年早逝。而作詞量豐富且以閨怨作品見長的陳達儒，則當起警察。戰後初期，陳達儒雖與曾寫了許多膾炙人口作品的蘇桐、陳水柳等隨著賣藥團及歌舞團巡迴臺灣各地表演，但不久後也逐漸退出歌壇。[2]

李臨秋、周添旺算是戰後少數堅守工作崗位者。〈望春風〉作者的李臨秋雖在1948年寫下〈補破網〉再度風行臺灣，但60年代後李

臨秋的歌詞創作活動也幾乎停止。[3]〈雨夜花〉的作詞家周添旺和他的妻子——歌手愛愛,在戰後初期曾經組織唱片公司,希望繼續演藝事業,但由於國民黨政府不像戰前日本政府般重視著作權,在作品嚴重被盜版發行下黯然收攤。但縱使如此,周添旺在戰後依然寫下許多重要作品。

具啟蒙理想色彩的陳君玉算是生活比較安穩者,但陳君玉的生活之所以安定,乃是因為他脫離流行歌曲創作行列,擔任臺北市文獻委員會纂修。雖然不再活躍於歌詞創作的世界中,但陳君玉卻成為少數能為戰前臺語流行歌曲歷史發出信息的意見領袖。

戰後持續作曲活動,且有所成績者應算是姚讚福。日治時期曾以「新式歌仔調」頻頻締造唱片販賣佳績的姚讚福在戰爭時被徵召到香港,之後留在香港發展(陳君玉1955: 29)。戰後姚讚福雖然發表了一些暢銷歌曲,但回臺後的晚年經濟陷入困境,病死路邊。陳秋霖在1952年左右曾經成立過唱片公司,只不過戰後他的創作量遽減。

在歌手方面,日治時期位居第一女歌手寶座的純純,則在1935年前後愛上患有肺癆的日本人白石,兩人結婚後不久白石隨即病逝,純純也染上肺癆,於臺語流行歌曲繁盛期即將結束的1943年過世。另

2 蘇桐原本和陳達儒等組成賣藥團在全臺灣的夜市進行巡迴表演兼賣藥;後來回到臺北,白天在艋舺龍山寺口,晚上就移至圓環討生活。

3 李臨秋在1960年代仍創作歌謠、投資電影,但作品不受電影公司青睞,自行投資而至慘賠收場。相關資料可參考曹桂萍。2017。《李臨秋臺語歌詩作品整理、考訂與探析》。臺南:國立成功大學臺灣文學系碩士在職專班學位論文。

一位女性歌手青春美在1937年遠嫁日本，而退出流行歌曲界。唱紅許多具歌仔調風格作品的秀鑾，戰後動向不明，但可確定的是，她在流行歌曲界銷聲匿跡了。林氏好於戰前赴日學習聲樂，在戰爭末期前往滿洲國繼續從事演唱工作，1946年回到臺灣以後，就淡出臺語流行歌界，專注音樂的推廣與教學（黃信彰2009: 156-185）。

至於一些在1930年代把流行歌曲當做啟蒙、識字或文學替身的那些知識分子，也在戰後歌壇中消聲匿跡。泰平唱片的趙櫪馬在戰前英年早逝；蔡德音則消失在戰後的流行歌壇。除此之外，編曲者林禮涵戰後求得臺北美軍俱樂部樂隊指揮一職，算是少數得以繼續從事音樂者之一。

曾經風光在戰前臺語流行歌曲歌壇的歌手、作詞、作曲者甚至是知識菁英，在進入太平洋戰爭後幾乎全部轉行，甚少續存於戰後流行歌壇。[4]這種主要從業人員幾近全部「人間蒸發」的現象，預告著戰後臺語流行歌曲將出現不同面貌；同時也暗示我們戰前那種以濃厚歌仔調演唱的「閨怨」作品，將不再有太多續存的空間。

事實上，除了從業人員的消失之外，阻礙戰後臺語流行歌曲復甦的另一個原因，在於設備復原的困難。

流行歌曲必須有演奏者、編曲者、演唱者、作詞者、作曲者方能「製作」出歌曲音樂，而這些歌曲音樂必須在著作權保護的前提下，透過錄音室、唱片壓片工廠等硬體設備來「製造」呈現，才能順利傳

4　順便一提的是，日治時期極少數的男性歌手在戰後僅剩下矮仔財，不過卻轉行電影界成為諧星。

遞到閱聽者耳中。

　　戰後臺語流行歌曲的一些作詞、作曲、演唱人員幾乎全部隱退而呈真空現象；樂器演奏者、編曲者也因日本人撤離臺灣無以為繼。而除了人材問題之外，錄音室、唱片壓片工廠也因戰爭的破壞，使得臺語流行歌曲工業陷入必須重構的窘境。

　　日本人離臺後，兩地的移動不再是國內差旅，而是必須擁有護照才能成行的國際關係。因此，像戰前般每隔一段時間便赴日進行唱片錄製的方式，在戰後則滯礙難行。在欠缺錄音設備的情況下，臺灣若要以自力更生的姿態生產純國產的流行歌曲唱片，便必須要解決錄音室、壓片工廠建造的問題。1952年雖然臺北縣出現了製片廠，但直到1954年唱片製造公司只有兩家；而全臺灣的「錄音室」也只有少數幾處。戰後初期臺灣雖然出現一些所謂的「唱片事業」，但許多業者只是從日本輸入唱片，在路邊以零售方式進行銷售，其並沒有製作唱片（葉龍彥2000: 65-115）。[5]

　　在臺語流行歌曲工業陷入捉襟見肘之際，一些留日音樂從事者的歸國，為困境帶來希望。在日治時期類似〈港邊惜別〉的作者吳成家，懷抱音樂夢想、渡海赴日學習音樂的臺灣人不在少數。這批人如吳晉淮、許石、楊三郎等都受過西洋音樂訓練。其雖然不像吳成家在戰前便活躍在臺灣，但戰爭結束後都回臺灣而成了臺語流行歌曲壇的生力軍。理論上，這些人應該是可以遞補戰後集體「蒸發」之臺語流行歌曲從事人員的空缺。但如前述因機械設備的不足，讓這些人縱使

5　另外則是美軍新聞處淘汰不用送給葉和鳴、位於大龍峒的私人錄音設備。設置在美軍新聞處和中國廣播公司等。

回臺灣後也有志難伸。

第二次世界大戰結束後的隔年，也就是1946年，日本流行歌曲工業便開始復甦。〈赤いリンゴ〉、〈青春のパラダイス〉、〈東京の花賣り娘〉、〈悲しき竹笛〉、〈返り船〉等歌曲飄揚在一片廢墟的日本天空中。1949年，〈青い山脈〉這類預告日本戰後社會、經濟、文化即將復甦的歌曲也陸續流行。這些歌曲不少是描述戰後景象或為了激勵人心，撫慰歷經戰亂與戰敗的日本人心靈（菊池清麿2008）。然而當日本流行歌曲快速復甦時，臺語流行歌曲歌壇卻還是一片沉寂，臺灣社會面臨一個無流行歌曲可唱的困境。

只不過，戰後臺語流行歌曲復甦的緩慢，其原因不只在於其音樂環境或體質的虛弱等流行歌曲問題本身的內部；也應該還存有音樂之外部的環境變數。具體地說，同樣歷經了第二次世界大戰的摧殘，但「1945年」這個歷史瞬間所帶給臺灣社會的衝擊和改變，卻遠比日本要來得巨大。

而造成戰後臺灣社會劇變的要因之一，其實就是新舊統治者的更迭以及因此所爆發的二二八事件。

（二）二二八事件、白色恐怖、「失語世代」

如前言所述，臺灣從日本手中解放後並未成為獨立國家，而是回歸「祖國」，受到在中國大陸和共產黨歷經內戰，逃亡來臺的中國國民黨所支配。隨著1949年中國國民黨的遷臺，原本人口狀況平穩的臺灣島便在短時間內突然增加上百萬人，而這些人是由中國各地因逃避

戰亂而來的軍民以及接管臺灣的官員。

其實，如果我們回想日治時期臺灣社會和中國白話文的關係，以及獨鍾歌手李香蘭的現象，應該可以想像在殖民地高壓統治下，臺灣人對於祖國是抱有相當程度的憧憬、期待以及親近感。因此我們也不難理解，當日本人離開臺灣，接收臺灣的官員軍隊即將抵臺時，許多民眾引頸期盼徹夜在港口等候，希望給予這些同胞們熱列歡迎的心情。而這些心情也反映在歌謠上，戰後初期不僅留日音樂家陳泗治作曲推出〈臺灣光復歌〉（1945），剛自日本回臺的流行歌曲作曲家許石也寫了〈新臺灣建設歌〉（1946）等。[6] 這些以國語呈現的合唱曲在各地被傳唱，表達了臺灣人回歸祖國的喜悅。

臺灣人的歡迎、期待與喜悅反映出他們對於祖國的美好想像。在這裡之所以使用「想像」一詞，乃是因為包括日治的五十年期間，這個祖國雖然在幾百年間持續和臺灣有些人流、經濟或文化的交往，但卻幾乎沒有實際或有效地統治過這塊土地。因此，臺灣人對於中國的印象是立足在由血緣、文化、語文之類同基礎上所萌生的親族式情感，或甚至是因為厭惡日本統治所折射出的情緒，而非基於親身經驗所歸納出的結論。在這種想像的延長線上，臺灣人確信能「打敗」日本的祖國必然要比日本更進步、強壯、文明且有秩序與法制觀念。

然而當臺灣人親眼看到祖國軍隊、官員時卻難掩其失望、震驚，因為這些在所謂抗日戰爭中獲勝的祖國人員落破、污穢且不遵守秩

6　〈臺灣光復歌〉和〈新臺灣建設歌〉之歌詞皆為北京話，而〈新臺灣建設歌〉的詞由薛光華所寫。〈新臺灣建設歌〉之後還被改編為〈南都之夜〉（鄭志峰填詞）和〈臺灣小調〉（易文填詞）。

序，從他們身上很難看到近代文明的進步氛圍；極端的失望加上因言語隔閡的溝通障礙，讓原本的喜悅、期待快速幻滅並在瞬間化成一種不安，這些不安也很快成為事實。這些祖國官員和軍隊在踏上這塊土地後，掠奪、竊盜、姦淫、毆打等衝突事件便頻頻發生，臺灣社會頓時陷入混亂（蘇瑤崇2007: 72）。

其實半世紀以來，臺灣在日本經營之下，陸續完成近代化基礎建設，其教育普及、社會安定，法治觀念亦逐漸建立。通貨相當穩定，糧食作物不僅能自給自足，還有餘裕出口外銷。但是戰後在祖國支配下臺灣的食糧卻成為接收政府的掠奪之物，時而轉運中國支援國民黨和共產黨的內戰之需，時而被盜換現金中飽私囊；原本有米倉之譽的臺灣，竟然在戰後不久便開始缺糧。不僅如此，祖國人士來臺後，日治時期幾乎已經消失的疾病叢生，加上通貨膨脹、物價高漲使得民不聊生，臺灣社會進入失控狀態（柯喬治1991）。

1947年2月28日，新、舊住民間終於引發大規模的武力衝突，這就是所謂的二二八事件。事件之初，臺灣人以一些在太平洋戰爭期間受過日本人訓練、徵召赴戰場後回臺的在鄉軍人為主體，展現抵抗優勢。為此，臺灣人組成「二二八事件處理委員會」希望和國民黨政府談判、要求施政改革。面對這個要求，國民黨政府一方面推遲回應，一方面利用談判爭取時間從中國內陸抽調了軍隊來臺進行武力鎮壓。而由於鎮壓是以無差別的方式進行，抵抗領袖、工人、知識分子、地方仕紳、平民百姓等一經逮捕後便不加訊問，立即處死。臺灣人在這個島上成為無處可逃、任人宰割的羔羊。經過長達一週的鎮壓和屠殺，臺灣島瞬間淪為血腥的刑場（蘇瑤崇2007）。

二二八事件是臺灣戰後政治、社會發展的一個主要分水嶺，其爆發的原因被認為是「官逼民反」。換言之，祖國人士來臺後的社會混亂、經濟疲弊、族群衝突、民不聊生被認為是這個事件爆發的主要原因。然而當時國民黨政府的語言文化政策，其實也是造成臺灣人內心不滿、焦慮的一個導火線。

　　二二八事件的發生的原因非常多，其一便是國語更迭政策。在事件發生前後，國民黨便以強制態度要立即禁止日本語，讓北京話成為新的國語。[7]這個北京語其實就是1920、30年代臺灣部分知識分子所追求的目標——中國白話文。以歷史的經緯來看，如前所述，由於多數臺灣人的母語閩南語並沒有被規範化，表記上也不固定，因此在日治時期中國白話文其實正是部分臺灣人所夢寐以求的言語工具，這個工具也投射了戰前許多臺灣人對於祖國的政治、文化認同跡象。也因此把北京語／中國白話文制定為國語，這樣的政策應該和臺灣人的需求一拍即合才對。

　　然而事實並非如此，針對這個國語更迭政策，多數的臺灣人都認為其立意可接受，但在實行時間上操之過急讓許多民眾無法適應，因此希望政策在實施時能有緩衝時間。但這個建議卻不為國民黨政府接受。

7　順便一提的是，對於祖國同胞而言，臺灣的街頭掛滿了許多日本語的招牌，到處聽到日本語的聲響並充滿了異國氛圍，幾乎沒有中國的味道。而臺灣人的一舉一動都和敵國的日本人沒有什麼兩樣，在他們眼中更是充滿日本皇民的味道。不同的歷史的境遇、政治經驗在新舊住民間劃下一道鴻溝，讓兩者很難萌生親愛如同胞的感覺。

事實上，在缺乏一個屬於自己的近代語文之困境下，日治時期臺灣人接受日本語教育的背景，隱藏著其對於近代文明的渴望。日本語對於臺灣人而言，雖然是異民族的語言，但卻是臺灣人攝取近代文明的重要管道；而隨著學校普及率的高漲，日本語也成為當時臺灣不同族群間相互溝通的唯一工具。以這個觀點來看，日本語是臺灣人近代化生活中不可或缺的媒介，也是維持臺灣統治平衡的一個機制所在。

　　因此，立即改變臺灣人的語言生態，必然會讓臺灣人在瞬間因無法透過新的國語去傳達主張和意見或進行閱讀，而失去獲取近代知識和表露內心思緒，以及參與文化活動的可能，是一種文化權力、生活形態的剝奪。然而面對臺灣人的這些困境，國民黨當局不但不以理會，竟還以不理解「國語」便是缺乏國民意識或民族精神為由，來合理化其對臺灣人的抑制或一些差別待遇。而這樣的政策邏輯和日治末期皇民化運動的國語政策如出一轍，都是一種盲信語言民族主義的文化霸權，其背後也隱藏著為差別待遇統治塗脂抹粉的企圖。

　　國語政策強制推進引起臺灣人的恐慌、批判、反彈和不安，被認為是埋下二二八事件爆發的遠因（何義麟2007: 427-452）。[8]而事件後不久，官方語言體系全盤改變，這讓臺灣人集體淪為擁有日文聽寫能力的「識字文盲」，即所謂「失語世代」。

　　其實，從前述的國語政策我們得以窺知，國民黨政府統治臺灣的基本方針便是「去日本化」、「再中國化」。其盡可能快速地要把包括日本語在內的許多日本文化由臺灣社會中排除，並以中國文化取

8　有關二二八事件和語言問題可參考（何義麟 2007）。

而代之。這個文化政策之目的在於，讓臺灣人在短期間內改變成中國人。然而雖然日本政府在戰前，也曾經積極實施過類似的國語同化政策，但其在進行這些言語民族主義的語言政策過程中，並沒有如此急躁蠻橫。且在剝奪臺灣人的尊嚴和文化自主性之餘，日本這個異民族仍快速有效地治理了這個島嶼；讓近代化滲透到這個島上。但很明顯的，祖國卻在各方面都比日本還殘暴落伍，因此「去日本化」、「再中國化」對於臺灣人而言，意味的是生活、精神、文明水平的倒退和災難。

戰後臺灣人的厄運和災難還不僅於二二八事件。在事件後的1949年5月，為了防止中國共產黨在臺灣的滲透和擴散，國民黨政府開始在臺灣全境實施為期近半世紀的戒嚴。戒嚴的實施表面上是防堵臺灣的赤化，但事實上，國民黨政府卻藉著以戒嚴名目所制定的一些特別法來剷除異己、鞏固威權體制的領導中心；對於批評、反對國民黨或持不同政治意見，如主張臺灣獨立或社會主義者，進行徹底的整肅和迫害。為此，臺灣頓時進入所謂的白色恐怖時期（張炎憲2013: 141-152；藍博洲1997）。[9]

日治時期臺灣人雖然必須忍受不充分的民主自由、異民族的欺凌、剝奪以及種種的差別待遇和歧視，但依然擁有相當程度的言論創作空間，以及從事種種社會運動的自由。但這些曾經擁有的過去，卻反而在祖國政府的統治下消失不見。因為在白色恐怖時期，國民黨政府在臺灣各地進行濫捕、濫殺、刑求毆打及沒收財產，造成大量的冤死、冤獄、傷殘，人民的生命、財產、健康，以及心靈上遭受嚴重傷

9　戒嚴和白色恐怖之相關研究可參考（張炎憲 2013）、（藍博洲1997）。

害。白色恐怖時期發生的政治事件有近三萬件，其所波及的人數、家庭甚多而層面也甚廣，其受害者也包括了許多新住民。

而臺語流行歌曲界也無法躲避這種恐怖，例如：日治時期活躍的臺語流行歌曲從事者陳秋霖，在白色恐怖期間曾掛名為某音樂團的團長，後來因該團召集人被控匪諜，他也受到牽連入獄四個月，乃不折不扣的政治受難者（陳雅芬1993）；而〈紅鶯之鳴〉的填詞者蔡德音也曾因為思想問題被捕入獄。

除此之外，進入了戒嚴和白色恐怖時期後，因政治上的壓制及文藝檢查制度，臺灣社會幾乎完全失去言論與創作的自由。在那樣的時代氛圍下，寫一首歌曲可能被判定歌詞不當，因而遭逢牢獄之災甚至殺身之禍。因此，許多臺語流行歌從事者為明哲保身，不是噤若寒蟬，便是在創作上自我設限、不敢暢所欲言（郭麗娟2009）。〈思念故鄉〉這首作品便是一個典型的例子。

〈思念故鄉〉歌詞描寫離家打拚者思念農村故鄉之情，看似無特殊之處，但卻是白色恐怖的「歷劫歸來」之作。這首歌原本是楊三郎受託為話劇〈戰火燒馬來〉所寫的主題曲，由於當時原作詞者遭政府認定思想有問題而被槍決，楊三郎改請周添旺重新填詞，並在1954年改歌名為〈思念故鄉〉，於自己的歌劇團演唱。[10]戰後初期類似這種政治干擾歌曲創作的例子，包含下一章將詳述的〈補破網〉等，可說

10 其實原作者所創的歌詞，和後來周添旺重填的歌詞差異並不大。原作者被國民黨政府處決的原因應該是在他的思想認定問題，而不是在〈思念故鄉〉作品本身。但縱使如此，在風聲鶴淚的社會氛圍中還願意接下這份工作，周添旺的勇氣令人欽佩。

是層出不窮。這對於臺語流行歌曲的發展是一種無形的箝制，也導致許多從業人員在戰後裹足不前。

三、奠基在臺語流行歌曲空窗期的差別統治

（一）在國家權力中被差別化、邊緣化

回歸祖國後，臺灣歷經的是一場滿目瘡痍的災難，而這場災難並沒有在二二八事件、戒嚴令、白色恐怖中劃下句點。隨著臺灣社會逐漸回復平靜後，緊接著登場的卻是讓臺灣人必須過著如二等公民般生活的一些結構性、長期性的差別待遇政策和制度。

二戰結束後隨著日本人離臺，政府體系立刻呈現停滯狀態，必須迅速且大量補入新人以填補這些人事空缺。為此，國民黨政府接收臺灣的翌年，便開始透過國家考試制度錄用公務員。這對因長期受到日本殖民統治，而無法以公平合理方式進入政府機構的臺灣人來說，是一件令人期待和歡喜的事。日治時期受到日本政府的歧視，許多臺灣人都得了政治渴望症，加上回到祖國懷抱之故，大量臺灣人熱心積極地投入社會公共事務。不過令人失望的是，祖國政府制定的人事考試制度，卻依然把臺灣人排除在公務人員錄用門外。和日本相比較，新政府對於舊住民的差別待遇有過之而無不及。

具體地說，戰後長期以來臺灣公務員錄用制度之設計，並非以當時國民黨政府所實際領有的臺灣，這個地域範圍作為主體去規劃，而是依照其在大陸時期所制訂的憲法來設計。換言之，是承襲大陸淪陷

之前國民黨政府在對岸所支配全中國的面積和省區劃分、人口為基礎去制定。也因為如此，在「全中國」這個概念基礎下，戰後移居來臺灣的新住民被慣稱為「外省人」，而原本的居民則為「本省人」。

　　第二次世界大戰後，國民黨因國共內戰的挫敗而逃亡到臺灣。相對於共產黨所建立的中華人民共和國領有大陸全域，國民黨所領導的中華民國政府實際有效支配的領土只有臺澎金馬。然而，國民黨卻自己依據中華民國建國憲法，也就是法律上的正統性為理由，堅持主張共產黨是非法叛亂集團，遭共產黨所佔領的中國大陸依然為「自己」的，也就是中華民國政府的合法領土。在這個正統性的前提下，國民黨政府以「反攻大陸」為基本國策，而視大陸36省、也就是中華民國原法理疆域行政區劃依然為自己的領土，據此在臺灣設計了獨特的國家考試錄用制度（李震洲1991: 7）。[11]

　　這個考試制度先參照1948年全中國的人口數，繼而以36省作為單位分區去分配、框定各省公務員錄取名額。而各省錄取名額只固定分配給出身該省者。換言之，在保障名額的概念下，雖然參加的是全國公務員的考試，但是各省考生的競爭對象卻都只局限於設籍在同一省的考生，而不會跨省份去進行成績評比。這個制度在國民黨政府實質統治全中國時或許沒有太大的問題，但繼續沿用到戰後的臺灣，則對臺灣人產生了巨大的影響。因為，依附在一個虛構中國的龐大國家行政體系下，隨著臺灣作為政治主體性資格的喪失，本省人原本應有的政治權力也必然被嚴重稀釋和剝奪。

11　有關這部分可參考許雪姬。2015。〈另一類臺灣人才的選拔：1952-1968年臺灣省的高等考試〉。《臺灣史研究》。22.1: 113-152。

以1948年為例，佔臺灣人口約90％的本省人，在錄用人數總額548名中才僅獲得5個分配名額，這個錄取分配定額占錄用總額的不到1％。[12]這意味著佔人口90％的臺灣人，卻必須被迫參與錄用名額不滿1％的窄門之爭。相反的，人口不過才10％的外省人，卻獨佔了503名，也就是全臺灣公務人員之99％的錄用名額。這很明顯是一個對外省人有利的考試制度。因為在此制度下考試成績的好壞其實並不重要，省籍出身地才是錄用與否的關鍵標準所在（李震洲1991: 7）。如同表3-1，1948年公務人員考試各省區錄取定額之數字所示，本省人幾乎是被排除在公務人員錄用的門外。

表3-1　全國性公務人員考試各省區錄取定額比例標準表

省區	比例數	省區	比例數	省區	比例數	省區	比例數
臺灣	8	浙江	22	安徽	24	江西	15
湖北	24	廣東	30	廣西	17	雲南	11
貴州	12	河北	34	綏遠	5	察哈爾	5
熱河	8	遼寧	14	安東	5	合江	5
興安	5	西藏	5	新疆	6	青海	5
湖南	28	四川	50	西康	5	福建	13
江蘇	44	山東	42	河南	32	山西	17
陝西	13	甘肅	9	遼北	7	吉林	8
松江	5	黑龍江	5	嫩江	5	寧夏	5

資料來源：李震洲。1991。《國家考試優待法制之研究》。頁7。註：院轄市依
　　　　　其所在省分合併計算。

12　以分配定額來看，本省人錄取分配定額竟然和居臺人口不到臺灣1％的熱河省
　　出身者一樣，其不合理的情況可見而知。

很清楚地，這種制度對於外省人有利，但卻剝奪本省人權益。類似這樣的制度不僅存在於公務員錄用考試，更及於地方自治以及國會議員等中央民意代表選舉。

1947年中華民國正式行憲後，在大陸選出第一屆國民大會代表、立法委員、監察委員等中央民意代表。雖然憲法規定這些民意代表必須每六年改選一次，但由於1949年國民黨政府因國共內戰的挫敗遷逃臺灣，實際上無法在大陸選出代表中國36省的中央民代表。基於前述的「中國」思考本位、國民黨以「反攻大陸」尚未能達成，因此無法在「淪陷區」進行改選為理由，停止了中央民意代表的改選；並將在大陸地區選出而隨之逃亡來臺灣的一些中央民意代表，視為自己尚擁有中國統治權的法律根據，也就是所謂「法統」之象徵。

在「法統」的維護下，這些第一屆選出的大陸各省代表便不斷地自我延續任期；這讓臺灣人失去了參與競選或選舉各類中央民意代表的權力。在1948至1992年這長達45年期間，縱使有代表過世也不會把名額讓給本省人，而是保留其名額以遞補當選的方式，由當年也就是1947年曾經參與競選的同一選舉區的人士來遞補接任。因此，臺灣的國會便成了所謂的「萬年國會」，而在這近半世紀的萬年國會下，本省人被剝奪了原本在日治時期曾擁有過的參政權（薛化元2011：137-139）。[13]

13 這個現象經過一些批評被後，作為中華民國之一個「地區」的臺灣，終於在1969年以舉行增額選舉的方式來進行補救，選出只屬於臺灣這部分，也就是全「中國」36省之一比率名額的11名代表。「萬年國會」在1989年經由學生運動以及李登輝總統雙方配合下才得以廢止。

無論是國家考試制度或萬年國會，其理由都源自於「中國」幻想，但本省人在國家權力中被差別化、邊緣化，並不一定都建立在「中國」或「法統」的藉口或理由上，例如地方層級的選舉，便是如此。

　　1950年代起，國民黨雖然陸續在臺灣實施地方自治，也開始舉辦縣市長和省議員的選舉，但為了有利於地方末端的政治掌控，國民黨大力扶持聽命於自己的本省人，並利用種種方法讓其當選。為此，和國民黨沒有淵源或和國民黨持反對立場或意見的一般本省人，是無法成為地方民意代表或縣市長的。事實上，從1950年代初期開始到1970年代為止，國民黨對臺灣的本土菁英採取的是排斥和警戒的態度。其最多只是在地方培養或利用一些本省人，但這些本省人很少有機會進入中央或甚至地方政府上層決策的核心（蘇瑞鏘2019: 89-117）。

　　此外，戰後國民黨政府也曾採取「同工不同酬」的給薪制度（黃華昌2004: 171-174），以及種種排斥臺灣人於公家機關大門之外的用人標準。例如專賣局被接收之後，日本人撤走所遺留下來的職位理應由原本已在專賣局服務而具有經驗的臺灣人遞補，但在1947年3、4月時，全局259名職員中，本省人不過69名，外省人則有190名（賴澤涵1994: 19-20）。回歸祖國後，本省人不但被剝奪了應有的參政權，甚至也無法進入政府上層決策的核心，因而形成政府行政部門的正職中，官職越高，外省人比例也越高的狀況。針對這個現象，我們或許可以從外省人中，擁有中等以上學歷人口的比例較本省人高，因此經考試進入公家機關的可能性也相對高來作為解釋。但問題是這些公部門就業考試是使用戰後國民黨政府的官方語言，也就是「失語世代」

所不熟練的北京話進行，因此本省人在接受考試時便會遇到語言上的障礙，而處於不利的狀態。

　　本省人基本上是在立足點不平等的狀態下和外省人進行競爭，這個現象暗示我們戰後初期差別待遇是依附在政府的體制中而進行的；以族群為政府資源分配考量的政策、制度是全面性的。這種依附在政府的體制中、獨厚外省人的差別政策包羅萬象，除了公務員等各種考試或選舉制度外，也可見於其他種種人材錄用的考試以及社會福利政策。

　　國民黨政府來臺後，許多考試或人事安排，在一開始就不是為了替國家拔擢人才而設立，而是為安置或解決大量外省人的生計。國民黨政府撤退到臺灣時，總共帶來約60萬的軍隊，這些軍隊的士官兵在退除役後，大多擁有所謂「榮民」──榮譽國民的資格。針對這些軍人，政府設計了種種名目的考試，讓他們能夠簡單地進入如公營的生產事業、交通事業、金融事業、教育機構。這些轉職雖然表面上大多經過轉任公務人員的考試，但由於試務並不嚴謹，考試科目計分和命題皆有優待且錄取標準不一，其幾乎可謂是外省人專屬的就業管道。

　　對於外省人就職的優遇制度也及於其配偶和子女。在許多政府機關學校及公民營事業，國民黨政府往往會安置一些如打字員、助理護士、電話接線生、技工、工友、工人、練習生、學徒等職位給予其配偶及子女。而在教育方面，1950年7月政府頒佈公務人員得有子女教育補助費津貼的命令，這些補助津貼幾乎涵蓋了除學齡前之外的所有教育體系。而為了降低軍公教家庭的教育支出負擔，國民黨政府甚至

還減免了三分之二的學雜費。在公務員大多是外省人的前提下，這些優遇措施等同是為外省人子女量身訂作的福利。相對於此，占總人口多數的本省家庭，則無法領取這些優惠及補助入學（林丘湟：2006：87）。

接管臺灣後，國民黨政府照顧外省人幾乎是無微不至。1951年考量戰後通貨膨脹，擔心軍公教人員的待遇會因為貨幣貶值而跟著惡化，國民黨政府又設計出公務員實物配給的制度，進行包含米、油、鹽、煤，還包括各式各樣的生活必需品之實物配給。不僅如此，還籌設公教人員福利中心，讓公教人員憑購買證購物，可以買到比市價低約32％的日常用品。在物資缺乏的戰後初期，這些生活必需品的優遇措置，其作用和意義是非常驚人的（王宏仁1999:15）。

（二）空窗期的臺語流行歌曲——貧困、失業、族群

戰後因為語言的更迭，本省人被迫成為失語的世代，這些人喪失了透過文學創作來透露心中情緒或思想的可能。在缺乏文字書寫工具的狀況下，聲音——也就是流行歌曲對於本省人而言，是少數得以投射內心感受，進而相互確立文化認同的手段。特別是在戒嚴體制以及白色恐怖下，對於亟需一種既無形又安全，並能有效融入自己生命脈絡或傳達社會處境之媒介的本省人而言，流行歌曲是少數且重要的選項。

然而由於唱片工業的協力製造者日本人撤退，以及二二八事件後對於臺灣社會的重擊，讓原本體質虛弱的臺語流行歌曲工業的復甦，

更加寸步難行。但縱使如此，在這段社會極端混亂的期間，臺語流行歌曲其實還是有些許的新作品推出。只不過因錄音室、壓片工廠、樂手、編曲者均呈殘缺狀況，在這段「空窗期」（1945-1952），臺語流行歌曲數量不多，且一些作品在創作後都是透過唱片以外的形態問世。

　　在1945年到1950年代前後，流傳在臺灣社會上的一些臺語流行歌曲，整理後大致如下表。

表3-2　1945-1950年初所創作的臺語流行歌曲

曲名	年代	作詞	作曲	演唱	翻唱來源	簡介
南都之夜（「臺灣小調」）	1946	鄭志峰	許石	許石、江青霞		年輕男女的恩愛情懷
收酒矸	1946	張邱東松	張邱東松			家貧少年為維持生活而勤奮沿家戶收取可回收利用的各式資源以換取金錢。
望你早歸	1947	那卡諾	楊三郎	紀露霞		婦女盼望遠去從軍的丈夫能早日歸來。
苦戀歌	1947	那卡諾	楊三郎			哀嘆戀人離去的失戀之苦。
農村酒歌	1948	呂泉生			留傘調＋三盆水仙*	農村生活。

杯底不可飼金魚	1948	陳大禹	呂泉生			隱喻各族群都能無隔閡地和平共處、把酒言歡、化解仇恨。
補破網	1948	李臨秋	王雲峰			陷入困境的漁民修補漁網，迎向希望。
異鄉月夜	1948	周添旺	楊三郎			望著明月思念遠在家鄉的戀人而感到孤寂、淚流滿面。
賣肉粽	1949	張邱東松	張邱東松			一位失業青年暫時以賣肉粽來度生活。
風雨夜曲	1949	周添旺	許石			感嘆人生命運起伏、冷暖自知，如同一場幻夢。
黃昏再會	1949	林天津	楊三郎			與戀人在黃昏月下的公園內幽會、談情說愛。
青春悲喜曲	1950	陳達儒	蘇桐			未婚懷孕的女人為自己的將來感到哀愁與徬徨。
母啊喂	1950	陳達儒	蘇桐			為了父母貪財而被推入火坑、任人玩弄的悲苦心情。

安平追想曲	1951	陳達儒	許石	鍾瑛（唱片首度演唱者）	一位臺、荷混血金髮小姐長大後與其母遭遇同樣苦等情郎的命運。
港都夜雨	1952	呂傳梓	楊三郎		以四海為家的男人在下著夜雨的港都，感嘆自己在生活和情感上的際遇。
孤戀花	1952	周添旺	楊三郎	紀露霞	少女懷春在微風月夜裡思念所愛慕的對象。

＊ 參閱【農村酒歌】網路。2020年5月3日。< http://suona.com/dboard/memo. asp?srcid=442>

　　表列歌曲當中除了〈母啊喂〉、〈農村酒歌〉等延續了日治時期臺語流行歌曲風格，具歌仔調要素或和歌仔戲能交互運用的要素之外，其他作品則和日治時期的閨怨系列或文明女歌曲有著明顯的差異。具體來說，這些歌曲在空間上由室內走向了戶外，主角不再是嚮往愛情的柔弱女性，而是已有愛情經驗卻又因挫折嘗到苦果，以「苦戀」為主題的作品；再者有許多作品是直接描述因家庭貧困，而不得不失學勞動的處境。

　　舉例來說，1946年的〈收酒矸〉（曲、詞：張邱東松）描寫家貧少年為維持生活而勤奮挨家挨戶收取一些可回收的各式資源，以換取金錢補貼家用的辛苦情景。〈收酒矸〉經由電臺播送後，一時

傳遍大街小巷。1947年的〈苦戀歌〉（曲：楊三郎，詞：那卡諾）則吐露因戀人離去被棄後的失戀之苦。〈望你早歸〉（曲：楊三郎，詞：那卡諾）的內容在描述臺灣婦女盼望遠去從軍的丈夫能早日歸來的心境。

相對於〈苦戀歌〉、〈望你早歸〉、〈農村酒歌〉在推出當時，都是利用電臺播放，以及歌仔戲演出時傳唱，而在臺灣社會造成轟動；1948年的〈補破網〉（曲：王雲峰，詞：李臨秋，演唱：陳榮貴）則因為是電影插曲，因此以電影為流傳管道。〈補破網〉是以漁民修補漁網的情境，來隱喻愛情陷入膠著的哀愁。1949年的〈賣肉粽〉[14]（曲、詞：張邱東松，原唱不詳。）傾訴一位失業青年暫時以賣肉粽來度生活的困境，其是在淡水河邊的歌廳被演唱後流傳開來；而同年的〈杯底不可飼金魚〉（曲、詞、唱：呂泉生）是透過多次音樂會演唱而引起注意，其歌詞隱喻各族群都應該要把酒言歡、化解仇恨、拋棄隔閡、和平共處。

有別於戰前以閨怨為主的臺語流行歌曲，戰後揭開臺語流行歌曲序幕的這些作品當中，無論是反映當時許多婦女心情或境遇的〈望你早歸〉；或為了撫平二二八事件的歷史創痛，期望族群和平共存而寫的〈杯底不可飼金魚〉；或反映當時生活困苦的〈賣肉粽〉、〈收酒矸〉，這些作品基本上都如實呈現當時臺灣社會悲慘、荒廢、貧困、疲憊、動盪不安的景象。換言之，其具有高度社會寫實的色彩（黃裕元2016）。而這些作品中流傳最久，則非至今依然膾炙人口的〈賣肉粽〉莫屬了。

14 〈賣肉粽〉後來被稱為〈燒肉粽〉。

〈賣肉粽〉

作詞：張邱東松
作曲：張邱東松

自悲自嘆歹命人，父母本來真疼痛，乎我讀書幾落冬，
出業頭路無半項，暫時來燒肉粽，燒肉粽，燒肉粽，賣燒肉粽，
欲做生理真困難，若無本錢做昧動，不正行為是不通，
所以暫時做這款，今著認真賣肉粽，燒肉粽，燒肉粽，賣燒肉粽，
物件一日一日貴，厝肉頭嘴這大堆，雙腳行到欲稱腿，
遇著無銷上克虧，認真再賣燒肉粽，燒肉粽，燒肉粽，賣燒肉粽，
欲做大來不敢望，欲做小來又無空。更深風冷腳手凍，
啥人知阮的苦痛，環境迫阮賣肉粽，燒肉粽，燒肉粽，賣燒肉粽。

　　寫下〈收酒矸〉、〈賣肉粽〉等名曲的張邱東松出身醫生家庭，
就讀教會學校，因為熱愛音樂而投入流行歌曲創作。他對於西洋音樂
和漢樂都有涉獵，在曲風上並不拘泥於傳統色彩。以〈賣肉粽〉來
說，其歌詞並沒有受到傳統漢文格律的束縛，而呈現自由體風格。

　　不同於日治時期的〈工廠行進曲〉只是把工廠作為描述愛情的背
景，〈賣肉粽〉、〈收酒矸〉在題材內容方面，均以相當直接、寫實
且具體的手法去呈現戰後初期臺灣青年人失業的困境，有關失業的情
節描述或工作行業內容均比〈工廠行進曲〉或〈街頭的流浪〉來得精
細。而這些描述也非常容易和戰後初期臺灣經濟蕭條、民生困苦的社
會景象，進行現實連結。特別是〈賣肉粽〉中主角傾訴：自己原本受
到父母的愛護得以接受教育，卻因為「環境」所逼，在物價一日一日

高漲之下，不得不忍耐著苦痛沿街叫賣燒肉粽。這樣的歌詞書寫方式一方面吐露出時代的變化，同時也暗示著之前自己所處時代環境的平順美好。

〈收酒矸〉被國民黨政府認為「歌詞卑鄙陋劣，萎靡懦弱，有傷風化」，在1948年5月下令禁唱此歌，之後不久〈賣肉粽〉也基於類似理由被政府禁唱。〈賣肉粽〉直到1979年被省政府教育廳要求演唱時要說明時代背景，指稱其歌詞的情境為日治時期，而非國民黨政府實情（薛化元等2004: 2024-2025），這種「指鹿為馬」、推卸責任的行政措施，令人啼笑皆非。〈賣肉粽〉則至今依然膾炙人口，被認為是戰後初期臺語流行歌曲的經典之作。

四、作為社會感情結構的「苦戀」

（一）被棄、被騙、被背叛的苦戀

綜觀這些在1945年到1952年出現的臺語流行歌曲，我們不難發現作品中有如〈農村酒歌〉、〈望你早歸〉、〈母啊喂〉等延續日治時期臺語流行歌曲風格；換言之，具歌仔調要素並和歌仔戲能交互運用作品的登場。更有一些像〈收酒矸〉、〈賣肉粽〉的歌曲，在內容題材或曲式上均打破舊時代的風格。這些作品的出現讓臺語流行歌曲在歌手性別、題材、主角、空間場景上顯得更開放且多元。

然而，「空窗期」的臺語流行歌曲中，其實有一項經常被忽視的變化。這個變化便是，這些歌曲在形塑有關戀愛這個題材時，一些

情節和結局均和戰前有微妙的不同。具體地說，日治時期曾獨霸一方的閨怨作品，其氣勢快速衰退幾乎要銷聲匿跡，取而代之的是一些以描寫戀愛過程中被對方背叛、欺騙，最後被棄的愛情破局，也就是以「苦戀」為主題的作品。

日治時期臺語流行歌曲最大的主題是戀愛。相對於文明女吐露出對於自由戀愛抱持著強烈且大膽的憧憬，並主動出擊表達心意的開放，閨怨則是以情竇初開的少女為主角，傾訴這些柔弱可憐的女性既嚮往愛情卻又在傳統的束縛下，無法圓滿成就的焦慮苦悶和挫折。而這兩種類型的作品，在戰前均具有舉足輕重的地位。然而有別於這兩種主角，空窗期間的臺語流行歌曲頻頻出現的，卻是另一種類型的女性。這些女性和文明女、閨怨女不同，其基本上都歷經過嚮往的愛情，但卻又在享受過甘美的戀愛滋味後被對方所騙，最後只能忍受被愛人背叛的苦澀，抱著悔恨的心情而獨自悲傷。換言之，取代了之前的閨怨女、文明女，戰後初期常在歌曲出現的是，為愛而身心都深受折磨的「苦戀女」。

在這裡必須說明的是，日治時期臺語流行歌曲中並非不存在以深受苦戀之折磨為主題的歌曲。1940年後臺語流行歌曲當中〈河邊春夢〉、〈南都夜曲〉、〈碎心花〉、〈你害我〉等也都委婉描寫女性在情場上被騙、被棄的心境。只不過日治時期臺語流行歌曲只發展了不到十年的期間，以時間的長短來看，雖然和戰後1945年到1952年，也就是臺灣唱片工業空窗期並沒有太大的差距。但是以日治時期有近五百首流行歌曲發行的角度來看，〈河邊春夢〉、〈南都夜曲〉等很難算是歌曲形態的主力。

相對於此，「苦戀」類型的作品則是戰後初期臺語流行歌曲的重點之一。在戰後空窗期所創出的臺語流行歌曲中，能廣為流傳的總共也才十幾首左右。但是在這十首當中，卻突然如雨後春筍般出現了〈苦戀歌〉、〈青春悲喜曲〉、〈港都夜雨〉、〈安平追想曲〉等以被棄、被騙、被背叛為主題的苦戀歌曲。以數量上的比例來看，明顯偏高。不僅如此，戰後這些苦戀作品卻幾乎曲曲都是當時膾炙人口之作，為臺語流行歌曲的新主力。[15]

　　苦戀相關歌曲在戰後初期異軍突起，最早出現的這類型歌曲便是1947年的〈苦戀歌〉。其歌詞如下：

〈苦戀歌〉

作詞：那卡諾
作曲：楊三郎

明知失戀真艱苦　　偏偏走入失戀路
明知燒酒袂解憂　　偏偏飲酒來添愁
看人相親甲相愛　　見景傷情流目屎
誰人會知阮心內　　只有對花訴悲哀

明知男性真厲害　　偏偏乎伊騙嘸知
明知黑暗的世界　　偏偏行對這路來
看見蝴蝶結相隨　　放阮孤單上克虧
親像花蕊離花枝　　何時才會成雙對

15　〈南都夜曲〉是在戰後才以捲土重來之姿、受到更大的歡迎。

明知對我無真情　偏偏為伊來犧牲
明知對我無真愛　偏偏為伊流目屎
第一癡情著是阮　每日目屎做飯吞
欠伊花債也未滿　今日著的受苦戀

　　繼〈苦戀歌〉之後，接二連三登場的苦戀作品中，如1950年的〈青春悲喜曲〉描寫未婚懷孕的女人為被騙、被背叛的自己之將來感到哀愁與徬徨。而這些吐露自己「苦戀」悲劇的作品當中，最著名的應該是〈安平追想曲〉和〈港都夜雨〉。〈安平追想曲〉是許石這位留學日本歸臺的作曲家，以及戰前著名作詞家陳達儒在1951年推出的傑作。其描寫荷蘭船醫和臺灣女性所生下的女孩，在臺南安平港追念拋棄母女的異國父親，引頸企盼其歸來的悲歌。歌曲中充滿了被拋棄的悲傷、無奈，以及被背叛而茫然不安的氛圍。由於這首歌造成極大話題，也得到聽眾廣泛的的共鳴。因此，往後以安平港和荷蘭為題材的衍生之作，包括歌曲、電影便陸續登場。[16]

16　例如大鵬影業於1965年推出的臺語電影〈安平追想曲〉，由石軍、柳青主演。而作曲者許石亦於1969年與作詞兼寫劇本的鄭志峰合作再推出故事題材的〈回來安平港〉，並在許勝夫的協助下邀請楊麗花灌錄廣播劇〈安平追想曲〉。隔年（1970）再錄製廣播劇完結篇〈回來安平港〉，且由臺南龍昇影業出品〈回來安平港〉電影，為楊麗花、魏少朋領銜主演。此後也繼續有人改編歌詞、沿用曲調出版新歌，如郭大誠演唱的〈荷蘭追想曲〉（1973）以及〈愛人追想曲〉（1973）；華語版則有余天的〈一曲相思唱不完〉（1983）與李茂山演唱的〈遊子吟〉（1986）；另還有粵語版〈離別的叮嚀〉，由譚炳文、鳴茜主唱。而在1978年還有振達影業公司出品的電影〈新安平追想曲〉，游小鳳歌唱電影同名主題曲。延續到現當代，〈安平追想

而一反苦戀的受害者經常是女性的創作模式，1952年的〈港都夜雨〉（曲：楊三郎，詞：呂傳梓）中被棄、被騙、被背叛的主角則是男性。這首歌曲描寫男性為了戀人犧牲所有，卻遭背叛而失去一切，流落異鄉寂寥漂泊，對前途感到不安而茫然自失的心境，其旋律和歌詞強調了男性的剛毅和遭受背叛的憤慨。

　　順便一提的是，〈南都夜曲〉原曲為1938年由陳達儒和作曲家郭玉蘭所創作的〈南京夜曲〉。曲中描寫中國南京風塵女子遭棄的悲哀故事。據傳，戰後因歌詞內容恐有影射南京國民政府之嫌，為了避免文字獄，陳達儒才將「南京」等詞彙改為「臺南」等相應名詞；南京的地形地物修改為安平港等臺南風土。而同一首歌曲中被害女性由中國人轉變為臺灣人等這些在地化手續，或許是這首作品在戰後翻身成為暢銷作品的原因。

　　戰後初期的多數苦戀歌曲當中，最特殊且最貼近代臺灣社會脈動的應該算是〈河邊春夢〉，該作品於1934年由周添旺所創，並以臺、日雙語版發行。歌曲訴說一位情場失意的女性，徘徊在夜晚的河邊回想過去並思考如何面對當下的傷心情境，但並未在當時受到矚目。不過，戰後的1950、60年代，〈河邊春夢〉卻跳躍出時空上的隔閡，以苦戀歌曲之姿重返臺語流行歌壇並大受歡迎。〈河邊春夢〉的復活過程相當曲折，關鍵在於一件所謂的「十三號水門命案」之著名「殉情」事件。

曲〉仍不退燒，2011年有秀琴歌劇團改編的新編歌仔戲〈新安平追想曲〉。參見許石音樂圖書館的展覽與網路。

1950年一對本省女性和外省男性陷入熱戀，但這場跨省籍的純情熱愛卻因家境富裕的女方父母反對而不能圓滿。最後，懷有身孕的本省女性在留下扣人心弦、且批判本省人仇視外省人的遺書給男方與家人後，獨自走上「殉情」一途。在女性葬禮上，既具備知識素養又有公職地位的外省男性，披麻戴孝向參與賓客答禮且痛不欲生，其傷心之情令人鼻酸。這場淒美動人的愛情悲劇，也引起包括台大校長傅斯年等社會各階層人士的關注，在當時甚至被認為是縫彌戰後臺灣族群間岐見以及婚姻隔閡的絕佳素材。

　　然而不久後，這場「殉情」卻被報社揭穿是一場偽裝為自殺的「幫助殺人」事件，感人的遺書則是男方教唆、指示女方所寫（當時身陷「失語」困境的本省人很難寫出如此文情並茂的書信）。警方調查後還發現，這樁始亂終棄案中欺騙感情、教唆痴情女性「自殺」的男方，其實已有家室且有犯罪前科。由於女性「殉情」地點是在淡水河畔的水門（環河北路與酒泉街附近），爾後這個事件便被稱為「十三號水門命案」（管仁健2010）。

　　十三號水門命案轟動全臺，也觸動了當時正在發酵的省籍情結，更促使本省人父母嚴禁女兒與外省男人交往。隨後許多說書、歌仔戲、話劇、電影中均以類似情節作為演出素材。而〈河邊春夢〉雖然在戰前已發行過，卻因歌詞中場景地點的「河」（淡水河）、「橋」（臺北橋），以及描述被棄女性的痴心和苦戀之情境等均很容易讓人聯想到這個事件，而以苦戀歌之姿重返歌壇並大為流行。1964年類似十三號水門命案劇情的電影，也同樣以〈河邊春夢〉之名被搬上大螢幕，使得同名歌曲在復活之餘還歷久不衰。

（二）「美夢成真」後的災難

很清楚地，戰前戰後臺語流行歌曲中有關戀愛故事的情節設定趨向出現了變化。這個變化便是在主題上從原本只能思慕或渴望愛情的「閨怨」，轉移到曾擁有過愛情，但事後又被人所騙、所棄、所背叛的「苦戀」。換言之，這些歌曲中主角的苦惱、挫折不再是無法擁有，而是在於曾經擁有、交往或結合後又因為受騙被棄而失落苦痛。而經過這個轉折後，一些作品中的主角不再是孤獨的單身者，而是嚐過戀愛滋味或歷經短暫婚姻，但又徹底破滅的被棄者、被騙者。

臺語流行歌曲由「閨怨」到「苦戀」這之間的轉折，正發生於1940年代到50年代之間。換言之，是在臺灣陷入戰爭泥沼和政權更迭的社會混亂期間。而在戰後初期的這些作品中，破壞幸福美夢的不再是〈港邊惜別〉中不開化的父母或〈雙雁影〉、〈望春風〉、〈白牡丹〉中的傳統封建制度；而是「那一位」自己曾經夢寐以求，也真的和自己在一起過的希望託付之對象。而這些歌曲內容的轉折和當時臺灣社會的變化，存有微妙的疊映關係。

實際上，戰後初期臺灣社會中男女情感糾紛頻頻發生，而這些糾紛通常出現在本省人女性和外省人男性之間。追究糾紛發生原因可以發現，這和第二次世界大戰在臺灣女性身上投下的陰影，以及戰後臺灣社會大量湧入外省人這兩個因素有密切關係。

戰爭帶給人類的不只是有形物質的破壞，也會引發物質缺乏，讓緊張、懼怕、恐怖、不安的情緒深植人心。而這些心理上的變化往往會減弱原本人們對於社會習慣或道德倫理規範的堅持力道，也鬆綁人

們對於所謂傳統陋習加諸在人類身上的壓力。換言之，戰亂讓社會失序、人心疲累，並對一些社會規範無暇以顧，因此動搖了其於人心的約束力。在人們對傳統價值觀的認定標準被侵蝕之下，產生了一種具「解放」表象的作用。

以戰後初期的臺灣為例，第二次世界大戰和回歸祖國這個兩個社會重大變遷，對於原本在日治時期因受到傳統封建思想束縛，而在婚姻或戀愛上缺乏自主性的臺灣女性而言，具有某種鬆綁或「解放」的意義。1946年《民報》記者便曾經陳述：「隨著台灣光復，女人們的桃花運處處展開」，「日本封建主義教育」下的臺灣女性，就如同剛從籠中釋放出的鳥。而處在這波社會動亂所掀起的「解放」暗潮中，許多涉世未深或立場艱難的臺灣女性，便成了「外省來的領導們」趁虛而入的欺騙凌辱對象（游鑑明2005: 209）。

戰後初期由於語言文化上的隔閡，以及對於愛情的憧憬或急於結婚成家，許多臺灣女性在戀愛交往時經常缺乏冷靜思考。加上在政治上因身處於「統治者‧外省人／被統治者‧本省人」這個劣勢地位，因此，當其在邂逅一些來自中國的男性後，欺騙、玩弄、被棄或甚至人財兩失的事件便層出不窮。特別是所謂「戰爭姑娘」或「未亡人」更成為一些素行不良或玩世不恭之外省男性的欺凌對象，而成為「苦戀」事故中的受害者（黃英哲2011: 117）。

就如同1950年的〈望你早歸〉這首描述思念不在身邊之愛人，期待對方早日歸來的歌曲所示，在第二次世界大戰期間，許多臺灣男性被徵召到外地從軍。因此，一些女性不是因未婚夫或男友被強制徵召入伍、前往南洋而死於戰場，便是因男友失蹤無法歸鄉。戰爭讓許多

臺灣女性成為「未亡人」或被迫再度成為單身女性。而「男性不在」的狀況，致使許多女性必須辛苦承擔家庭生計或獨守家中，過著終日引頸期盼的日子，其處境空虛而悲苦。

除「未亡人」之外，戰後陷入人生困境的女性還有所謂的「戰爭姑娘」。1930年代之後由於「中日戰爭」、「大東亞戰爭」等接連發生，許多臺灣女性被動員加入「勤勞挺身隊」、「桔梗俱樂部」、「大日本婦人會」等皇民奉公活動團體，這些女性因為戰事的頻繁化，長期化耽誤婚期，而成了「戰爭姑娘」。戰爭結束後，這群被耽誤終身大事的婦女，在臺灣社會往往被視為麻煩或包袱而飽受歧視與嘲笑。在當時的社會風氣與價值觀之下，對這群女性而言，追求婚姻是擺脫歧視和社會壓力，將自己人生「正常化」的最佳途徑。而對於這些在年齡上或婚姻歷程上，皆處於不利狀態的婦女來說，戰後對岸新同胞的出現成為她們逃避責難歧視的避風港，是重新找到歸屬的一個好選擇（黃英哲2016: 126-127）。

事實上，這種以希望逃避社會責難和歧視、或重新找到歸屬去處為動機，而選擇和外省人結合的例子在戰後初期處處可見。只不過是對許多女性而言，尋找到的往往不是一場美夢成真的人生新活路，而是另一個災難。這場災難的背後則和「反攻大陸」政策有關。

其實本省人女性的交往對象中，外省年輕軍人占有相當大的比例，其中包括許多單身者。然而1952年，國民黨政府以不久後的將來，必然能達成國家終極目標打倒共產黨，屆時年輕士兵也勢必回歸對岸故鄉為理由，制定了「軍人婚姻條例」，禁止部分軍人在臺灣結婚。因此，外省的單身士兵即使在臺灣找到理想的對象，也不能就地

成家立業。[17]而既然在臺灣無法成婚，以結婚為前提的戀愛交往便難以存在。這也意味著一些本省女性和外省單身漢交往中的任何誓言承諾，都不具法律保證和道義責任。「軍人婚姻條例」便成為許多苦戀、悲戀、畸戀的根源所在。

戰後初期的戀愛交往，對於急於結婚的本省人女性和一部分的外省軍人士兵，其目的、意義、立場並不一樣。而這個不對等不均衡的立場，也往往成為部分不肖外省人趁機欺騙本省人女性的縫隙。因此，對許多臺灣女性而言，和外省人談戀愛往往不能獲得美好的結局，反倒經常成為一場災難。

就如同1949年《臺灣女性》所報導的：「二‧二八事件以後……在占有全省人口五分之三的臺灣女性的眼睛裡，外省人幾乎都是欺騙她們的壞蛋，一提起外省人就使她們頭痛」（游鑑明2015: 165-224）。[18]二二八事件前後，有關外省人始亂終棄、騙財騙色的社會新聞，幾乎是臺灣媒體的常客。而這類愛情悲劇或糾紛，不僅出現在新

17 有關制限軍人結婚的「軍人婚姻條例」，最早名稱是「戡亂時期陸海空軍軍人婚姻條例」，公布實施於1952年1月。該條例第3條、第7條與第8條規定軍人結婚應「呈請所隸長官核准」、「直接參戰或擔任緊急防務者等人不准結婚」、與「陸海空軍士兵除第二條規定者外，現役在營期間不准結婚。」即俗稱的軍人「限婚令」。「限婚令」在1992年解除，唯歷經了四十年，當時來臺的軍人早過適婚年齡。而部分軍人則以未報准而私婚的方式來傳宗接代。

18 《臺灣女性》由外省男性薛平主編的一本民營雜誌，標榜「批評臺灣女性、透視臺灣女性、鼓勵臺灣女性、啟示臺灣女性」，主要探討兩性問題，於1949年1月1日發行第一輯。撰稿者以外省男性為主，偶爾也有自稱女性的讀者投書。

聞報導中，也成為當時許多小說的書寫題材。

（三）從小說來看「苦戀」的感情結構

戰後初期本省人因為無法使用日本語發表作品，而失去了創作小說的舞臺。但縱使如此，少數作家依然努力的使用生澀的混種漢文，也就是1930年代部分臺灣知識分子提倡的臺灣話文；換言之，便是夾雜著臺灣話、中國白話文以及日語中的和製漢語去實踐自己的創作目標。在為數不多的作品中，〈冬夜〉、〈阿猙女〉、〈沉醉〉以及〈波茨坦科長〉等，都是以描述男女戀愛糾葛為主題的最佳例子。

短篇小說〈冬夜〉在二二八事件爆發前的1947年2月，刊登於雜誌《臺灣文化》。〈冬夜〉描寫的是一位臺灣女性在戰後苦等不到被日本政府所迫而當「志願兵」的丈夫歸來，於生活困苦下只好走入酒館謀生，卻被來自中國大陸、自許要來救贖這位不幸女性的「浙江人」接收官員騙去錢財，染上梅毒，最後淪為娼婦的悲慘故事。〈冬夜〉中的女主角是戰後初期「未亡人」之悲慘命運的寫照，而這篇小說也以寓言的手法，針對二二八事件的發生做了準確的預言。

〈冬夜〉的作者呂赫若曾赴東京學習音樂，戰後加入臺共組織。戰前呂赫若以日語小說〈牛車〉聞名中央文壇，其書寫工具是日本語（呂赫若1947: 25-29）。而作為一個典型的「失語世代」之文學創作者，〈冬夜〉的書寫方式和文體突顯本省人成為「國語」文盲的困境和無奈。其實，在這段期間類似〈冬夜〉情節的小說時有所見。例如張冬芳的小說〈阿猙女〉便描寫出身地主家庭，擁有高女學歷的她因失身於外省軍官伍上尉而下嫁，婚後才知對方是有夫之婦（張冬芳

1947: 25-29）。而〈沉醉〉則描寫「來自內地的公務員」的外省人來台當天遭逢二二八事件，後來被朋友收留僥倖逃過一劫，更受到幫傭少女阿錦的照顧。但當外省青年倉促離台後，受騙的阿錦卻仍痴痴等待對方會回來娶她為妻（歐坦生1947）。另外，1948年吳濁流著名的小說〈波茨坦科長〉中的臺灣女子玉蘭，則被中國來的漢奸之外表和「帶舌音的國語」所迷惑而與之結婚，最後才發現是騙局一場（吳濁流1993）。

〈阿猜女〉、〈冬夜〉、〈沉醉〉、〈波茨坦科長〉都發表在1947或48年，也就是二二八事件前後；而這些作品的共通點就是小說中的女主角，都以悲慘痛苦的運命作為結局。

如前所述，戰亂往往可以鬆綁傳統陋習加諸在人類身上的約束力道，並動搖社會規範對於人心的枷鎖，讓社會失序下疲累的人心得到一種類似「解放」的表象。然而以臺灣人的實際遭遇來看，戰爭和二二八事件表面上讓這些在日治時期原本是「閨秀」的女性，從封建或父權社會的重壓中獲得「解放」。但血緣上的親近感和對於祖國的想像，反倒讓臺灣女性陷入另一場災難；回歸祖國在臺灣婦女身上造成的變化，其實只是加害者的替換，換言之，是讓壓迫者由封建思想或父權社會的性別歧視改換成新同胞。[19]

戰後初期本省人和外省人的男女情感糾紛，原本只是私人層次的戀愛糾葛，但是由於受到類似糾紛層出不窮，以及二二八事件衝突

19 本省人女性被外省人男性欺騙而受害的故事情節，也經常出現在1950年代的臺語電影。有關這方面可參考蘇致亨。2020。《毋甘願的電影史，曾經臺灣有個好萊塢》。新北：春山出版有限公司。125頁。

之陰影的影響，這些戀愛糾葛所造成的創傷往往被擴大解釋或渲染成新、舊住民之間的集體行為模式，或兩個族群間的性格差異。甚至還和當時臺灣社會的政治情境拼湊在一起，變成本省人、外省人間權力關係的隱喻。換言之，這些作品中外省人和本省人之間的一些戀愛糾紛，幾乎都被勾連到整個臺灣政治形勢或本省人全體的運命。而這樣的書寫方式在戒嚴令解除之後，當有關二二八事件的小說再度成為文學書寫的熱門對象時依然存在。在八〇年代之後發表的一些二二八事件相關小說中，本省人女性被外省人男性欺騙、放棄、背叛的情節不斷出現，受騙的女性成為戰後初期臺灣女性遭遇的典型以及書寫模式。[20]

很明顯地，不管是實際上發生的社會事件或空窗期臺語流行歌曲的主題內容或小說的情節描述，這種被棄、被騙、被背叛的失落感在同一時期不約而同的大量出現，意味著戰後初期臺灣人心中普遍隱藏一種失望、被棄、被騙的集體情緒，也就是情感結構。

事實上，我們從一些口述訪談中，也很容易可看到受到祖國支配後，剛和外省人接觸的一些本省人那種由憧憬、期待、歡迎到質疑、失望、憤怒、悔怨甚至覺得自己被騙的情緒轉折。舉例來說，「臺灣剛光復那時，我們興高采烈地做歡迎門、唱歡迎歌迎接祖國接收，結果國民政府……像強盜一樣，讓我們非常失望」（陳金初等口述2014: 23）。而曾參與二二八事件蜂起和國民黨軍隊交戰過的黃金島認為：「過去受日本統治，臺灣的生活水準還可以和日本相比，但

20 李昂的《迷園》（1991）、楊照的〈往事追憶錄〉（1994）、李喬的《埋冤、1947、埋冤》（1995）等都可看到類似情節。

中國人一來之後，我們卻變成了三等國民。臺灣人過去對祖國期望很大，反抗日本人，終於等到日本人回去了，卻『狗去豬來』。那時臺灣人的心情很沉重」（黃金島2004: 91）。

而類似的悔怨、失落也可見於抗日運動家。楊肇嘉曾吐露：「臺灣人民唾棄日本，心懷祖國」，「可是光復之後人民的心，由渴望而失望，由失望而徬徨，由徬徨而怨尤（張炎憲、李筱峰1989: 48）」。而二二八事件中被殺害的陳炘（1893-1947）被拘禁時也賦詩云：「平生暗淚故山河，光復如今感慨多（巫永福1987: 83）」。同樣葉榮鐘（1900-1978）亦有詩云：「忍辱包羞五十年，今朝光復轉淒然（葉榮鐘1977: 212）」。

沒有期待和託付，便不產生失望和背叛感。對於本省人而言，就是因為在日本統治下對祖國充滿著想像、期待和憧憬，因此戰後回歸祖國便成為是一段「在異族的統治下反抗異族，在祖國的懷抱裡被祖國強暴（陳黎2014: 107）」的慘痛歷史經驗。而這段社會政治的變動和臺語流行歌曲中的主題的流變，也就是由戰前那種羨望得到愛情的「閨怨」，突然在戰後轉變成雖得到愛情，卻因受騙受辱而悔怨的那種失落之「苦戀」的滋味，是兩者相互照映的。

戰後臺語流行歌曲的流變暗示著我們，被騙、被棄、被背叛的創傷，應該便是支持「苦戀」歌曲，讓其受到廣大聽眾歡迎的最大因素。

五、陷入崩壞狀態的臺灣農村

（一）農地改革、農村凋零與〈思念故鄉〉

　　1950年代初期在臺語流行歌曲空窗期即將進入尾聲，流行歌曲工業正好要復甦之際，臺灣又出現了別一個重大社會變遷。這個社會變遷發生在占臺灣人口數最多的農村，起因乃是國民黨的農村政策。

　　日治時期官方將殖民經濟定調為「工業日本、農業臺灣」，臺灣總督府為配合日本產業所需，大力發展米糖經濟使得臺灣農業不僅能自給自足，並有餘裕維持出口景況。不過到了戰後，曾經是日本帝國富饒寶庫的臺灣，竟然開始缺糧（柯喬治2003: 83）。除了前述二二八事件之前的掠奪，以及為了因應中國內戰之需的輸出外，1949年國民黨在國共內戰失利所陸續帶來約120萬外省人，幾達當時臺灣人口數20%，也是戰後臺灣缺糧的關鍵因素。為了解決這些激增人口和食糧壓力，國民黨政府進行了一連串的農村改革。而這些改革政策包含1949年的三七五減租、1951年的公地放領以及1953年的耕者有其田等。

　　臺灣生產的主要農作物為稻米、蔗糖；而農家身分有三種，亦即自耕、半自耕及佃耕。整體來說，三七五減租實施後佃農對地主繳納的地租，以全年收穫量的37.5%為上限，為此其負擔的租稅確實降低了不少；但縱使如此，佃農支配所得卻反而大幅下滑。不僅如此，「戰後全體農家平均可支配所得從戰前的178.74圓降為155.63元，且三種農家也都下滑。」（原文照引）而之所以會造成這樣的結果，其

主要因素之一是耕地面積的縮小所致。在1948年之前，台灣農地的供需大概維持在平衡的狀態，但是當地主們聽到要進行減租政策時，便開始拋售土地。土地的供給量一下子變成是需求量的兩倍，這造成農地價格的暴跌與農地移轉的增加。而大量拋售土地的結果，更導致土地的零碎化以及農民耕地面積的縮小（葉淑貞2017: 72-84）。[21]耕地面積的縮小也影響農場的技術效率及配置效率，進而影響農場的經營效率。

總體來看，三七五減租之後佃農的生活水準並沒有提高很多，但負債的佃農比率反而自18.7%升到20.2%（王宏仁1999: 23）。

第二階段的改革是公地放領。在1947年政府擁有超過全臺可耕地的20%，這些土地大部分是沒收日產而來的，其中台糖公司更占有大部分的土地。從1949到1953年，政府賣出了34.7%的公有地，不過這公有地放領政策的規模並不大。相較而言，對於農家或臺灣社會的影響有限。

第三階段的改革則是所謂的「耕者有其田」政策。這項被認為對臺灣造成非常巨大之職業結構變化的政策，其實施的背後潛藏著掃除地主階級在鄉村地區所具的威望和影響力，把農民納入政治上的盟友以避免共產黨的滲透等政治盤算。[22]只不過以結果來看，耕者有其田政策雖然幫助農家取得土地，但佃農在轉換為自耕農的過程中必須

21 具體地說，如果和日治時期的1930年代相比較，戰前臺灣米作面積是戰後的1.33-1.57倍，蔗作更是高達1.51-2.31倍。

22 當時在日本，韓國及菲律賓都有類似臺灣的農地改革政策。詳見Theodore Reynolds Smith（1970）。

先償還十年的貸款，尚需負擔全部水租和土地稅。這讓原本便貧困的佃農其財務負擔更為加重，為此領地農民總負擔反而超過領地前的三七五地租（鄧文儀1955: 380-381）。

耕者有其田立意甚佳，然而由於財政拮据等問題，1950年代政府在收購這些土地時，並不是以現金來向中小地主給付所收購的土地價格，而是以債券及股票來抵付。但問題是因法令制度規定，這些債券及股票在當時並無法進行交易變現。為此，一些中小地主只好私下拋售債券及股票，而這又致使債券及股票的價格低落，造成中小地主生活困頓（薛化元2016: 73-101；洪紹洋2016: 103-148）。

戰後初期，臺灣社會基本上存在著外省籍軍人／官僚、外省籍資本家、本省籍地主與資本家、佃農與自耕農、雇主與自營商、勞工等數個階層。在耕者有其田政策中受到最大打擊的是中小地主。因為對本省籍大地主來說，日治時期其經常擁有因經營產業或銀行等獲得其他收入而不單靠地租過活，因此農地改革不會對他們造成致命性傷害。但中小地主階層則不然，在三七五減租實施前，農地價格暴跌。耕者有其田實施後，這些中小地主又無法像大地主般擁有其他收入。因此，當這些僅依賴收租來維生的中小地主，在土地被徵收之後，生活便頓時陷入困境，其收入甚至可能低於大佃農。在一連串農村土地改革下，許多地主只好賣掉土地不再經營農業。

就如同1950-1951年政務委員蔡培火，在巡視全臺向行政院提的報告書中提到：「小地主自三七五減租後，不能收回自耕，向日猶可經商，今則經商困難又無田可自耕，生活極為艱苦。」（張炎憲2000: 323）[23]而這個結果也造成原本在這些農地上工作的農業工人失

業（王宏仁1999: 28）。由於可耕地不足，加上人口的壓力，耕者有其田政策施行後，有越來越多的農民成了農村的剩餘人口，這些無法只依賴農業過活而必須成為工資勞動者，只好找尋非農的工作以補貼家用（立法院內政委員會1955: 54）。

　　進入1950年代後，除了大地主之外，大量的佃農、自耕農、半自耕農、中小地主等都因為收入減少而成為隱形失業者。根據統計，1950年代的臺灣有70%以上的農家背負債務，他們除了離開農村前往都會從事勞動之外，別無生存之道。而由於承領土地需要十年繳還地價，且地價是以現穀繳還，因此，許多原為佃農的農民便被限制在農村耕作以償還債務。這些人只能透過打游擊的方式從事非農的勞動。根據1952年的調查，有半數的佃農甚至必須出外謀職以求得生計維持（王宏仁1999: 27-28），這一方面使得臺灣社會的職業結構產生巨大變化；一方面也意味著離鄉背井將成為農村的常態。

　　1950年代農村生活由「平穩」開始走向波動，日治時期原本和緩的人口移動現象開始動搖。這個社會變遷牽動臺語流行歌曲，促使其萌生出新型態的離鄉作品。有別於日治時期那種局限在牛郎織女分離苦痛之表達，新型態作品雖然同樣以離鄉懷鄉為主題，但卻轉而蛻變為一種讓家鄉具像化、美好化，讓思念對象也聚焦在家庭或農村原貌的創作模式。而呈現這個變化的代表性作品無他，即前述1954年曾在白色恐怖中劫後餘生的〈思念故鄉〉。

23　蔡培火戰前為抗日知識分子，在日治時期曾創作〈咱臺灣〉等歌曲。

〈思念故鄉〉

作詞：周添旺

作曲：楊三郎

我騎水牛你來飼鵝　山頂吃草溪邊坐
談情說愛好七逃　為何失戀心糟糟
可愛的故鄉 可愛的山河　今日離開千里遠
啊……啊……何時再相會　啊……啊……何時再相會

我來播田你來擔秧　秧那播落心頭酸
春來秋去日頭長　為何你不知田中秧
可愛的故鄉 可愛的田園　今日離開千里遠
啊……啊……何時再相會　啊……啊……何時再相會

我來有情你來有義　不驚汕赤不驚柔
只為職業打未成　為何心情未分明
可愛的故鄉 可愛的家庭　今日離開千里遠
啊……啊……何時再相會　啊……啊……何時再相會

　　不同於戰前那種無病呻吟、虛無飄渺的離鄉歌曲，〈思念故鄉〉中的家鄉不再僅因是愛人的居所而令人懷念，形象也不再蒼白模糊，而是一個有山有水、可騎水牛、飼鵝、播田、擔秧等的具體農村。只是如「秧那播落心頭酸」所示，如今農村不再好生活，這些過去美好的田園生活、「可愛的山河」、「可愛的家庭」已「離我千里遠」。

歌詞中的主角深切想要回去那個曾經美好的故鄉農村，但離鄉後依然貧窮的我，卻總是因為職業不順遂而徬徨躊躇。[24]

〈思念故鄉〉出現的時間點和內容暗示我們，1950年代初期經過一場農村土地改革後，農村不再是「平穩」得可以讓農民一輩子安居樂業的地方，而是許多被迫離農另謀生計者之思念對象。雖然不像戰前朝鮮流行歌曲般的痛心悱惻，但〈思念故鄉〉中的鄉愁對於當時的臺灣社會來說，卻是一首有血有肉確實存在且可以引起許多底層民眾共鳴的共同遭遇和感受。

〈思念故鄉〉打破了原本臺語流行歌曲中臺灣人的離鄉樣態，投射出離農者對於家鄉的不捨。然而這首具有時代意義的作品，卻仍充滿著未解之謎，當時被槍決的原作詞者到底是誰，至今仍然不明。縱使在1989年楊三郎仙逝前都已解嚴了，但他終生不再提起這件事。這個事件對他衝擊之大，可想而知。

（二）農村人口的外移和階級的定型化

其實就如〈思念故鄉〉的歌詞所暗示，1951年臺灣的勞工人口為73,7000人，至1960年已達到122,2000人，這急遽增加的近50萬名勞工，多數是農民及其子女。從1956年到1961年間，工資農業工人從農業總人口的0.7%增加到4%，這顯示了當時有越來越多的人不在自家的農地耕種，而必須外流出去工作（王宏仁1999: 24）。到了1961

24 〈思念故鄉〉的歌詞版本不一，主要差異都在第三段的第二句。本書參考的是陳芬蘭所演唱的版本。見（〈作者不詳〉2016/6/4）

年時，農業部門裡頭約有100萬的剩餘人口，這相當於整個農業人口的44%（劉進慶1992: 353），而這些人口為了生活只能離鄉往都市移動。

然而，二二八事件後的臺灣社會百廢待舉，欠缺資本以及全方位要素的生產性、進步技術等條件，因此經濟成長和人口移動並非相輔相成。在一連串農地改革政策後，由於都會並未作好容納這些大量流入都市之農民準備，所以無法提供這些出外人良好的生活條件。為此，流入到城市的人口中有許多是舉家遷移，其大多只能在鄰近的市場勞動維生，當中約有50%的人從事攤販業、理髮業、雜技藝人或被雇用於幫傭、清潔工等第三級產業，能夠找到安定正職者不超過整體流入人口的一半。[25]也由於多數工作屬臨時性質，因此在沒有生活保障的狀況下，1950年代流入都會的至少25萬名臺灣人，被迫過著不安定、顛沛流離的生活，甚至落入到社會邊緣人的預備行列（王宏仁1999:25-29）；直到60年代當臺灣經濟起飛後，這批「職業打未成」的剩餘勞動力才逐漸被工業部門所吸收。

事實上，農地改革後的一些資金並沒有大量轉投資到工業、成為工業發展的後盾。三七五減租之後得到好處的佃農由於背負了新購土地的債務，因此他們將大部分增加的所得用在消費上。對於原先就是自耕農的人來講，他們同樣面臨政府租稅增加、土地不足、戰後臺灣

25 在1950、60年代許多著名的小說中，皆曾出現本省人幫傭當下女的情節，例如：王文興的《家變》以及白先勇《臺北人》中〈那片血一般紅的杜鵑花〉和〈花橋榮記〉。而在那個年代，經常以幫傭下女為書寫題材的作家包括葉蟬貞、鍾梅音、謝冰瑩、徐鍾珮、蕭傳文、琦君等，非常之多，這些作家甚至還被封以「下女作家」的譏評。

人口增加的問題，要轉向其他行業也不是很容易。換言之，不管是原先為自耕農，或是佃農，在農地改革之後的1950年代並沒有相當多的機會往上流動（王宏仁1999: 23-25）。

國民政府來臺之後所進行的農地改革，受到最大影響的則是小地主與佃農。因為在這過程中，大地主由於原本就有相當的專業，也通常是本省籍的資本家，因此他們的地位並沒有多大的變動。中地主也沒有很大變化，因為他們本身在都市地區大都有如農漁會幹事的白領階層工作，所以農地改革只是讓他們更早脫離農村生活。但小地主受到的影響最大，一方面他們保留的土地不足，另方面土地移轉出去的資金又不知往何處投資，只能當成生活的資金讓它逐漸消失。而由於這些小地主缺乏商業技能與資金，要轉業從工、商相當困難（王宏仁1999: 30）。

戰後的農村改革政策讓日治時期原本平穩的臺灣人口狀態，開始出現明顯的流動，而一連串離農、離鄉背井的現象意味著農村開始出現崩壞現象。只是臺灣人口的流動雖然讓職業結構產生變化，但階級幽閉化的現象卻沒有因此而被打破，而教育問題是其中癥結。

教育是促成社會職業及階層的流動的最好途徑。但由於戰後這些小地主與佃農陷入貧困化的困境，而政府對於其子女並沒有實施類似像對待外省人般的教育優遇政策，農村子女甚難有機會得以透過接受較高之教育，以改善其階級地位。因此，戰後外省人的教育程度往往被認為高於本省人。當然，這些家庭也不可能提供資本或工商業的學習環境，讓其子女有機會往另外的方向發展（王宏仁1999: 29）。他們必須等待大環境改善時，才有能力逃脫邊際勞動力的命運。

接受教育的成本包含兩種：支付的教育費用以及接受教育的機會成本。事實上個人的教育成就，除了反映自己努力的結果之外，也投射出接受教育的成本條件（Gary Becker 1975）。如前所述，戰後國民黨政府對於外省人居大多數的軍公教等家庭，進行了許多優遇或補貼措施，這往往被使用來解釋造成本省、外省兩族群在教育成就上差異的原因。

　　事實上，不同省籍的社經地位之差異，對下一代的教育與職業之影響，卻遠比國家教育補助政策來得更重要。1950年代國民黨政府的經濟、政治政策廣泛影響到各個階層、個人家庭的「市場機會」或「生產工具的擁有」，它影響了大多數本省人的家庭社經地位，並將這些代內與代間的社會流動固定化（王宏仁1999: 4-29）。

　　進一步地說，1950年前後在前述公務員考試制度的設計、中央民意代表選舉辦法的制定、社會福利的實施以及一連串農村改革政策下，臺灣的各個階層在國家的政策下不但被形塑出來，並成為各個階層的原初條件（initial conditions）。而這些家庭社經地位的原初條件，決定了戰後本省人、外省人政治經濟地位的差異，並將這些階級結構定型化。這種階級移動的管道的幽閉、僵化現象，明顯的表示在國民黨政府來臺不久後，臺灣社會的代間流動（Intergenerational Mobility）並不十分自由與平等（王宏仁1999: 4）。

　　日治時期臺灣社會階級移動停滯，占人口大部分的農民或女性，也就是一般庶民則像是在牢籠中，過著「平穩」的生活，較缺乏離鄉漂泊的生活經驗。相對於此，戰後初期的1950年代，臺灣社會階級移動停滯的現象依然如故，甚至更為嚴重，但在人口移動上卻發生了重

大改變。受到戒嚴令等管制，知識分子離開臺灣到海外發展的機會變得更少，但原本日治時期在自家土地上生活的臺灣農民，卻被迫開始大量流向都市。雖然這些人不像戰前的朝鮮人般，必須離鄉渡海到異國去勞動。換言之，其移動的範圍依然是在臺灣島內，但由於工作機會的缺乏之故，他們必須過著辛苦且不安定的日子。

六、結論

戰後臺語流行歌曲的空窗期，濃縮了戰前戰後臺灣政治、社會、文化變遷的複雜性和重層性，讓這個島嶼詭異的歷史發展和人流軌跡表露無遺。具體地說，臺灣唱片工業的停滯，說明了臺語流行歌曲工業作為殖民時期的大眾文化，是一個壓縮式近代化的產物且充滿著依賴性。而閨怨、文明女系列歌曲的式微，取而代之的苦戀和表達貧困失業作品的出頭，更投射出戰後臺灣人災難式遭遇。

戰後，臺灣人原本以為回歸祖國是場成真美夢，但是二二八事件、戒嚴令與白色恐怖的壓制、殺戮、掠奪、迫害，以及接下來國民黨政府一連串以族群作為國家資源分配的政策，卻將臺灣人推入更深的惡夢——「再殖民統治」。

即便殖民統治之形態具有多樣性，很難一概而論，但其基本上便是少數在軍事上擁有絕對優勢的統治者，對轄下的多數被統治者進行經濟上的榨取、社會上的歧視或政治上的壓制和差別待遇。壓制和差別待遇經常導致被殖民者的階級移動幽閉停滯，而從被殖民者身上榨取來的經濟利益則往往會流用到殖民母國身上。由此觀之，戰後臺

灣並沒有解殖民，而是陷入祖國的再殖民統治的政治情境（陳芳明 2011）；[26]而這個政治陰影也投射在臺灣農村。

1950年左右在沒有工業化基礎作為支撐的狀況下，一連串農村土地改革的實施，讓本省農民遭受貧窮以及離農的衝擊。臺灣農村崩壞的前兆暗示著我們，類似戰前日本支配下朝鮮人為了生活必須過著離鄉背井生活的情境，將可能出現在臺灣。而這種「山雨欲來風滿樓」的農村變遷，剛好出現在下一波臺語流行歌曲工業蓄勢待發，即將在臺灣社會登場的時候。

26 近年來許多學者均以再殖民統治來為戰後的臺灣做定位。例如陳芳明在《臺灣新文學史》第一章便開宗明義主張：「臺灣新文學運動從播種萌芽到開花結果，可以說穿越了殖民時期、再殖民時期與後殖民時期等三個階段」，「在臺灣新文學史上的第一個殖民時期，指的是從一八九五年到一九四五年，日本國主義的統治時期」。臺灣「文學史上的再殖民時期，則是始於一九四五年國民政府的接收臺灣，止於一九八七年戒嚴體制的終結」；「文學史上的後殖民時期，當以一九八七年七月的解除戒嚴令為象徵性的開端。參見陳芳明，〈第一章　臺灣新文學史的建構與分期〉，收於陳芳明，《臺灣新文學史（上）》（臺北：聯經出版事業股份有限公司，2011），頁25。

第四章

從海／港航向日本

——由「港歌」和新「臺灣民謠」看1950、60年代的臺灣

本章內提及之相關歌曲如下，僅供試聽參考，亦歡迎讀者自行上網搜尋更完整之資料。聆聽時請特別注意與戰前唱腔的差異。

　　另外，亦可搜尋如〈流浪之歌〉（文夏版）、〈港都夜雨〉、〈港口情歌〉、〈思鄉曲〉、〈內山姑娘要出嫁〉、〈素蘭小姐要出嫁〉、〈理想的愛人〉等歌曲。

新望春風／ 1933（1957-58 年版本）
許石、豔紅　演唱／許石　編曲
（來源：國立臺灣歷史博物館「臺灣音聲一百年」）

雨夜花／ 1934（1962-64 年版本）
廖美惠　演唱／許石　編曲
（來源：國立臺灣歷史博物館「臺灣音聲一百年」）

一、前言

1952年前後，臺語流行歌曲工業復甦，唱片再度在臺灣社會中出現。先前「空窗期」時因社會混亂，而只能在廣播電臺或歌廳流傳的一些作品，便以「舊歌重錄」之姿態，成為復甦後臺灣唱片工業的出版對象。不僅如此，日治時期的一些閨怨歌曲如：〈望春風〉、〈心酸酸〉、〈白牡丹〉等，也開始被稱以「臺灣民謠」而重新灌錄發行。

此外，臺語流行歌曲工業復甦之後，也添增了許多如〈思念故鄉〉般以思鄉、農村為主題舞臺的作品。然而1950、60年代在數量上、議題上最引人注目的即是所謂「港歌」。有別於充滿閉塞感的閨怨歌曲，港歌以海／港這個開放空間作為舞臺，以離鄉流浪為主題。由於這類歌曲過往鮮少出現，其題材、場景設定實具有創造性，同時也因大量翻唱自日本流行歌曲，在曲源上具外來性，這些特色都是過往日治時期所未見。

港歌的風行和新「臺灣民謠」的出現，為臺語流行歌曲開創新局面。就時間點來看，這些歌曲和戰後臺灣農村的崩壞幾乎同時發生，兩者可說是重疊共伴。換言之，這兩種歌曲見證了本省人在國家權力中被差別化、邊緣化，以及農民離鄉背井、漂泊到都市的社會變遷。除此之外，這些歌曲的出現及其源頭，恰好也將前殖民者日本、戰後實施再殖民統治的中國國民黨，以及遭遇連續殖民支配的本省人串連在一起；三者於政治、社會、文化場域中所碰撞出的火花，也必然投映於這些歌曲當中。

本章所欲探討的,便是1950、60年代港歌和新「臺灣民謠」,在臺灣社會中所蘊藏的政治文化意義。

二、由自創和翻唱所共構的港歌

(一)貧困、漂泊、不安的臺灣版港歌

「港歌」是以海/港為舞臺的歌曲,在日本主要指涉的是「マドロスもの」。昭和10年(1935)前後,日本的拖網漁船(トロール船)開始在太平洋全域出航捕魚,嚴酷的工作環境和漂泊的生活形態,以及在此種現實下萌生的心境感受,使得日本出現許多以海/港或行船人為主題的歌曲,亦即「マドロスもの」。而到了戰後,日本由一片廢墟中快速復原,進入1950、60年代後漁業逐漸復甦,貿易也開始進入繁盛期,因此戰後不久日本再度出現許多港歌(菊池清麿2008: 78-79、152)。

在航空業尚未充分發達的一個世紀前,海/港始終是人類長距離、長時間移動的交通要衝,許多悲歡離合的場景在此上演。因此流行歌曲在融入了以海/港這個交通的特殊性和文化要素後,便在離鄉、遠行、勞動、思鄉等情節中,承載了乘客或行船人悲歡離合、思慕嚮往、寂寞漂泊、空虛愁嘆等感受。當然,放眼四海的雄大志向、奔放快樂的自由喜悅,又或者對於前途的惴惴不安等,亦都是港歌常見的內容或共同主題。

如前所述,日治時期日本流行歌曲曾是臺語流行歌曲模仿、參照

的對象。但不同於「音頭」音樂曾受到臺灣人歡迎、模仿,「マドロスもの」的風潮始終未及於臺灣,以海／港為舞臺的歌曲在戰前臺灣也不常見。然而,1950年代初臺灣唱片工業開始復甦之際,情況卻出現變化。1950、60年代大量的港歌出現在臺灣(表4-1),其中半數以上是翻唱自日本歌曲,也有部分為臺灣人自創。而在作品數量上,雖然翻唱版的港歌要比自創版來得多,但就流行層面、流傳時間,以及投射出的社會文化意涵而言,臺灣版港歌均比日本版要來得廣大深遠。

表4-1　五、六○年代臺語流行歌中海／港為舞臺的作品

曲名	發表年代	作詞	作曲	演唱	翻唱來源	簡介
補破網	1948	李臨秋	王雲峰			陷入困境的漁民修補漁網,迎向希望
噫!人生	1950	林天津	楊三郎	吳晉淮		離家打拚的男子滿懷愁緒
安平追想曲	1951	陳達儒	許石	許石		女性在港邊想念異國夫婿,望其歸來
港都夜雨	1953	呂傳梓	楊三郎	吳晉淮		青春男子感到前途茫茫
鑼聲若響	1955	林天來	許石	許石		女性在港邊送別情人,神傷不已
挺渡歌	不詳(1955?)	周添旺	楊三郎	?		出航期待好前途
男兒哀歌	1956	葉俊麟	洪一峰	洪一峰		描述男子藉酒排遣鬱悶

港邊乾杯	1957	文夏	平川英夫	文夏	1955 青木光一 〈港の乾杯〉	行船人對酒家女子的承諾
從船上來的男子	1957	莊啟勝	豊田一雄	文夏	1956 藤島桓夫 〈船から來た男〉	描述行船人孤單怨嘆的心境
港邊送別	1958	莊啟勝	飯田景應	文夏	1938 〈波止場氣質〉	雖有不捨，但滿懷希望與期待祝福遠行者
離別之夜	1958	文夏	真木陽	文夏	1956 春日八郎 〈別れの波止場〉	描述別離將至的惆悵心情
夜霧的港口	1958	莊啟勝	菊池博	文夏	1937 上原敏 〈霧の波止場〉	單身男子在異鄉港口過夜，感到孤單心茫茫
船上月夜	1958	莊啟勝	明本京靜	吳晉淮	1936 霧島昇 〈月のデッキで〉	行船人娓娓道來思念之情緒
港口情歌	1958	莊啟勝	上原げんと	吳晉淮	1939 岡晴夫 〈港シャンソン〉	將出航的行船人心中苦楚難以消解
我是行船人	1958	文夏	上原げんと	文夏	1956 美空ひばり 〈君はマドロス海つばめ〉	描述行船人將離去的心情，充滿對心上人的戀慕與不捨
快樂的出帆	1958	吉川靜夫	豊田一雄	陳芬蘭	1958 曾根史郎 〈初めての出航〉	懷著愉悅的心情出帆
流浪之歌	1958	文夏	韓國民謠	文夏	1932 長谷川一郎 〈放浪の唄〉	因他鄉勞動而思鄉憔悴

淡水暮色	1959	葉俊麟	洪一峰	洪一峰		淡水景色引發內心幽情
青春的行船人	1959	文夏	吉田正	文夏	1955 野村雪子 〈おばこマドロス〉	將遠行的行船人前途光明，承諾將衣錦還鄉
港邊的簫聲	1959	葉俊麟	洪一峰	洪一峰		港邊簫聲纏綿，引發男子想起初戀情意
初戀的港都	1959	莊啟勝	豐田一雄	文夏	1954 藤島桓夫 〈初めて來た港〉	男子懷念第一次來港都的際遇，期待雙人再相見
港邊的吉他	1959	葉俊麟	上原げんと	洪一峰	1958 神戶一郎 〈港のギター〉	男子彈唱吉他，引發內心悲傷
我的行船人	1959	文夏	船村徹	文夏	1943 美空ひばり 〈浜っ子マドロス〉	描述等待行船人歸來的思念心情
船頂的小姐	1959	文夏	春川一夫	文夏	1958 三波春夫 〈船方さんよ〉	男子對女子調情的呼聲，希望有人陪伴航向人生路
快樂的行船人	1959	莊啟勝	上原げんと	文夏	1941 岡晴夫 〈パラオ恋しや〉	行船人不怕孤單、及時行樂
再會呀港都	1960	莊啟勝	豐田一雄	文夏	1956 藤島桓夫 〈さよなら港〉	男性離開家鄉，笑著離開但內心亦可惜要別離愛人
霧夜的燈塔	1960	葉俊麟 郭大誠	豐田一雄	鄭日清	1958 三浦洸一 〈泣くな霧笛よ 灯臺よ〉	男性在霧夜的燈塔邊苦下要出帆的決心

惜別夜港邊	1961	葉俊麟	石本美由起	洪一峰	1961 神戶一郎 〈星が流れる港町〉	與戀人相別,相信離別是一時、終將聚首的心情
船上的男兒	1961	葉俊麟	鎌多俊與	鄭日清	1956 三橋美智也 〈玄海船乘り〉	行船人在海上思念情人
港邊是男性悲傷的所在	1961	莊啟勝	吳晉淮	吳晉淮		在港邊感慨心愛的人杳無音訊
鄉愁的男兒	1961	莊啟勝	吉田正	吳晉淮	1953 〈花の三度笠〉	男子出外經商感慨幸福無依靠
何時再相逢	1962	葉俊麟	洪一峰	洪一峰		男子思念故鄉伴侶、感慨己身在異鄉
再來的港都	1963	文夏	飯田景応	文夏	藤島桓夫 〈マドロス慕情〉	行船人思念曾有一面之緣的酒家女
思鄉曲	1965	蜚聲	遠藤実	一帆	1961 こまどり姉妹 〈かき打ち娘〉	在失落他鄉的港口每天等待家鄉的信息
何時再相會	1968	葉俊麟	吉田正	洪一峰	藤島桓夫 〈雨の港〉	男子與心愛的人離別,不知何時再相會
青春的輪船	1969	許丙丁	許石	林秀珠		描述在海上漂流的苦楚

　　1948年的〈補破網〉堪稱戰後最早的港歌,其是戰前已活躍歌壇的李臨秋、王雲峰合作完成的作品。這首至今依然膾炙人口的歌曲,

其歌詞大意為漁網既破又身無分文，可依靠的意中人也不知去向；然而人在走投無路、孤立無援之時，光是悲傷怨嘆亦於事無補。為了將來能再有漁獲，縱使慘澹窘迫也要修補好漁網，再度出航（黃裕元 2005）。[1]〈補破網〉一方面傳達出身處荒廢情境中主角的悲傷、無奈，同時也展現為了生活仍舊必須努力工作的達觀。

為了生存現實，再如何悲傷也只能認命工作的出航情景，也可見於之後登場的第二首港歌——1950年的〈噫！人生〉。

〈噫！人生〉

作曲：楊三郎
作詞：林天津

別離雙親放妻兒　　一路三轉分袂離
意氣揚揚男子氣　　含淚吞氣掛目墘
可愛子兒巧言語　　問爹欲返等何時
難分難捨難分離　　親像藕斷絲牽絲

鳴鑼三聲船起程　　船開漸漸母叮嚀
自恨我那則薄命　　袂得平比人人生
輕風送帆波浪靜　　慘淡孤雁哮無停
思鄉遠望如眠醒　　茫茫長江景傷情

1　李臨秋原本希望藉由描寫漁民在漁港修補破網、期待再度出海的心情，來作為曲中主角感情受挫之隱喻。

〈噫！人生〉描寫離鄉奮鬥男性的悲哀，歌詞展現對於人生的宿命論思考，把必須拋下親人而遠航討生活的原因，歸咎於命運不佳、比不上他人。

此外，〈安平追想曲〉和〈港都夜雨〉在前一章曾介紹過，分別發表於1951、53年。前者描寫女兒在臺南安平港追念拋棄妻女的荷蘭籍父親，引頸企盼其歸來的悲歌；後者則敘述男性為了戀人流離異鄉卻慘遭背叛，失去一切而在海／港邊寂寥漂泊。這兩首歌曲均吐露了對前途感到不安、茫然自失的心境。而1956年出版的〈男兒哀歌〉則與〈港都夜雨〉有些類似，描述男性在出港臨行前的心情。主角藉酒排解憂愁，一方面悲憤不安，一方面又不得不下定決心離去。「你佮我不過是同款的運命」、「你佮我愛輕鬆，互相知輕重」這兩句歌詞，流露出徬徨茫然的跑船人之間同病相憐的氛圍。

在〈補破網〉、〈噫！人生〉、〈港都夜雨〉、〈男兒哀歌〉等作品中，主角必須出海的理由都是身處困境或貧窮。其離鄉出航雖都不情願，但卻也是試圖改變現況的寄望所在，換言之，乃是一種不得已的人生選擇。而如果我們仔細觀察，便會發現類似的情節設計是一種定型化的安排，亦可見於其他作品。例如1955年的〈鑼聲若響〉，便將出航當作是成功自立的前提；〈再會呀港都〉中的離鄉則是為了前程；〈挺渡歌〉、〈船上的男兒〉、〈港邊送別〉（1958）則將出海工作的理由，設定為追求光明的未來。這些港歌皆以挫折感和哀愁為基調，但內容經常鼓舞自己要忍受辛勞與別離之苦。

整體而言，臺灣版港歌往往充斥著挫折、茫然、哀傷、悲憤甚至自暴自棄的氛圍，歌詞中主角經常因身陷貧窮而處於孤立無援的困

境，而出海則是自我救贖的一種方式。為此，他們必須離鄉遠航在海上過著漂泊不安的生活。相對來說，日本的港歌縱使也有離鄉漂泊的哀傷、辛勞或挫折，但較少去強調身陷貧窮的困境，而悲憤、孤立無援等負面情緒也較為稀薄。

事實上，有部分的臺灣版港歌在臺語流行歌曲的空窗期時，便已經在電臺、歌廳、歌仔戲班中流傳。而到了唱片工業設備復原後的1950年代初期，這些歌曲才重新被錄音灌製而再度問世，並與日本版港歌合流形成港歌風潮。而如前所述，這些臺灣版港歌中總是滲染著似曾相識的負面情緒。無論是宿命論下的悲觀，或者被愛人欺騙、拋棄、背叛，又或者在貧困環境的逼迫下必須選擇出航，這些情節和空窗期的臺語流行歌曲都有所重疊。

就歌詞的題材內容來看，這些港歌其實是將〈賣肉粽〉、〈收酒矸〉等歌曲中的困苦境遇，或「苦戀」中被欺騙遺棄的題材融入到離鄉、出航、漂泊、寂寞等情節中。從這個角度而言，港歌具有延續空窗期臺語流行歌曲精神的意義，也是一種投射或融合臺灣在地社會脈絡的結果。此外，自創版港歌中負面心理描述，也可見於一些被翻借成臺灣港歌的日本歌曲。

（二）日本港歌的翻借現象和衝擊

港歌除了臺灣人自創之外，有許多是翻唱自日本歌曲。日治時期臺語流行歌曲雖然在「製造」過程中仰賴日本，但翻唱自日本作品的情況不多，而翻唱後受歡迎的歌曲也很少。然而這種狀態，在1950年代後開始逆轉。臺灣人在唱片「製造」方面開始自力更生，但以港歌

作為契機，卻開始頻繁地翻唱起日本作品。

這些大量翻唱自日本的港歌，無論在旋律、編曲或歌詞上幾乎都被如實模仿，而沒有經過改頭換面式的修改。因此同一首港歌的臺、日版差異，經常僅在於演唱語言的置換、樂器演奏的純熟與否，或少數伴奏樂器調配的不同而已。如〈港口情歌〉（〈港シャンソン〉，岡晴夫）、〈我是行船人〉（〈君はマドロス海つばめ〉，美空ひばり）、〈港邊乾杯〉（〈港の乾杯〉，青木光一）、〈夜霧的港口〉（〈霧の波止場〉，上原敏）、〈港邊送別〉（〈波止場氣質〉，上原敏）、〈船上月夜〉（〈月のデッキで〉，霧島昇）、〈再會呀港都〉（〈さよなら港〉，藤島桓夫）等，都是以這類方式被引介到臺灣。

這種忠於原詞的翻借作業，必須借重對日本的語言、音樂、文化均相當熟悉者之手，方能達成。而這對於1950年代的臺灣來說並非難事，在接受過日本教育卻在戰後淪為「失語世代」者中，並不缺乏這類人材。葉俊麟、莊啟勝、文夏等，都是戰後臺語流行歌曲界中譯詞作業的箇中好手，而這些人都受過日本教育。

有趣的是，一反戰前對於翻唱的態度，戰後的臺灣人不僅對有關海／港的歌曲情有獨鍾，需求甚至比日本來得強烈。具體地說，臺灣港歌的曲源大都來自同一時期日本流行的「マドロスもの」，然而唱片公司在進行翻唱時，並未刻意從中挑選較暢銷的作品，而幾乎是以來者不拒的方式，將許多名不見經傳的歌曲都當成翻唱的對象。不僅如此，其翻唱對象有時還跨越到戰前，將一些如：〈霧の波止場〉（1937）、〈月のデッキで〉（1936）、〈港シャンソン〉

（1939）、〈波止場氣質〉（1938）、〈パラオ戀しや〉（1941）等歌曲，翻唱成〈夜霧的港口〉、〈船上月夜〉、〈港口情歌〉、〈港邊送別〉、〈我的行船人〉、〈快樂的行船人〉。這些在戰後原本已逐漸被日本人遺忘的「老歌」，卻在同一時間以具有流行、新潮意義的港歌之姿態，重新在臺灣粉墨登場。

值得注意的是，翻唱自日本的港歌雖然未經大量全面的修改，但在其中仍能看見一些微調或在地化的修整，這些整修的重點往往是為突顯主角思鄉、貧困、無奈悲傷、自暴自棄的處境。例如翻唱自〈港シャンソン〉的〈港口情歌〉，原曲與翻唱曲均在描寫主角出航前，必須離開愛人的無奈心境。然而吳晉淮這位臺灣歌手在錄製演唱〈港口情歌〉時，不但降KEY還稍微放慢速度；在樂器使用上也並未使用夏威夷吉他、鐵琴、口風琴等清亮輕快的樂器，反而加上了低音大提琴、手風琴，且加強了銅管樂的份量。樂器的更換加上吳晉淮沉重、渾厚略帶憂鬱的歌聲，凸顯出歌曲中主角在港灣碼頭的低落心境，讓臺灣版的〈港シャンソン〉染上更明確的悲哀氣氛。而這種編曲上雖然非常類似、但又經過一點加工的改造方式，同樣也可見於歌詞的翻寫。

〈港口情歌〉

作詞：莊啟勝

作曲：上原げんと

暗紅的籠燈　凍濕著夜霧
JAZZ的音樂聲　引阮惜別意

想起明日要出帆 跟海鳥做伴
離別的香煙啊 苦味無人知

不倘來悲傷 請你著放心
船頂的行船人 隨海浪漂流
想起明日要出帆 大海等阮去
藍青的海洋啊 就是阮家庭

黑暗的岸邊 響起的鑼聲
不知何國的船 三支瑪斯都
今夜不管阮怎樣 盡情來給醉
海上的生活啊 單調又無味

　　在歌詞方面，〈港口情歌〉和〈港シャンソン〉一樣，基本上都出現了夜晚的籠燈、飄來的爵士音樂聲、苦味的香煙、海鳥、一艘有三支船桅但又不知國籍的輪船；並且也出現主角安慰自己的情人，勿為即將出海且不知何時歸來的自己而悲傷的情節。但仔細比對兩首歌詞，可以發現〈港口情歌〉的歌詞其實和編曲一樣，更刻意強調「黑暗」和悲傷情緒。在一開頭的歌詞中，譯詞者莊啟勝便把「赤いランタン（紅色的籠燈）」，翻成「暗紅的籠燈」。而對於將要離別的愛人，原曲中原本存在「可愛い瞳よ（有著可愛眼睛的妳）」的描述，在翻唱版中則卻被省略「漏譯」了。

　　這個「漏譯」讓〈港口情歌〉中的女主角只剩下一個「妳」，其相貌、與主角的關係變得模糊。而歌曲中男主角的沈重、憂鬱、彷徨

的心情則被突顯,成為作品焦點。

而除了悲傷的歌曲之外,放眼四海的雄心壯志、航行時開放愉悅的心情,也是港歌的基調;雖然在數量上較少,但臺灣港歌中也有輕快活潑或充滿希望的作品。只不過這些將出航視為快樂、愉悅經驗的歌曲,如〈可愛的港都〉(憧れのハワイ航路)、〈初戀的港都〉(初めて來た港)、〈再會呀港都〉(さよなら港)、〈快樂的行船人〉(パラオ戀しや)、〈快樂的出帆〉(初めての出航)等,幾乎都是翻唱自日本的作品。

換言之,臺灣的港歌有著多元風貌,但這種多樣性乃是由臺、日雙方以「分工」的方式匯合而成。其中,日本版提供較多快樂、光明、希望的作品,而臺灣版則偏重在彷徨、不安、挫折、悲傷心境的呈現。

但無論內容主題的分工如何,大量翻借、模仿日本歌曲,勢必對臺語流行歌曲原本的型態產生衝擊。舉例來說,在經過翻唱作業的洗禮,臺語流行歌曲在歌詞書寫上,不再拘泥原本那種整齊七字或五字一句的格律。而當這些歌曲大量出現並為聽眾所接受後,便會改變臺語流行歌曲的型態風格及聽眾們的喜好。

再者,由於港歌以海/港為舞臺,這使得臺語流行歌曲的背景空間由室內走向室外,加上以行船人及出外勞動者為描寫對象,因此港歌中的主角及演唱者,也多由男性來擔任;這讓戰前鮮少存在的男歌手有了登上舞臺的機會。而男性歌手的活躍,對於臺語流行歌曲原本以女性為主角或演唱者的性別偏向,產生平衡作用。除此之外,以翻唱港歌為媒介,臺語流行歌曲也開啟了主動與日本流行歌交流、融合

的大門。

綜上所述，港歌的出現給臺語流行歌帶來了許多衝擊和改變。其不只在曲源、議題設定、性別、空間、情感表達等都具有多樣性、開放性、劃時代的意義；在創作者方面，也代表著新舊世代的交替。1950年代初期對於臺語流行歌曲而言，其意義與其說是復甦，不如說是重構。

三、漂泊到都市之海的農民

（一）作為象徵符號的海／港

「港」在近代的空間概念上，同時意味著「港都」，亦即「港＋都市＋人」的總稱。「港」是人類的交通樞紐，是一個具有劇場性、大眾性、國際性、革新性、交易性、活力性的文化創作地和歷史舞臺（新井洋一1996: 9-14）。臺灣這座島嶼四面環海，但因承襲大陸型的中國傳統文化，一般民眾對於海／港往往充滿著陌生、恐懼和疏離（王賡武2009: 1-50）。[2]加上戰前日本以農業為主的殖民經營方針，讓島上居民並沒有太多渡海離鄉、漂泊四海的必要。因此在1930年代之前，海／港很少成為文學的舞臺，臺語流行歌曲萌芽後也鮮有著名的港歌出現。

然而到了1950年代初期，臺灣人卻對於港歌有著特別的情感和需

2　有關海／港和中國歷史、文化可參考（王賡武2009:1-50）。

求。為什麼海／港在這時會突然成為臺灣民眾喜愛的流行歌曲之類型和題材？在太平洋戰爭時期，以至於臺語流行歌曲空窗期間，臺灣民眾與海／港之間是否發生了某種聯繫或互動？

太平洋戰爭爆發後，原本閉鎖於島內、甚少遷移的臺灣人，開始被鼓勵前往海外發展。在「海外雄飛」的政策口號下，以知識分子為主的部分臺灣人開始與海／港拉近了距離（陳培豐2015）。1943年〈港邊惜別〉一曲猶如閃光乍現，但不久後便在臺語流行歌曲世界隕落，港歌並未在1940年代蔚為風潮。然而，一般臺灣民眾與海／港間的關係卻逐漸加溫。二次大戰末期，大量臺灣人投入戰場前線，海／港成為運輸這些殖民地軍隊前往南洋等地的重要據點。在這個時間點上，以海／港為背景的作品理應會湧現，然而由於戰火激烈、製造設備毀損，臺語流行歌工業隨之急速萎縮，港歌風潮依舊沒有出現。

爾後日本戰敗，數十萬在臺日人集中於基隆港，被遣返歸國，接著中國軍隊前來接收臺灣。在抱著複雜心情送走日本人後，海／港立刻轉變成許多臺灣民眾引頸企盼、歡迎祖國同胞之地，卻又因為目睹中國軍隊的破落樣貌，而感到失望憂慮。而1947年二二八事件時，中國的援軍將船隻停靠基隆港，便對著陸上的臺灣民眾進行無差別式掃射，而大量屍體被遺棄、漂流在海上（謝牧1987: 112；陳芳明1991: 463）。此際，見證這個血腥歷史的空間，也是海／港。

從1940年代以後，在波瀾萬丈的時代底下，海／港既是人來人往、繁忙喧囂的場所，也是許多人奔赴茫然未來，甚至迎接恐怖的悲歡離合之地。在歷經戰爭、日人撤退國府接收、二二八事件等一連串

的社會動盪後，對臺灣人而言海／港由一個陌生、疏離的空間，逐漸轉變為熟悉卻又充滿不安、沉痛的場所。在時代快速的變動下，海／港不僅成為這座島嶼上許多民眾生活經驗的一部分，同時也濃縮了他們苦澀的集體記憶（collective memory）。

諷刺的是，當戰後大量港歌出現在臺灣時，這座島嶼上的民眾和海／港之間的關係，卻由原本持續升溫的熱絡狀態下戛然而止，轉變為冷卻而陰暗。具體地說，在國民黨政府遷臺後的1950年代，臺灣人和海／港之間的關係再度變得疏離。

日治時期日本政府獎勵臺灣人赴海外發展，臺灣的港口因留學、旅行、貿易甚至戰爭而繁盛熱絡；相對於此，二戰之後在國民黨政府戒嚴令的管控下，臺灣人出境或外籍人士入境臺灣，甚至海防都受到嚴格管制（胡嘉麟2008）。在此狀態下，臺灣人留學、境外旅行、貿易甚至到海邊逗留遊玩的權益都受到影響。不僅如此，在二戰中因臺灣的海／港受到嚴重破壞而荒廢，所以靠海或依港維生的臺灣人急遽減少。而當1949年三七五減租、1951年公地放領、1953年耕者有其田等農地改革政策，造成大量農民必須棄農而從事非農業勞動時，這些農村的剩餘人口並沒有明顯轉投入漁業的跡象。就如同前面介紹的〈補破網〉所示，1950年代臺灣的漁業其實也和農業一樣，呈現荒廢狀態。以人口的占比來看，1950年代臺灣農民和漁民的人口比率經常維持在9比1；相對於農民佔總人口數將近50％，漁民人口僅約5％（如表4-2）。爾後漁民人口雖有增加，但1950年代的臺灣基本上還是農業社會。

表4-2　1954-1964年臺灣總人口數及農漁民人口數的比例[3]

年度	漁民數（人）	農民數（人）	全國總人口數（人）	漁民／總人口（%）	農民／總人口（%）	漁民／農民比
1954	471,819	4,488,763	8,749,151	5.39	51.31	1：9.51
1955	494,818	4,603,138	9,077,643	5.45	50.71	1：9.30
1956	536,448	4,698,532	9,390,381	5.71	50.04	1：8.76
1957	587,852	4,790,084	9,690,250	6.07	49.43	1：8.15
1958	596,982	4,880,901	10,039,435	5.95	48.62	1：8.18
1959	609,499	4,975,233	10,431,341	5.84	47.70	1：8.16
1960	625,843	5,373,375	10,792,202	5.80	49.79	1：8.59
1961	647,582	5,465,445	11,149,139	5.81	49.02	1：8.44
1962	664,785	5,530,832	11,511,728	5.77	48.05	1：8.32
1963	671,248	5,611,356	11,883,523	5.65	47.22	1：8.36
1964	675,715	5,649,032	12,256,682	5.51	46.09	1：8.36

　　臺灣在1950年代雖然大量出現港歌，但海／港喧鬧的情景不再；直至1960年代後，臺灣經濟開始有起色，海／港才因成為貿易交通要衝而再度繁榮。也因此，就海／港與臺灣社會的關係來看，港歌的流行和社會實況並不契合；換言之，無論是自創或翻借，這些作品在當時多是以非社會寫實手法所創出。

　　當然，港歌作為一種流行風潮，其視聽者或消費者不可能只是占臺灣人口少數的漁民、行船人、碼頭工人，而必須受到士農工商各

3　本表由筆者整理自造。其資料綜合自「戰後臺灣地區總戶數與農家戶口總計表（1945-1970）」與「戰後臺灣地區歷來漁戶漁民數（1953-1970）」，前者出自（黃登忠等1996: 15-20）；後者摘自「表二─四 臺灣地區歷年來漁戶漁民數」，收於（陳清春等1993: 148-150）。

階級的普遍支持。從這個角度來看，1950年代的港歌應是以一種比從前——閨怨、文明女或描述貧困、苦戀為主題的臺語流行歌曲——更加迂迴的方式，被受眾拿來和當時的社會情感結構進行勾連。這意味著，港歌其實跳脫了長期以來臺語流行歌曲的社會寫實框限，而以虛擬或象徵的姿態被臺灣社會所接受。

象徵是一種透過「具象」符號去傳達「抽象」意念的間接表達方式。對於某種抽象的觀念情感，人們經常會基於理性的關聯、社會的約定俗成，而使用某一具體的物象去加以陳述傳達，例如以「玫瑰」象徵「愛情」、用「鴿子」去傳遞「和平」的訊息……等。1930年代以後，臺灣的海／港人來人往、繁忙喧囂，許多人在此累積生活經驗，加上一連串重大歷史事件的發生，臺灣人對於這個空間逐漸熟悉，同時也滋生了長距離移動、離鄉、漂泊、背叛、無奈、悲傷等集體記憶。海／港快速的生活化、普遍化、劇場化，讓這個原本臺灣人陌生疏離的空間，有了成為「象徵」符號的條件。而有了此共同「象徵」，港歌也才能由原本戰前與臺語流行歌曲幾乎絕緣，一躍成為1950年代掀起風潮的熱門現象。

1950年代臺灣人確實喜歡港歌也需要港歌。而透過歌詞的在地化處理，我們可以得知臺灣人解讀港歌的方式，或者希望從中獲取的信息，應該與日本人不大相同。海／港作為一種象徵，港歌究竟能提供視聽者什麼樣的聯想、暗喻或創作性解讀？這與當時的社會現實又存在何種辯證關係？針對這個問題，〈思鄉曲〉這首發行於港歌風潮晚期（1965年）的作品，或許能提供我們一些探索的方向。

（二）初體驗下的遠距感、無助感

〈思鄉曲〉的原曲為こまどり姊妹所演唱的〈かき打ち娘〉（挖牡蠣肉的少女。曲：遠藤實，詞：山路進一）。這首歌曲原本以日本的瀨戶內海為舞臺，描寫一位以挖牡蠣肉維生的少女情竇初開，卻因忙於工作而只能憧憬愛情的寂寞心境。

就內容而言，〈かき打ち娘〉和思鄉並無關連。然而臺灣版的譯者在進行翻借作業時，卻改以離鄉漂泊為題材，將〈かき打ち娘〉改編成一首以望鄉為主題的歌曲。其中描述一位由鄉下外出工作的年輕人，因身在都市而懷抱孤獨和挫折，每天前往港邊等待船隻，希望從下船的乘客中探知故鄉的信息。[4]

很清楚地，〈思鄉曲〉主要是在傾吐離散的哀愁，以及生活在都市中的疏離、孤獨、挫折、不安。為此，如何去突顯純樸溫暖的鄉下和陌生冷漠之都市間的對比，繼而營造出主角在離鄉後因路途遙遠、有家難返的無奈愁苦，便成為了這首歌曲是否成功的關鍵。而在〈思鄉曲〉中，被賦予營造漂泊、疏離、孤獨、挫折、不安、有家難返之距離感的「裝置」，便是海／港。

〈思鄉曲〉中主角的故鄉——「新營」是一個臺灣南部鄰近鹽水港的農村，因此就港口對港口的地理特徵而言，新營在歌詞中被當做主角等待故鄉消息的地方，有其合理性（國史館臺灣文獻館2002：107-111）。但是，當時臺灣國內船運既不發達也不便利，民眾多以火車或汽車作為主要的移動工具，從新營前往臺灣的其他城市，會利

4 〈思鄉曲〉譯詞者蜚聲，據說是戰後著名的臺語流行歌手洪弟七。

用新營此一漁港之海運來取代陸路的機會微乎其微。在如此的交通運輸條件下，〈思鄉曲〉中的「新營港」若替換為「新營火車站」，反倒更符合現實常態。[5]

　　然而〈思鄉曲〉卻是以港來作為故事的舞臺。換言之，其在空間上實設一個臺灣地名，增添寫實色彩，但在情節中卻選擇了不符現實的交通手段。而這種「兩面手法」可達至一種效果，便是透過海／港作為媒介、象徵符號，將主角生活在都市中的漂泊不安、疏離挫折情緒給營造出來；同時也將受制於都市和故鄉之間的長距離阻隔、不便利的意象融入歌曲當中。而這些意象有助於引導受眾在進行創作性解讀時，將之與被生活所逼、路途遙遠……等各種艱難，而有家歸不得的困境進行連繫。

　　事實上，如果不仔細挑剔、追索，一般民眾大概不會去質疑〈思鄉曲〉歌詞的不符實際。海／港這個空間設定，使得離鄉背井、滯留都市卻又思鄉情切而只好每天憂悶徘徊的主角，其滿懷挫折、孤獨的心境顯得非常合理自然。從這個角度來看，「海／港」場景作為一種象徵，明顯要比現實世界中的「車站」更容易襯托出遠距離、不便利性和疏離感、無助感；而這種有家歸不得的哀愁怨念，與當時臺灣的社會變遷，也就是農村人口移動其實相當契合。

　　1950年代由於國民黨政府的土地改革政策，造成許多農民無法只以農維生，必須移動到都市尋找工作。雖然臺灣島內的人口移動規

5　許多KTV中〈思鄉曲〉的「新營」，經常被改為「左營」這個既是農村又有港口特色的地方。但以當時的交通運輸狀況來看，無論是從「新營」或「左營」要前往臺灣其他城市，民眾通常都會利用陸地運輸。

模，不若戰前朝鮮的海內外遷移那般巨大；且就面積而言，臺灣也比朝鮮半島小，僅與日本的九州不相上下，其由南到北的空間距離並不是太遙遠。但遠行／離散所萌發感受的悲傷感和無助感，除了取決於空間距離和交通便利性之外，還在於移動的原因、背景、目的和集體經驗的有無。因此，當我們思考1950年代的農村人口移動，對臺灣人到底造成何種心理影響時，便必須考量此次社會變遷在臺灣歷史上的意義。

日治時期日本政府專注於農業經營，臺灣當時只有局部性、小規模的工業化。1910年代日本曾因國內的工業急速發展，大量農村人口遷往都市工作，然而作為海外殖民地的臺灣並不具備相同的工業條件，因此這次的人口移動無關乎臺灣。總體而言，日治時期臺灣交通網絡雖然發達，但由於城鎮發展相當均質，加上受到農業社會的運作形態及傳統觀念的束縛，臺灣居民並沒有為了經濟因素而必須遠距離、大規模離鄉之必要（施添福1999；徐世榮、蕭新煌2001）。

因此，在戰後1950年代此一時間點上，相較於鄰近的日本或韓國，遠距離、大規模的離鄉對它們而言，已是有所經歷的社會變遷。然而對臺灣來說，這種基於社會結構變動所導致的人口遷移現象，卻是歷史上的初次體驗；況且這個體驗還是在工業化、經濟成長和人口移動之間，並沒有一個良性結構作為支撐下所萌生（林鐘雄1987: 40-67）。

國民黨政府來臺後，在外有對岸中國的軍事威脅、內有二二八事件，以及因人口急速增加的食糧壓力、農村崩壞等內外交迫的情況下，整體經濟陷入困境。由於在這個時期臺灣社會依然欠缺資本和工

業化條件。為此，1950年代初期流落到都市的農民中能夠找到安定職業者，不超過整體流入人口的一半。加上這場人口移動／離散發生在二二八事件後不久，在政治衝擊尤存在本省人心中之際，這波人口遷移動對臺灣人的情感衝擊和影響程度之大，遠超於空間距離上的意義。

流行歌曲足以打動人心、獲得支持的主要原因，在於創作者與受眾之間並不需要繁雜的手續或作業，便能「共構」出得以療癒人心的新意義。1950年代在戒嚴令的箝制下，除了船員、漁民之外，臺灣大多數的民眾都難有離開陸地的機會。在這種時代狀況下，如果我們不把港歌中的海／港視為實境，而將之當做漂泊、不安、挫折、彷徨無助、遠行、離散的象徵，便能對於港歌風潮的出現，獲得合乎社會發展邏輯的解釋。

就如同戰前歌曲中的「閨怨」，對於多數臺灣民眾而言是一種真摯的社會寫實；戰後的港歌對於遷移都市的農民來說，同樣也是社會寫實。「閨怨」只要進行性別上的抽換，便能符合不分男女的臺灣民眾身陷於無力感和閉塞感的困境。而港歌則只要把其中的海／港置換為都市，將原本的行船人等主角轉換為在漂泊在「都市之海」挫折無助的自己，便能夠讓這些遷徙的農民們重構出符合自身遭遇的訊息，繼而給予一些在戰前原本過著「平穩」生活，但戰後在國民黨統治下卻必須流離失所的人們，一種心靈上的共同寄託。

換言之，港歌與當時臺灣的社會現況、本省人的心情境遇之間的可融通性，提供了雙方得以共鳴的基礎，這應該是其受到歡迎的主要原因。

當然，作為一種流行風潮，港歌的支持者或共鳴者應不僅限於農民和行船人而已；遠行外出、離鄉漂泊的情節所投射出的社會動力、文化能量，應也及於社會其他階層。究竟港歌具備何種社會意涵、可提供什麼樣的自我詮釋空間？接下來本文將探討這些問題。

四、逃出當下閉塞生活困境的欲望

（一）渴望逃出「監獄島」

　　流行歌曲是一種大眾消費娛樂，必須盡量讓大眾皆有所感，若只受到部分階層歡迎，則鮮少能蔚為風潮。故以港歌來說，除了遠出他鄉勞動的船員、漁民或農民之外，其必然也要與當時臺灣社會的其他階層有所連結，方能成為「流行」歌曲。

　　1950、60年代的臺灣社會，並非所有階層都因農村凋零而被迫離鄉漂泊，而港歌對於工人、商人、婦女或知識分子來說，又具有何種吸引力？其能夠提供什麼樣的創作性解讀空間，或者再生產出何種信息以符合他們的境遇或利益，使得他們在形塑「自畫像」時能有共同寄託？關於這個問題，上野博正在論及有關「たび」——也就是帶有遠行／離散意味之流行歌曲的文章中，提出了值得參考的見解。

　　上野博正指出童謠或學校的歌唱課程，往往傳達給幼少兒童一個經過美化或理想化的世態；但在現實生活中，世界上除了快樂和富裕者之外，還有更多每日辛苦工作、喘不過氣的人。這些人身處困境且

對生活經常懷抱不滿、痛苦或充滿質疑，不時想要逃脫出現實世界。而相對於童謠或學校的歌唱，流行歌曲在有關遠行的作品中，經常以虛構美好的異鄉或懷念過去的方式，在歌詞中製造一個烏托邦，這讓身陷於閉塞生活困境的受眾得以暫時逃脫當下的現實。

因此，在許多有關遠行的流行歌曲中，陌生的異鄉或是過去的歲月，基本上都會被當做充滿憧憬或美好的存在去描述。隨之，在歌曲中通常不會也不必將遠行的異鄉、目的地給予具體化，而是以模糊的形象帶過。因為在所有的異鄉和過往都是先驗式美好前提下，遠行者所嚮往的其實是一個「只要不是現下所處之地的任何地方」就好。在這些流行歌曲中，遠行往往就是對於當下環境的負面感受，具有否定當下的精神意涵。也因此，遠行涵攝著試圖由現處之地逃往他處，由當下生活回溯過去的一種暗示，其「是在表達人們對於他處性、過去性的一種渴求」。而這種欲望或暗示所反映出的，便是「自己正在和當下所處閉鎖環境進行困鬥」的生活態度（上野博正1970: 211）。

上野博正的論述雖然並非直接針對港歌而發，但其所說的遠行／離鄉和港歌的主要內涵剛好重疊，為此，其提示我們聽眾在接觸港歌時，對於歌詞意義的重構或再詮釋的可能方向。事實上，甚至不必經過暗示、心理投射等複雜程序，許多臺灣版港歌中已經常在「明示」自己之所以必須離鄉遠行，乃是基於不得已的生活選擇——家境貧困而必須出外打拚，或是為愛人所欺騙、拋棄，這些歌曲中的主角均處於「和當下自己所處閉鎖環境進行困鬥」之狀態，而抱持著試圖逃脫當下處境的心情。

此外，港歌所具有的這些關於遠行的暗示或詮釋空間，對戰後初期的女性、知識分子而言，也同樣可以套用在其遭遇或困境上。

在第三章曾介紹過的呂赫若小說〈冬夜〉中，最後的結尾便是主角試圖逃亡的場景。這篇發表於二二八事件前夕的作品，描寫戰後一位臺灣女性被外省接收官員騙去愛情錢財，最後淪為娼婦的悲慘故事（呂赫若1947）。小說最後是以這位無法獲得救贖的女主角，在一陣槍響之後只有「一直跑著黑暗的夜路走，倒了又起來，起來又倒下去」做結尾。這個結尾場景也象徵著臺灣人試圖逃脫險惡之地，卻又無能為力的悲哀。值得一提的是，〈冬夜〉所描寫臺灣女性的困境和悲哀，其實也發生在作者呂赫若本人身上。在二二八事件之後，投身地下政治運動的呂赫若為逃避國民黨軍隊追擊，遁入臺灣北部山區終而失蹤、屍骨未存，呂赫若的生命也是在逃亡的處境中消逝。

這類試圖逃脫出受困險惡之地的情節，在1950年代的小說中屢見不鮮，如旅日作家邱永漢便經常有這類作品。

邱永漢（1924-2012）同樣也是在日治時期便於文壇嶄露頭角的作家。在二二八事件之後，他由臺灣潛逃至香港並轉赴日本，1954年後在日本陸續使用日文發表以臺灣為舞臺的作品，並曾以《香港》榮獲直木賞。收錄在《香港》中的〈偷渡者手記〉，即是描寫臺灣人如何對國民黨政府絕望，以及自身在偷渡香港後如何過著窘迫的亡命生活及心境轉折（邱永漢1956）。[6]〈冬夜〉、〈偷渡者手記〉中頻繁

6　〈香港〉先是刊登於《大眾文藝》1955年8月至11月號。而同作中的另一篇〈濁水溪〉，則是描寫從日治到戰後初期，臺灣人對於祖國如何從期待到失望，以及在臺灣、日本、中國三個場域之間的掙扎與認同流動。

出現的，不外乎就是挫折、絕望、荒廢、逃亡、無可救贖的場景，以及主角與自身所處的環境進行苦鬥，並懷抱著「逃脫出當下」困境的欲望。

事實上，邱永漢之所以能免於如呂赫若那般失蹤、死亡，順利潛逃到日本，與母親是日本人多少有些關係。但對於大部分的臺灣人而言，其無法順利逃亡或自我放逐到海外，而必須長期在國民黨政府的再殖民統治之下，留在臺灣這座島嶼上與之掙扎搏鬥。這時的臺灣無疑像是一座監獄，因為居住在這裏的人們無論身體、言論、行動、思想，以及出路、階級流動都被國民黨的威權體制緊緊綑綁而難以動彈。柯旗化的回憶錄《臺灣監獄島》，便是這麼一本以親身經驗記錄下被困留於「監獄島」的臺灣人，如何遭遇悲慘命運的作品。

柯旗化世居高雄左營，二二八事件時親眼目睹家鄉街頭滿是屍體，從此不再信任這個外來政權。[7]此外，他對於國民政府來到臺灣之後迅速查禁、焚毀日治時代的教科書，十分反感，他認為日治時代的教育固然存在「同化」臺灣人的要素，但亦有許多近代文明的內容，不應全部否定。在思索兩個政權對於臺灣人的意義後，柯旗化萌生了臺灣住民自決的信念。為此，在歷經1951、1961年兩次被捕入獄，以判亂罪等理由失去了17年的自由。

《臺灣監獄島》一書以回顧的方式在1992年以日文書寫出版，其

7　柯旗化對於臺灣的「團塊世代」，也就是二戰前後出生者而言，幾乎無人不知無人不曉，因為除了作家、詩人、教師的身份外，其所撰寫的《新英文法》前後共印了超過兩百萬冊，堪稱是臺灣史上最暢銷的教材書。

所要傳達的信息是：國民黨戒嚴統治下的臺灣，階級移動的可能性被嚴密封鎖，整座島嶼就猶如一座大監獄，而大監獄中還有無數的小監獄，囚禁著臺灣的菁英分子和庶民。不論大、小監獄，此時的臺灣人都失去自由，活在噩夢之中難以逃脫（柯旗化2008）。[8]

柯旗化的《臺灣監獄島》告訴我們，與日治時期相同，戰後的臺灣依然是座牢籠。只不過相對來說，日治時期臺灣這個牢籠雖然沉悶、閉塞、陰鬱，但至少安定平穩，不至於有立即逃脫的緊急必要。但戰後國民黨政府在臺灣人身上所架設的，卻是一個恐怖、危急、血腥而令人必須逃脫以求活命的牢籠。

國民黨政府遷臺之後，加諸於臺灣人身上的壓迫是結構性、全面性的。其利用武力及各種政策將壓迫與差別待遇體制化，鋪天蓋地籠罩全島。前述小說中這些主角亟欲脫困逃離的生命經驗和感受，絕非個例，而是一種集體的感覺結構。依據行政院法務部向立法院所提出的報告資料顯示，在戒嚴時期軍事法庭受理的政治案件達29,407件，無辜受難者約有14萬人。而這些案件大多發生在1950、60年代，其受害者不分、族群、性別、年齡和階層（張炎憲2009：1-13）。[9]也因此在這種風聲鶴唳、人人自危的恐怖社會氛圍下，除

8　有意思的是，呂赫若的〈冬夜〉以混合式漢文書寫，邱永漢的《香港》則是以日文書寫在日本發行；而居住臺灣的柯旗化，則先是以日文在日本出版《臺灣監獄島》，爾後再於臺灣發行中文版。同樣身為臺灣人，卻必須使用不同語言在不同地域發表作品，此現象正顯示了戰後臺灣人處於社會動盪的困境。其不僅在政治及言論自由上遭遇壓制，同時也缺乏屬於「自己的」書寫工具。

9　必須說明的是，這些軍事審判的案件當中包含軍人／非軍人的一般刑事案件，如殺人、強盜、強姦等案件。這些案件與一般所稱的「政治案件」是不

了前述邱永漢之外，廖文奎、廖文毅、王育德、雷石榆等著名知識分子，都因政治原因而逃離這座島嶼。而日治時期最具聲望的抗日運動家林獻堂，晚年寓居日本這個他畢生反抗的國家而不願回臺，也算是一種避難。

港歌之所以受到歡迎，乃是因為作品中離鄉、漂泊、遠行的情節提供豐富的再詮釋、重構空間給予廣大受眾，使潛藏在本省人心底的苦悶、欲望、情緒得以抒發或投射。換言之，除了漁民、船員、農民之外，港歌所蘊藏的意涵及豐富的詮釋空間，對於戰後生活在苦悶險惡環境中的各階層，都是易於融接、產生共鳴的。意義上的開放性、可擴散性，讓港歌得以跨越特定階層的框限，成為許多人都可接受的娛樂風潮。

（二）港歌中「有去無回」的必然性

聚散離合為人生無可迴避的常態，只不過離散除了「離」之外，也往往會終止，亦即也有回返的一天。然而如果延伸上野博正的說法，有關遠行的流行歌曲在針對「離」、「返」之間進行創作的選擇時，必然會出現偏重「離」而忽視「返」的傾向。這是因為當下之現狀既然是險惡艱難得令人必須逃脫，那麼歸來的行為便難以呈現出當下困境的真實與迫切，連帶也會削弱先前遠行離鄉的必要性、合理性。

而這與日本著名大眾文化研究者森秀人所觀察到的現象相當一

同的，只是目前尚無精準數字可以區分兩者。

致。森秀人指出日本的「マドロスもの」基本上是以離開陸地、遠行、旅遊、離散為大宗,當中雖有〈通い船〉(小船、聯絡船)、〈返り船〉(歸船)、〈港町十三番地〉等以歸返為旨趣的歌曲,但比例相當低。而這種以遠行離鄉為大宗的「港歌」現象,不但存在於日本也可見於臺灣。非但如此,臺灣港歌中「有去無返」的現象比日本更加明顯。[10]

如前所述,臺灣的「港歌」大部分翻唱自日本,這些外來版的港歌自然都以出航為主。以回航為主題的日本港歌如〈通い船〉、〈返り船〉、〈港町十三番地〉等,在臺灣不是沒有被翻唱,便是翻唱後的銷售成績不佳,當中只有〈港町十三番地〉算是較有知名度。而臺灣人自創著名的「港歌」,更都是以出航、遠行、離鄉為主,例如〈港都夜雨〉、〈男兒哀歌〉、〈噫!人生〉、〈鑼聲若響〉也都以離別為場景。

當然,臺灣版港歌中如〈補破網〉、〈安平追想曲〉、〈思鄉曲〉等,依然還是有少數歌曲觸及回航的主題。但有趣的是,〈安平追想曲〉、〈思鄉曲〉的內容雖然都在等待親人回返,其結果卻均無法如願以償。而〈補破網〉則是少數出現快樂回航的作品,但其第三段歌詞有關滿載漁獲歸來的描述,卻並非作者的創作本意,而是在歌曲完成後遭遇查禁,才不得已添加上去的。

10 順便一提的是,相對於日本的「港歌」中經常還會出現如ハワイ(夏威夷)、パラオ(帛琉)、橫濱、東京等具體的港名,但是臺灣的「港歌」中指涉的地點,其形象更為模糊。

〈補破網〉

作詞：李臨秋

作曲：王雲峰

見著網，目眶紅，破甲即大孔，想要補，無半項，誰人知阮苦痛，
今日若將這來放，是永遠無魚網，為著前途罔活動，找傢司補破網。

手提網，頭就重　悽慘阮一人，意中人，走叨藏　針線來逗幫忙，
孤不利終罔珍重　舉網針接西東，天河用線做橋板　全精神補破網。

魚入網，好年冬　歌詩滿漁港，阻風雨，駛孤帆　阮勞力無了工，
兩邊天晴魚滿港　最快樂咱雙人，今日團圓心花香，從今免補破網。

　　發表於1948年的〈補破網〉是戰後臺灣早期的港歌。最早歌詞只
有兩段，描寫走投無路而孤立無援的漁民，縱然生活慘澹窘迫，也不
得不補好漁網再度出航的心境。然而這首歌曲發行後，隨即遭到國民
黨政府以過度強調社會黑暗面等理由而禁止。為使這首歌能夠起死回
生，作詞者李臨秋只好勉為其難追加第三段歌詞，亦即添加了漁民補
完破網後，捕獲大魚歸港的歡喜結局（莊永明1995: 27、105；李筱峰
1997: 1-28）。[11]

11 臺語的網（bāng）和「夢」（bāng）、「望」（bāng）同音，而「漁獲」
　（hî- bāng）又和「希望」（hi-bāng）的發音酷似。一般認為利用這種發音類
　似的效果，〈補破網〉歌詞的真正用意，是在暗喻二二八事件後臺灣社會的
　荒廢，並激勵民眾振作再起。

由於滿載而歸的圓滿結局並非作者原本的構想，因此李臨秋在其晚年，當臺灣社會開始民主化並有選舉活動時，曾公開懇盼大家演唱這首歌時，務必略過在壓迫下而被扭曲的第三段歌詞（莊永明1997:15；1970: 53）。

　　從〈補破網〉的歌詞事件我們可以再度確認，包括港歌在內的一些有關遠行／離鄉的歌曲，其之所以被認為蘊藏著否定當下、「暗示著人們因身陷閉鎖環境，意圖掙脫當下困境的生活態度；是一種追求他處性、過去性之欲望的傳達。」毋寧是相當具邏輯辯證性的推論。因為，當下身處之地既然艱困，那麼任何一個他處異鄉都會被想像成美好境地，而解決此時的困境便是逃離。而逃離既然是正確的選擇，那麼在這些遠行／離鄉的歌曲中，便難以設定一個因回航團聚的快樂結局，否則厭惡或否定當下環境之前提便難以成立。正是在這種內在邏輯之下，「有去無返」的情節被定型化，成為這類歌曲中最常見的結局。

　　當然，在現實生活中並非人人都有能力或條件逃離困境。那些無法遠行／離鄉的民眾，留在原地也只能在險惡環境或體制下進行困鬥或選擇順從。他們在過著疲累、憂慮、不安的生活之際，必然會懷念起從前那段「在比較之下」相對美好的過去，繼而去追尋或重新評價過往的種種。而若從這個角度來觀察，本文接下來所要討論的「臺灣民謠」追認現象，其之所以會發生於港歌盛行的1950、60年代，便很難說只是一場歷史的偶然，而是「其來有自」並與港歌有關的連鎖現象。

五、過去性的追求和新「臺灣民謠」

（一）「去日本化」的臺灣民謠運動

二二八事件後，由於本省人和外省人之間的裂痕一直難以彌縫。為了緩和族群對立的緊張關係，1950年代開始一群由官方和民間菁英團體所組成的有志之士，便試圖透過一連串的民謠活動，去促進族群融合。

具體來說，在港歌風行的同時，報章雜誌上經常刊登有關民謠的文章，強調民謠的重要性。這些文章表示民謠這種純樸的庶民心聲，不但可凝縮「大家共同的感情」，並是一種得以呼喚不同住民之間「血濃於水」之情的文化媒介；不少中國民謠則被編列到音樂教材中，同時在許多民謠演唱會或廣播節目中，中國民謠經常被演唱介紹；而戰前尚未被有規模性進行的臺灣民謠採集活動，此刻也如火如荼進行著。

如第二章所述，民謠的定義紛雜，但基本上與「土地」有著密切連結。民謠的前身是俚／俗謠，但民謠所召喚出的通常不是庶民的「民」，而是國民國家的「民」。事實上，許多民謠都是俚／俗謠改頭換面、重新登場後的一種「被發明的傳統」。因此，民謠的誕生意味著人們看待過去方式的改變，是人們針對過去「未有」的歌謠文化提出見解，並透過這些見解賦予擁有這些歌謠之集合體新的政治意義（坪井秀人2006: 254；林慶花2012: 141）。[12]

事實上，臺灣1950、60年代的這些民謠活動，也脫離不了政治目的及意涵。其除了被當做促進族群融合的工具之外，也肩負著重要的政治任務，亦即透過民謠的連結，將臺灣統合在中國文化之中。換言之，雖然方法不盡相同，但1950、60年代的這些民謠活動在本質上，與1930年代日本在臺灣推行的新民謠運動如出一轍。當然，比起後者希望把當時的臺灣人「日本化」，戰後的這些民謠活動則是國民黨政府「去日本化」、「再中國化」之文化政策的一環。而兩個民謠運動的最終目的都在於：透過共有「傳統」歌謠的「事實」，重新去省視或定義過去，繼而賦予共有這些「民謠」的社會集合體新的政治意義——一為「日本人」，一為「中國人」。

　　作為連結中華民族意識的一個工具，1950、60年代具官方色彩的臺灣民謠活動，其目的是為了把臺灣收編到中國文化之中。在這個前提下，對於當時從事本土民謠採集活動的一些學院派音樂學者如許常惠、史惟亮而言，其熱心、努力深入民間的目標，便是尋找採集中華民族的音樂／聲音。這些學者的臺灣民謠想像乃是由中華民族本位主義出發，其對於愛國精神展現的企求，往往高過對臺灣歷史、風土人情的關懷。

　　而在結論先行的情況下，這些民謠採集運動本身便很難不具排他性色彩。因為在他們心中所認定的臺灣歌謠必須具備純正的中國性，不應該含有異民族的元素（許常惠1968）。在如此信念之下，這些音樂學者們一方面在鄉野民間採集本土民歌，另一方面卻對當時許多翻

12　而民謠被「發明」後，古老性、神聖性會讓民眾產生「正調」，亦即承襲傳統「民謠」之原始、正確唱法的想法與保存這些聲調的欲望。

唱自日本的臺語流行歌曲——尤其當中所呈現的日本元素，滿是鄙視並提出嚴厲批判。

1959年10月許常惠留法回臺，曾試圖在街頭巷尾尋找自己土地的歌聲，但卻表示大失所望。[13]在題為〈臺北街頭聽歌記〉一文中，許常惠做出臺灣社會必須「去日本化」的結論：他認為自己雖然回到「中國的首都臺北」，但在庶民的世界裡卻聽不到「民謠」的聲音。在音樂上「一般本省人的住區，被日派流行歌曲（包括臺語的）所占領著」；臺語歌曲「除歌仔調之外，可以說全部都是日本調」。而這些「日派流行歌曲」低俗得令人「嘔吐」、「反感」、「肉麻，汗毛直豎，噁心」。而這種現象乃是「下流的文化侵略」（許常惠1983：43-47）。

然而許常惠這種「去日本化」的強烈態度，在民歌採集運動的陣營內部引發了爭執。具體來說，當時採集者們的爭論在於：對於作為錄音收集對象的演唱者，其在歌唱方式上受到日本「污染」，而這種具有東洋味的聲音或要素是否應當納入收集？許常惠、史惟亮主張這些不純粹的元素，必須被排除在採集範圍之外。但同為民族採集成員的李哲洋則認為，日本元素也是臺灣歷史的痕跡，是臺灣歌唱文化多元性的表徵，不應被排斥而應納入採集。在他的心中俗（民）謠是小社會的流行歌曲，流行歌曲則是大社會的俗謠，兩者並非涇渭分明的

13　許常惠出生於日治臺灣臺中州彰化郡和美庄，12歲時到日本留學，主修小提琴，在1946年戰後回臺就讀臺中一中，並在1949年就讀於省立師範學院音樂系（也就是現今的臺灣師範大學音樂系），畢業後在臺灣省立交響樂團擔任小提琴手。1954年公費至法國留學，就讀法蘭克福學院，隨後轉學到巴黎大學，主修作曲。

存在（羅曼1973）。[14]而爭論的最終，李哲洋退出了該調查活動，而沾染日本色彩的歌聲，也就被排除在收集對象之外（台灣民間真相與和解促進會2011、廖珮如2004: 241-256）。

順便一提的是，李哲洋的父親是白色恐怖時代的政治受難者，曾因信奉社會主義之嫌而遭判死刑，而時僅16歲並就讀臺北師範音樂科的李哲洋亦因批判校長之故而被退學。在失去父親且貧困的環境中，李哲洋除了負起家計外仍自學音樂。日後，除了熱衷於臺灣民謠採集外，也發行了與西洋古典音樂相關的專門雜誌，對於戰後臺灣西洋古典音樂的普及與發展有很大的貢獻。在34歲時，李哲洋終於獲得日本洗足學園音樂大學的留學許可，但國民黨政府以「政治犯」為理由禁發他出國深造的許可（臺灣民間真相與和解促進會2011）。

許常惠、史惟亮、李哲洋等人的民謠採集，在臺灣音樂史上具有重要意義，只不過在1960年代這些活動難逃「去日本化」、「再中國化」的政治框限。又或者應該說，這些活動本身便是基於此時代的政治正確而產生。[15]

其實，相對於歌聲是天生自然的產物，唱腔則可藉由學習模仿而來，是一種表情的顯示。這些歌聲、唱腔濃縮了各地民眾長期以來的歷史經驗、集體意識和社會境遇。（森秀人1970: 384）因此相對於

14 羅曼為李哲洋的筆名。

15 支持許常惠、史惟亮民謠觀的是一種民族離散的國家思惟，他們致力的是「純粹」先祖的追溯。相對於此，國家的離散對於李哲洋而言比較傾於業已終止，其比較關心的是自己周邊的家園，一個安身立命之地的開墾軌跡以及風物。

文學的載體是文體，歌謠主要的載體則是歌聲、唱腔。它傳達了演唱者的思考，也蘊藏著演唱者的感性、審美觀、歷史感，甚至是一種認同形式的表達。而有關臺灣民謠採集的爭論結果則告訴我們，在「再中國化」、「去日本化」的文化政策下，官方和知識分子對於如何看待日治時期這段過去，明顯是持負面而否定、封閉而排斥的態度。東洋味的歌唱要素不論濃淡多寡，皆是臺灣人被異民族殖民、同化後的「遺毒」，必須被移除消滅而不容存在。

然而，幾乎與此同時，作為庶民娛樂的臺語流行歌壇，卻另外又興起了一股新「臺灣民謠」熱潮。不同於官方「去日本化」的姿態，新「臺灣民謠」則以包容、開放、肯定的態度去看待日治時期。不僅如此，甚至還以近似「鄉愁」的態度，積極向這段過去靠攏，主動使新「臺灣民謠」與東洋味混融。

（二）「再日本化」的新「臺灣民謠」

歷經戰亂和二二八事件後，臺灣社會漸趨平靜。為了滿足大眾對娛樂需求的渴望，復甦後的唱片公司大量發行臺語流行歌曲；除了臺、日版的港歌之外，一些戰後空窗期和過去日治時期的作品，也被重新灌錄出版。

不僅如此，乘著這波唱片熱潮，一些世界各國的民謠、中國各地和臺灣本土的民謠，也都陸續被灌錄成唱片發行。而讓人意外的是，在這些以臺灣鄉土民謠之名所發行的唱片中，除了〈思想枝〉、〈丟丟銅〉、〈牛犁歌〉、〈桃花過渡〉等一些時代久遠的本土俗謠之外，一些日治時期的臺語流行歌曲竟然也被收錄在內

（黃裕元2016）。[16]

具體來說，戰後的唱片業界在重新灌錄日治時期臺語流行歌曲時，往往會將仍然在世的作詞、作曲者以「作者不詳」等匿名方式處理，並且將這些作品和「傳統民謠」擺置在一起，以「臺灣民謠」之名發行。為此，原本只是十幾年前發行，充其量只能算是戰前「懷念老歌」的作品，如〈雨夜花〉、〈望春風〉、〈心酸酸〉、〈雙雁影〉、〈月夜愁〉等，立刻被重新定義、追認為在時間上古老久遠，在意義功能上具有承載臺灣「民眾共同情感」的「民謠」。

其實，流行歌曲和民謠的前身都和俚／俗謠有淵源。相對流行歌曲是一種被資本主義商業化、新潮化、摩登化的俚／俗謠，民謠則把俚／俗謠傳統化、神聖化；前者迎向未來而後者則追溯過去。在日治時期的臺語流行歌曲中，有關文明女的作品雖然帶有新潮、摩登的色彩，但就如同第二章中平澤丁東所言，日治時期大多數的臺語流行歌曲「在唱腔、唱法等方面並沒有什麼改變，就是承襲一些舊有傳統的形態演唱；幾乎就是尊古賤今」。平澤丁東所言特別適用在「閨怨」作品，因為這些歌曲不論在樂種、音樂、歌詞形式、演唱方式上均具有濃厚的傳統性和仿古性，其和俚／俗謠之間存在著難以區分的密切關係。因此，這些保留過去性的閨怨作品，有許多在戰後便被視為「臺灣民謠」。

創造新「臺灣民謠」的舵手，是〈安平追想曲〉的作曲者許石。許石在留學歸國後的1950年代，除了從事流行歌曲的創作和演唱，也

16 例如大王唱片公司在1960年代便一連灌製了五張「臺灣民謠」專輯，也曾把臺語流行的「懷念老歌」錄製為輕音樂，或挾帶在其他歌曲唱片中發行。

積極投入臺灣民謠採集，並進行臺灣鄉土音樂的表演。而許石在從事這些活動時，經常將日治時期的臺語流行歌曲歸為「臺灣鄉土民謠」，並在自己成立的唱片公司重新灌錄、發行，將這些新「臺灣民謠」推向市場。這種追認「民謠」的做法，引起其他唱片公司的跟進，因此從1950年代後期開始，許多戰前的臺語流行歌曲特別是傳統要素濃厚的「閨怨」作品，便以新「臺灣民謠」之姿，重新飄揚在臺灣上空。

由於資料上的限制，這段追認「臺灣民謠」的歷史原委，目前尚不很明確。但一些初步的資料顯示，許石之所以進行臺灣民謠的採集，與其留日期間曾聽聞一些臺灣學生在同樂會上，無從歌唱出代表臺灣的歌謠而感到羞愧之經驗有關。返臺後的1949年，許石與文夏這兩位港歌的重要旗手，曾經前往恆春向陳達採集〈思想起〉，便以記譜的方式記下歌曲。許石曾以日文陳述：

> 臺灣鄉土民謠有著熱情、甜蜜且優雅的旋律，與世界各國民謠相比並不輸人，有自身獨特的味道。擁有美麗風土的臺灣，擁有暖和氣候與溫順民情的臺灣，擁有豐富農產物的臺灣，由此而生的臺灣民謠，讓聽的人進入『美中之美』的如痴如醉境界（黃裕元 2018: 65-66）。

從時間上來看，許石的民謠採集比許常惠、史惟亮等學院派學者來得更早，但其成果似乎不被許常惠、史惟亮所認可和評價。不同於許常惠、史惟亮等的民謠採集有救國團等支援以及大專院校學生的配合，在資金上、人力上都相當充裕；但許石則缺乏這些資源，其幾

乎以個人力量進行。而許石採集這些民謠後會更改旋律、節奏，透過商業行為也就是唱片、演唱會將它推廣到民間。（黃裕元、朱英韶2019: 108、115）必須注意的是，相對於學院派學者的中華民族本位思考，許石的民謠觀和李哲洋算是比較接近，其充滿了人文地理的思維，出發點就是臺灣。而這個臺灣不但不排除日本統治時期的那一段歷史、文化經驗，甚至還不避諱地把「日本」的歌唱特色，和臺灣本土元素進行融合。

具體地說，戰後這些被追認的「民謠」粉墨登場之際，其在唱腔上出現了「主客易位」現象。例如在1957到58年由大王唱片發行、男女合唱的〈新望春風〉。許石和豔紅在演唱這首因應歌劇的需求，以〈望春風〉的旋律配上新歌詞的歌曲時，其便加上許多轉音／顫音的技巧，其唱腔明顯和戰前不同，明顯呈現絲滑的感覺。1960年代初許石製作的《臺灣鄉土民謠全集》中，廖美惠演唱的〈雨夜花〉、〈望春風〉、〈對花〉等多首新「臺灣民謠」，也運用具日本色彩的唱腔進行詮釋。在過往日治時期，這些歌曲的原唱者純純所使用的，是清亮高昂、穿透有力、字句清晰、頓挫分明，且因不刻意以轉音作為不同音程間的滑動裝飾之故，每個音通常直接到位而呈現顆粒狀的唱腔。然而在1950、60年代的這些歌曲中，往昔臺灣傳統歌仔戲的唱腔要素開始被削減，轉由具絲條狀的滑潤特質之轉音／顫音所取代。而這種「亦臺亦日」的混融唱腔，隨後也被其他歌手如胡美紅、陳芬蘭等模仿，成為詮釋方式的一種典範。

令人頗感諷刺的是，日治時期臺語流行歌曲幾乎與日本同步發展，過程中日本人也曾透過新民謠運動等管道，試圖將大和民族的心聲傳佈到這個新領土上。戰前的臺語流行歌曲雖然在唱片製造方面依

附日本，但在歌詞內容或唱腔上均明顯保持臺灣傳統風味。就唱腔來說，其偏重本土傳統的歌仔調式唱腔，與日本流行歌曲之間有著清楚區隔。然而，戰後的臺語流行歌曲卻主動積極向日本靠攏，其不但引入日本式唱腔，甚至讓它成為臺灣人詮釋自己「傳統」時的典範。當然，這種具東洋味的唱腔一旦滲入新「臺灣民謠」，便使得日本和過往臺灣在聲音上有了歷史意義的勾連，容易讓人誤以為這些日本的歌唱要素，是自日治時期以來便存在於臺灣民間，甚至是一種「其來有自」、從古流傳至今的臺灣本土歌唱文化。

民謠是人們看待過去的一種態度和方式（坪井秀人2006）。如果新「臺灣民謠」意味著戰後臺灣人追求自我文化認同的展現，亦即「再臺灣化」的一種象徵，那麼這個「再臺灣化」其實是建立在「再日本化」之基礎上而成立的，兩者為一體兩面。此外，「臺灣民謠」的追認也具有明顯的排他色彩，因為形構這些民謠的「過去」既被鎖限於日治時期，且歌唱的方式也向日本傾靠，那麼能夠共有這段記憶和歷史經驗者，便被特定化為歷經殖民統治的臺灣人／本省人群體，將外省人排除在外。

很明顯的，新「臺灣民謠」中的「再日本化」傾向，與同時期民謠採集運動中的「去日本化」姿態，恰好呈現強烈對比。這當然也意味著在1950、60年代，以國民黨政府為主的「官」和部分以本省人為主的「民」，兩者對於日治時期這段過往的看法、情感和評價，具有很大差距，而這個距離至今依然存在於臺灣社會。[17]

17 國民黨以及其支持者往往認為本土化就是日本化，本土意識濃厚者就是日本皇民。

民謠具有不同於流行歌曲的定義、屬性和社會文化功能，經常被視為一種國民文化。以臺灣1950、60年代的政治環境來看，這一連串有關「民謠」的活動，縱使不能與臺灣人的文化、政治認同劃上等號，也絕對不能僅以娛樂、噱頭一語帶過。進一步來說，這些被追認的「臺灣民謠」，是由臺灣民眾所共同繪製出的「自畫像」，其彰顯出一種具主體性的歷史觀。這個歷史觀顯示，本省人對於日治時期這段「過去」的時間，以及共同擁有這些歌曲經驗的「自己」，有了新的定義或見解上的調整。

當然，有了「民謠」這個本土、神聖、永久、古老概念的包裝加持，在臺灣歷史脈絡中，「日治時期」作為一種文化或歷史經驗，便成為定義傳統或本土時不可或缺的要素。

六、「懷舊親日」的轉變

（一）臺語流行歌曲唱腔的再確立

1950、60年代以港歌的出現為契機，臺語流行歌曲界出現了許多重大變化。而無論是港歌的風行或新「臺灣民謠」的追認現象，都反映出本省人對日治時期這段「過去」的追念、懷想及肯定的集體情緒。

只是很諷刺的，本省人試圖擁抱的這個「過去」，並非清朝或更早時期，而是與日本統治有密切關聯的那段「不久之前」的時光。而往日本靠攏的「再日本化」傾向，不僅可見於新「臺灣民謠」，也

及於同時期的港歌。當新「臺灣民謠」被以加入轉音／顫音的方式去重新詮釋時，乘著這股風潮，日本流行歌曲的修飾技巧亦滲透到港歌中，成為此刻臺灣歌手的模仿對象。而這便是前述許常惠所深惡痛絕，欲除而後快的「下流文化」。然而「不幸」的是，這種「亦臺亦日」的新唱法，卻是當時詮釋臺語流行歌曲的主流，其影響是全面性的。

例如在〈港口情歌〉這首翻唱自〈港シャンソン〉的歌曲中，由開頭第一句「暗紅的籠燈」（赤いランダン），我們便能輕易察覺，翻唱者吳晉淮在音程變化之處，都不是以筆直或顆粒狀的臺灣唱腔去演唱，而是透過滑動的方式，運用轉音去做音程變化時的裝飾；吳晉淮對於轉音／顫音的掌握程度，甚至還比原唱的岡晴夫更為純熟圓潤。〈港口情歌〉的詮釋方式並非特例，這種融入轉音／顫音讓歌聲呈現絲條、滑潤的演唱方式，在文夏翻唱自〈波止場気質〉的〈港邊送別〉等港歌中也可見到。

轉音／顫音的技巧和日語的音韻特色有關。以發聲原理來說，轉音／顫音基本上無法運用於子音，而日語每一個音節的尾音都是以母音做結，因此非常適合這種唱法（園部三郎、矢沢保、繁下和雄 1980: 180-188）。而臺語也是母音發達的語言，因此把轉音／顫音運用在臺語流行歌曲，並無技術上的困難。此外，日治時期的臺語流行歌壇雖然缺乏男性歌手，但戰後初期男性歌手不但大量出現，且會操作轉音／顫音技巧的人卻相當多。換言之，這些轉音／顫音人才的儲備作業，其實早已完成。[18]

18 其實戰後一些新登場的女性歌手，幾乎都和戰後回臺發展的前述臺灣留學生

日治後期許多臺灣人赴日留學，學習音樂並往日本的藝能界發展。演唱〈港邊惜別〉的吳成家；〈港口情歌〉、〈港都夜雨〉的吳晉淮；以及〈安平追想曲〉創作者和新「臺灣民謠」旗手的許石、戰後在臺語流行歌中擔任歌手、作詞、作曲的文夏或楊三郎等，幾乎都有類似經歷。當中，吳成家、吳晉淮在留學期間師承的古賀政男、大村能章等，都是當時日本的流行音樂大師。其中古賀政男還是戰後積極把轉音／顫音滲入日本流行歌曲的主要人物（輪島裕介2010）。[19]

　　受到日本流行音樂的薰陶，這些男性歌手在終戰前後回到臺灣，便成為戰後初期臺語流行歌曲的棟樑。而對吳成家、吳晉淮、許石來說，只要其返臺後繼續投入本業，而以臺語去呈現原本在日本的所聽所學，那麼具有轉音／顫音、拍子經常拖長，有黏稠感特色的臺語流行歌曲便水到渠成，滲透至臺灣社會。

　　而由於日治時期〈草津節〉、〈東京音頭〉等歌曲曾經流行坊間，帶有轉音／顫音特色的日本式唱腔，對於臺灣的受眾來說應該並

　　有著師承關係。吳晉淮、文夏、楊三郎、許石等人在回臺後，不但擔任歌手、作曲、作詞、唱片製作人的工作，也成立了歌唱訓練班或歌舞團，大量培養歌手。

19 古賀政男在日本具有重要的地位，其除了大量創作出〈酒は涙か溜息か〉等膾炙人口的歌曲之外，同時也是把轉音／顫動帶到日本流行歌曲的關鍵人物。古賀政男延續了新民謠中的歌謠形態和基礎，又再吸收了日本浪曲調中「說話」（ふしまわし）的元素，繼而在其作品強調轉音／顫動音的詮釋，並把具有都市知識分子的感傷，又帶著日本花柳文化色彩的哀傷曲風把轉音／顫音媒合到近代流行歌曲，讓新民謠成功的轉型成為「昭和歌謠」，開創日本流行歌新局面。

不陌生，甚至具有一定程度的親切感和熟悉度。因此日本式唱腔的引進，對於本省人來說可謂是「老調重彈」，在聽覺習慣的謀合上不會發生太激烈的衝突。

　　而以結果來看，戰後初期接受日本式唱腔的臺灣受眾確實不在少數，當時便有唱片公司經營者對於大量翻唱日本流行歌曲的現象表示：「那是因為臺灣人愛聽有日本味的歌（蔡棟雄2007；程慶恕1960）。」[20]而這所謂「有日本味的歌」，指涉的應該就是轉音／顫音這種具有東洋風味的唱腔。

　　當然，這種融入轉音／顫音的歌曲詮釋方式不僅出現於男性歌手，更可見於許多演唱流行歌曲的女性歌手。戰後初期許多臺語流行歌曲的女歌手，往往都師承於留日歸國的前述男歌手。轉音／顫音的強調對於臺灣的流行歌曲歷史而言誠屬劇變，但對這些女歌手而言，卻是一種時勢所趨或師徒間的傳遞。而最能彰顯臺語流行女歌手唱腔變化的，便是〈理想的愛人〉這首港歌。這首翻唱自〈港の人気者〉（曲：堀場正雄，詞：石本美由起，唱：中津川洋子，1956年），由女性歌手尤鳳演唱的〈理想的愛人〉，其中除了轉音／顫音之外，甚至還加入了諸如浪花曲呻吟、口白等堪稱當時日本演歌絕技的唱法。尤鳳和原唱中津川洋子在掌握這些日本式唱腔上，幾乎不分軒輊。

　　總的來說，臺灣人在演唱日本版港歌時，轉音／顫音的運用比較明顯；相對地在〈港都夜雨〉、〈男子哀歌〉等臺灣自創作品裡頭，則會比較收斂。換言之，這種「亦臺亦日」的新唱法運用，隨著曲源

20　程慶恕認為：「日本調子之風靡除了因民眾愛好之外，電臺唱片之煽播也是致使今天日本曲洪水氾濫的主因。」

不同會有濃淡上的差別。但由於在歌曲數量上翻借曲和自創曲的比例懸殊,因此1950、60年代這種具有東洋色彩的唱腔,便開始充斥臺灣上空而成為臺語流行歌曲的主流,並且成為臺灣人詮釋「自己」歌曲時不可或缺的技巧。

(二)全面向日本傾倒

在港歌和新「臺灣民謠」出現之際,臺灣社會也有了重大變化。

舉例來說,日治時期抗日知識分子的郭國基,在戰後1960年競選臺北市省議員時,便曾因以日本軍國主義色彩濃厚的〈軍艦進行曲〉作為宣傳音樂而被取締。郭國基是第一代的高雄市議員,與郭萬枝、林瓊瑤、陳武璋等人,為高雄市開啟民主新頁。擔任了大半輩子市議員、省議員的郭國基,曾因二二八事件入獄。然而,不改其鐵漢風格,在1975年投入立法委員選舉。[21]而如同「開始認真說日語的戰後」(黃智慧2003: 129)這句既諷刺又幽默、但也令人感嘆的川柳(日本傳統的詼諧諷刺短詩)所示,本省人在戰後開始懷念起日本統治,也開始主動使用包括日本語在內,之前自己曾以抗拒態度對待的日本文化。換言之,臺灣人拚命去追尋日本的影子,試圖和過去曾經支配過自己的統治者合流,並主動將自己「再日本化」。

而這種一反日治時期不關心或甚至排拒日本文化的態度,讓原本

21 郭國基宣傳車上的大砲(砲身有「反攻大陸」字樣)及沿途播放的〈軍艦進行曲〉,為當時的他建立與眾不同的競選特色。見(國家文化資料庫〈日期不詳〉)。

臺、日歌曲之間所存在的距離幾乎完全崩壞。從1950年代起，臺語流行歌曲的門戶大開，對於日本流行歌曲幾乎無所不翻。不僅翻唱戰後同時期的日本流行歌曲，戰前的作品也不放過，甚至就連1889年自由民權運動的「演歌」〈オッペケペー節〉——亦即現今所保留日人歌聲中被認為是最古老的作品，也都難逃被臺灣人加工後翻唱為〈飫鬼愛給人請〉（明旭唱、謝麗燕詞）的命運。[22]

　　針對臺語流行歌曲這種向日本靠攏的現象，我們或許會認為是來自戰後著作權規定不彰，或者需要節約唱片製造成本的理由所致。[23]畢竟在日治時期，作為日本海外領土之一環的臺灣，受到日本著作權

22 「オッペケペー節」和自由民權運動有密切關係，其內容具有濃厚諷刺官僚的色彩。1890年這首歌曲因為日本演歌師川上音二郎的公演而大為流行。而明旭這首作品是收錄在以郭大誠照片為封套的唱片中。

23 之所以會如此質疑，乃是因為臺語流行歌曲的戰前戰後其實呈示出某一個程度的斷裂，而讓這個「斷裂」狀態雪上加霜的是硬體設備的革新。具體地說，正值這個多難、混亂、充滿不安的新時代之際，唱片形態有了重大的變化。

戰後不久，臺灣的唱片，基本上都還是40年代的78轉（10吋），換言之，A、B面各收錄一首約三分鐘的歌曲，也因此只要灌製了兩首歌便能發行一張唱片。但是一張唱片只在A、B面各收錄一首歌曲的出版方式，在1957年後卻變成了LP（long play）。換言之，是A、B面必須各收錄約6首歌曲的格式。對於受到重大打擊的臺灣唱片業來說，LP格式的唱片形態的出現，並不一定是個好消息。因為，這個出版型態的改變，使得出版一張唱片的歌曲需要量，由原本2首爆增為10首以上。這個突然的劇變，讓本土的唱片的詞曲創作量出現供不應求的窘況。而歌曲需求量的增加，同時提升了編曲、演奏、錄音時間等唱片出版的成本。新的唱片形態讓原本體質虛弱、人材不多、缺乏本土大資本作為經濟後盾的臺語流行歌曲界，出現捉襟見肘的困境。而在這節骨眼上，國民黨政府對於著作權的鬆綁為這個困境找到一個活路（黃裕元2016: 28）。

的規範和保護，歌曲間的翻唱受到法令管理而無法恣意妄為。但政權更迭後，在國民黨執政下，臺灣卻搖身一變成為盜版大國，新統治者並未立下或認真執行有關著作權的法律。而這種法律上的缺失，使得產業復甦後的臺灣唱片業者，開始肆無忌憚、毋須支付版稅地大量抄襲、翻唱外國歌謠。

然而，即使著作權相關法令不完備或執行不力，並且只是為了要節省唱片製作成本的話，臺灣業者可選擇的非法抄襲、盜版對象，應該包括世界各地的歌曲而不僅限於日本。事實上，戰後臺語流行歌曲的翻唱對象包括美國、英國、韓國、印尼、泰國、中南美地區的作品，例如文夏的〈採檳榔〉原曲來自中國上海，紀露霞的〈鐵血柔情〉翻唱自美國貓王，〈飲淡薄〉則是義大利歌曲……等（石計生 2011: 91-141）。但是以數量和流行程度來說，它們都遠遠不及日本流行歌曲。因此，臺灣大眾娛樂的大量日本化，實有其社會內部的文化政經邏輯，並非僅是商業策略的考量結果而已。

其實，在1950、60年代的臺語流行歌曲中，除了旋律、唱腔之外，臺灣人模仿翻借日本歌謠的不但包括編曲、語言，甚至還有一些獨特的虛詞、襯詞。換言之，在歌謠世界中，「日本」幾乎是以鋪天蓋地的方式存在於臺灣庶民的生活中。以〈港都夜雨〉和〈安平追想曲〉來說，這兩首著名的港歌雖非翻唱而是臺灣人自創的作品。但〈港都夜雨〉的前奏和淡谷のり子演唱的〈雨のブルース〉相當類似，其幾乎就是完全借用。〈港都夜雨〉的創作是先完成了旋律，之後再填入歌詞，當時作曲兼編曲者楊三郎暫定的曲名就是〈雨のブルース〉（黃裕元2005）。以這件相當「巧合」的偶然來看，楊三郎在從事〈港都夜雨〉編曲時參照、模仿〈雨のブルース〉的可能

性相當高。

　而〈安平追想曲〉在整體編曲上則具有1939年〈長崎物語〉（曲：佐々木俊一，詞：梅木三郎）的影子，甚至也高度模仿戰前的〈支那むすめ〉（曲：服部良一，詞：高橋掬太郎）。而除了編曲上的相似之外，〈安平追想曲〉的歌詞中也有許多與〈長崎物語〉類似的元素（黃裕元2005）。[24]

　這種戰後臺語流行歌曲向日本傾靠的現象，還可見於歌詞上的言語使用。日治時期臺語流行歌曲在題材上，大多具有濃厚的本土傳統色彩，因此歌詞中漢詩文的格律濃厚，幾乎不會出現日文，也甚少使用日本的地名或將之作為歌詞中的舞臺。但1950年代之後，在港歌的翻譯過程中，日本元素經常滲透其中，例如其有時會把ジャンバ（夾克）、マドロス（船員）、かもめ（海鷗）、デッキ（甲板）、さあさあ（吆喝聲）、ジャズ（爵士）、銀座、博多、有樂町、長崎等日語或外來語或地名，原封不動地使用在歌詞裡。[25]這種例子在戰前幾

24　〈安平追想曲〉是一首描寫荷蘭船醫和臺灣女性所生下的女孩，在臺南安平港遙想拋棄母女的異國父親，引頸企盼其歸來的悲歌。〈長崎物語〉則是一首描述發生於江戶時代的長崎，日本人和荷蘭人之間異國悲戀的作品。歌詞中描述在長崎出生、長大的阿春（お春），被依依不捨地送出海外後，在離鄉數百里遠的雅加達思念著故鄉的風土情景。兩首歌曲的故事情節雖然不同，但在基礎要素上頗為類似，且歌詞中都同時出現了令人熟悉的「阿蘭陀」、「金色十字架」等字眼。

25　1950、60年代的臺語流行歌曲，甚至還會將一些不存在於臺灣的日本地名直譯，例如〈博多夜船〉、〈有樂町で逢いましょう〉、〈長崎の蝶々さん〉等，在它們被翻唱為臺語流行歌曲時，歌名或故事中的地名並沒有被在地化，而是直譯成為〈博多夜船〉、〈相逢有樂町〉、〈長崎蝴蝶姑娘〉；而

乎是不存在的。

　　1950、60年代臺語流行歌曲「日本化」的例子不勝枚舉，當中還有將戰前的臺語流行歌曲，也就是一些新「臺灣民謠」專程翻譯成日本歌詞來演唱的例子。1963年鈴鈴唱片公司出版了由賴碧霞和男性歌手合唱的〈雨夜花〉。有趣的是這首歌曲不但以巧妙的轉音／顫音做詮釋，還被翻譯成日文歌詞來演唱，而歌單同樣也是使用日文標記。不僅如此，就連演歌者也不是以漢文本名來書寫，而以「カスミ　カツオ」，也就是賴碧霞的「霞」之日文發音來標示。而歌手黃西田也曾以「西田吉夫」、文鶯則以「司美雪」這些「以假亂真」的日本藝名發行過唱片。類似這種刻意將歌詞、語言、演唱者名字日本化的現象，不曾出現在日治時期，但在戰後卻出現。[26]

　　除此之外，臺語流行歌曲甚至也借用了日本民謠中的虛詞、襯詞或「唄囃子」。1960年代日本再度出現民謠風潮，許多作品如〈アキラの鹿児島おはら節〉、〈会津磐梯山〉等，便是以重新灌錄，或將這些日本民謠、俚／俗謠改編，融入流行歌曲的方式發行。而這些民俗謠或具民謠風味的歌曲，也成為當時臺語流行歌曲的翻唱對象。隨之，許多具日本特色的節奏、旋律及襯詞，也就是如「en ya do kko i sho-」、「e ssho e ssho do kko i sho-」、「he ssho、he ssho」、「so-ran」（「エンヤドッコイショー」、「エッショエッショドッコイ

　　「銀座」、「長崎」等不存在於臺灣的地名，也被流用到歌詞或歌名當中。順便一提的是，戰後初期開始，「銀座」這個地名，便一直被臺灣人當做一個符碼來呈示高級感，經常被使用。

26　惠美唱片公司（ktp1017）、1968年發行。封面上表寫「黑色歌手、大いに唄う、波止場気質、港の乾杯」（〈作者不詳〉1968）。

ショー」、「ヘッショ、ヘッショ」、「ソーラン」）之類的「唄囃子」，以及拍子拖長的「a-」（「あー」）、「e-」（「えー」）等虛詞，也被融入到臺語流行歌曲中。

　　例如〈炭坑もぐら〉（小林旭，1960）被翻成〈快樂的工人〉時、〈あきらのソーラン節〉被翻成〈素蘭小姐要出嫁〉時，原曲當中的「en ya do kko i sho-」和「so- ran」、「do kko i sho-」及「e ssho e ssho do kko i sho」（「エンヤドッコイショー」和「ソーラン」、「ドッコイショー」及「エッショエッショドッコイショ」）等唄囃子，幾乎原封不動地融入臺語流行歌曲中。[27]尤有甚者，連一些歌曲中原本沒有襯詞，臺灣人在翻唱過程中還會私自添入：例如〈ジャンスカ節〉（北島三郎）、〈祭の夜は〉（島倉千代子）被翻唱為〈內山姑娘要出嫁〉、〈臺北迎城隍〉時，便出現了原曲不存在的「he ssho、he ssho」、「do kko i sho-」、「he ssho sho、he ssho sho」（「ヘッショ、ヘッショ」、「ドッコイショー」、「ヘッショショ、ヘッショショ」）等虛、襯詞。這顯示在翻借過程中，日本的虛、襯詞有時未必是如實翻譯的被動產物，有時更是臺灣人「主動

27　〈ソーラン節〉原本是北海道的漁民的作業歌。在1960年時被小林旭翻唱而流行日本。當中「ソーラン」、「ドッコイショー」或「エッショエッショドッコイショ」其實是唄囃子，整首歌中歌詞文本和唄囃子幾乎各占一半。而同樣是小林旭所唱的〈炭坑もぐら〉（1960）中也出現了「エンヤドッコイショー」。而作為襯詞這些唄囃子都是呼應勞動工作時的身體節奏，會不斷出現甚至也作為歌曲中的襯底，因此作為襯詞，這些唄囃子在歌詞或歌曲中占有非常重要的地位。這兩首歌曲在被翻唱成〈素蘭小姐要出嫁〉、〈快樂的工人〉時，這些的襯詞都幾乎完整被保留，還成為許多臺灣人享受歌唱的重點。

需要」的符碼、形式。

　　虛、襯詞是歌詞以外的重要文本，它並非不具意義的聲音，而是一種「有意義的、具區隔性的」歌唱形式，經常被使用來增加節奏感、製造氣氛、提昇歌曲精彩度或集體感，使之更具活力也較容易演唱。特別是民謠中的襯詞，經常是由擬聲、擬音、古語演化而來，而為了呼應勞動工作時的身體節奏，這些襯詞中的韻律感經常具有民族特性（巴奈・母路2004: 1、107）。換言之，襯詞通常被運用來標示自己民族的音樂特徵和風格，突顯出自己民族語言文化的特性並強化情感表達，故具有獨特性、區隔性。

　　事實上，臺灣人在日治時期便接觸過日本歌曲的虛、襯詞，曾經流行臺灣的〈草津節〉和〈東京音頭〉，前者為群馬縣民謠，後者則算是日本的新民謠，兩首歌曲均有豐富的襯詞、虛詞。然而不論是〈東京音頭〉中的「ha a」、「sa te ya to na so re yo i yo i yo i」、「cho i to」、「yo i yo i」（「ハア」、「サテ ヤートナソレ ヨイヨイヨイ」、「チョイト」、「ヨイヨイ」），或〈草津節〉中的「ko- rya」、「cho i na cho i na」（「コーリャ」、「チョイナ チョイナ」）等虛、襯詞，在日治時期都屬於日本歌謠的表現形式，並未有被臺灣人大量模仿、挪用而融入臺語流行歌曲的情形。

　　然而到了戰後，在臺灣唱片工業復甦之際，臺灣的歌謠文化卻突然向日本傾倒。在翻唱日本歌曲時，除了旋律、唱腔、內容、空間場所都染上前殖民統治者的色彩之外，連一些具有民族特色的襯詞、虛詞也闖入臺語流行歌曲，成為其一部分。

　　當臺灣人開始把日本歌曲中最具日本味道的部分占為己有，甚

至使它成為臺灣人歌唱的風格習慣時，這意味著臺語流行歌曲「日本化」的深刻程度。

七、結論

經歷空窗期，1950年代初期臺語流行歌曲工業開始復甦。值此之際，臺灣社會也出現許多重大變化。

受到國民黨政府一連串土地改革政策的衝擊，日治時期原本平穩閉塞的臺灣農村，出現大量人口必須移動到都市討生活的情況。由於都市或工業發展均未做好接納這些剩餘人口的準備，因此漂泊不安、流離失所成為這些農民必須面對的遭遇。加上族群差別待遇政策和白色恐怖的壓制，都讓本省人難以見到光明卻又無處可逃，厭惡當下欲圖逃離（而多半不可得）的氣氛，籠罩整個社會。這時捲土重來的臺語流行歌曲，一方面讓這些漂泊在「都市之海」的農民，其內心不安、挫折、憂悶、前途茫然的集體感受獲得寄託；另一方面也反映出一般民眾欲圖逃脫當下，並懷想過去的心理狀態。

而同時期出現的新「臺灣民謠」也顯示出本省人對於過往日治時期的懷想，重新定義「自己」（我群）的方式。港歌風潮和新「臺灣民謠」的誕生，讓戰後重生的臺語流行歌曲所描寫的對象多樣化、歌手性別多元化，同時擴張了歌詞的空間感，並在離鄉漂泊歌曲盛行之際確立了「亦臺亦日」的唱腔；開啟翻唱日本歌曲的門戶。而這些改變都為爾後臺語流行歌曲的樣貌立下雛型。

事實上，港歌和新「臺灣民謠」隱藏著「去中國化、再日本化」的意涵。而這與當時國民黨政府強力推行的「去日本化、再中國化」之文化政策背道而馳。當然對於日本而言，戰後臺灣民眾的心境或選擇也可算是一種「背道而馳」。日治時期透過新民謠運動、新臺灣音樂，統治者試圖在歌唱文化上將臺、日雙方融為一體，但當時的臺灣人幾乎無動於衷。但在日本離開臺灣後，臺灣人竟開始主動、積極去吸收日本的歌謠文化。在幾近飢不擇食的快速吸收下，日本人離開這座島嶼不久後，臺、日雙方在流行歌曲上卻幾乎成為了共同體。

　　歷史往往充滿了諷刺，只是諷刺中帶有點苦澀或無奈，這或許正是戰後臺灣命運的寫照。

第五章

臺語流行歌全盛期和日本因素

——工業化前後的「望鄉演歌」和「股旅演歌」

本章內提及之相關歌曲如下，僅供試聽參考，亦歡迎讀者自行上網搜尋更完整之資料，或者搜尋如〈黃昏嶺〉、〈人客的要求〉、〈田庄兄哥〉、〈拜託月娘找頭路〉、〈為著十萬元〉、〈流浪到臺北〉等歌曲。

無頭路 / 1964
李文龍、呂金守　演唱
（來源：國立臺灣歷史博物館「臺灣音聲一百年」）

一、前言

　　1950、60年代的港歌風潮、臺灣民謠追認和「脫中傾日」傾向，乃是以三位一體的姿態出現於臺灣社會。在這三個因素的推波助瀾下，臺語流行歌曲進入鼎盛時期。1960年代臺灣唱片業發展邁向成熟，除了相關組織、規範更完善，公司數量也持續成長。根據資料統計，1954年全臺唱片公司只有2家，但1960年已有14家，此後逐年穩定成長，至1968年更達59家（臺灣省政府主計處1971：853）。

　　在這段鼎盛期裡，一反戰前嚴守自己歌唱文化的態度，臺灣人將轉音／顫音唱腔融入自己的歌唱文化，形成了「亦臺亦日」的唱腔。而這種歌唱文化的流變，其背後隱含著臺灣人借用前殖民者的唱歌文化，來抒發其對新殖民者統治之怨念情緒的社會意涵，無法僅以只是商業策略的考量做解讀。而這也暗示著只要臺灣人遭受的不平等待遇越強烈、處境越艱難累積的怨念越多，這種唱腔便越具有續存於臺灣社會，被內化成為「自己的」歌唱文化之可能。

　　事實上進入1960年代港歌風潮逐漸衰退，但轉音／顫音唱腔卻依然飄揚於臺灣上空。值此之際，在「韓戰特需」因素的共振下，日本和臺灣一前一後進入所謂的高度經濟成長期，並同樣引致新一波更大規模的農村人口移動。而在這個社會變遷的類似性、共時性底下，臺灣、日本社會同時萌發了「望鄉演歌」的流行風潮。為此，臺語流行歌曲的「再日本化」現象達到最高峰。

二、臺灣的工業化和「望鄉演歌」

（一）韓戰爆發所產生的共伴效應

第二次世界大戰後，一觸即發的國共戰火波及這座島嶼，臺灣也被迫陷入戰備狀況。二二八事件、動員戡亂體制、國民黨政府遷臺、戒嚴令等，使得臺灣社會陷入高壓統治的恐怖氛圍；而優遇外省人的治理方針及一連串的農村政策，也使得原本便因戰爭而荒廢的臺灣經濟狀況雪上加霜。1950年前後，內有國民黨的威權統治壓迫、外有對岸中國的軍事威脅，而這段艱困時期讓臺灣經濟得以起死回生的，乃是韓戰的爆發。

韓戰爆發後，美國主導的反共圍堵陣線必須加強其在東亞所建立的防禦，臺灣的戰略地位重要性更加提昇。為此，美國除了在軍事上協防臺灣，以防止這座反共堡壘赤化外，也主動提供台灣民生物資，以協助臺灣因局勢演變所增加的經濟負擔。1951年起美國開始長期對臺灣提供各種經濟援助（即美援），這對於當時身陷軍事、經濟困境的臺灣來說，猶如打了一劑強心針。

具體地說，從1951年到1965年為止的15年期間，美國總共提供臺灣近15億美元的援助。光是在1951年到1960年間，美援達到的金額便佔同一時期臺灣投資毛額的38%，也佔當時國民生產毛額的6%。整體而言，美援所提供的物資除了平抑臺灣物價上漲壓力之外，也讓國民黨政府開始有能力針對一些在戰爭時期被破壞、卻又因技術或經費問題無力重建的經濟發展建設，如：港口、電力、通訊、道路等進行

修繕或重建。而美國所提供的工業科技移轉，更是1950年代初期臺灣進口替代政策的重要支柱（林鐘雄1987: 40-41）。

美援對於戰後臺灣的「生存」相當關鍵，但1950、60年代美國從未利用對臺援助，要求國民黨政府減緩對自由人權的箝制，也未促成中央民意代表改選或改革公務員考試制度或解除戒嚴，使深受差別待遇的本省人其參政權獲得改善。因此，美援的最大意義在於強化對臺控制，化解中國共產黨犯臺和國民黨的治臺危機，並協助臺灣建立經濟發展的基礎，其與臺灣的民主化幾乎無涉。

在美援的幫助下，1953年臺灣展開第一次四年經濟建設計劃，開始發展紡織、食品加工、水泥、肥料等工業。這些工業以供應國內市場為主，以取代進口、減少外匯支出。從1953年到1968年這段期間，臺灣歷經一連串經濟建設計劃，若干工業產品已足夠滿足內需，並漸有剩餘。而1965年開始，政府營建高雄加工出口區，此為亞洲第一個加工出口區；1969年再設置楠梓、潭子兩個加工出口區。加工出口工業的整體發展，為臺灣帶來工業高成長。[1]以國內生產淨額而言，1963年起臺灣的工業產值比例超過農業產值比例；1968年起，製造業國內生產總值（GDP）比例也超過農業國內生產總值比例。這意味著台灣已由農業經濟型態轉變為工業經濟型態（林鐘雄1987: 67）。

韓戰爆發對於戰後臺灣局勢的發展，可謂一重大轉折。美援所引發的經濟需求和工業化效應，加上日治時期所留下的工業基礎建設，

1 在1960年到1973年止，臺灣的工業生產指數增加6.9倍，平均每年工業成長率達17%。

讓臺灣快速走向工業化。[2]而工業化也為1950年代初期因土地改革政策，而不得不遷往都市的農民們帶來一絲新希望。這些原本在二二八事件後不久便被迫離鄉，抵達都市後卻又因臺灣社會欠缺資本和工業化條件，而只能在第三級產業中游離浮沉的農民，開始擁有較多的就業機會。

美援所引發的經濟效應除了吸收這批原本已移動到都市的農村過剩人力外，更誘使大量鄉村的年輕人甚至少女，蜂擁前往都市尋覓工作機會。隨之，以工業化基礎為支撐的新一波大規模人口移動於是產生。[3]自1945年光復後，臺灣都市化進展極是快速，在台北市光復時

2　針對戰後臺灣工業化的主因，臺灣學界有不同的主張。例如：瞿宛文某個程度承認日治時期日本的現代化經營，為臺灣的經濟奠立日後工業化的基礎。但她強調這些工業化程度有限，並未產生本地工業資本也並沒有為臺灣帶來「可以自行持續發展的資本主義發展」。而戰後臺灣經濟成長的原因，歸諸於國民政府在大陸時期的傳承與其戰後在臺灣時期的作為。具體而言，瞿宛文強調美援以及戰後國民政府大有為政策與官僚的影響，才是臺灣快速走向工業化的主因。

　　相對於瞿宛文這種看法，陳慈玉則主張戰後臺灣的國營、省營重化工業，絕大部分是繼承日治時期的「遺產」，具有某種延續性。另外，謝國興則認為：國、省營事業在戰後初期臺灣經濟復原過程中扮演重要角色，但公營事業中的管理、技術人員有不少本省人，中、下層員工則絕大部分是日治時期所養成的臺灣人。而戰後初期臺灣民營中小企業並未因日本人資金、管理、技術的退卻而出現萎縮現象，這些本省人經營的民營企業，其資金、技術、人員主要依賴日治時期的積累與培育。有關這部分可參考林文凱〈晚近日治時期臺灣工業史研究的進展：從帝國主義論到殖民近代化論的轉變〉。《臺灣文獻》68卷第4期。2017年。

3　李筱峰。〈日期不詳〉。〈世新大學虛擬網路教學平臺「臺灣史」第二十七章 1950、60年代的臺灣：第五節 美援與經濟發展〉。http://distance.shu.edu.tw/taiwan/CH27/CH27_FRAMESET.HTM。2018/2/1瀏覽。

人口只有二十七萬人，到1973年底則增至一百九十五萬人，平均每年增加七萬人之譜（范珍輝1974: 10）。[4]

根據人口普查，1965至1970年間，農業就業人數增加24%，工業增加124%，服務業增加165%（谷蒲孝雄2003: 47）。工業部門的就業人口自1960年的七十一萬人逐年增加至1973年的一百七十九萬人，平均每年增加7%（林鐘雄1987: 71）。而1974年，農業勞動者占31%，工業勞動者已占34.4%（臺灣省勞動力調查研究所1974: 11）。[5]農、勞人口比例的逆轉顯示了臺灣產業的轉型。在韓戰和美援的刺激下，原本已奄奄一息的臺灣經濟不但快速回復元氣，並逐漸由進口替代政策轉為外貿導向的經濟，進入所謂高度經濟成長期。而經濟產業的轉型也改變了人口移動的原因和性質，除了因為農村崩壞被迫離鄉之外，也開始滲融了一些為改善家庭經濟、嘗試追求夢想而被吸引到都市的例子。

無獨有偶，在韓戰爆發、朝鮮半島局勢變化的影響下，當時的日本也出現大量如鋼鐵、機械、水泥等相關經濟特需。其所促發的效應使日本經濟開始回溫，且接續而來的神武景氣（1955-57）、岩戶景氣（1958-61），更是讓日本從戰爭廢墟中快速復興，一躍而入高度經濟成長期。為此，也引發新一波大規模的農村人口流往都市之現象。二戰結束之初，數百萬軍人陸續從外地返回日本國內。這些青壯世代在解除動員後必須尋求新的工作，但軍需相關事業已停止運轉，

4　這個增加數的三分之一歸於自然增加，而另三分之二則屬於社會增加。

5　依據「貳、統計表」，農業勞動者比例為30.96%，工業勞動者比例為34.47%。

整體經濟尚未復甦，導致就業機會不足；戰後初期日本政府為解決此問題，甚至還曾獎勵農村過剩人口移民海外發展。

事實上在戰爭期間，日本的都市人口大幅減少，農漁山村則聚集為躲避戰火的人群；而在1950年代經濟開始回溫，並出現空前好景氣的情況下，農村人口便大量被吸引前往都市。自1955年起，日本的都市人口回復到25年前的規模（加瀨和俊1997: 11-12）。

從韓戰這個轉捩點及時間區段來看，臺、日社會的人口移動，實具有共時性、類似性和連動性。只不過就時間點或產業發展脈絡來說，戰後臺灣的兩波人口移動現象存在著接續關係，其比日本要來得複雜。

（二）「共有寫實」的「望鄉演歌」

1950年代後期由於臺、日社會變遷的類似，在高度經濟成長的共伴效應下，持續著之前翻唱日本歌曲的生產型態，臺語流行歌曲依賴日本的程度也大幅增加。只不過歌曲的翻唱對象，逐漸由「港歌」移轉到「望鄉演歌」。[6]

所謂「望鄉演歌」，指的是1950年代末期日本進入高度經濟成長

6　這類歌曲在日本並沒有固定統一的稱謂。陳培豐的研究〈從三種演歌來看重層殖民下的臺灣圖像——重組「類似」凸顯「差異」再創自我〉（2008）中，曾使用「都市民謠演歌」，而也有人以「望鄉歌謠」稱之。而近年來日本的使用習慣大都傾向「望鄉歌謠」，因此順遂其稱謂及本文主題脈絡，在這篇論文中筆者以「望鄉演歌」來定義這些歌謠。

期後，農村人口大規模向都市移動，相應於這個社會變遷，當時由三橋美智也、春日八郎等日本演歌歌手所演唱的歌曲。在音樂特徵上，這些歌曲大量將日本的民謠要素、傳統打擊和管樂器音樂節奏，以及穿插的口白（「お囃子詞ha-ya-shi-ko-to-ba」）等融入作品；而歌詞則主要描述在高度經濟成長下，離鄉背井到都市工作的日本年輕人之鄉愁，對於故鄉、父母、情人的思念等；同時也刻劃這些離鄉青年在都市生活的處境、遭遇、希望與挫折，例如故鄉愛人的移情別戀。其代表歌曲有：〈別れの一本の杉〉（分離的一棵杉樹）、〈ああ、上野駅〉（啊！上野車站）〈愛ちゃんはお嫁に〉（小愛要出嫁）、〈哀愁列車〉、〈りんご村から〉（從蘋果村來）、〈赤い夕日の故郷〉（紅色夕陽的故鄉）等（矢沢保、島田芳文1970；藤井淑禎1997）。這些「望鄉演歌」極為貼合當時日本的社會狀態，甚至帶有「私小說」也就是自傳體小說的況味。

1950年代後期，臺灣農村又掀起另一波人口外移現象，許多農村年輕人為了謀生或追求夢想，離鄉背井前往都市就業。在這種社會變遷的類同基礎上，臺灣人往往只要經過語言的置換手續，便能借用日本「望鄉演歌」的內容、情境，來表達自己離鄉的際遇與感受，從而將這些歌曲「據為己有」而共享社會寫實。

舉例來說，〈苦手なんだよ〉（曲：林伊佐緒，詞：矢野亮，演唱：春日八郎，1957年）這首「望鄉演歌」，歌詞原本描寫一位流浪都市的賣唱者，在破落小巷的酒家中因為被客人點唱到故鄉歌謠，觸景生情而落淚；然而見到此難堪場景的客人，居然也一面唱和一面低泣，原來他與賣唱者既是同鄉，也同樣是來到都市討生活之人。這首敘事性強烈的「望鄉演歌」，其臺灣版雖然改名為〈人客的要求〉

（詞：莊啟勝，演唱：文夏，1959年），但翻唱曲的內容與〈苦手な
んだよ〉幾乎分毫不差。

其實，這種「共有社會寫實」的翻唱方式，在當時的臺語流行
歌曲中極為普遍。例如在臺灣膾炙人口的〈媽媽請你也保重〉（詞：
愁人，演唱：文夏，1958年），其原曲名為〈俺らは東京へ來たけれ
ど〉（曲：野崎真一，詞：小島高志，演唱：藤島桓夫，1957年），
強調的便是在都市工作的孤獨青年之鄉愁，以及對於母親的擔憂。
〈黃昏的故鄉〉的原曲〈赤い夕日の故鄉〉則描述生活落魄的離鄉
者，對於遠方母親、愛人的思念。這些原本在日本被以寫實敘事完成
的「望鄉演歌」，在被「如實」翻唱後依然得以貼近臺灣人的切身體
驗，成為一首首有血有肉、足以觸動人心的社會寫實歌曲。[7]

然而，臺、日社會的風俗習慣、氣候地景，以及高度經濟發展
在兩地所刻劃的痕跡，畢竟不完全相同。因此為要闡述屬於自己的心
情和遭遇，臺灣版的「望鄉演歌」仍無法一字不改地抄襲日本原曲，
而必須經過一些在地化的手續，才能描繪出與臺灣人等身大的「自畫
像」。也因此在社會寫實的前提下，「望鄉演歌」譯詞的在地化作

7　對於臺灣而言，「港歌」和「望鄉演歌」兩種前後出現的流行歌曲風潮，其
　　中許多原曲都來自日本，風靡時期也都正值人口變遷。但縱使如此，兩種歌
　　曲卻是在不同產業發展脈絡下被引進臺灣的。而由於「港歌」風靡臺灣時，
　　翻唱者和原創者的社會之間，並不存在著因農村崩壞而「被迫離鄉」的共同
　　遭遇，因此日本的這些歌曲是透過象徵、隱喻的方式，與臺灣社會進行勾
　　連。反之，「望鄉演歌」中「主動走向都市」的歌詞，對於臺、日聽眾而言
　　都具有社會寫實況味，而能直接傳達許多離鄉出外者的心聲。因此在「共有
　　社會寫實」的基礎下，「望鄉演歌」便逐漸取代「港歌」，成為1960年代臺
　　語流行歌曲的主流。

業，往往要比「港歌」來得講究、複雜細膩。

　　若我們仔細比較〈田庄兄哥〉、〈媽媽請你也保重〉、〈黃昏的故鄉〉這三首1960年代臺灣最具代表性的「望鄉演歌」，便會發現這些作品在翻唱中都經過一些在地化程序。如〈田庄兄哥〉（詞：葉俊麟，演唱：黃西田，1964年）的原曲是〈イヤサカサッサ〉（曲：遠藤実，詞：原川ときわ，演唱：北原謙二，1963年）。這首融入日本東北民謠「弥栄音頭」（イヤサカ音頭）要素的歌曲，描寫一位活潑的鄉下少女，因為厭倦農村生活而拋棄家鄉愛人，乘著火車搖搖晃晃，來到充滿憧憬之都市的興奮情景。對於這首歌曲，譯詞者葉俊麟保留了原曲中乘坐火車時搖搖晃晃的情景，而更動了主角的性別——將主動拋棄故鄉和愛人的女性，變成一位為了生活被迫離開愛人和家人，前往臺北打拚的鄉下純情男性。

　　相對於〈イヤサカサッサ〉中洋溢著少女天真無知的優越感，〈田庄兄哥〉則利用每段歌詞中重複出現的「趁著機會、趁著機會」這句話，來傳達在美援景氣下離鄉青年追求光明未來的期待，以及內心難掩的焦慮和不安。而穿插在原曲中的「弥栄音頭」口白，則被非常巧妙地改為火車經過臺南、臺中一路前往臺北時，各站月臺上販售便當零食的小販叫賣聲。

　　〈媽媽請你也保重〉的原曲則是〈俺らは東京へ來たけれど〉，強調的是在都市工作的孤獨青年之鄉愁，以及對於母親的擔憂。在變成〈媽媽請你也保重〉後，原本歌詞中的「東京」則置換為「省都」——臺北，以符合戰後臺灣的社會情境。〈黃昏的故鄉〉（詞：愁人，演唱：文夏，1959年）的原曲〈赤い夕日の故鄉〉（曲：中野

忠晴，詞：橫井弘，演唱：三橋美智也，1958年），原本描述過著流浪生活的離鄉者對於母親、愛人的思念。譯詞者文夏把其中「落魄的流浪生活」（うらぶれの旅をする）歌詞改為「叫我這個苦命的身軀」，突顯迫不得已離鄉的悲劇成分。而第二段原本的「在故鄉的小麥田」，譯詞中則刪除小麥田，以符合臺灣較少生產小麥的風土現狀（陳培豐2008: 79-113）。[8]

　　臺灣的譯詞家們將上述三首作品「改寫成自己的東西」後，不僅風靡當時全臺；即使在經過半世紀後的今天，其依然流傳於臺灣社會，被認為是如實描寫高度經濟成長期下「臺灣經驗」，並喚起當時離鄉者的諸多共同記憶的傑作。

（三）〈拜託月娘找頭路〉所突顯的問題

　　臺灣版的「望鄉演歌」具有強烈寫實報導的意圖，也因此並不是所有的翻唱都能以類似〈苦手なんだよ〉和〈人客的要求〉間，那一種幾乎零誤差的譯詞方式去處理。只不過我們若仔細觀察便不難發現，無論翻唱的手法為何，「望鄉演歌」在經過臺灣在地化程序後，不約而同會出現一些原曲不存在的情節特徵：

8　在此重複說明，1950－70年代臺語流行歌曲唱片，幾乎都不會標註出版發行時間。因此，我們很難掌握本論文中一些歌曲精準的發行時間。然而本論文中的「望鄉演歌」基本上都翻唱自日本，因此只要參照原曲發行時間，便可先確認臺灣版最早出現的可能時間。而在大概的發行時間確定後，再綜合其他如歌詞內容、當時的藝能資訊、同系列電影的上映時間等線索，便可在一定誤差範圍內去研判這些唱片的發行時間。

1. 歌曲中的主角經常獨自一人，或與幾個親友鄰居共同離鄉。
2. 在都市中孤獨無助、無人可依。
3. 懷抱強烈的不安，擔憂找不到工作。
4. 為了逃脫出貧窮的困境，他們都願意忍耐拚命努力。

上述幾點特徵在日本的原曲中都相當少見，卻幾乎是臺灣版「望鄉演歌」的必備情節與在地化譯詞的重點。其中〈拜託月娘找頭路〉這首歌曲，可謂總合這些特徵的代表性例子。

〈拜託月娘找頭路〉的原曲是二人組團體「こまどり姐妹」，於1963年時所演唱的〈りんごっ子三味線〉（曲：遠藤実，詞：石本美由紀）。其敘述由東北鄉下到東京街頭賣唱的小女生，其深沉的思鄉與懷母之情，原曲在臺灣則由文鶯翻唱。〈拜託月娘找頭路〉的歌詞同樣描寫由鄉下前往臺北的女生，其思鄉與懷母之情。但比較臺、日版本之後，不難發現翻唱曲遠比原曲要複雜、悲傷許多。

〈拜託月娘找頭路〉

作詞：黃敏

作曲：遠藤実

口白：
媽媽，我不忍心看著妳每日拖磨地哩做工作，我想要佮朋友來去都市找頭路，那有賺錢，我一定會寄倒返來給妳。媽媽，請妳放心，再會！

（合）大家偎在車窗邊心希微

越頭看見阮的故里心哀悲

（獨）今夜要離開家鄉出外去賺錢

是為著環境所致不得已

（合）媽媽妳也不免掛意 阮大家會自己注意

可愛的故鄉喲 再會啦！媽媽再會啦！

口白：

阮大家來到異鄉的城市，找來找去也無半個熟知的人。阮有一個
親戚叫做阿良嬌仔也不知搬對兜位去，黃昏的異鄉使阮感覺無限
的希微，媽！媽媽！

（合）大家來到他鄉里心希微

找來找去攏無熟知心哀悲

（獨）自今日惦在他鄉怎樣活落去

誰人會同情阮是出外人

（合）找頭路也無彼容易 不知要按怎樣才好

天頂的月娘喲 拜託妳替阮找頭路

口白：

阮正在困難的時候，遇著一個好心的老阿伯，他同情阮是出外
人，說要替阮介紹阮去織布工廠做女工。媽媽，我一定要認真打
拚，若會成功，我會返去妳的身軀邊啦！

（合）遇到一個老阿伯真好心 講欲替阮介紹大家有頭路

（獨）乎阮的心內歡喜　暗暗流珠淚

世間也有像這款　好心人

（合）大家都愛　認真打拚　不通來辜負著別人

故鄉的媽媽喲　有一日　阮會倒返去

　　具體來說，日、臺版歌曲中的主角雖然同樣是年輕女性，但不同於原曲中的主角為在都市中賣唱而懷念故鄉的個人，〈拜託月娘找頭路〉的主角卻是一群具有地緣或血緣關係的同鄉親朋，其正要離鄉前往都市。這群小女生受貧困環境所迫，只好離開母親和故鄉到都市找工作。但到了臺北後卻因為人生地不熟、求職不順利，眼看便要流落街頭，所幸在彷徨無助之際遇到一位老阿伯，要協助他們找工作。這群小女生以向母親報告的方式，一方面陳述遭遇，一方面感謝這位好意相助的老阿伯，並誓願要努力工作以為報答。[9]

　　〈拜託月娘找頭路〉的敘事幾乎集前述四點特徵之大全，除了火車、離鄉、思鄉、懷人這些臺、日共通的物件和情節外，經過臺灣脈絡的在地化演繹之後，〈拜託月娘找頭路〉更強調的是生活貧困、離鄉來到都市後的孤單無援，以及就職不順恐將流落街頭、淪為社會邊緣人的悲楚。

　　〈りんごっ子三味線〉與〈拜託月娘找頭路〉之間的差異暗示著：臺、日在1960年代雖然同時迎接了這場「類似」的社會變遷，但兩地的社會環境及條件終究不同。為了縫彌原曲與臺灣社會的差

9　〈拜託月娘找頭路〉的歌詞請參考：〈文鶯 拜託月娘找頭路 音樂重整版〉。https://www.youtube.com/watch?v=hkcqj9S_w-w。網路。2019/2/19瀏覽。

異，臺灣的譯詞者經常必須透過複雜細膩、甚至「脫胎換骨」的方式去進行修改，以符合自身實況。事實上這種「脫胎換骨」的翻唱法，在當時相當常見。由周添旺填詞、紀露霞演唱的〈黃昏嶺〉即是這類翻唱作品的代表作。〈黃昏嶺〉原曲為美空ひばり（美空雲雀）演唱的〈夕やけ峠〉（詞：野村俊夫，曲：三界稔），歌曲描寫因家境貧困被農家領養的小女孩，在勞動後的黃昏從山上回家時孤獨坐在杉樹下，眺望故鄉思念母親的心情。周添旺保留了原曲中出外勞動、黃昏時獨坐樹下眺望故鄉又掛心母親的情境，把主角改成因貧窮而獨自到他鄉賺錢的十八歲台灣農村少女，並將杉樹改成榕樹。同為可憐的「薄命女」、「歹命人」，即便兩者之間有著養女身份之有無與樹種之差異，〈黃昏嶺〉仍維持了原曲的精神意涵，且完全符合當時臺灣的社會景況。

　　〈黃昏嶺〉的詞曲跟演唱均非常的優美典雅。這位孝順女孩的工作地點雖然沒有被明示為都市，但歌詞中周添旺將臺灣農家女孩那種認命、乖巧、勤勉、可憐的模樣描寫得淋漓盡致，堪稱是女性「望鄉演歌」中的代表作。其實周添旺本人相當反對臺語流行歌曲大量盜版或翻唱日本歌曲。他認為這種行為將壓縮本土創作者的生存空間，傷害臺灣歌唱文化的根基。〈黃昏嶺〉是他少數的譯作卻出類拔萃、渾然天成。誠如周添旺所言，大量的借用翻唱不值得鼓勵，只是必須注意的是，臺語流行歌曲在翻唱日本「望鄉演歌」時，具有明顯的自主性。也因為如此，這些在地化作業使得臺、日兩地所流行的「望鄉演歌」名曲變得很不一致。

　　撰有許多臺灣相關著作的日本作家鈴木明，曾針對日本民眾進行「戰後日本的代表性歌曲」之意見調查，結果顯示日本人所喜愛或

認為具有代表性的「望鄉演歌」,與臺灣人有很大不同。在鈴木明的調查中排名進入百名內的「望鄉演歌」,如〈別れの一本の杉〉、〈愛ちゃんはお嫁に〉、〈哀愁列車〉、〈りんごの村から〉、〈ああ、上野駅〉等,在臺灣並沒有被翻唱;而在臺灣許多人耳熟能詳的〈媽媽請你也保重〉、〈田庄兄哥〉、〈孤女的願望〉、〈黃昏的故鄉〉等,則不是在百名之外,便是連提名都沒有(鈴木明1981 :214-226)。

戰後臺灣人雖然大量挪用日本流行歌曲,但並不是一種照單全收或削足適履的復刻盜用現象,而是經過一番文化內化的程序。而此文化內化程序意味著,雖然在同一時期面臨高度經濟成長的社會變遷,但是臺、日農村青年的處境和情緒,以及兩地發生此社會變遷的政治文化背景、隱藏於背後的社會問題,甚至兩國政府針對此一變遷的因應態度或政策措施等,其實都很不一樣。

三、存有重大差異的高度經濟成長──「集體就業」的有無

(一)乘著「集體就業列車」去都市

如前所述,1950年代以韓戰爆發為契機,特需景氣讓日本經濟出現回復趨勢,都市開始由農村吸收勞動力。接續而來的神武景氣、岩戶景氣,使日本經濟一躍進入高度經濟成長期,1950年代後半日本的就業率達到約70%;進入1960年代後,更由80%增長至90%左右。

在好景氣之下，可以說人們只要有工作意願，並向政府機關提出就業申請，大抵都能順利獲得工作。在人才需求的持續激增下，戰後初期就業困難的困境瞬間過去，1960年以降日本反而出現勞動力不足的狀況。隨之，年輕族群便由過剩人口、國家的重擔、被獎勵移民的對象，搖身一變成為「金雞蛋」而受到重視（加瀨和俊1997: 66）。

在日本一提到高度經濟成長時期，經常會被人們扣連在一起的詞彙便是「集體就業（集団就職）的時代」。而許多日本人腦海裡所浮現的畫面和記憶，即是每年三月，一批批由農村前往都市就業的中學畢業生（有時也包含高中畢業的就業者），與老師、政府職業介紹機構之負責人一同搭乘特開的「集體就業列車」，抵達東京的上野車站。此時，車站擠滿了舉著旗幟前來迎接他們的人群，這些人基本上都屬於求才方的商店或業者們。而步下列車以後，這些由農村來的青少年便會被巴士等交通工具載送到這些商店公會所準備的場地；在舉行集體入社儀式及歡迎會之後，再分別送往各商店、工廠準備開始工作。值得一提的是，所謂「集體就業列車」便是為了因應這股大規模的人口移動，由相關縣市（1962年起則由交通公社）規劃、國鐵協助特開的臨時火車。其於各車站載運預定前往都市的就業者，沿途不停靠其他車站而直達目的地（加瀨和俊1997: 143-146）。

基本上，「集體就業列車」只是日本1950、60年代「集體就職」的其中一個環節，目的在於讓農村青少年得以一路受到政府、老師、雇主的保護而抵達工作地點。而「集體就業」的真正意義，並不在交通過程中的安全、便捷、舒適，乃在於這些農村青少年的工作權（對雇主來說則是人才與勞動力）之確保。亦即搭乘「集體就業列車」的青少年，並非前往都市「找工作」，而是去執行已經被安排好、等待

著他們的工作。每一位列車所載運的青少年，在登上故鄉火車站的月臺之前，其工作早已獲得安排並有所保障。

其實日本在進入高度經濟成長之前的就業困難時期，許多鄉下學校經常會請託鄰近商店雇用該校生，以幫助畢業生就職。[10]但到了1950年代末景氣逐漸好轉後，情勢便開始逆轉，變成由商店或企業到學校去請託提供人才；而景氣的持續上揚，也使得這種透過人情去獲得職工的方式日益困難，商店或企業便開始求助於政府所設置的職業介紹機構，以解決人才荒。

1960年代在雇主、學校、政府三方面的相互配合支援下，當農村的應屆畢業生開始思考未來出路或決定就職時，學校教師便會透過職業介紹機構，提供學生前往都市就職的參考資料與情報諮詢。除了提供畢業生資訊外，學校同時也扮演媒合角色，在收到職業介紹機構或企業的求才需求時，會從學生當中挑選適合的人選介紹給對方。由於1960年代空前的好景氣，商家和企業極度缺乏人力，致使農村青少年經常供不應求（加瀨和俊1997: 111-121）。[11]

10 在女學生方面，戰前日本便存在的「募集人」依然扮演著一定的角色。以募集人方式徵採女工的作法，在高度經濟成長起飛的時期依然牢固地存續著。這個「募集人」主要受公司委託說服父母、負責各個女工供給地區，同時在錄取後的勞務管理上也扮演不可或缺的角色。甚至當事人提前退職的相關作業，也是募集人的職務。

11 關於1960年代中葉以降數年間被揭發的事件，平田宗史《教育貪污——那段歷史與實態》（教育汚職—その歴史と実態）（1981）列舉了如：「中學校負責職業輔導的教師，對面臨雇人困難的企業收取財物、職場訪問時接受招待的事件」（熊本縣，1965年）、「三位中學校長收取業者數萬日圓現金賄賂」的事件（群馬縣，1968年）、「負責職業輔導的中學教師收受現金、商

此外，在應屆畢業生的就業媒合上，扮演相當重要角色的是職業介紹機構。勞働省婦人少年局於1956年便指出：「每年自中學畢業就業的學生有70-80％，高中生則有30-40％需仰賴公共職業介紹機構的幫忙」。而除了學校和職業介紹機構之外，各地方政府也會積極輔助自家子弟的就職，例如有鑑於開拓都市勞動職缺的重要性，地方政府會派遣專員前往都市去爭取或確保一些較好的就業機會，提供給自己的縣民，甚至派員整年常駐都市以強化就業市場的開拓（加瀨和俊1997: 122）。

　　日本政府對於這些「金雞蛋」的照料，除了表現在求職階段的積極媒合之外，也可見於對這些青少年就職後的關心和照料。農村的青年勞動者離開父母，在大都市過著孤獨的生活，如何讓他們不誤入歧途，好好在職場上努力工作，或者讓他們能有機會再進入夜間學校接受教育，這對於職業輔導而言都是重要課題。而日本政府、各學校也制訂相關政策措施，指導並確保這些在都市的青年勞動力能朝「健全」的方向發展（加瀨和俊1997: 201）。

　　必須注意的是，在1950、60年代的日本農村出外打拚的人，大多是家中的次子（或三子等，非長子）。因為依據日本傳統的「家督制度」，長子在成人後必須留守故鄉繼承家業；相對而言，次子、三男等在成年後所面臨的命運，不外乎是分家自立門戶、離鄉發展或入贅妻家。所以，對於移住到都市工作的這些日本次子、三男而言，離鄉出外發展原本便是一種運行百年以上，而具有制度性前提的人生必然。高度經濟成長基本上並沒有改變這些人必須離鄉出外發展的前提

　　品券等就業介紹的謝禮」事件（兵庫縣，1969年）等。（同書，頁195）

或命運；其影響、衝擊僅止於這些人離鄉的形式規模、工作地點的選擇或機會多寡等枝節性問題。

也因為挾帶著這種必然，所以當日本政府在施行「集團就業」措施時，不僅和緩了離鄉者的困擾、不安和衝擊，也讓離鄉工作成為一種風光的夢想或盛事。在當時甫普及於家庭的電視中，這些被捧為「金雞蛋」的農村青年披著彩帶、乘坐著整班被包下來的電車，浩浩蕩蕩的在月臺接受親友祝福歡呼的場面，不斷的出現；這些畫面扭轉了離鄉的印象，淡化了出外工作的不安和哀愁，甚至使得離鄉成為一種令人羨慕或光榮的喜事（小川利夫1967；新井巖1958）。也因此日本的「望鄉演歌」中有很多歌曲，其實是在描述離鄉時的興奮情境或為其打氣，甚至是鼓勵這些農村青年離鄉。

（二）自己前往都市卻失業的臺灣人

臺灣的經濟成長率從1950到80年代初期為止，每年都維持在8％左右；而國民的平均所得也從1950年代開始急速上升。這段期間臺灣集結勞動力、重視出口貿易的經濟政策開始奏效，逐步發展出世界矚目的所謂「經濟奇蹟」。在這段經濟成長過程中，臺灣的農村不僅提供了廉價的稻作米糧，亦成為第二、三級產業低廉工資的勞動力來源。

然而，無論是1950或60年代，臺灣的政府機構在徵集農村人力時，並沒有如日本「集團就職」那般，從招募、選拔、移動到生活照顧等各層面的相關政策或配套措施，而幾乎是以放任的態度去面對這場大規模人口移動。根據資料顯示，1950、60年代約有六成的農村青

少年，是依靠親戚、朋友提供消息或幫助才得以在都市找到工作；而約有18％的人則是利用大眾傳媒，也就是報紙或廣播電臺的徵人廣告而來到都市尋職；而透過政府的就業輔導中心，亦即等同於前述日本的職業介紹機構之媒合得以就業者，則是少到僅有4％（范珍輝1973:8-30）。

對臺灣人而言，「集體就業」（集團就職）的功能性、便利性與成效應該都令人稱羨，但這種活動或類似「集體就業列車」的舉措，幾乎不曾在當時臺灣出現。因此，前述〈拜託月亮找頭路〉、〈田庄兄哥〉等歌曲中的臺灣人，都是孤身一人或幾位友伴相約，便懷抱著不安甚至被欺騙的危險，一路跌跌撞撞抵達都市。這些農村的青少年心中之所以充滿不安惶恐，乃是因為他們在前往都市之前，幾乎都無法確定自己的工作何在？應該要往何處覓職？而遭遇困難時又能找誰幫忙或倚靠誰？也因此在國民黨政府的無作為之下，臺灣農村的青少年如同盲流般大量湧進看似「充滿機會」的都市，卻必須面臨自生自滅的困境。

由於沒有媒合作業及有效率的職業介紹機構，大部分的臺灣農村青少年都是抵達都市後，才開始透過大眾傳媒的徵人啟事或民間介紹所尋覓工作。因此在相關配套作業不周的情況下，便會出現許多在家鄉待業的農村青年，擔憂到都市後找不到工作，而對於究竟是否該離鄉舉棋不定；以及真的抵達都市以後，確實落入了無所覓職的失業困境。這些失業情形或許僅是暫時，但著實構成一種社會現象，也成為臺灣版「望鄉演歌」的主要題材內容。事實上除了前述以女性為主角的〈拜託月亮找頭路〉外，還有更多以男性為描寫對象的作品，都在傾訴自己失業的處境。

例如〈出外無賺錢〉便是一首向家鄉的女友傾訴來到都市後，找不著工作的作品。歌詞中敘述一位「恬在故鄉唷無前途，要去都市又驚無頭路」的年輕人，在下定決心前往都市後，卻「為著生活每日心茫茫，不惜一切艱苦打拚亂亂撞。想要來做著生理（意）又攏無本做袂起，讓我真失望」的心情。這首充滿挫折感的作品翻唱自〈ご機嫌さんよ達者かね〉（〈好久不見，你好嗎〉，詞：高野公男，曲：船村徹）。有趣的是，兩首曲子同樣都是透過離鄉者和親人之間的通信來互道現況，但原曲的主角是一位正在海上打拚的行船人，臺灣版則將之翻改為「出外無賺錢」的落魄青年。

　　1960年代反映這種到都市後找不到工作的歌曲，還有被禁唱的〈無頭路〉。它雖然不是演歌，但由曲名到歌詞內容，皆表達了主人翁在都市四處碰壁、找無頭路窘境。這首作品的原曲是戰前昭和16年（1941年），VICTOR東京中央放送局選獎的國民歌謠〈步く歌〉（詞：高村光太郎，曲：飯田信夫，演唱：德山璉）。而〈無頭路〉雖然保持原曲到處步行的趣旨，只是在其中走動的不再是戰爭底下的日本國民，而是戰後因為找不到工作而拖著沉重腳步南北奔波的臺灣人，到處走的原因也不再是為了塑造健康強壯身體，而是來自於失業。

　　〈無頭路〉頗似一首「歪歌」，其中的諷刺隱喻充滿了時代悲劇。而由於歌曲的社會描寫違背了國民黨政府的宣傳政策，其在1965年2月被警務處監聽節目的人員舉報，最後遭到查禁（呂興昌2016：26），[12]譯詞的呂敏郎（呂金守）還被動用私刑。

12　〈無頭路〉真正被查禁的理由，不在於其「歌詞荒謬」，而是其陳述所及的

臺、日政府因應這場社會重大變遷，其態度和舉措不同，這使得臺、日的「望鄉演歌」出現顯著差異。日本歌曲中的主角，多是在有確定的職業保障下，懷抱夢想前往都市工作，於是其中自然會出現快樂、光明、充滿希望甚至興奮喧囂的橋段。而就當時的臺灣而言，離鄉出外到都市工作，經常是孤獨自力的個人行為，於是歌曲中必然會有謀職、待業、失業的情節出現；歌曲的主角經常成為天涯淪落人，在前途充滿不確定的狀況下，陷入愁雲慘霧的困境中。

　　而也因為結構性環境的不同，臺、日雙方所「共有」的社會寫實，往往僅是圍繞在離鄉出外工作的一些基本共通議題。至於為何必須離鄉、如何前往都市、在都市遭遇什麼、結局為何？雙方則擁有不同的答案。在同樣的離鄉、不同的衝擊之下，就如同鈴木明的調查結果所顯示，臺、日雙方認為足以代表自身處境和記憶的「望鄉演歌」，自然不會一致。因為在日本被認為具代表性的〈ああ、上野駅〉、〈哀愁列車〉等，其中標榜「集團就職」特色的情節，對於當時的臺灣人而言是天方夜譚，並不符合臺灣的社會情境和集體經驗。而類似〈拜託月亮找頭路〉、〈出外無賺錢〉、〈無頭路〉中描述孤身一人前往都市，卻尋覓不到職業而挫折的歌曲，在日本則比較少見。

　　以這個角度來說，移住到都市時挫敗感的強弱多寡，即是臺、

景觀，根本不符合官方論述所再現的臺灣社會景觀。當時就官方論述形構所呈現的臺灣社會景觀，基本上是「農業工業發達，社會繁榮」的太平盛世。〈無頭路〉之所以不宜也不能存在，不單純是因為它碰觸了失業的問題，更大的理由在於它的歌詞陳述了一個灰暗、痛苦而失敗的主體經驗，而這一經驗基本違背了當時官方的論述實踐。

日「望鄉演歌」差異的分水嶺。而如果我們比較同時期臺、日的經濟成長率和失業率（如圖5-1、5-2），便會發現〈拜託月亮找頭路〉、〈出外無賺錢〉、〈無頭路〉中所傾訴的困境，並未偏離事實。

在1950到70年代這段期間，臺、日的經濟成長率雖然互有消長，但整體來說兩者均是成長多於衰退。然而伴隨好景氣的來臨，日本從韓戰爆發後的1955年開始，失業率便一直維持在低水平；但擁有大量美援支助的臺灣，在1966年以前失業率皆高達3%到4.3%，並未隨著景氣好轉而降低，其不僅遠高於同時期的日本且始終居高不下，必須要到1967年後，失業率才開始降至3%之下。

雖然同樣受到韓戰爆發的影響，日本在1957年左右經濟便開始好轉，但是臺灣則要到1964年之後才有比較明顯的變化。而相較於日本的經濟成長率越高、失業率便越低，臺灣的經濟成長則並沒有明顯反映在失業率的改善上。而臺灣版「望鄉演歌」所投射出的，其實就是臺、日經濟發展上這部分的落差。

事實上，社會問題的出現經常有其連動性，缺乏輔助機制、求職不順或失業，必然也致使犯罪、賣春、淪為社會邊緣人等狀況頻生。1960年代的臺灣開始出現許多家庭離散、女性成為酒家女等主題的歌曲，相當程度反映了當時臺灣社會的結構性狀態。

（三）外溢翻唱的必要性——社會邊緣人的怨念

日治時期有關「閨怨」的歌曲，佔了臺語流行歌曲的大部分。這類歌曲雖然盛行一時，但到了戰後便幾乎消聲匿跡，取而代之的是

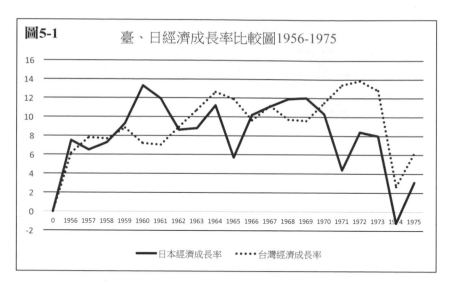

圖5-1　臺、日經濟成長率比較圖1956-1975

日本經濟成長率　　台灣經濟成長率

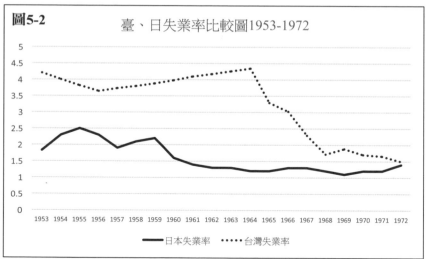

圖5-2　臺、日失業率比較圖1953-1972

日本失業率　　台灣失業率

以上圖表係依據行政院主計處所編的《國民所得》、《物價統計月報》、《薪津及生產力月報》，財政部統計處所編的《進出口貿易統計月報》、中央銀行經濟研究處所編的《金融統計月報》、中華民國統計資料網、內政部戶政司人口統計、日本總務省統計局等資料，經計算整理後由論者繪製。

泣訴女性因家境貧困被人所騙、淪落歡場等充滿哀愁悲苦的作品。之後，伴隨「望鄉演歌」的興盛，酒／舞女系列的歌曲大量出現於臺灣社會，如：〈酒家女〉、〈可憐的酒家女〉、〈誰人要墜落〉、〈酒女夢〉、〈酒女心聲〉、〈為著十萬元〉、〈舞女中的舞女〉、〈酒女哀怨〉、〈癡情的舞女〉、〈酒女為誰人〉、〈酒女悲歌〉、〈酒女悲情〉、〈痛苦誰人知〉、〈找無有心人〉……等，成為當時臺語流行歌的重要主題之一。

由於統計資料極不完整，我們無法掌握1950、60年代臺灣從事性產業者的精確人數，但若以公娼統計資料作為參考，我們不難想像在臺灣工業化、都市化發展過程中，色情行業從事人口是如何快速成長。在1960年時，全臺灣接受健康檢查的妓女有1700多人，但到了1964年時卻增加到近7000人，而兩年後的1966年居然爆增至4,1000人。伴隨著娼妓人數的快速增加，臺灣的公娼妓女戶數也自1957年起逐年增長，到1967年達致最高峰（瞿海源1991: 512）。由這些性產業成長的相關資料來看，1950、60年代有關酒／舞女系列歌曲的大量出現，與臺灣社會的發展呈現著疊映關係。

就像〈酒女心聲〉、〈找無有心人〉、〈酒女悲歌〉、〈酒女為誰人〉、〈酒女中的酒女〉等歌曲所傾訴的，女性進入性產業的主要原因經常是經濟問題。〈痛苦誰人知〉吐露出自己從小「無爸無母跟著小弟過日子」，因此想要來都市賺錢過活，但在這個「害人的都市」卻遇著惡魔而被騙去當酒家女；又如〈可憐的酒家女〉中所怨嘆的，自己因「環境來所害」才淪落為酒家女。根據當時官方調查顯示，一些娼妓在從事賣淫前的職業，絕大部份為幫傭、女工、店員、家務，以及無職業等。這些人明顯多是未能進入正式的生產或服務部

門，或者進入那些勞力市場後又轉出來的（瞿海源1991: 533）。而這個調查結果和1960年代臺灣社會變遷相吻合。

事實上，關於酒家女的作品在這個年代非常多，1950、60年代著名的通俗小說作家金杏枝，其處女作《酒家女》（1956年）、《酒家女：下集》（1958年）便是以淪落女性的悲運為主題。《酒家女》描寫18歲的杏枝因家境貧苦，被養母強迫下海當陪酒女郎的故事。而這一連串的《酒家女》系列作品，和當時臺語流行歌曲相呼應，一定程度表露出當時臺灣的社會氛圍。

在1960年代酒女系列的眾多歌曲中，〈為著十萬元〉是一首具代表性、紅極一時的作品。其原曲為1964年發行的〈悲戀・モルガンお雪〉，原唱者天津羽衣其實是日本傳統浪曲的藝人，歌詞描寫一位日本舞妓因為金錢緣故，無法與自己所愛的窮學生相守，而必須遠渡重洋「嫁給」外國人的悲戀。歌曲被翻唱成〈為著十萬元〉後，舞妓變成因家境貧窮失去父母的愛，漂泊流浪而被迫賣身的煙花女，原曲中的外國人則被改成有錢有勢的資產家。

〈悲戀・モルガンお雪〉的曲名之所以被改為〈為著十萬元〉，乃是由於翻唱曲中的主角因付不出高額的贖身費，最後必須與心儀的人分離，十萬元正是其贖身費用。換言之，原曲中的情節和主角雖然被修改，但女子因為貧窮而必須被剝奪一切、無法追求幸福的這個悲哀題旨，則依然被保留。以養女經常淪為妓女、女性人身買賣幾乎都發生在養女身上這個社會現象來看，〈為著十萬元〉的歌詞暗示了自清朝以來一直存在臺灣社會的養女買賣陋習，直到1960年代都還殘留在社會底層。

當然，貧窮的農村女性前往都市最後淪為煙花女，乃是許多國家在工業化過程中共同的社會問題。但在1960年代臺灣這波人口大量遷移中，貧困的農村年幼女性於都市淪落煙花界的情況相當嚴重，這些現象被認為與政府的無作為或管理失當脫不了關係。

　　如前所述，國民黨政府在臺灣進入高度經濟成長期時，並沒有周全的規劃或配套措施，去協助農村的青少年遷移並安排就業機會。因此，這些離鄉的青少年幾乎都是自己孤身一人，或者與幾位親戚鄰居一同到都市尋覓職缺。1950、60年代臺灣農村的青少年所能依靠的工作媒介，除了前述的親戚友人、政府的職業介紹所或廣播電臺、報紙的徵人廣告之外，大概就是民間的職業介紹所了。1960年代臺灣民間的職業介紹所大量出現，其素質卻是良莠不齊。而政府對於這些經常藏汙納垢的職業介紹所並沒有完善的管理辦法，因此詐取職業介紹費的紛爭不斷，欺騙女性進入性產業等劣行或犯罪事件亦層出不窮。當時的報章對於這些紛爭和犯罪時有報導，淪落煙花世界的悲劇還經常成為當時通俗小說的主題，甚至是臺北市議會的質詢議題（中央社訊1954）。[13]

　　女性進入性產業的主要原因為經濟問題。當然，在1960年代這些淪落煙花界的女性當中，亦存在著有職業者。許多單身來到都市打拚的女工正值青春年華，但因工作關係缺乏情感生活，又加上出身、

13　中央社訊。1954/7/2。〈職業介紹所剝削失業者／市議員請政府管理〉。《聯合報》第3版。相關報導如下：「臺北市議員葉生地，一日在市議會大會市政總詢問時曾要求市府管理民營職業介紹所，並嚴格規定收費標準，以消弭變相的剝削。他說：最近臺北市民營的職業介紹所，如雨後春筍般相繼成立」。

學歷萌生的自卑感，缺乏專人開導以致發生不少感情越軌或脫序行為（黃富三1977: 85-86）。[14]

　　這種在社會大量人口移動過程中，因政府缺乏輔導管理之放任態度所導致的問題，不僅反映在離鄉女性的感情越軌或脫序行為上，也投射於家庭離散的悲劇中。其實1960年代除了傾訴女性悲哀的酒家女系列歌曲之外，臺灣也出現許多描寫家庭離散悲劇的作品，如：〈慈母淚痕〉（紀露霞）、〈爸爸叨位去〉（尤美、素玉、鶯亮）、〈媽媽叨位去〉（陳芬蘭）、〈孤女悲歌〉（文鶯）、〈港邊的孤兒〉（陳芬蘭）、〈媽媽您有塊想我無〉（文鶯）……等。這些宛如都市尋親的主題，其共通情節不是子女與父母失聯，便是因為貧窮失去家庭庇護的孤女、孤兒必須離開故鄉來到都市，在無所依靠的困境下最後淪為社會邊緣人。

　　貧童或孤兒來到都市後與父母離散、失聯等歌詞，有部分或許可能失真；但縱使如此，這類滿載著家庭離散或被遺棄意象的歌曲，和同時期離開親人隻身來都市後陷入惴惴不安、茫然無助困境的年輕人之心情，卻可交相呼應互為文本，成為描繪臺灣人「自畫像」時的好材料。

　　事實上在1950年代前後，淪落風塵或家族離散的歌曲也存在於日本，只不過這些歌曲通常與第二次世界大戰所引發的社會失序、貧困

14　為此有些女工因天真無知而失身於男工，也有些工廠主管利用職權威脅利誘
　　女工，更有些女工一時失足，還連帶誘使其同伴亦加入。引自《聯合報》
　　1975年12月13日。

有密切關係。[15]進入高度經濟成長期後,日本流行歌曲中雖也存在描寫挫折落魄的作品,但其社會邊緣人的形象則不如臺灣般強烈。在不同的經濟發展條件和社會氛圍底下,臺、日「望鄉演歌」對於以社會邊緣人為題材之作品的需求和喜好程度,顯然有所不同。日本的「望鄉演歌」和社會邊緣人之間的關係並不明顯;但在臺灣兩者則緊密的勾連成一體,這是臺、日「望鄉演歌」的關鍵差異所在。

而由於日本的「望鄉演歌」較少有描述社會邊緣人之怨念的作品,因此為了彌補翻唱同類歌曲時,無法充分表達內心世界之闕漏,臺灣人在生產屬於自己的「望鄉演歌」時,便必須進行歌曲的篩選,淘汰一些不符合臺灣現況的作品。此外,它也必須要拓展曲源,在翻唱歌曲的對象、範圍上外溢擴大。具體來說,若是臺、日雙方同時共有的社會寫實,或是與社會邊緣人關係較為薄弱的歌曲,便經常透過同類歌曲間的翻唱方式來生產,如〈媽媽請你也保重〉便是典型案例。

但若是與社會邊緣人關係密切的主題,或是臺灣獨有的社會現象,便會透過一些外溢翻唱的手段,以脫胎換骨的方式進行改造。例如前述〈拜託月亮找頭路〉、〈出外無賺錢〉、〈無頭路〉等有關失業、挫折、流浪漂泊的作品,以及家庭離散、淪落為酒家/舞女的作

15 戰後初期的日本出現了如〈星の流れに〉(菊池章子,1947)、〈岸壁の母〉(二葉百合子,1954)、〈私は街の子〉(美空ひばり,1951)、〈東京花売り娘〉(岡晴夫,1946)等,以描述家庭離散、賣春或兒童在街頭販賣煙草、花束、擦靴為主題的作品。然而日本的這些歌曲出現的時間在1940年代末,其悲劇的背景或起因大都和戰爭有關。這和臺灣的這類歌曲在出現時間和背景上有相當程度的差異。

品，幾乎都是以這種外溢翻唱的方式來完成。甚至其中〈可憐的酒家女〉、〈慈母淚痕〉的原曲和〈無頭路〉一樣，都還是具有濃厚軍國主義色彩的作品。

〈慈母淚痕〉之原曲為〈九段の母〉（曲：能代八郎，詞：石松秋二），歌詞描寫一位住在鄉下的年邁母親，為了參拜因戰爭殉職被祭祀於靖國神社中的兒子，拄著拐杖單獨前往東京，但在人生地不熟的情況下，花了一整天的時間才得以如願。這首充滿母子親情卻又具有濃厚軍國主義色彩的歌曲，發表時間正是戰火熾烈的1939年。〈九段の母〉在戰後臺灣，則被翻寫成一位悲傷的母親赴都市尋找離鄉出外、久已失聯子女的歌曲。而〈可憐的酒家女〉原本則是日華親善國策下以中國為背景的愛情歌曲，但這首宣揚軍國主義的歌曲，卻被改為一首描寫悲傷、深陷情海而無可救藥的酒家女之作品。

臺灣版的「望鄉演歌」對於翻改社會邊緣人主題的積極態度，幾乎可說到了「飢不擇食」的程度。而這種有很多話要表達的怨念和欲求暗示著，在1950、60年代的本省人之間，普遍潛藏著一種和社會邊緣人有關的情感結構。

而如果想進一步理解1950、60年代潛藏於許多本省人心中的這種情感結構，「股旅（またたび，matatabi）物」應是有效的管道。因為，「股旅物」這個日本文藝，即是臺灣版「望鄉演歌」經常外溢翻唱的對象。

四、同為天涯淪落人的「股旅演歌」

（一）「股旅物」和社會邊緣人

所謂「股旅物」是1920年代由長谷川伸所創造。最初以傳統小說的形式推出，因廣受歡迎而經常改編為電影、話劇、歌謠等。而演出的形態雖然不同，但這些電影、話劇、歌謠往往附屬於原創小說，因此無論是聽覺、視覺或文字文本，作為「股旅物」其在內容或情節營造上，都具有一些共通特徵。

具體地說，這些股旅物中的主要人物都是江戶中末期，因天災飢荒或日本農村以及階級制度開始崩壞，而被故鄉遺棄、流落他鄉的俠客、賭徒、無賴、流氓。由於其中登場之人、時、地、物往往都被認為實際存在於日本，為此，其經常被視為是極似稗史的事物。股旅物的誕生與日本大正時期大眾文化的興盛有一定關聯。從1930年代迄今，股旅演歌始終是日本歌謠的一個種類。而由同一作品時常在不同時期由不同電影公司、演員重複拍攝或進行演唱，便不難窺知股旅物長時間風靡日本的程度（長尾直1974；佐藤忠男1978）。

「股旅物」這個名詞對臺灣人很陌生，但在戰後許多與「股旅物」相關的歌曲——股旅演歌，其實臺灣人都耳熟能詳。舉例來說，膾炙人口的〈孤女的願望〉及〈彼個小姑娘〉，其原曲（〈花笠道中〉、〈潮来笠〉）都是股旅演歌。此外，1960年代還有像〈杳掛時次郎〉、〈八州喧嘩笠〉、〈伊豆的佐太郎〉、〈磯ぶし源太〉、〈伊豆の佐太郎〉、〈旅姿三人男〉、〈名月赤城山〉、〈木曽ぶし

三度笠〉、〈喧嘩富士〉等為數不少的股旅歌曲，也都被翻唱成「望鄉演歌」而流傳於臺灣。

然而，究竟是什麼文化情境或社會現象，使得股旅演歌這種日本歷史性、傳統性強烈的歌曲會被翻唱成「望鄉演歌」？臺灣人在高度經濟成長期時的集體社會遭遇，與股旅物中的故事情節或精神有何融通之處？在解析這個問題之前，我們必須先了解股旅物在日本造成流行風潮的時代背景。

大正12年（1925）長谷川伸發表了《ばくち馬鹿》（賭博傻子）這部小說，並將賭徒、流氓設定為主角。爾後在一連串的作品中，長谷川便一直使用「股旅」這個意味著到處流浪的字眼，來形容江戶末期踏入亡命世界、打架鬧事的法外之徒，其雲遊四方、孤獨漂泊的處境。江戶時期日本農民原本在四民階級（士農工商）的社會制度框架下，被束縛於農村土地上難以移動。然而歷經多次天災、幕末階級崩動及資本主義的洗禮之後，農村已不再是他們所能賴以維生的故鄉。因此這些農村的貧民，以及一些依附在農村經濟活動下的武士階級，便只能離開故鄉、淪落為在城市暗處過活的邊緣人。而長谷川伸在股旅物中便將這些人刻劃成：生活在江戶末期的男性，具備孤獨、陰鬱、固執的性格特質，因為歷盡滄桑自知己身背負著時代的荊棘，因此對社會充滿疏離感（佐藤忠男1978: 45-52）。

這些類似無業遊民者大多沒有學問，而雖然淪為賭徒、流氓、無賴卻勇於鋤強扶弱、充滿正義感，並有著溫柔善良且知恩圖報的心；其雖然身為硬漢但卻因經常處於人情義理的夾縫中，而呈示柔弱的一面。也因此股旅物的主要精神與其說是在武打場面的描述，不如

說是在於人性的刻劃；對於一些販夫走卒們內心感傷的傾吐（森秀人1964: 32-39；佐藤忠男1978: 229-244）。

股旅物的人物形塑方式和時代背景的鋪陳，與長谷川伸自身少年時期因家境沒落而必須輟學勞動，又在遭遇家暴後離家出走等經歷有關。而股旅物的誕生相當程度也反射出，大正時期日本社會真實而灰暗的一面。

日本社會在大正時期迅速都市化，許多新潮現代的事物流行於坊間，進步、摩登、大眾文化、民主成為後世對大正時期的既定印象。然而在光鮮亮麗的文化盛世背後，經常被人忽視的是一場大規模的農村人口外移也正在發生。不僅如此，日本製造業和礦業在GDP中所佔比重，亦在大正時期首度超越農業。這意味著日本在經濟型態上，正式由農業社會轉變為工業社會。

與1950、60年代的臺灣一樣，在都市化、工業化的重大變遷下，1920年代的日本社會出現許多失去土地而必須離開農村故鄉的無產階級。這些受到資方壓榨棲身於社會陰暗處，貧困而艱苦生活的人們，其實也正是當時日本出版業所欲爭取的讀者大眾。而股旅物的出現，正好捕捉到這些流落到都市之無產階級大眾的心。

股旅物雖然以江戶末期為背景，但其中作為「歷史」人物的那些社會邊緣人的處境或人格特質——被故鄉遺棄而流浪日本各地，即使陰鬱孤獨、疏離挫折且不善於言詞，但有其溫柔善良的一面——正好符應大正時期無產階級大眾心中的感受。特別是股旅物當中刻劃沒落武士那種知恩圖報，勇於鋤強扶弱但又以沉默為美德的形象，對於當時離開農村前往都市工作者而言，可謂是理想的自我化身（森秀人

1964: 32-29）。

由於掌握時代需求和歷史脈動，股旅物中的人物讓讀者在擬真與「非虛構」的錯覺下產生親切感和說服力，且讓這些劇情和自己的處境得以相互輝映。尤其是長谷川伸將這些社會邊緣人的境遇，提升為一種男性哀愁的美學後，其不但能滿足廣大讀者的胃口，同時也彌補無產階級大眾來到都市後的挫敗感和空虛（森秀人1964: 32-35）。

1920年代的臺灣身處日本殖民統治，在歷史的因緣際會下，這些股旅物無論是小說、電影或歌謠，也幾乎同步流傳至臺灣。雖然股旅演歌在臺灣坊間並未特別造成風潮，但股旅小說則在臺灣觸發「大眾小說」的流行，也成為臺灣知識分子在探究「文藝大眾化」此具有抗日色彩的文化議題時，所經常參照或試圖模仿的對象。由於沒有明確的資料，因此我們無法得知各種形態的股旅物，在臺灣精確的銷售數量，但透過當時臺灣知識分子的論述，我們可以推測股旅物於臺灣具有一定的影響力（楊逵2001: 105-109）。[16]

1930年代後期，日本軍國主義興起並引發了太平洋戰爭。在戰爭期間，許多柔弱、嬌媚、頹廢、過度強調愛情或具西洋色彩的歌謠，不見容於國策；此際，具有武士的陽剛氣息，甚至國家意識的股旅物則為日本政府所接受。[17]在符合時局的狀況下，1940年代股旅物的風

16 日治時期著名的臺灣作家如楊逵等，在思考如何讓臺灣的文學能夠普及到普羅大眾時，都曾論及股旅物和長谷川伸，甚至明言要模仿日本這些文藝形態，作為臺灣「大眾文學」的參考。這部分可參考（楊逵2001: 105-109）。

17 太平洋戰爭末期的1943年，由東寶電影公司發行的《伊那の勘太郎》這部作品的主題曲〈勘太郎月夜唄〉（作詞：佐伯孝夫，作曲：清水保雄）便是一個典型的例子。〈勘太郎月夜唄〉被以類似軍歌式的進行曲節奏呈現，和時

潮持續在日本燃燒；而在臺灣，股旅物的人氣也依然歷久不衰。

（二）被陰柔化、悲傷化的股旅演歌

日治時期臺、日曾同步共有股旅物，但戰後臺灣脫離日本統治，隨著政權的轉換以及國民黨政府「去日本化」之文化政策的實施，股旅物這個流傳在臺灣的異國文藝，曾經消聲匿跡一段時日。

然而，1960年代前後一些股旅電影開始在臺灣放映。而在「望鄉演歌」風行之際，情況又有了變化，大量股旅演歌都被臺語流行歌曲翻唱，其中許多作品被改造成「望鄉演歌」。而這些源自股旅演歌的歌曲不僅在當時頗為流行，有些至今都還是臺灣人耳熟能詳的共同記憶。

舉例來說，〈名月赤城山〉（1934）堪稱股旅演歌的鼻祖，這首歌曲於1960年代在臺灣被翻唱成〈月下流浪兒〉。在去除了原曲中有關股旅的具體背景之後，它變成一首描寫流浪天涯、卻依然重視義理人情之男兒心中苦悶的歌曲。其中的主角雖然希望能在都市成功後返回鄉里，卻因命運捉弄而無法達成心願，其流浪永無止盡。而這一切的悲哀似是命中注定，在不知希望何在的茫然心境下，只能如孤鳥般暗自低泣。

而同樣發表於戰前的〈旅姿三人男〉（1939），在相隔二十年後也被翻為臺語流行歌曲〈男性的氣魄〉，其翻寫同樣去除了日本歷史、地理與人物之脈絡，只保留流浪「江湖世界」的情節。歌曲中的

局雖然非常的契合，在「股旅演歌」中則算是異類的存在。

主角雖然感嘆流浪生活，但又勉勵自己並非社會上唯一身陷這種處境的人。因此作為一位男子漢，在「江湖的世界」中要忍耐，不要怨恨或相互輕蔑、與人衝突；而重視仁義是做人的基本道理，大家應像一家人般的相互幫助，為著前途努力。上述兩首歌曲保留著股旅演歌的精髓，均帶有些微的七逃人／迌迌人色彩。

而二戰前後經由不同公司、導演拍過八次以上的電影〈沓掛時次郎〉，在 1960 年代曾被橋幸夫以同名推出股旅演歌，爾後在臺灣則被改名為〈流浪三兄妹〉而為人所知。〈流浪三兄妹〉一定程度沿襲著原曲〈沓掛時次郎〉中的「託孤」情節，描寫幼小的三兄妹因出身低下而必須賣唱為生、流浪天涯。面對這種沒人同情而前途茫然的人生，他們只能將「誰人會理解」的苦痛和諸多埋怨深藏心內。

同為橋幸夫所唱的〈木曾ぶし三度笠〉，則是以〈可憐彼個小姑娘〉之名在臺灣重新問世。歌曲中描述主角思念離開自己的愛人，希望他能夠回到身邊。〈木曾ぶし三度笠〉為了配合故事情節和地點，副歌中出現了日本長野縣的民謠「木曾ぶし」之旋律；而相對於前述〈田庄兄哥〉中把東北的「彌榮音頭」（イヤサカ音頭）翻唱成月臺便當叫賣聲，〈可憐彼個小姑娘〉則把「木曾ぶし」處理成具臺灣歌仔味道的勸世歌。歌詞勸導為人父母不要為貪圖金錢，出賣犧牲自己兒女的幸福。在這巧妙的歌詞翻寫中，文夏以社會寫實的手法，隱晦地照應了當時臺灣女性淪落為酒女甚至賣淫的社會問題。

〈可憐彼個小姑娘〉的譯詞內容，很容易讓人和前述〈為著十萬

元〉這首歌曲及金杏枝的小說《酒家女》——也就是家境貧苦的少女被養母強迫當酒家女的故事做聯想。而這再度證明了1950、60年代因貧困而被迫墜入歡場的問題,以及臺灣傳統養女買賣陋習的嚴重性。養女／媳婦仔習俗源自清朝。而原生家庭之所以會送養甚至販賣女兒作為養女／媳婦仔,其主要原因多出於家庭貧窮而子女多。養女的生活情況經常很悲慘,其經常遭遇虐待、逼良為娼、婚姻、家庭糾紛、亂倫等問題(曾秋美1998)。[18]而這些傳統陋習經日治時期的盛行後,在1950、60年代依然存在於臺灣民間。1950年代臺灣的養女／媳婦仔占當時女性人口比例的3.41%及3.85%。而養女則成為賣淫業者主要的人流來源之一,約每五位妓女當中便有一位的背景是養女。反推後的保守估計,則大約每七至八位養女中,便有一位從事賣淫(謝康1970: 17)。

〈可憐彼個小姑娘〉中處理「木曾ぶし」的方式,暗示我們歌曲中兩位主角之所以不得不分離,可能即是親人因家境貧困而販賣自己的女兒。針對這個長年的封建陋習,男主角既不敢勇於打破、鼓勵女主角違背父母之意離家脫逃,卻又不忍愛人因屈從父母而離開自己、進入悲慘世界。換言之,歌曲中的男主角其實是落入究竟應維護愛情或遵從親情的夾縫當中,這部分頗符合股旅物中常有身陷於人情義理,而必須在兩難中掙扎抉擇的故事基調。

而翻唱自股旅演歌的「望鄉演歌」中,堪稱最精彩成功的作品則非〈孤女的願望〉(譯詞:葉俊麟,演唱:陳芬蘭)莫屬。〈孤女的願望〉的原曲〈花笠道中〉(曲、詞:米山正夫,演唱:美空雲雀)

18 有關養女／童養媳問題可參考(曾秋美1998)。

本是「時代劇」——也就是以江戶期為背景,類似股旅物的電影——〈花笠若眾〉之電影插曲,描述在晴空、白雲、美麗花朵所構成的場景中,一位情竇初開的少女在經過小土地公廟時,向土地公問路的心境。在幾乎都以男性掛帥的股旅演歌中,以女性為主角的〈花笠道中〉顯得稀少特別。

而〈孤女的願望〉的譯詞者葉俊麟,則將原曲的故事和場景做了徹底翻轉,讓主角變成一位離開父母、隻身前往都市的女孩。與原曲相同,這位孤單的少女一再向路人問路,但她的目的並非是去談戀愛,而是要犧牲自己的花樣年華和戀愛機會,前往都市的工廠擔任女工。少女即使付出稍縱即逝的青春,也不在意辛勞或薪資的低廉,無怨地接受並走向自力更生的人生路途。〈孤女的願望〉至今依然膾炙人口,被視為許多本省人的戰後經驗和記憶。

〈伊豆の佐太郎〉則是戰後1964年的歌曲,改編成〈流浪到臺北〉後,主角變成一位立下大志、由鄉下到臺北的男兒。原以為到達都市後,未來將充滿希望,沒想到卻因命運的戲弄而一事無成,落得只能四處流浪,遙聽著山邊飛雁的啼聲回想己身的悲慘遭遇,最後不堪落寞地滴下眼淚。但是雖然悲傷,不過「為將來妳咱幸福,甲人有比評(不輸他人)」,「我們」大家還是必須努力打拚工作。譯詞當中的「遙聽著山邊飛雁的啼聲」令人想起〈明月赤城山〉等的場景,乃是股旅物常出現的景觀。

很清楚的,許多股旅演歌在被改寫成「望鄉演歌」時有著明確的取捨,其通常只保存原曲中的特定意象,有關主角們的遭遇或神勇事蹟則會消失。具體地說,在借用股旅演歌時,臺灣人會去除日本江

戶末期那些賭徒、流氓的身分，而保留原作中失學、疏離、漂泊、貧困，且因為歷盡滄桑而陰鬱、孤獨、沉默，不善言詞又陷入人情義理夾縫中的社會邊緣人形象。而這些形象通常被挪用來強調1950、60年代臺灣社會中，那些失業、流浪、無處傾訴只能把辛酸往肚裏吞，但卻又必須堅強、相互扶持之無產階級的悲苦處境。

當然，抽離出俠客、賭徒、流氓或沒落武士的典故後，原本股旅物中鋤強扶弱、維護正義或打架鬧事的情節要素也必然被捨棄。因此整體而言，這些臺灣版「望鄉演歌」往往就是把股旅物中的人物角色，為了階級（武士）顏面而強裝出來的豪邁灑脫、硬漢拚鬥等情節抹去，只保存感傷的要素以及天涯淪落人／社會邊緣人的形象。

也因為經過被陰柔化、悲傷化的程序，這些翻改後的「望鄉演歌」才得以突顯出1950、60年代無力抵抗的本省人之樣貌處境，及其作為弱勢族群的被支配性和悲劇性；而這樣的翻唱也才能彌補只借用「望鄉演歌」去描繪臺灣人樣貌時，其不足或失真的部分。

（三）和他者「過去」重疊的「現在」

如前所述，股旅物具備稗史的色彩，「股旅演歌」乃循著股旅物的情節所量身訂做的歌曲。在濃厚的「傳統」要素和時代框限下，股旅演歌屬於日本的文藝特產，其實很難被模仿、翻譯或挪用。更何況股旅演歌以江戶末期的日本作為舞臺，「望鄉演歌」描寫的是1950、60年代臺灣的社會變遷，兩者在時空背景上存有相當大的差異。

而這兩種歌曲之所以得以跨越時空、融通挪用，其基礎顯然是

處於兩地社會變遷、時代氛圍下的人們，在境遇、情緒上具有某些類似。而股旅演歌的翻唱模式便是抽離掉時空背景上的具體差異，繼而去萃取出兩者間人物處境或情緒上的近似處，從而將之轉化為臺灣「望鄉演歌」的素材。而這種「異中求同」、「借古喻今」的翻唱模式得以成立，即意味著江戶末期的日本社會與1950、60年代的臺灣之間，隱含著一些時代特徵或社會氛圍上的融通關係。

　　事實上股旅物中所形塑的人物性格及其處境，對於高度經濟成長期下的臺灣社會而言，確實似曾相識。其相似基礎便在於人口移動的「首次性」和農村崩壞。日治時期殖民政府雖然在臺灣進行了基本建設，並建立起現代化制度。然而其在臺灣實施的，是以米、糖等本土農特產為主的局部性工業化，故當時的臺灣仍多是傳統式手工業生產（劉鶯釧1995: 317-356），未曾發生過如日本大正時期或朝鮮社會那般，因為工業化所發生激烈且頻繁的人口移動（水野直樹、文京洙2015: 67-80）。[19]

　　因此日本1950、60年代的農村人口移動，已是繼江戶末期的大規模離鄉與大正時期（1910年代後期）工業化、都市化之後，歷經多次的社會變遷；相對來說，同一時期臺灣那種為了謀生覓職而大規模、遠距離的城鄉遷移，則堪稱是近代歷史中的首次經驗。若以「首次」

19　如第二章所述日本統治下的朝鮮，由於農業條件基礎不足以及土地調查政策的失敗，讓原本虛弱的農村瀕臨崩壞。加上戰爭期，大量的朝鮮農民必須離鄉背井跑到包括滿洲、日本甚至其他的海外各地，去從事苦難的勞動以維持生計。從「日韓併合」前直至1945年，無論是貧農流民的自願渡航或所謂的強制徵召，光是日本一地便有共計200萬以上的朝鮮人遷住從事勞動，其人口移動非常頻繁且激烈。

的角度而言，股旅物中日本江戶末期的人口移動現象，反倒與1950、60年代的臺灣之間存有足以相互疊映的關聯。

而基於首次性的類同，這兩場社會變遷在不同時期的國度裡所造成的，卻是似曾相識的衝擊——因制度混亂或農村崩壞而引發社會失序、家庭離散、貧困失學、相互失聯的現象，以及大量貧困漂泊的社會邊緣人之出現。

具體地說，股旅物中社會邊緣人誕生的原因，乃是出自江戶幕府的政權危機、農村和階級制度的崩壞；而戰後初期臺灣農村貧民之所以漂泊都市，則是日本殖民政權結束、國民黨政府來臺之後，歷經二二八事件等社會混亂、一連串土地改革及韓戰經濟效應之後所萌生的產物。在這兩場都與政權更迭及農村崩壞有關的人口移動之背後，受難最深的都是特定階級；在幕末的日本是農民和武士，在1950、60年代的臺灣則是絕大多數為本省人的農民。

其實臺灣的人口移動現象，在高度經濟成長以前的1950年代，便因農村經濟的崩壞，以及政府以族群為社會資源分配考量的治理時已經出現。在美援和韓戰特需所造成的好景氣，促使大量農村青年前往都市尋找工作、進而流落街頭之前，臺灣的離農現象業已發生。高度經濟成長只是大量吸收了這些原本已存在的困苦農村剩餘人力（范珍輝1974: 8-30）。[20]而這種農村崩壞的現象與1960年代當時的日本並不

20　范珍輝認為依移民時間的前後來看：在1961年以前移居台北市的為早期移民，而在其後（約1961到1973年）移居的為晚期移民。前期以舉家遷移者居多，具有投石問路的性質。後期的遷移則主要是個人，其遷移目的在於解決生活的貧困（范珍輝1974:8-30）。

契合，但卻與股旅物的舞臺背景有些類似。

再者，戰後臺灣因階級重構與族群政治所引致的社會變動，其實和股旅物中的主題情境也呈現著疊映關係。股旅物的情節相當定型化，其主題往往圍繞著被官商欺壓的農民或淪落天涯的武士，背後實潛藏著農村崩壞和社會階級重構所帶來的對立。而在1950、60年代的臺灣，這種階級重構的問題遠比同時期的日本要來得嚴重，且往往依附於族群差異之下而產生。

如第三章所述，在歷經一連串的農地改革後，臺灣的職業結構產生變化，連帶也影響了社會的階級構成。而戰後這個新的階級結構，明顯有定型化、族群化的傾向（王宏仁1999:4）。在國民黨政府再殖民統治下，戰後初期來臺的新住民，其職業集中在公務人員或教師，而臺灣的農民當中，本省族群佔了總數人口的98.4%，外省族群則連2%都不到（王甫昌2003: 149）。在族群和職業人口比例極端化之下，1950、60年代離開農村前往都市者大部分都是本省人，與外省族群幾乎無涉。而這些本省人中有許多原本還是中小地主，但因為土地改革之故必須淪落成離鄉漂泊的勞動階級。

值得一提的是，由於缺乏政府的照料，戰後臺灣人口移動現象中經常出現的單槍匹馬、或由年齡較大者領著幾位親友鄰居前往都市的場景，與股旅物中經常出現的「一匹狼」（單槍匹馬）或「託孤」（照顧幼小孤兒）的流浪方式相當接近。

總而言之，股旅物中身處時代變動漩渦中的主角，大都是沒落武士或被迫離農的農民，這些人均屬於「遊手好閒」的無業者。而往昔這些失去謀生機會和能力，有一餐沒一餐的日本人生活處境，不可能

會出現在1950、60年代日本版的「望鄉演歌」中，但卻是此時臺灣人刻骨銘心的切身之痛。因此，即便時間上相距近百年，股旅物中的人物和1950、60年代的臺灣農村青少年，具有許多心情和處境上的共通點。特別是股旅物中的人物大多拙於言詞表達、認命沉默，且不輕易顯露出自我想法。這種人物性格的形塑對於當時的臺灣人而言，幾乎可謂自我化身的投影。

在二二八事件中，臺灣慘遭國府軍隊清鄉、綏靖；爾後1949年遷臺的國民黨政府，為防止共產黨滲透並鞏固威權體制、剷除異己，持續在臺灣實施戒嚴。為此，許多人因為批評政府或只是持有政治異見，便遭受整肅、迫害。在這段所謂白色恐怖的時期裡，濫捕、刑求、冤獄、冤死等情事不斷發生，人民的生命財產及心靈遭受嚴重傷害。在動不動便有鄰居親友失蹤、入獄甚至被處死的肅殺氣氛下，「遠離政治」、「保持沉默」成為臺灣人明哲保身的生存之道。

另外，在戰後新的國語政策之下，農民、勞動階層所熟知的閩南語等母語都被視為方言，與日本語同樣是被禁止或貶抑的對象，難以在公眾場合使用。在「失語」的困境下人們縱使有主張想法，但沉默寡言卻成了不得不的選擇。[21]因此，股旅演歌中主角的認命沉默、不輕易顯露出自我想法的刻劃，對於戰後歷經二二八事件等政治苦難，又失去在公領域中表達主張能力的本省人來說，乃是最貼切不過的自

21 這種「失語」的陰影也投射於文學世界中。戰後初期舊住民失去了熟悉的書寫、表達工具，甚至必須從牙牙學語的階段重新開始。在文化霸權幾乎落於外省人手中的情況下，連過去在日治時期頗為盛行的寫實主義文學，也幾乎消失於臺灣文壇。在1970年代所謂的鄉土文學出現之前，臺灣農民、勞動者或庶民的遭遇與心聲，幾乎無法透過文學來表達。

我寫照。

戰後臺灣的農民、勞動者在行動上無力反抗，在身心層面上則無依無靠缺乏代言者，因此保持沉默成為不得不具備的「美德」和生活方式。這些被國家所拋棄的階層只能以自嘆命運不好的態度，去壓抑對於政府及社會結構宰制的不滿和怨恨，將沉默、忍耐及認真工作視為「美學」。而對這些背負著時代荊棘的世代而言，給予淪落至相同處境者一些關懷，往往是弱者之間的義理人情，或是擬塑一個理想（現實中難以存在）的自我化身，甚至是確認相互存在的方式。

當然，〈可憐彼個小姑娘〉中養女／媳婦仔這樣的封建陋習，能夠在「望鄉演歌」流行之際毫無違和地融入臺語流行歌曲中，成為臺灣社會的寫實材料，這讓我們再次確認臺灣和日本相比，其在近代化發展上存在著後進性。如前所述，日本早在大正時期便已進入工業化的經濟形態，臺灣則是在大量借用股旅演歌的1960年代，才開始脫離農業經濟邁向工業化。而不管由工業化的進程或封建陋習的殘存狀態來看，這些信息都吐露出臺灣落後於日本。

雖然時空不同，但1950、60年代臺灣社會的發展狀況，以及臺灣人的處境和生活態度，與股旅物中的人物性格甚至時代背景，均有一定程度的相似。因此股旅演歌對於日本而言，已是描述「過去」的產物，但是對身處於高度經濟成長期的臺灣人來說，這些有關社會失序、貧困、黑暗、混亂以及人性掙扎和苦鬥的各種描繪，卻正好是可以借用來傾訴自身「現在」遭遇的好材料。

而也就是因為有這些後進性作為媒介的關係，日本江戶末期才得以和1950、60年代的臺灣水乳交融。在日本的「過去」和臺灣的「現

在」得以融通之下，翻唱股旅演歌得以讓臺灣版「望鄉演歌」能夠更貼近現實、更富生命力。

五、結論

1960年代受到韓戰引發的經濟共伴效應之影響，臺、日同時進入高度經濟成長期。但由於工業化和近代化的發展進程、戰後處境，以及雙方政府對於此次社會變遷之配套措施不同，導致兩地的農村人口移動，對社會造成的衝擊有著很大落差。相對於日本農村青年的離鄉，使他們成為前往都市圓夢的出外人；在臺灣由故鄉遷移到都市，卻往往隱含著淪落至絕境的可能，其心境和遭遇經常籠罩在不安和不確定性之下。

在複雜的政治、歷史、族群、階級問題交錯之下，對於社會邊緣人感觸的濃淡強弱，便成為這場臺、日人口移動及兩地「望鄉演歌」之間的最大差異所在。而這種因漂泊不安、無依無靠所萌發的集體焦慮和茫然無奈、以及激勵自己必須努力打拚的自力更生決心，幾乎成為臺灣的「望鄉演歌」之基調。而這些基調不僅在許多本省人心中醞釀出一種社會邊緣人的情感結構，同時也促成臺灣人在借用日本版「望鄉演歌」之外，尚須以外溢方式去翻唱「股旅演歌」，以便吐露這種身為天涯淪落人之心情和處境。

臺灣版「望鄉演歌」的曲源大多來自日本，但經過脫胎換骨的轉譯之後，歌詞所投射出的卻是不折不扣的臺灣情境。在戰後國民黨政府「去日本化、再中國化」的文化政策下，臺灣知識分子面對官方高

壓式的文化管控，幾乎噤若寒蟬而束手無策；但庶民文化中的草根臺灣人，卻相繼透過港歌、新「臺灣民謠」、「望鄉演歌」，以把自己「再日本化」的方式去做出回應。「望鄉演歌」所引發的風潮，不僅讓臺語流行歌曲在1960年代創造出空前絕後的鼎盛期，也繼續將具有東洋色彩的唱腔據為己有。而經由一波波傳遞，這種「再日本化」的聲音美學，也逐漸為臺語流行歌曲奠定了精神特色和內涵。

　　1960年代末期，隨著農村人口遷移都市的退潮，「望鄉演歌」也逐步式微，但洋溢著日本味道的臺語流行歌曲並未就此消失。1970年代後，這種有關天涯淪落人／社會邊緣人的歌曲風格，由電視布袋戲的插曲承接而繼續流傳，成為一種彌補無產階級大眾在人生路途上挫敗、空虛的療癒媒介。

第六章

現實和虛幻中的淪落、失能、救贖

——投射於1970年代電視布袋戲的社會問題

本章內提及之相關歌曲有〈苦海女神龍〉、〈廣東花〉、〈冷霜子〉、〈為錢賭性命〉、〈中國強〉等，建議讀者可自行搜尋聆聽，且布袋戲歌曲亦可搜尋相關影像收看。

一、前言

　　1970年代被認為是臺語流行歌曲低迷的時期。因為在1960年代中期，臺灣出現了電視這個兼具視覺、聽覺功能的媒介。之後，臺語電影和廣播電臺便快速沒落，而臺語流行歌曲也頓時失去了其原本賴以傳播的主要管道。但嚴格來說，對於臺語流行歌曲最具毀滅性的打擊，並非來自「電視機」這個媒介本身，而是電視臺的節目完全由國家機器所掌控的政策。在電視普及之後，國民黨政府以政策和權力掌控此媒介，臺語流行歌曲則被以低級、庸俗和方言等理由，剝奪了在電視上應有的傳播機會，這等同於封鎖了臺語流行歌曲的流通管道。[1]

　　然而在險峻的媒體環境下，臺語流行歌曲並未就此斷送命脈。透過電視布袋戲的挾帶，其以戲劇插曲或主題曲的方式，頻頻「偷渡」至電視上。布袋戲原本是深入臺灣民間的戶外戲劇，隨著電視機的出現，其不但被搬上螢幕並獲得大眾的青睞，且這個轉型為1970年代的臺語流行歌曲，找到絕處逢生的隙縫。

1　1963年7月行政院公佈「廣播及電視無線電臺設置及管理規則」，其中規定電視節目所用語言，除因特殊原因經奉主管機關核准者外，應以國語為主；同年10月，行政院再公布「廣播及無線電臺節目輔導準則」，其第三條規定電臺對國內廣播，其播音語言應以國語為主，方言節目時間比例不得超過50％。1976年公布的「廣播電視法」更變本加厲規定電臺對國內廣播播音語言應以國語為主，方言應逐年減少，其所占比例，由新聞局視實際需要定之。

布袋戲歌曲和臺灣的「望鄉演歌」看似無關，但如果我們把潛伏在「望鄉演歌」的股旅物與布袋戲進行觀察對照，不難發現兩者之間實存有一些類似和關連。在時間上，被大量翻唱成「望鄉演歌」的股旅物和電視布袋戲，一前一後出現在臺灣，具有接續關係。而以社會發展脈絡來看，股旅物和電視布袋戲的風行，皆以都市化、工業化、社會人口移動作為時代背景，且兩者都深受中低階級民眾的歡迎。

　　更重要的是，股旅物和電視布袋戲都具有一個共同特徵，那便是劇中的主角都是社會邊緣人，特別是布袋戲中的角色幾乎都與淪落、失能、救贖有關。而淪落、失能、救贖，正好是我們理解1970年代臺灣社會問題的重要觀點。

二、創造臺灣史上最高收視率的布袋戲

（一）從傳統布袋戲到雲州大儒俠

　　布袋戲又稱掌中戲，是以手操作人偶的戲劇，源起於明末清初的中國福建泉州地區，隨著閩南移民進入臺灣。由於其傳入臺灣的時間已超過百餘年，因此和歌仔戲一樣是臺灣民間的傳統文化（謝中憲2009: 35）。

　　早期布袋戲的劇本以古書和演義小說為主，至1920年代則多採用清末民初新著的武俠小說為底本，表現手法重視各種奇特劍招與武功的展現。由於布袋戲經常在婚喪場所，或宗教節慶酬神時演出以當作排場（張雅惠2000: 14），故依附寺廟慶典活動而屬於野臺戲，內容

也多半與民間信仰有關,在農村特別受到民眾歡迎(林文懿2001: 44-45)。

日治戰爭期,因臺灣總督府推行皇民化運動,許多布袋戲團被迫演出「皇民化劇」,將戲偶換上日式裝扮,或在劇中加入日本文化、皇民化精神(沈平山,1976: 21-28)。這種遭受政治干預的情況,同樣也發生在戰後國民黨政府時期,戒嚴時期作為外/野臺戲,布袋戲曾被視為違法集會而被禁止演出;爾後,政府規範限制其演出時間和地點。演出前需要申請,劇本也必須審核,並且為了配合政府的「反共抗俄」政策,1950年代也曾出現「反共抗俄劇」的布袋戲(周榮杰1996: 60-63)。

1945年之後,布袋戲在原始發源處的漳、泉兩地漸趨式微,但在臺灣卻繼續發展且不斷創新。1950年代的臺灣布袋戲,除了在劇情上仍延續劍俠要素的武俠內容外,也開始新創劇情及主角。在表現手法上採用華麗的布景、金光閃閃的戲服,並以燈光或其他特效來增加武打效果。1960年代初期這種所謂的「金光戲」開始在中南部各地的野臺流行,成為鄉村的重要娛樂。[2]而隨著電影業的興起,布袋戲也開始進入電影院演出,並改變其劇本和製作形態。

傳統布袋戲的演出內容多以三國演義、西遊記、封神榜、水滸傳等小說為主,其劇本透過口耳相傳方式流傳,因此保存極少。1950年代之後,開始有人以修改章回小說內容的方式取代這些傳統劇本,其所描述的多為歷史故事,或是朝代更替、戰爭的史實,劇中主角多為

2　廣義的定義來說,以現代攝影特效如乾冰、燈光,以及用唱片等音樂取代傳統樂師的野臺布袋戲,即可稱為金光戲,約在1960年代成型。

歷代功臣或愛國烈士（江武昌1990: 88-126）。之後黃海岱（1901－2007）另闢布袋戲的劇情內容，其雖然也改編章回小說，但卻以江湖豪傑為主角。這些多為武林中人的主角，往往具有高超的武功並且維護正義，因此劇情具有濃厚的俠義精神，並以刀光劍影的打鬥為主要賣點（陳龍廷 1999: 7-8）。而在電視機普及率逐步提高的1970年代，布袋戲的形態及命運又有了大轉折。黃海岱的次子黃俊雄繼承了父親的志業，首次將布袋戲搬上電視演出，並且造就了臺灣空前的視聽風潮。

黃俊雄改編黃海岱的《忠勇孝義傳》，成為自己的首部作品《雲州大儒俠》。[3]劇中他將布偶的尺寸加大，強調眼部的神氣，並在配樂上以流行音樂取代傳統的鑼鼓嗩吶等樂器。1970年《雲州大儒俠》在臺視播出後轟動全臺，無論男女老幼都著迷於主角史豔文。為此《雲州大儒俠》由每週一集半小時，增加到每週兩、三集，最後變成每天中午播出一小時，並全年無休連續演出583集，甚至曾創下97%這種幾乎只在共產集權國家能見到的超高收視率。當時，只要一到中午的播映時段，士農工商盡皆守在電視機前觀賞黃俊雄布袋戲，《雲州大儒俠》視聽風潮之熱烈，還曾因為影響行政機關運作和國民生產效率，成為國會質詢的對象。

究竟這轟動全臺的布袋戲，其劇情為何？事實上《雲州大儒俠》的故事錯綜紛雜，若勉強概括之，即是作為主角的「雲州大儒俠」史豔文，帶領中原群俠對抗藏鏡人等群惡的故事。在人物角色的刻劃

3　《忠孝義勇傳》系由黃海岱改編自清代章回小說《野叟曝言》。而改編的理由是因為日治時期《野叟曝言》被列為禁書之故。

上，史豔文經常遭遇挫折、受難卻又隱忍，總是忍了又忍而不願動手殺人，直到最後關頭迫不得已才終於出掌。而藏鏡人則擁有強大武功、個性橫霸，乃「順我則昌、逆我則亡」的反派人物，其追殺史豔文是為了報殺父血仇。

必須注意的是，《雲州大儒俠》雖然改編自《忠勇孝義傳》，但忠孝節義卻很難說是這部布袋戲的劇情主軸。《雲州大儒俠》故事的舞臺以中原和邊疆（現在之越南的交趾國以及西康）為主，劇中人物的情感和血緣關係錯綜複雜，並有諸多殺戮、征戰的橋段，但背後所牽涉的與其說是忠孝節義，倒不如說是私人層面的情感糾紛或個人欲望。在為期四年多的播映中，《雲州大儒俠》明顯和忠孝節義有關的情節，似乎只在開演不久時，針對主角史豔文的性格與遭遇之說明。亦即他崇敬精忠報國的岳飛，暗示主角具有忠孝節義和愛國觀念而已。[4]

非但如此，在這些披著「忠義」外衣的故事裡，反倒出現不少弒父、殺兄、納妾、奪嫂、背叛兄弟之情等違反「義」的情節。而劇中人物有許多代表中國／中原的「俠」，以及邊疆——大都是交趾國地域的「蠻」。但無論是「俠」或「蠻」，他們都並非社會秩序或制度中的「正統」、「正常」，反倒多是盜賊、外患和社會邊緣人。以嚴格的角度來看，這些對於國家社會具有「顛覆」潛能的人物，都難以入列儒家「忠君」思想的範圍中。

4　史豔文前往西湖岳飛廟朝聖，在途中因為江湖際遇（擂臺賽）得罪朝貴而遭到迫害。在《雲州大儒俠》中和忠孝節義或愛國觀念有明確牽扯的，是主角的性格與遭遇的介紹，和劇情幾乎無關。

《雲州大儒俠》的內容經常強調江湖（社會）的複雜、糾葛、黑暗、孤獨、義氣、無奈，其巧妙形塑了許多在出身、能力、境遇上都具有特異性的人物，並賦予他們很有趣的名字，如：史豔文、藏鏡人、苦海女神龍、冷霜子、秘雕、恨世生、二齒、孝女白琴、女暴君、三缺浪人、廣東花等，且不時在情節中穿插獵奇、諧趣的臺詞、口頭禪或出場詩。加上登場人物的造型相當華麗、奇特具時尚感，還經常搭配邊疆色彩的舞臺布景，使戲劇具有濃厚的異國情調。[5]這些情節設計、人物形塑以及視覺上的新奇性，應該是《雲州大儒俠》能夠吸引大量觀眾的重要因素。

（二）淪落江湖的遊俠──布袋戲和股旅物

　　如同《雲州大儒俠》及其後續的《六合三俠傳》之劇名所示，1970年代臺灣布袋戲中的主要人物，都是所謂的「俠」。這些「俠」雖然經常被以獵奇、諧趣、華麗甚至具有異國情調的方式呈現。但若除去外型上的諸種差異，這些人物基本上都是因淪落江湖而雲遊四海、居無定處、行蹤不定的「遊俠」。

　　「俠」具有亦正亦邪的特性和濃厚的社會「邊緣性」，其之所以會成為底層人物，往往都有一個「淪落」的過程。以中國傳統社會型態來說，「俠」與「儒」是不同的兩種人、兩種生命型態（龔鵬程 2007: 198），前者是暗藏於社會角落的淪落者，後者則為知識階層。

5　　而這部分特徵頗有1960年代日本無國籍電影的味道。日本許多無國籍電影也
　　都是時代、背景不明人物造形特殊，或是拼湊許多原本不會在一起出現的場
　　景。

從這種角度來看，《雲州大儒俠》中作為「儒俠」的史艷文本身，其生命歷程便是一種淪落的過程；而股旅物中各式各樣的沒落武士，雖然不是「儒」，但亦都有類似由上而下、從尊到卑的過程。

不過，除了「淪落」的生命歷程外，包括中國或日本在內世界各地的「俠」，往往也都是主持正義的象徵。他們雖然飲酒、賭博、啖仇人首級心肝，同時卻也有勇敢、自我犧牲、慷慨、正直、為公義而戰的美德。具體地說，俠是一種仗義勇為、不畏權勢的人物，常在國法及社會規範之外行動，以迅速、有效、具美感又大快人心的方式，達到濟困扶危、主持公道的任務。因此在社會和人性層面上，「俠」通常被視為公義的維護者（龔鵬程2007: 33-34）。

但由於「俠」不見容於常規、秩序性的社會，因此他必須要「遊」，成為「永遠的流浪者」。相對於倫理人世，這些「遊」俠或俠「客」，經常被視為無賴、流氓；同時卻也因為其本身的不完美、充滿缺陷，在同為天涯淪落人的立場上，「俠」在有難時經常都站在貧民弱者的一方，而有別於保持距離的「儒」。這些綠林好漢、英雄豪傑，總是把貪官污吏和惡勢土豪視為攻擊的對象，並作為自身存在的理由（龔鵬程2007: 85-115）。

換句話說，「俠」存在的合理化解釋，便是因為貪官污吏之流造成了人間的不公平。而「俠」之受人歡迎，便在於人們在政治社會活動及人生當中，都存有對於公平與正義的嚮往。事實上，「俠」存在於世界各地，無論是英國民間的俠盜羅賓漢、日治時期臺灣的廖添丁、前述日本「股旅物」中的許多主角，比比皆是。「俠」所帶給人們的美感、快感、道德完成後的心理寬鬆感、不安解除後的安全感、

對社會不公報復性的喜悅，是古今中外任何地方都有其需求，特別是在不公平或被抑制的社會當中（龔鵬程2007: 35-41）。

與股旅物相同，《雲州大儒俠》營造的是一種偽歷史，其中雖然沒有太多攻擊貪官污吏和劣紳土豪的情節，但確實存在許多淪落綠林的好漢豪傑。這些社會邊緣人行蹤漂泊不定，並有其缺陷或遭逢變故、不如意的境遇。舉例來說，史豔文幼年喪父由母親獨力撫養成人，曾因得罪宰相而被發配充軍；苦海女神龍身為堂堂邊疆國度之公主，卻願成為史豔文的側室，具有蠻夷和妾身的雙層邊緣性；恨世生也是異族公主，因為失戀而女扮男裝。而以「女扮男裝」模樣出現的命運青紅燈，則為史豔文與苦海女神龍之女，其中原與蠻荒的混血、「無父」的身世，以及缺乏歸屬、無法（自我）認同的精神狀態，都說明了其宿命般的邊緣處境；此外，女暴君也是被棄失戀的異族公主，在性格上有亦男亦女的邊緣性。

相對股旅物，《雲州大儒俠》中鋤強扶弱、為公義而戰的情節較為薄弱，其中的壞人往往得不到應有的報應，整體故事與庶民疾苦的解脫較無關連。但縱使如此，布袋戲中的人物大都歷盡滄桑、滿是挫折無奈，基於私人的恩怨情仇，他們被迫必須在打殺和險惡環境中度日。也因此由這些錯綜複雜的人物關係出發，所搬演的懸疑劇情、正邪對決、技擊格鬥的場面，依然能製造大快人心的效果。

除此之外，布袋戲之所以在臺灣能夠獲得令人難以想像的支持，劇中出現為數眾多且多元化的音樂歌曲，應也是視聽者熱烈喜愛的原因之一。

三、散播社會邊緣人心聲的布袋戲歌曲

（一）眾聲喧嘩的布袋戲歌曲

從表演形式來看，布袋戲偶可謂人體的延伸。主演者透過手來操作戲偶，也透過自己的聲音擬仿為戲偶角色的聲音，去傳達虛擬世界的種種。然而除了主演者的操作和聲音之外，布袋戲在演出時也會利用布幕背景及燈光、配樂去輔助或襯托劇情之氛圍。在音樂方面，原本布袋戲是以傳統的南、北管作為配樂，但戰後布袋戲進入戲院演出之後，一些劇團便進行創新改良，開始使用西洋音樂和唱片製造音響效果。

而製作《雲州大儒俠》的黃俊雄布袋戲團，算是其中最勇於打破傳統者。他們除了增大戲偶的尺寸，在配樂上也做了創新改變，除了保留部分南、北管之外，黃俊雄在演出《雲州大儒俠》時，還大膽使用了包括古典交響樂和東西方流行歌曲等作為音效。不僅如此，為了描繪出劇中重要角色的性格或處境，加深觀眾的認知印象，他還推出了許多主題曲，在特定角色登場時播出。因此，就和日本摔角比賽或當前職棒賽場上的專屬應援曲一樣，在布袋戲中往往未見其人現身，便已先聞其聲／音樂了。[6]

舉例來說，在主角史豔文登場時，便會播放〈出埃及記〉（The

6　相對於摔角和職業棒球只在人物出場時，播出一段選手喜歡或象徵這個選手的樂曲，布袋戲則有較長的樂曲播出時間。

Exodus Song (This Land Is Mine))這首氣勢磅礡的樂曲以示悲壯；恨世生的出場，則有〈愛與恨〉這首描寫愛恨交織的日本演歌；而孝女白瓊的現身則會伴隨〈Summer Time〉的演奏。相對於股旅物往往是一部作品只有一首主題曲，布袋戲的歌曲則與登場人物相伴，兩者形同一體而相輔相成，歌曲可謂各不同角色的聲音代碼。而隨著劇情的演遞，不同的重要角色會陸續登場，布袋戲歌曲也會不斷推陳出新，一部作品中經常會出現大量的人物主題曲。

1970年代電視布袋戲熱播，透過這種聲色俱全的新型態演出，大量人物主題歌曲也在坊間快速流行。當臺語流行歌曲被排斥在電視歌唱節目之外，恐將落入黑暗期時，布袋戲歌曲乘著97%的收視率、連續演出583集的風潮，創下輝煌的銷售量，成為當時臺語流行歌曲的主流。

以下，我們簡單整理1970年代黃俊雄布袋戲的重要主題曲：

表6-1

1970台視《雲州大儒俠》至1974台視《雲州四傑傳》之重要主題曲

曲名	角色	原曲	作曲	作詞	演唱者
愛與恨	恨世生	夢で泣け	船村徹	黃俊雄	尤雅
醉彌勒	醉彌勒	飲酒歌曲	呂金守	陳和平	黃西田
喔媽媽	孝女白瓊	Summer Time	George Gershwin	黃俊雄	西卿
大節女	祕雕之妻	The House of Rising Sun	美國民謠	黃俊雄	邱蘭芬
相思燈	相思燈	南管曲	黃俊雄、莊啟勝	黃俊雄	西卿

廣東花	廣東花	支那むすめ	服部良一	黃俊雄	西卿
冷霜子	冷霜子	盃（さかずき）	中村千里	林樂	葉啟田
祕中祕	祕中祕	北管曲		黃俊雄	黃俊雄
失戀亭	許秋風	南管曲	林禮涵採譜	黃俊雄	西卿
美噴噴	孫悟空	あの娘と僕～スイム・スイム・スイム～	吉田正	黃俊雄	李祝惠
為錢賭生命	錢鼠海棠紅	芸道一代	山本丈晴	黃俊雄	劉燕燕
黑玫瑰	黑玫瑰	黑玫瑰	黃敏	蜚聲	麗娜
梅君子	李香蓮	北管曲		黃俊雄	西卿
怪紳士	怪紳士	怪紳士	王雲峰	黃俊雄	黃西田
孤單老人	祕中祕之母	北管曲		黃俊雄	黃俊雄
現實的人生 七逃人的目屎	三缺浪人	涙をありがとう	米山正夫	黃俊雄 陳和平 劉達雄	林玉峰 郭金發
可憐的酒家女	胭脂虎	月下の胡弓	加賀谷伸	黃俊雄	西卿 邱蘭芬
苦海女神龍	苦海女神龍	港町ブルース	猪俣公章	黃俊雄	邱蘭芬
命運青紅燈	史菁菁	この道を行く	市川昭介	黃俊雄	西卿

本表格係參考〈1970年代—1980年代臺灣布袋戲歌曲之研究：兼論與臺語歌曲發展之關連〉（陳姿吟、楊于瑩、楊敬亭2009: 19、20）所整理而出。

　　由上表可知，當時布袋戲歌曲的曲源非常多元，既有改編自臺灣傳統的南、北管曲，有翻唱西洋英語歌曲，有日治時期臺灣人的自創曲，更有許多翻唱自日本的流行歌曲。這些歌曲和音樂打破國界、年代的框限，配合著布袋戲緊湊曲折的劇情，形成了眾聲喧嘩的景況。

必須注意的是，雖然布袋戲歌曲和「股旅演歌」一樣，都是戲劇或小說的附屬作品。但股旅物和股旅演歌之間的關係相當密切，通常是先有小說、戲劇或電影再有歌曲，且股旅演歌的歌詞往往配合著故事情節，其中的時間、敘事、地名、人名甚至伴奏樂器，都相當符應原作。因此在量身訂做的創作形態下，兩者均滲透著古典氛圍，內容緊密契合。而布袋戲的狀況則不同，其所使用的歌曲幾乎都是借用現成作品，且花樣百出橫跨古今中外。因此，這些歌曲往往在編曲或伴奏上都充滿現代感，翻寫後的歌詞通常也不會如股旅演歌那般，緊密配合著劇情而出現具體的人、時、地、物。

換言之，布袋戲歌曲和布袋戲之間是在意象、氛圍上，具有一定程度的近似連通，但在人物形象或故事情節上則若即若離，並不完全精準等同。然而，如後面詳述的，也正是由於兩者間缺乏明確、直接的符應關係，反倒使得這些歌曲與當時的社會現實情境，可以有更多相互投射的空間。

（二）悔恨的七逃人

布袋戲中的主要角色大都是「遊俠」，他們不論男女皆有七情六欲、愛恨情仇，而布袋戲歌曲也反映著角色們在面對人間事態時的意念情感。因此，布袋戲歌曲有著各式各樣的型態，既有表達對於淪落情境的感慨、悔恨之作，有描寫思念、失戀或悲戀的歌曲，亦有充滿諧謔喜感的作品。值得留意的是，布袋戲中的男俠要角如史豔文、藏鏡人等，往往是以配樂而非歌曲的形式出場，因此造成布袋戲女俠的主題曲比男性角色來得多，受歡迎的程度也相對較

高。[7]但不管是男或女，這些歌曲中大受歡迎者，基本上都是描寫主角淪落為社會邊緣人之心境的歌曲。

這些充滿江湖風塵味的作品與其他類型的主題曲相比，都大為暢銷，不僅在布袋戲全盛時期轟動全臺，不少流傳至今依然膾炙人口，成為臺灣民眾的集體記憶。在此，先介紹以下兩首最具代表性的男性人物主題曲：

〈七逃人的目屎〉

作詞：黃俊雄

作曲：米山正夫

黑暗的江湖生活　乎人心驚惶
少年彼時　滿腹的熱情　漸漸會消失
七逃人的運命　永遠袂快活
目屎啊　目屎啊　為何流末離
有路無厝　茫茫前程　暗淡的人生

無情的現實人生　乎人心頭冷
江湖兄弟　刀槍來做路　賭命過日子
氣魄來論英雄　冤冤來相報
目屎啊　目屎啊　罪惡洗抹清　改頭換面
重新做人　好好過一生

7　1980年代黃文擇布袋戲中的「藏鏡人」則加入主題曲「不應該」。

〈冷霜子〉

作詞：林樂

作曲：中村千里

離開故鄉來流浪　　　恨阮運命心悲傷
為怎樣會這放蕩　　　變成前程暗茫茫
放捒著心愛的　　　　出外來他鄉
無疑會做著一個黑暗的英雄
我不應該墜落苦海　　一失足來造成這悲哀

我一生來被人害　　　才著流浪走天涯
後悔莫及也應該　　　看破黑暗的世界
我決心脫離著陰險的巢窟內
做一個現代正正當當的男性
毋驚人來啥款虐待　　早一日挽回著阮生涯

　　很清楚的，這兩首歌曲都在描寫曾因年少輕狂或無奈原因淪落江湖，如今後悔而試圖洗面革心、欲脫離黑暗世界的社會邊緣人之心境。有意思的是，這兩首主題曲雖然都翻唱自日本，但與江湖黑道有關的內容卻不盡然是原曲本意，而是經過在地化的結果。

　　〈七逃人的目屎〉的原曲是電影主題曲〈涙をありがとう〉，內容描述於墳墓前想念結拜大哥的心情。這位大哥曾關照過自己，卻不幸為大海奪走生命，死後又被愛人拋棄。歌曲雖然帶有些許江湖味道，但原曲重點在強調男性之間的情誼。然而在經過翻寫之後，

原本的男性情誼部分幾乎被去除，而江湖黑道色彩則被加強。換言之，〈七逃人的目屎〉中有關少年時淪落黑道而「有路無厝，茫茫前程」，必須過著「暗淡的人生」，終至決定洗面革心等主要情節，皆是原曲不存在的增添物。

這種改變原曲精神的翻唱手法，也可見於〈冷霜子〉。〈冷霜子〉原曲為〈盃〉，內容闡述男子漢自有人生必須行走的道路，縱使有不得已，但既然決心歃血為盟走入黑社會，便要和結拜兄弟同甘共苦、生死與共。換言之，〈盃〉所要強調的是日本黑道或男性美學，曲中充滿悲壯、堅決和陽剛之氣。而這凜然步入江湖的情境，與〈冷霜子〉當中「決心看破黑暗的世界」、脫離陰險的巢窟「做一個現代正正當當的男性」，那種滲透著無奈、悔恨和陰柔之氣的氛圍，形成了強烈反差。再者，「我一生來被人害」、「放揉著心愛的，出外來他鄉」、「恨阮運命心悲傷」等針對自己淪落過程的說明，也是原曲所沒有的。

〈七逃人的目屎〉與〈冷霜子〉都描寫對淪落黑道感到懊悔，試圖走回正軌的心境；並都展現了男性自我勉勵、渴望被社會肯認或救贖的心情。但這兩首歌曲的共同精髓並非來自原曲，而是在地化的結果。在臺灣被增添的歌詞雖然偏離了原曲精神，但對於離鄉出外的描述，則有著「望鄉演歌」的影子。

若仔細觀察不難發現，布袋戲中的男性角色雖然身處困境，內心滿是疏離感、挫折和無奈，但他們所期待的並非愛情，而是追求正義或名利。其主題曲除了對社會黑暗、現實紛亂的慨歎之外，也顯示出這些角色對於現狀不滿而希冀改變，又或者改邪歸正去過平穩生活。

因此，〈冷霜子〉、〈七逃人的目屎〉和「望鄉演歌」看似無關，但兩者在出現時間及內容上，其實具有連貫性。離鄉、挫折、漂泊、淪落、疏離於社會之外等感受，明顯延續著1950年代「港歌」和1960年代「望鄉演歌」的精髓，給予許多單獨前往都市卻遭遇挫折而淪落，但又不甘而試圖對抗命運的臺灣人們，許多直抒心聲和自我詮釋的空間。

（三）淪落紅塵的女性心聲

有別於股旅物，布袋戲中有許多女俠客的人物主題曲。這些女遊俠雖然與前述男性角色的遭遇、心境不盡相同，但她們同樣都是社會邊緣人。只不過是相對於男性遊俠歌曲中的戀愛情節薄弱，女性遊俠們淪落的理由，則通常與情愛有關。她們經常因為在感情路上遭遇挫折，而淪落於紅塵、在歡場中打滾。這些女性表面奢華光鮮、脂粉濃重，卻身處荊棘之途；她們敢愛敢恨甚至勇於控訴社會的不公義，但內心卻頗為寂寞。布袋戲歌曲中的女性和戰後初期「苦戀」主題之臺語流行歌曲中的女性，都同樣歷盡滄桑、身陷困境；但相對於後者的柔弱，前者則多了一些堅強和亮麗的外表。

舉例來說，《雲州大儒俠》中的〈廣東花〉便訴說著一位外表華貴、「雖然不是千金小姐，出門攏坐車」的女性之苦楚。

〈廣東花〉

作曲：服部良一
作詞：黃俊雄

金熾熾的高貴目鏡　紅色的馬靴
雖然不是千金小姐　出門攏坐車
無論叨位攏是欣羨　這款的運命
誰人知影　阮的運命　像在枉死城

軟綿綿的高貴衣衫　狐狸皮一領
雖然不是真正好額　講話敢大聲
無論叨位攏是欣羨　這款好娘子
誰人知影　阮是每日為錢塊拼命

黑暗暗的現實世界　多情人失敗
雖然賞月嫁好尪婿　又驚人無愛
決心浸在茫茫苦海　忍氣甲忍耐
誰人瞭解　阮是每日為錢塊悲哀

　　事實上〈廣東花〉的原曲，乃是太平洋戰爭時期以中國大陸為背景、具有軍國主義色彩的典型「支那物」——〈支那むすめ〉，描述的是即將出嫁到兒時同伴家（日本人）的中國少女之感觸。但在《雲州大儒俠》裡，它被翻轉成全然不同的主題。[8]

　　同樣借自戰前軍國主義歌曲者，還有〈可憐的酒家女〉，其原

8　〈廣東花〉原曲為菊池章子〈支那むすめ〉，作詞：高橋掬太郎，作曲：服部良一，1940年出版；另外，改編相關訊息可見戴獨行。1971/8/25。〈布袋戲捧紅了歌星西卿〉。《聯合報》第6版。

曲為〈月下の胡弓〉，描寫一位在月光下西湖畔，拉著胡琴的中國少女之懷春心情。但這首歌曲在臺灣卻被翻改為受環境所迫、淪落成酒家女的悲慘故事。這位酒家女不只因身處歡場而任人踐踏，而且好不容易找到真愛之後卻又慘遭欺騙被棄，難以獲得救贖。[9]這首原屬於「望鄉演歌」的〈可憐的酒家女〉，在1960年代已經被翻唱，卻又在1971年被使用在布袋戲《六合三俠傳》當中。[10]

而眾多的布袋戲歌曲中，〈苦海女神龍〉和〈為錢賭生命〉應是最廣為流傳的經典作品。〈苦海女神龍〉翻唱自〈港町ブルース〉，原曲為典型的港歌，描寫一位為愛走天涯的痴情女性，渴望見到行船維生的情人，由南到北走遍了日本各大港口；為此，歌詞中穿插了相當多日本的港口名稱。而在臺灣布袋戲中，〈港町ブルース〉被改編成落難的異族公主苦海女神龍，因愛慕史豔文而拖著沉重腳步，自遙遠的西域沙漠走到黑暗中原。同樣是為愛走天涯，但苦海女神龍這條流浪之路荊棘重重也危機四伏，但由於自己不是「小娘子」而是「女妖精」，因此不管命運如何坎坷，她都願意克服。只是強悍的「女妖精」縱然美麗，卻難以獲得男性歡心而註定心酸寂寞。

〈港町ブルース〉雖然描寫女性，但原唱者為知名的男性演歌歌

9　〈可憐的酒家女〉可說是戰後初期「苦戀」型臺語流行歌曲的進化版。其不只是如50年代的〈苦戀歌〉般表露被騙後失戀的苦痛，而更展現因環境所逼淪落歡場後，又因自己的純真再度被傷害的悲哀。這種毫無救贖的淪落情節，和戰後初期的〈冬夜〉這部小說的內容幾乎完全一樣。

10　原本在之前便被翻唱過的日本版臺語流行歌曲，在布袋戲流行時再度被搬上舞臺。除了〈可憐的酒家女〉之外，還有前述〈七逃人的目屎〉。換言之，這某一個程度也算是「老歌新唱」。

手森進一，而〈苦海女神龍〉則是由西卿這位女性歌手來詮釋。在翻唱時演唱者性別上的更迭，剛好能發揮出苦海女神龍身為女性，但又比男性堅強的柔中帶剛之形象。

同樣在布袋戲風潮之後依然風行、被許多歌手傳唱的〈為錢賭生命〉，其原曲〈芸道一代〉乃在傾訴演唱者美空ひばり（美空雲雀）自己的藝界人生，歌頌其遭遇困難卻毅然向目標邁進、不屈不撓的精神。但這首歌曲在《六合三俠傳》中成為錢鼠海棠紅的主題曲，被黃俊雄改寫成貧困者為生存拚搏，吐露社會的不公平但又立志向上的心聲。

<center>〈為錢賭生命〉</center>

<div align="right">作詞：黃俊雄
作曲：山本丈晴</div>

有錢人講話大聲，萬事攏占贏，無錢人踮在世間，講話無人聽，
歹命人著愛打拚，不通乎人驚，
啊～，世間的，
世間的歹命人，為錢賭生命，為錢賭生命，

千金女窈嬌浪漫，人講真好命，紅塵女招夫嫁尪，人講討客兄，
苦命女著愛打拚，留乎人探聽
啊～，世間的，
世間的歹命人，為錢賭生命，為錢賭生命

〈為錢賭生命〉的歌詞相當直接大膽，透過控訴的口吻揭發社會的虛偽、不公，以及對於貧窮女性的歧視，其中滲透著階級間的緊張對立。事實上就如同〈苦海女神龍〉、〈為錢賭生命〉般，布袋戲女性主題曲的特徵在於她們因淪落紅塵而漂泊、挫折，歌詞中所透露出的苦戀、寂寞、堅強等信息，都與先前的望鄉演歌存在著連貫性和類同性。

　　而如果仔細觀察便會發現，這些歌曲往往會出現對照或對比的手法。其歌詞經常會預設兩種（以上）的人物和階級，並在自身的階級基礎上陳述不幸遭遇，不若別人及其他階級的好。但雖然如此，在階級上不如他人的「我」這位「歹命人」，卻勇於接受命運挑戰、堅強不認輸。

　　例如在〈為錢賭生命〉中，便出現「有錢人」與「無錢人」、「千金女」與「苦命女、紅塵女」的對比；而〈廣東花〉中則有作為非千金女的自己與千金小姐；〈苦海女神龍〉中有小娘子和女妖精；〈七逃人的目屎〉中則以自身淪落的前後做對比；而〈冷霜子〉中有離鄉前後的自己，以及走入黑暗江湖與洗面革心的自己；此外，〈命運青紅燈〉中則設定了一位比男性更為勇敢的女性，徘徊在紅、綠燈所象徵的不同命運之十字路上。這種烘托出兩種不同世界並加以對比、對照的創作手法，直到布袋戲風潮進入尾聲的1980年代，仍然沒有改變。[11]

　　和男性主題曲一樣，這些有關女性淪落、寂寞、貧窮、疏離於

11　這類似對比、對照的創作手法在其他時期臺語流行歌曲中也非常的普遍。如前述港歌〈噫！人生〉、〈青蚵仔嫂〉或〈金包銀〉等不勝枚舉。

社會的主題，完全來自於改編——亦即經過臺灣在地化的結果。換言之，這些歌曲的在地化方向具有一致性，那便是吐露社會邊緣人的心聲。

四、工業化下的電視布袋戲——人生挫敗組的烏托邦

（一）作為「後望鄉演歌」的布袋戲歌曲

很清楚的，布袋戲男性歌曲和女性歌曲都具有「後望鄉演歌」的色彩。而這所謂的1960年代之「後」，也顯示了1970年代布袋戲歌曲所描繪的女性，基本上已不再是涉世未深的幼少女孩，或者剛自農村來到都市、工作無著落的農村女；而是長大成人後浸染在資本主義消費市場中，知曉妝扮、消費且懷著愛情夢想的職業婦女。

其實1960年代為因應「望鄉演歌」的歌曲情境，當時臺語流行歌曲的許多女性歌手年紀都非常小，例如文鶯、文雀、陳芬蘭等出道時，大約都只有十來歲，年齡和當時許多離鄉到都市的女性相仿。然而1970年代布袋戲歌曲的男女主角或演唱者，則都已是成年人，並且也不再是〈無頭路〉、〈出外嫌無錢〉中那般的失業者，而已是名符其實的社會邊緣人了。他們無論是在〈七逃人的目屎〉中，回想自己原本在「少年彼時萬腹的熱情」，如今卻成了企盼洗心革面的七逃人；或者是揮汗走千里路，卻無人關心借問的〈苦海女神龍〉；又或是表面光鮮亮麗、卻身處險惡環境的〈廣東花〉等。他們的共通點在於每一位都是已有萬般社會歷練、滿身創傷的成年人。而也因此，這

些作品便不會由稚嫩的少女去詮釋，而改由帶有滄桑感、社會歷練甚至受過心靈創傷的成熟大人擔任演唱。

而除了不再年幼無知之外，〈七逃人的目屎〉、〈冷霜子〉、〈廣東花〉、〈苦海女神龍〉、〈為錢賭生命〉等歌曲中，也見不到憂慮或怨嘆找不到營生方式，因為他們通常都已經有了「工作」。只是這份工作充滿艱辛、險惡且欠缺光榮感、安全感和穩定性，甚至是不符合社會秩序或道德的要求。在這些布袋戲歌曲中，他們或許會透露自己四海為家的漂泊狀況，但卻不再像之前的「望鄉演歌」那般，以剛到都市的出外人姿態，表現對於故鄉和家人的強烈思念，而是把重點擺在「淪落」之上。

也就是說，相對於「望鄉演歌」純稚的思鄉情懷，布袋戲歌曲則具備霓虹閃爍、觥籌交錯的都市色彩和浮華的頹廢感，並且經常描述埋藏在燈紅酒綠背後，都會的虛偽、險惡與殘酷。而歌曲中也不時以「千金女vs.苦命女」、「有錢人vs.無錢人」的對比方式，揭露或埋怨著社會上其實有一群與他們生活於不同世界、不必辛苦流汗便能擁有美好前途的人。這種直言不諱的真相揭露，與「望鄉演歌」中面對命運不公時只能沉默吞忍、委婉隱諱的態度，實有明顯的差異。1960到70年代臺語流行歌曲之內容，都聚焦在社會邊緣人的生成背景、遭遇和心情的變化上。

值得注意的是，布袋戲中女性主題歌曲的江湖紅塵味，雖然和1960年代「望鄉演歌」中淪落歡場風塵的歌曲有所重疊，但兩者的差異在於除了自哀自憐之外，布袋戲歌曲中的女性還多了一份堅強，以及亮麗的外表和與命運搏鬥的勇氣。換言之，布袋戲的女性歌曲通常

不再只敘述自己墜落歡場的經過及無奈悲傷，而是在身處險惡環境中思索自己的未來出路。

雖然「望鄉演歌」和布袋戲歌曲在時間及內容上有前後之分，但兩者在曲源上則具有相當程度的「同源（日本）」關係。只不過布袋戲歌曲在處理不同情感主題時，其曲源潛藏著任務分工的傾向，例如以兒女私情為趣旨的歌曲，如〈相思燈〉、〈失戀亭〉和〈祕中祕〉等，都是改編自傳統南、北管或自創作品；而逗趣人物如醉彌勒、孫悟空等的主題曲，來源則比較分散多元，既有自創，也有使用日治作品或翻唱日本流行歌曲；至於遊俠當中的主要人物歌曲如：〈苦海女神龍〉、〈七逃人的目屎〉、〈廣東花〉、〈冷霜子〉、〈為錢賭生命〉、〈可憐的酒家女〉等，則幾乎都翻唱自日本流行歌曲。

換言之，布袋戲歌曲和「望鄉演歌」一樣，有關社會邊緣人的作品幾乎全都向日本流行歌曲借殼上市。由布袋戲中的主角大都是遊俠這個角度來看，1960和70年代臺語流行歌曲的風格、特徵雖有不同，但透過將自己「再日本化」而去吐露底層民眾的遭遇、心聲，如此的作品生產方式基本上是如出一轍。

（二）布袋戲的虛幻性——武林、女俠、殘缺

如前所述，為了符應1960年代臺灣的社會情境，並解決光只翻唱日本的「望鄉演歌」無法盡情表達臺灣人漂泊、挫折情緒的問題，臺灣的「望鄉演歌」有一部分是改編自「股旅演歌」。以臺灣工業化進程的角度來思考，股旅演歌和布袋戲歌曲這兩種描寫遊俠／社會邊緣

人的歌曲，一前一後出現在臺灣；此現象暗示我們，這些歌曲所代言的人物或傳達的社會情境，基本上有其一貫的社會脈絡。

具體地說，股旅物以江戶末期日本農村崩壞作為作品的時代背景，其流行之時則在大正後期；而大正後期，正是日本發生另一場都市化、農村人口移動等社會變遷之時。這些與股旅相關的文學、戲劇、電影及歌曲之所以受歡迎，乃是因為在1920年代這場社會變遷中，日本出現許多離鄉的無產階級，而這些棲身於都市陰暗處，過著辛苦、貧困、疏離生活的農村離鄉青年，與股旅物中流浪各地的社會邊緣人之處境及人格特質可互為文本。股旅物中那種勇於鋤強扶弱的人物刻劃，對於當時的無產階級而言是理想的自我化身，因此得以彌補他們在生活上的挫敗感和空虛。

而在工業化路程上遲晚日本許久的臺灣，開始大量翻唱這些「股旅演歌」則是在1960年代，此刻臺灣社會同樣正值工業化、都市化與農村人口頻繁移動之時。這些股旅演歌在臺灣經過在地化後，被轉借來描述一些由農村前往都市，缺乏政府照料而充滿孤獨、漂泊、疏離、沉默認命的族群之心境。換言之，布袋戲歌曲則和股旅演歌一樣，都以農村到都會（紅塵）的社會邊緣人為主角，進而去述說他們淪落的故事。而電視布袋戲轟動臺灣的1970年代，正是工業化創造所謂臺灣「經濟奇蹟」的時刻。因此，股旅物在日本的誕生以及被引進臺灣，均有著相似的社會發展背景，兩者俱是經濟快速發展下的產物。

然而除了類似性和延續性之外，布袋戲和股旅物之間也存在著差異。具體地說，同樣是將漂泊不定者設定為主角，但布袋戲並不像

股旅物那般把鋤強扶弱、拯救民間疾苦、維持公義當作主題或精神。布袋戲中有許多攻訐殺伐，但許多主角等級的惡人，最後往往都不會被消滅、死亡或得到報應。[12]再者，雖然都是偽歷史，但是股旅物的歷史元素要比布袋戲來得濃厚許多。這和布袋戲的劇情是架構在「武林」這個特殊的背景上有關。

作為一種特殊的場域，「武林」在時間設定上並無明顯的歷史座標，其時間流轉也沒有衡量尺度可言。在空間上，「武林」只是一些組織群體的根據地，以及事件發生場地的拼湊總和，並非嚴謹的範圍疆域或特定的文化界限。以「武林」作為舞臺，布袋戲便得以忽略現實、天馬行空演繹虛幻事物和情節。同時，也因為布袋戲中的人物身處「武林」這個「非地理」、「超歷史」的場域，因此當他們擁有「超能」的特異功能／武功，可以飛岩走壁、一躍千里、瞬間取人首級或造成大範圍毀滅時，這類超越現實的情節也就足以成為「合理」之事（施忠賢、羅宜柔2015: 1-15）。這類充滿強烈虛幻性的劇情是布袋戲的基本配備，但在股旅物中並不明顯。

布袋戲之虛幻性，還可見於人物形塑。如前所述，有別於股旅物，布袋戲中存在許多作為要角的女俠，如苦海女神龍、恨世生、孝女白琴、女暴君、命運青紅燈、廣東花等。而雖為女兒身，她們卻都不是傳統認知中的柔弱之身，個個擁有強過一般男性的高超武功（陳慧書2004）。[13]雖然以「古代」作為時間背景，但布袋戲中幾乎不存

12 例如：一再陷害史艷文的宰相安基謀以及女暴君最後都以離去收場。與藏鏡人密謀攻擊史艷文的秦假仙、以及殺手之姿行走江湖的荒野金刀獨眼龍和黑白郎君均未被殺死。萬惡的藏鏡人在群俠圍攻之下生死未卜。

13 （陳慧書2004）的〈第四章 巾幗不讓鬚眉〉有進一步整理與分析女性強於

在閨怨型的女性，反倒普遍存在巾幗不讓鬚眉的女強人。

不僅如此，布袋戲的主要人物還經常有身心殘缺或「失能」者。以「雲洲大儒俠」來說：哈買二齒為孤兒，以索討錢財為生，有嚴重口吃且既缺牙又爆牙；秘雕長相極端醜陋；三缺浪人則缺眼、缺手、刈陽；獨眼龍只擁有單眼，秦假仙缺鼻……等，這些人都具有生理上的明顯殘缺。此外，如藏鏡人、孝女白琴、廣東花、冷霜子等，也都與正常、完整、圓滿、幸福無緣，他們的心理或人生過程也都算是一種殘缺。而就如同女俠們般，這些身為社會邊緣人的殘缺者或「失能」角色，非但不是任人宰割的弱者，反倒個個都具有「超能」而是武功上的強者。

在布袋戲當中，經常存在著這種「以弱為強」的人物塑造方式。這些有別於傳統視野的女俠、身心殘缺的「失能」者，為劇情添增了虛幻性以及「跌破眼鏡」的張力，亦是布袋戲的魅力之一。

（三）「超能」與「失能／殘缺」間的翻轉

「失能」（disability）原是一種生理現象，在生命的終始與世代的傳承中，始終占有一定數量的出現率，理應是人類見怪不怪的現象。但早期由宗教或類巫術而來的觀點，將失能者視為異類──一種異化主體。因此身體失能總與天譴畫上等號，往往被以「原罪」或「罪」的角度看待，使得這些生理構造變為一種干犯神、沾染邪而來

男生等種種現象。而男性陰柔化形塑現象和日本的任俠、無國籍電影基本上是不同。

的禁忌與異化（施忠賢、羅宜柔2015: 2）。

換言之，身體損傷（impairment）及殘缺經常被認為是失能，是一種亟待解決的偏頗或缺失，而這些人也一直被視為問題與麻煩的製造者。然而相對於長期以來現實社會中的認知理解，布袋戲的世界卻製造出一個對於失能、損傷或殘缺者包容的環境，甚至還經常以文藝的浪漫眼光去看待這種現象。例如在《雲州大儒俠》中有名的角色「秘雕」，他駝背、斜眼、畸齒，在現實世界幾乎可謂「廢人」，必定是遭人揶揄訕笑的對象；但在布袋戲的藝術氛圍下，「秘雕」不僅是一位武林高手，還能吟誦訓誨眾人的警世詩號（施忠賢、羅宜柔2015: 3）。而獨眼龍的強項是一刀流刀法，三缺浪人則擁有水魂劍法，秦假仙則會八卦亂拳、混元捲螺掌等；女性俠客的恨世生擅長峨嵋虎掌功，苦海女神龍擁有威力高強的手刀。

以《雲州大儒俠》為例，其至少存在著以下這些具有強大武功的身心殘缺失能者：

表6-2　《雲州大儒俠》中殘缺、失能角色特徵與武功一覽表

名稱	殘缺、失能特徵	武功
秘雕	駝背又瘸、嘴歪眼斜	一杖貫三元
獨眼龍	交趾一役，受傷一眼失明	一刀流刀法
三缺浪人	缺眼、斷手、刈陽	水魂劍法
秦假仙	鼻子遭削除	八卦亂拳、混元捲螺掌等
黑白郎君	右臉為正常的膚色及黑眉，左臉為純黑色及白眉	陰陽一氣、陰陽合一碎日月、五絕神功等

很明顯的，「失能」於布袋戲武林世界中實屬家常便飯，其發生

率遠高於現實世界。而布袋戲不僅善待失能者，還在劇情中也給予他們相當份量的位置，甚至賦予其劇中主要角色的地位。包括《雲州大儒俠》在內的一些布袋戲，許多殘缺、失能者在劇中不僅不會被視作原罪、禁忌而去避諱責難，甚至還會在武林這個特殊境域下，以「武功」為中繼而循著「天生我材必有用」、「物盡其材」等理念，將失能、損傷與殘缺詮釋為與眾有別的「能」，是一種正面的存在（施忠賢、羅宜柔2015: 3-12）。

在布袋戲的世界理，這些失能損缺者經常有著「超能」表現。非但如此，失能、殘缺之嚴重性堪與其武功能力之超卓，呈現兩極化對比。這使得「失能」與「能」兩者在同一個體中產生「互補」作用，基於這種「能」與「失能」的辯證關係，布袋戲世界中的失能者其高超武功往往是在失能、損傷、殘缺之後才習得。例如《雲州大儒俠》中的獨眼龍，在失明之後才學到超強武藝；秘雕的「一丈貫三元」武功所需使用的手杖，與其腿瘸有關，而武功也是在他毀容失能之後才習得。

因此，無論是《雲州大儒俠》或《六合三俠傳》，這些作品中都存在著一個基調：現實世界中的「能」可濟「不能」，也就是「能」者可以協助「失能」者；但是在布袋戲當中，「失能」卻反而可濟「能」，甚至使其變為「超能」。這種有別於常規的逆反思考，翻轉了「失能」與「能」的原意以及人類的經驗邏輯（施忠賢、羅宜柔2015: 10）。其實有關這種有違常理之「失能」與「能」的辯證演繹，並非布袋戲所獨有，也存在於武俠小說、股旅物當中：例如《清水次郎長》中的「小政」雖為成人，但身高僅四尺八寸（約145

公分），卻又擁有常人所不及的高強武鬥能力。[14]但縱使如此，與武俠小說和股旅物相比，布袋戲當中失能、殘缺者的數量明顯偏多，而「超能」的程度也被強化。

具體的說，《雲州大儒俠》的主軸不在漂泊、離鄉或望鄉，而是一部集體失能者的故事。劇中人物盡是社會邊緣人，只不過他們不斷沉淪卻又活得頗為精彩，因此整部作品可說是人生挫敗組的烏托邦。以這個角度來看，電視布袋戲和股旅物最大的差別在於，股旅物直接利用劇情和人物彰顯鋤強扶弱、仗義勇為的精神，而布袋戲則是翻轉了失能的定義，使弱者可以打敗強者。而由女俠、社會邊緣人和殘缺者所架構出的集體失能故事，其實與1970年代正快速邁向工業化、都市化的臺灣社會，呈現著互為文本的關係。

長期以來，1960至70年代的所謂臺灣「經濟奇蹟」，始終是國民黨政府津津樂道並對海外宣傳的政績。然而在這「奇蹟」背後，其實隱藏著諸多勞動者的辛酸悲苦，他們當時的處境和遭遇，實與《雲州大儒俠》之間有著呼應疊影。

14 清水次郎長是在電視或電影時代劇中廣為人知的賭徒大頭子，清水和他的手下大政、小政，均非虛構角色，而是在日本幕末維新期至明治中期這段動盪時代中的「實際人物」。

五、在國家機器下集體失能的勞工

（一）「臺灣經濟奇蹟」的由來

如前所述，從日治時期開始臺灣逐漸走向資本主義經濟模式，並建立了一些與在地農業相關的工業基礎。而這種以農業為主的產業型態，使臺灣社會的人口遷移相當平穩。第二次世界大戰爆發、二二八事件的發生以及戰後國民黨政府的來臺等，讓臺灣在1940、50年代陷入了經濟的黑暗時期；加上受到1950年前後一連串土地改革政策的影響，臺灣農村經濟疲弊，許多農民無法單只依賴農業為生，而必須移動到都市來討生活。

然而在1950年代初期，臺灣的工業並不發達，都市亦未作好容納這些大量農民的準備，因此前往都會的臺灣人，被迫過著顛沛流離的不安定生活，甚至落入社會邊緣人的預備行列。1960年代後，國民黨政府利用龐大的美援，開始將經濟發展重心轉往輕、重工業。原本農業出產與貿易結合的生產型態一步步被輕工業所取代，以製造、代工、出口為主的產業發展模式逐漸成形，紡織廠、成衣廠、電子廠開始興盛，而石化業與重工業也正打下基礎。[15]

1965年美援停止，為解決持續增加的人口與農村勞力過剩的問

15 國立科學工藝博物館、經濟部加工出口區管理處主辦。〈日期不詳〉。〈繼往開來：加工出口區四十週年特展〉。http://www3.nstm.gov.tw/word40th/。2015/7/3瀏覽。

題，國民黨政府決定發展勞力密集的輕工業，並拓展出口經濟。1966年高雄加工出口區成立，由於入駐廠商踴躍，兩年後便呈現飽和狀態；因此，1969、70年又分別設置臺中和楠梓兩個加工出口區。此外，全臺的工業區也如雨後春筍般設立，自1960年代後期到1981年為止，總共出現62個工業區，其中有10個工業區座落於五大都市內，其餘52個則分散在鄉村或都市郊區（蔡宏進1989: 59）。在鄉村工業化的政策有了具體落實後，1970年代後臺灣勞工因工作而離鄉的必要性，以及離鄉的距離得以縮減。

從1966年到1980年間，臺灣的財政漸趨穩健，經濟快速發展而所得也持續提高。在農業社會轉型之際，臺灣的勞工人數迅速擴張：1960年的農業勞動者占全部就業人口56%，工業人口僅占11%；但到了1974年，農業勞動者占31%，工業勞動者已占34.4%。而以人口數來看，1953年的臺灣勞工人數約有46萬人，到了1966年成長至112萬人，1975年倍增至228萬人，而1985年則更是高達312萬人；倘若再加上商業、運輸、通訊等行業員工，臺灣勞工占人口總數的60%（鄭俊清1989）。1970年代，臺灣名符其實地進入工業化社會。

由於中小企業的增加與加工出口區的設立，臺灣勞工的就業機會增加。因此，有別於1950、60年代許多農村人口必須遠赴大城市找尋工作，1970年代以後他們往往在離家不遠處，便能找到工廠或公司上班。不僅如此，1950、60年代到都市的農村青年多只能從事攤販業、理髮業、幫傭、清潔工、農業加工製造等；而1970年代大部分的勞工開始進入紡織業、成衣業、電子業、石化運輸或通訊業等工廠裡工作。

1973、75年雖然連續爆發石油危機，全球經濟陷入不景氣，但臺灣的經濟成長率卻持續攀升。1975年後，臺灣年平均經濟成長達到8％，並以出口導向獲得的資金，作為臺灣工業化的保證。加上各項外銷政策繼續施行，使得臺灣躋身亞洲四小龍之列，創造了所謂「臺灣經濟奇蹟」。

（二）資方天堂下的臺灣勞工

　　然而，在這場「臺灣經濟奇蹟」中，政府實施的是以犧牲農業來推動工業化的經濟發展策略，所以無論勞動力和資金，皆是由農村單向往都市和工業部門流動（劉進慶1986）。就勞動力而言，農村不足維生所導致的人口大量外移，使企業投資者不虞勞動力的來源，更能以相當低廉的工資僱用來降低生產成本（林忠正1987: 224-244）。1960、70年代臺灣勞動者的工資，被認為比其他任何國家都要便宜。[16]

　　除了廉價的勞動力之外，為了彌補美援停止後的資金缺口，國民黨政府推出許多優惠資方的制度或法律，去吸引美國、日本等外商來臺投資設廠。[17]因此許多外商選擇落腳臺灣的原因，往往是在於國民黨的支配體制之下，他們得以享受到其他開發中國家所無法獲得的

16　本報記者。1967/12/3。〈高雄加工出口區這一年〉。《經濟日報》第2版。

17　具體政策為通過《獎勵投資條例》，於民國49年（1960）9月10日公布實施。希望美援停止後，透過減免租稅以吸引外資來臺投資。獎勵的範圍包括公用事業、礦場、製造業、運輸業、觀光旅館等。原訂有效期限10年，幾經修正與延長，最後於民國80年（1991）廢止。

寬待或優惠。這些廠商在自己國內或因人工成本過高、或因高環境汙染，而瀕於淘汰邊緣，例如美國無線電公司（Radio Corporation of America，簡稱RCA）在國內便遇上環境汙染和罷工問題，因此不斷遷廠，最後來到臺灣而造成重大的工殤事件。[18]

在扶植工業被奉為國家至高政策之下，國民黨政府於作業環境、人事費用、工時、作業安全、環境汙染等方面，都給予國內外資方相當多的寬待甚至縱容，使得臺灣成為資方的天堂。在1960、70年代，臺灣勞工的工時過長、工資偏低，且工廠的安全防護及衛生設備都不甚理想。為此，不管是重大死亡事故或輕微傷害、職業病發生等，工廠的意外事件非常多。根據1971年度勞動保險的統計資料，臺灣各界勞工的職業災害之被害者和傷病人數累計共有3,2087人。當中死亡者有664人、廢疾有2202人、負傷1,4554人、疾病1,4685人（黃富三2006: 72、73）。

臺灣之所以成為有利於投資設廠之地，除了人力充沛且價格低廉、法律制度寬鬆之外，還在於勞動者的柔順吞忍。事實上，臺灣的工業化以中小企業為主體，其管理方式具有濃厚的家父長式恩庇色彩，由人情關係所維繫，因此工人較不易產生反抗行為。而且這

18 臺灣的勞動環境往往不符合規定，這也使得許多女工深受其害而不自知。例如1972年位於淡水的美商飛歌電子公司，因為在工廠內使用強烈的化學劑，造成五名女工死亡及多人罹病，最後被勒令停工。「RAC事件」即是女性工殤中的典型案例。1970年美商RCA來臺設廠，卻因污染環境之故在1992年關廠。然而當RCA撤離台灣後，許多當年奉獻青春的女工們才驚覺身體出現異樣。經過追蹤調查發現，RCA的勞工至少已有超過1000名罹患癌症，200多人死於癌症，100多人患有腫瘤性疾病。

些勞工多來自保守的農村,在儒家以士大夫階級為尊的士農工商思想下,「工商」階級原本的社會地位便不高,因此在工業化過程中,這些「由農轉工」的族群,往往是社會上被忽略或遭受歧視的一群。為此,不管是身處在外資的大工廠,或在中小企業服務的臺灣勞工,基本上均安於低廉工資,即使身處惡劣的勞動環境或遭遇不合理對待,往往都選擇吞忍而不會反抗。

臺灣的勞工柔順吞忍易於管理,也與勞工相關法律未能落實有密切關係。1970年代臺灣的勞資雙方,針對勞工問題訂立團體協約的情況並不普遍。由於沒有契約規範而公權力又對於資方比較寬容,所以管理階層不僅可以對勞工頤指氣使,還能專斷地解僱、資遣員工。在這種政策制度「先天不良」的狀況下,處於弱勢的勞方很少主動要求改善勞動條件。於是當有資方拖欠薪資、欺凌員工、非法解僱等勞資糾紛發生時,勞方除了選擇放棄追討或另覓職業之外,便只能以訴諸暴力的方式解決(張國興1991: 756)。當然,這種暴力的行使必須付出法律代價,勞方終究是被動吃虧的一方。

在邁向工業化的這段期間,臺灣並不存在可保護勞工權益的健全工會。其原因在於多數的企業並未依法成立工會,而即使有工會存在的公司,其理監事也多是代表資方的管理階層,或是政府的相關人員。工會僅是公司管理組織的一部份,有名而無實。一旦勞資糾紛發生,工會中的政府相關人員便會立刻讓政治、軍警勢力介入;而若有勞工試圖組織新的工會,資方、政府甚至外商也會抱持反對態度並加以抑制。嚴格來說,1970年代的臺灣並非全無工會,但這些御用工會的存在,不過是為讓資方和政府方便管理、壓制勞工而已。在臺灣的工業化過程中,工會組織往往只是裝飾性、被閹割的存在。在這種牢

固的結構底下，臺灣勞工乃是長期被異化的邊緣群體，被視作溫和且善於吞忍的社會階層，而其自我意識和行動經常處於壓抑扭曲的狀態（徐正光1989: 103-111）。

（三）失能的工業公民權

臺灣的工業化過程看似平順，但背後隱藏著產業結構、傳統文化及政策制度等問題。其光鮮亮麗的成績其實是國家機器強力介入勞資關係，以犧牲勞工主體的尊嚴和權益所創造出來的結果。而國民黨政府對待勞工的態度，其實與其歷史經驗有關。

戰前國民黨政府在中國大陸曾因為勞工運動衝擊而失去政權，最後落得必須遷徙流亡來臺。基於過往的慘痛經驗，它警覺到必須在臺灣全面預防工運，才能維持政權的穩定（徐正光1989: 111-125）。因此在1947年二二八事件中，國民黨政府幾乎肅清了日治時期原本存在臺灣的一些草根性工會組織，以及社會主義運動的勢力。在國民黨政府遷逃來臺後的很長一段時間，臺灣幾乎沒有自主性的工人團體（何明修2016：117-166；李允傑1989）。

戰後工業化過程中，國民黨政府對於勞工意識的萌發有著強烈的預警心態，一有風吹草動便毫不猶豫加以壓制。在二二八事件後的白色恐怖時期，許多入獄或遭處決者，都和勞工運動或左翼思想有關。1950年代國民黨政府便已開始強力控制勞工組織與行動，其用意便在於全盤控制勞工階層，以達到政治穩定和政權持續之目的（徐正光1989: 107）。國民黨政府深信控制勞工運動有助於經濟發展與吸

收外資，但這樣的考量與其說是來臺之後，對於相關政策深思熟慮的結果，不如說是一朝被蛇咬、十年怕草繩的歷史經驗反射（王振寰、方孝鼎1992: 13）。而這同時也意味著，臺灣勞工的命運必然充滿荊棘。

具體地說，國民黨政府運用各種方法對於各級工會進行干預、控制，包括指導和扶植工會組織設立，以抵制具有敵意性或獨立工會的出現；干預工會的選舉，使支持自己的黨員當選理監事或操縱組織運作；或以升遷或物質利益等手段去籠絡表現優秀的工會領袖等（徐正光1989: 109）。

此外，情治系統的監視更是國民黨政府干預勞方的重要手段。直到1970、80年代，臺灣中、大型企業的人事單位幾乎都設置有「人二室」，專責人事「查核」工作。人二室的成員通常具有情治人員身份，或與情治機構交換資料。他們注意員工的言行，觀察他們是否具有反政府、反黨國或反管理階層的傾向，並對每位員工建立「安全資料」。這些資料和紀錄，對於員工的僱用與升遷有相當大的影響力。人二室雖然在正式體制內的位階不高，但一般員工甚少敢得罪人二室，否則會讓自己陷入政治性報復的人身危機中。

更擴大來說，「戒嚴」本身即是國民黨政府干預勞資關係的潛在武器。在戒嚴體制下，包括工會在內的集體組織及行為都受到嚴格規範，戒嚴法亦凌駕於勞工相關法令，導致勞工的一些權益無從實現。在這種狀況下，即使有工人排除各種障礙，成立了工會並贏得選舉，他們依舊難以行使法令所賦予他們的工業公民權。因為在戒嚴體制下，人民很容易被控叛亂罪而遭受極重刑罰。只要管理幹部或人二室

以叛亂罪威脅不聽話的勞工，過往二二八事件和白色恐怖的陰影，便會使這些心懷不滿的勞工容忍退縮，而不敢以集會或抗議的形式去爭取權益（王振寰、方孝鼎1992: 2-3）。

很諷刺的是，雖然同樣受到資方與威權政府的掌控和壓迫，但比諸1970年代，日治時期的臺灣勞工不僅擁有工會組織，還能有更多空間和力量去維護、爭取自身的權益。戰前臺灣勞工人數不多，但1920年代臺灣便曾發生一連串罷工事件，包括1927年臺南臺灣織布社的女工罷工事件、臺北日華紡織株式會社罷工事件、菸酒專賣局嘉義酒廠女工的罷工，以及若干年後在臺北市發生過「全島規模」的印刷工聯合罷工事件等（蔣闊宇2020: 47、48）。相對於此，戰後在「祖國」的統治下，臺灣的工業化過程中雖然同樣存在著工時過長、勞動條件惡劣或勞資糾紛等問題，但卻創造了未有勞工運動發生的歷史紀錄。而這個奇特紀錄直到戒嚴令解除後的1988年2月，才被打破。[19]

總體而言，1970年代除了勞動體制中的行動者、管理者與勞工之外，決定臺灣工業化過程的要素，還包括了國家機器和情治系統監視，以及勞工對於戒嚴法這個無形制約的恐懼。在這種多重的宰制和干預之下，如此的勞動環境，甚至是比戰前更為惡劣的。

19 1988年2月14日，當時任職於桃園客運的曾茂興，抗議公司不同意加發年終獎金、紅利及改善休假制度，帶領產業工會發動戰後臺灣第一次的罷工抗爭，這件事引發了之後一連串的客運罷工潮。（何明修2008）

六、被「中國強」摧毀的烏托邦

（一）布袋戲和國家意識形態間的緊張關係

1970年代大環境的改善，雖然降低了臺灣勞工們的漂泊感，但在資方和國家的「共謀」下，勞工的薪資低廉、作業環境惡劣、勞動權力嚴重被剝奪，以及社會地位低落，其仍然是被邊緣化的群體。

在這樣的處境之下，布袋戲劇情中一再出現的打拚、故作堅強、淪落、挫折、寂寞等情節，其實與1970年代臺灣勞工的集體遭遇，有著相當程度的相映關係。雖然不像1960年代的「望鄉演歌」那般強調離鄉或失業，但這些布袋戲中的人物故事刻劃的也是許多本省人的自畫像。特別像是《雲州大儒俠》，其翻轉了劇中弱者的定義，使一些殘缺者、女性得以成為強者，可與對手周旋打鬥甚至獲得勝利，這些情節內容對於1970年代集體喪失工業公民權、身處社會邊緣角落卻又無力反抗、孤獨寂寞的男女勞工來說，無疑是提供了理想的自我形象之投射空間。使他們在產生共鳴之餘，還能獲得暫時性的精神勝利，以逃避嚴酷的現實。

此外，劇中不斷播放的主題曲則以更直接的方式，傳達出這些歷經挫折、身處困境者的心聲。如果說布袋戲的劇情提供給視聽者的，是一個光怪陸離的烏托邦；那麼承襲了「望鄉演歌」的寫實精神，布袋戲主題曲則反而是脫離了虛幻世界而以貼近社會實況的方式，直接描述人生挫敗組的處境。

舉例來說，〈冷霜子〉、〈七逃人的目屎〉中吐露出主人翁在追求正義或名利之際，對社會黑暗、現實紛亂的慨歎，並且渴望改變或回到俗世過平穩生活。〈廣東花〉則訴說著外表猶如千金小姐般光鮮亮麗，但實際上卻是每天必須「為錢塊拚命」、內心空虛寂寞的小人物之心聲。而著名的〈苦海女神龍〉，則是唱出1970年代大量走出家庭的女性勞動者，她們所遭遇的社會處境及內心感受。這些女性勞動者雖在一定程度上脫離傳統家庭的束縛，但依然受到來自國家、資方、父權社會所加諸的管控及壓抑。即使勇敢堅決，仍必須拖著沉重的腳步、忍受孤獨而於荊棘道路上前進，與嚴苛的命運不斷搏鬥。

另外，接續在《雲州大儒俠》之後的布袋戲主題曲，也依然繼承相同路線去闡述社會底層階級的滄桑、悲憤。例如至今仍膾炙人口的〈為錢賭生命〉，以近乎控訴的口吻，揭露底層民眾為了生活辛苦賺錢，但仍遭社會歧視和排斥，甚至連戀愛的神聖性、純潔性，都被汙名化成為荒淫敗俗之舉。他們的內心與〈命運的青紅燈〉、〈粉紅色的腰帶〉等歌曲一樣，都有無數個「為什麼」想問——為什麼社會上有另一群人有不同的想法、不同的境遇？能過著與自己不同的幸福生活？

總地來說，布袋戲的劇情及其歌曲內容，兩者若即若離。相對於古代虛幻的劇情故事，具有提供視聽者逃離苦悶或爽快解放感之烏托邦的作用；帶有「後望鄉演歌」色彩的主題曲，則又打造了另一條使民眾和社會實況得以勾連的途徑。布袋戲這種視覺和聽覺分進合擊的製作方式，讓1970年代持續被壓制卻無力反擊的臺灣勞工們，獲得精神上的撫慰，也讓身處相同境遇者能夠親切地相互召喚。這應該便是當時布袋戲及其歌曲，能夠風行臺灣的主要原因。

然而，即便受到歡迎並創下空前收視率，但布袋戲與當時國家機器的主流意識型態，卻潛藏著巨大矛盾。《雲州大儒俠》的舞臺雖然設定在邊疆和中原，但劇情與中國國族認同、儒教倫理等幾乎無涉；演出時使用臺語發聲，亦違反國語運動的精神，主題曲也幾乎都翻唱自日本流行歌曲。再者，《雲州大儒俠》的劇情並未強調人性的光輝面、社會的美好、鄉下人的勤勉、純樸或寬厚，更重要的是，其未能提供給觀眾一個健康美好的願景。甚至就連主角史豔文，乃是劇中唯一曾有儒者身分的知識階級，但卻因偶然的遭遇而受挫，最後淪為社會邊緣人。這種登場人物中鮮有往上爬升，而幾乎全都是歷盡滄桑、向下沈淪者的劇情安排，與當時政府的施政方針和所欲傳播蒸蒸日上的美好社會圖像，必然存在著緊張關係。

　　從《雲州大儒俠》的停播過程來看，我們可以明確發現這個緊張關係的存在，以及政府如何「介入」這齣布袋戲，導致劇中人物特徵和劇情邏輯遭到嚴重破壞，最終走上結束一途的痕跡。

（二）超強救贖者的現身——「中國強」

　　1970年代的《雲州大儒俠》引發空前收視熱潮，在戒嚴時期下，全臺灣有多數人在同一時間觀賞同一節目，這對國民黨此專制政權而言，終究是讓人擔心且必須警戒的社會現象。

　　曾有傳聞，在《雲州大儒俠》演出期間，便曾因劇中人物「怪老子」和當時的總統蔣介石在外型上有些相似，因此遭當局懷疑有影射意圖。而「藏鏡人」則被認為有諷刺蔣介石之子，亦即政治接班人蔣經國之嫌，同樣遭到關切（章丁尹2014：10）。這些傳聞雖然無法獲

得進一步的證實，但它既然在民間流傳，本身便已凸顯了這部太過轟動的電視布袋戲，與執政當局之間存在著一些敏感或緊張關係。

1974年6月，這部布袋戲忽然草草結束。在停播前夕，劇中突然出現一位和以往所有人物截然不同，全身充滿政治象徵的新角色——中國強。「中國強」在外型裝扮上，集合了國民黨與當時總統蔣介石的特徵於一身，不僅頭戴國民黨黨徽形狀的帽子，身披與中華民國國旗同為藍色的披肩和紅色的眼罩，現身時也必定會騎乘一匹彷彿蔣介石年輕時所騎乘的白馬。此外「中國強」這個名字也十分突兀，因為作為國家名稱的「中國」在1911年時才誕生，而史豔文活躍於江湖的時空背景裡，世界上並不存在這樣的政治實體。更令人驚訝的是，《雲州大儒俠》的全體人物都操著臺灣話，唯獨「中國強」說著一口流利的國語（北京話），其主題曲〈中國強〉也是全劇唯一以國語演唱的作品。有別於其他翻唱自日本的布袋戲歌曲，總是傾訴自身墜落紅塵江湖、控訴社會不公等，這首由臺灣人自創的〈中國強〉，則彷若軍歌般雄壯威武，歌詞也滿溢著中國民族主義情緒。

〈中國強進行曲〉

作詞：黃俊雄

作曲：林禮涵

中國強，中國強，中國一定強。

不屈不撓志氣昂，處變不驚，莊敬自強。

正義真理要伸張，鋤奸滅匪，中國一定強。

中國強，中國強，中國一定強。

不怕敵人多頑惡，處變不驚，莊敬自強。

仁德制暴打勝仗，天下太平，中國一定強。

其實「中國強」在初登場時，與其他角色同樣都操持臺語，其是在被「賜死」消失、繼而復活之後，才突然開始說起國語。最有意思的是，「中國強」復活之後，又不知是何原因便突然消失於劇中。而就在他消失後不久，《雲州大儒俠》便遭政府以「影響農工作息」為由，下令禁播而草草收場了（黃哲斌、周麗蘭2010）。

據《雲州大儒俠》的主演者黃俊雄回憶，政府當年其實並未真的下令「禁播」，而是高層認為《雲州大儒俠》以臺語播出，與當時推行的國語運動有衝突，因此要求電視臺必須事前審查劇本，通過後才能開拍；結果每次送審劇本都不獲通過，最終只好自己停播了（江聰明2002）。黃俊雄的回憶雖未直接提及「中國強」，但由國語運動和劇本事前送審來看，這位充滿政治意味的「中國強」之所以突兀登場，極可能是黃俊雄為應付當時國民黨政府的文化治理策略，避免干擾和取締，進而妥協出的產物。換言之，這種自我審查、讓自體免疫的舉措，與早期〈補破網〉為避免被禁唱，而自行添加第三段歌詞，以及〈思念故鄉〉轉換填詞者的作法，其實相當類似。

但無論禁播的真相如何，「中國強」這個角色的形塑，與《雲州大儒俠》的劇情邏輯其實格格不入。如前所述，《雲州大儒俠》劇中人物大都歷盡滄桑、充滿挫折無奈，在社會邊緣人、女性、殘缺、失能以至超能的翻轉軸線上，這是一部人生挫敗組的戲。因此，劇中並不存在人生勝利者，而盡是在人生荊棘路途上與命運拚搏的角色。但

這位突然出現的「中國強」，不僅身體健康強壯未有殘缺，且毋須透過失能即超能的辯證演繹，先天便擁有極高強的本領。由劇情邏輯來看，「中國強」在《雲州大儒俠》中可謂脫序者，但這位脫序者不但未受到排斥或遭難，反而君臨所有人物而扮演著救贖者的角色。

事實上「中國強」身世不明、行蹤神秘，在劇中和其他人物的互動不多，其出場的唯一戲碼便是在史豔文與敵人交手的最危急時刻，突然伸出援手為之解圍，隨後便飄然離去。《雲州大儒俠》裡的「江湖」恩怨情仇，劇中人物相互打殺、解圍脫困是司空見慣之事。然而值得留意的是，「中國強」出手解救的總是「主角」，這無非顯示其武功高強更在主角之上，可謂天外飛來的一名救世主。

換言之，「中國強」不殘而擁有超能，並扮演著至高無上的救世主之角色。他的出現把原本基於「失能」＝「超能」的邏輯，以及被翻轉過的「弱者」定義又再度顛覆。「中國強」講著國語，當然具有支持國語運動的表態作用；而其每每解救主角史豔文於危急中，則具有救贖解難的象徵意涵；當然，其名字中的「中國」和「強」的組合，更暗示著這個天下第一的強者，便是臺灣的統治者中華民國政府。

「中國強」的出現一方面代表著對於統治者的交心表態，一方面則意味著《雲州大儒俠》針對自身的劇情邏輯進行否定和批判，摧毀了這部作品所建立起的烏托邦。有了「中國強」之後，這齣布袋戲劇便自動收攏為政府文化治理策略的一環，這實際上也抹殺了弱勢族群、社會邊緣人和喪失工業公民權之勞工們，其投射精神勝利假象的空間。同時這也動搖著整部戲劇的精神趣旨。於是在演出者的顧慮妥

協，以及劇情運作難以周全的情況之下，《雲州大儒俠》最終只有步向結束一途。

《雲州大儒俠》的結束，暗示了國民黨政府對於這部布袋戲的忌憚和警戒。只是戲劇本身雖然停播了，但其主題曲卻以臺語流行歌曲之姿繼續被傳唱至今。這些歌聲穿透了戲劇的局限而廣泛滲透到民間，為其時代面貌留下了重要的記錄。

七、誰是我們的救贖者？

（一）誰是救贖者？──健康寫實和愛情文藝電影中的救贖

事實上，針對戰後工業化發展進程中所浮現的社會型態、族群、階級等一連串問題，國民黨政府不可能等到布袋戲風潮出現的1970年代，才有所警戒與對策。在《雲州大儒俠》之前，將國家塑造成底層階級的救贖者之意識形態，亦即類似「中國強」那樣功能的政府宣傳，早在1950年代便已滲透臺灣社會。在國民黨政府眼中，臺灣由農業進入到工業的這段經濟轉型過程，其目的是為了人民福祉，乃促進社會繁榮的德政。因此透過報章雜誌、廣播電臺、電視節目或電影等媒介，進行了諸多宣傳。在這些宣傳中，國家政府始終扮演著救贖者的角色。

例如1953年由臺灣省新聞處所發行的《耕者有其田與中國前途》中，明言「改善租佃制度，安定農村社會，使農民增進幸福，以增加其生產，俾農村經濟得以繁榮」，便是實施「三七五」減租等土地政

策的目標（臺灣省新聞處。1953: 27）。而1973年由臺灣省政府屬下的臺灣電視公司，製作了「快樂農家」這個當時少數的閩南語節目。這節目的宗旨在於「傳播新知、農村報導、鄉土娛樂」，但透過其傳播，政府的許多政策都被美化為德政。[20]

而這種透過大眾娛樂作為媒介，來宣揚政府政績，並將一連串的農、工轉型政策視為對於民眾——特別是本省人的救贖。如此的宣傳策略也巧妙地融入當時的電影當中。1960年代初期，具國民黨黨營事業背景的中央電影公司，開始「模仿」義大利的新寫實主義路線，創造所謂「健康寫實電影」，試圖走入街頭、鄉村去拍攝貼近平凡人民生活、關懷弱勢的電影。[21]

義大利「新寫實主義」的電影風潮，大約產生於1945至1955年之間。其所關照的主要是在政治動盪、經濟蕭條下，人民生活的窘困如何造成社會倫理失序和矛盾。因此，在題材上經常會透過對於困苦的小人物之平凡生活的刻畫，去揭露現實社會的殘酷。然而1960年代由政府主導的「健康寫實電影」，卻扭曲了新寫實主義的精神，只把重點放在「健康」的強調上。具體地說，這些電影拒絕暴露社會的黑暗，或描述貧窮和罪惡的現實，只求在劇情中灌注人間的關愛，以展現臺灣人民的質樸善良，以求真、求善、求美為目標（盧非易1998: 103）。[22]

20 其實類似節目三臺都有：中視的「今日農村」、華視的「農村曲」。甚至由國民黨文工會頒獎給台視的快樂農家、中視今日農村、華視的農村曲。

21 健康寫實電影是利用電影推動「健康是教化、寫實是鄉村」的觀念，以達成農村改革、建設鄉鎮、推廣國語。

22 盧非易。1998。〈第四章：成長的開始（1960-1964）〉。《臺灣電影：政

有趣的是，這些電影中經常也出現救贖的情節。1963年的《街頭巷尾》，內容描述一位外省籍拾荒者，承擔起照顧本省人孤女的責任，兩人雖然生活貧困但情同父女，過著幸福滿足的生活。[23] 片中雖然刻劃大都市貧民窟的眾生相，但只一味強調和睦善美的臺灣形象。這部電影中的外省籍拾荒者、本省人孤女同為社會邊緣人，但很清楚的，前者係為救贖者，後者則居於被救贖的地位。《街頭巷尾》上映後獲得好評。1964、65年中影公司又陸續推出《蚵女》、《養鴨人家》。《蚵女》描寫養蚵女孩阿蘭的父親，在外積欠不少賭債，因此她在村裡經常受到霸凌。後來鄉公所的政策使蚵民收入穩定，改善了家中的經濟狀況，這才使阿蘭得以脫離困境，並與心儀的男友共同過著幸福的生活。[24]

　　而《養鴨人家》則訴說養鴨能手林再田將養女小月視為己出，他認真工作並接受政府農業機構輔導成功，獲得生活上的改善。然而小月的胞兄卻以暴露小月養女身分為由，一再勒索林再田。結果當小月在無意間知曉自己身世後，養父不但答應讓小月認祖歸宗回到胞兄處，還出售辛苦養殖的鴨群，將錢送給胞兄希望他能善待小月，但小月卻寧願跟隨林再田生活。[25]

　　治、經濟、美學》。臺北：遠流。關於「求真、求善、求美」等定義，請
　　見龔弘口述、俞嬋衢整理。1994。〈回顧健康寫實路線〉，《電影欣賞》72
　　「一九六〇年代臺灣電影『健康寫實』影片之意涵」專輯（11-12月）:24。

23　《街頭巷尾》（1963），自立電影公司出品，李行導演所執導，李冠章、羅
　　宛琳等人主演。

24　《蚵女》（1964），中影公司出品。李行與李嘉聯合執導，趙琦彬、鄭昌博
　　編劇，葛香亭、張美瑤等人主演。

25　《養鴨人家》（1965），李行導演，唐寶雲、葛香亭等人主演。張永祥編

《蚵女》、《養鴨人家》透過當時剛在臺灣出現的大型彩色銀幕，描繪臺灣鄉村的美麗景緻，刻劃小人物如何勤勉工作，並凸顯鄉間的善良、寬厚和人道倫常。而在融合鄉土景象與農村人情之餘，這兩部電影還大力頌揚勞動的崇高可貴，以及在政府的建設輔導下，臺灣農漁村如何獲得救贖，而有了幸福進步的新景象（蘇偉貞2016: 202）。

　　很諷刺的是，同樣都是「寫實」，這些電影與同時期「望鄉演歌」中所描述的事實，卻存在著相當大的差異。「健康寫實電影」對於1950、60年代臺灣農村的頹疲破敗，以及各種社會黑暗面都輕描淡寫甚至絕口不提。而那些土地收入無法餬口的農家，以及必須離農前往都市討生活的艱苦民眾，他們的無奈悲傷、漂泊淪落由於都不夠「健康」，因此並非這些電影所關心的主題（張俐璇2016: 50-51）。

　　有意思的是，《街頭巷尾》、《蚵女》、《養鴨人家》三部電影雖都標榜著「寫實」，但電影中的本省人卻一律使用標準國語發聲，這毋寧是為配合當時國語政策的「不寫實」演出，與之後《雲州大儒俠》裡的「中國強」如出一轍。再者，這三部電影中都有「救贖」的情節設計，而且和「中國強」一樣，提供救贖者都是國家、政府或外省族群，而這與國民黨政府試圖灌輸臺灣民眾的意識形態，自是不謀而合。

劇，獲1965年第3屆金馬獎最佳劇情片、最佳導演、最佳男主角、最佳彩色攝影獎，亞洲影展金禾獎最佳男配角、最佳編劇、最佳藝術指導獎。

（二）自力救濟還是被人救贖

雖然表達形態不同，但在臺灣由農業社會轉型為工業社會的期間，健康寫實電影、「望鄉演歌」、布袋戲及其主題歌曲，不約而同都出現「救贖」議題。但在不同類別的娛樂當中，救贖的方式其實有所差異。

相對於1960年代健康寫實電影中，把救贖者定位為國家政府；「望鄉演歌」的歌詞中，則描述離鄉農民缺乏政府的配套措施，孤獨來到都市打拚、忍耐，渴望將來能出人頭地，這意味著身處貧窮環境中，所能依靠的便是自力救濟。而同時期的布袋戲，在「救贖」議題上其劇情和歌曲所彰顯的意涵，則有微妙「不同」。具體地說，布袋戲中的內容相當程度投射出1970年代台灣社會的現況，在劇中鮮有鋤強扶弱、伸張正義的情節，但卻存在著「失能」＝「超能」的邏輯。而這個「勵志」的邏輯，提供給視聽者的是一個虛幻的烏托邦，暗示人們縱使身陷困境，不必救贖便能獲得解脫超越；換言之，殘缺本身即是救贖。相對來說，布袋戲中的人物主題曲，則承襲著1960年代「望鄉演歌」的精神，其訴說著一種自我救贖的主張。

舉例來說，〈七逃人的目屎〉的主角雖然淪落黑暗江湖，但希望努力「改頭換面重新做人，好好過一生」。〈冷霜子〉中主角一方面認為自己「不應該墜落苦海」，一方面也勉勵自己必須「決心脫離著陰險的巢窟內，做一個現代正正當當的男性」。這種以自力更生的方式尋找救贖的歌詞，同時也大量存在於以女性角色的主題曲中，例如〈廣東花〉的主角雖然滿腹辛酸，但依然每日為了生活拚命賺錢，並會鼓舞浸染在茫茫苦海的自己，必須「忍氣甲忍耐」。而〈苦海女

神龍〉雖然命運坎坷，但不認輸的她卻踏著堅強的腳步，縱使傷痕累累，也一步一步往前邁進。〈為錢賭生命〉中那位被世人瞧不起、又對社會懷抱不平的歹命人，選擇的出路則是「著愛打拚，不通乎人驚」。

很清楚地，這些歌曲中都設定了一位前途暗淡、陷入困境的主人翁，但最終他／她們都會意識到自己唯有努力、打拚、忍耐、堅持，困難才會迎刃而解。歌詞中這種自我救贖的演繹，不但與「望鄉演歌」甚至港歌相輝映，也提供觀眾「創造性詮釋」的基礎——使布袋戲歌曲呼應於社會實況，並能投映自身的處境。

進一步來說，如果布袋戲人物主題曲的歌詞，所描述的便是該角色的生活遭遇的話，那麼將之套用到劇中邏輯時，便不難發覺這個致使「失能」得以變成「超能」的，其實不是殘缺而就是自己本身的努力。因為如果仔細思考將會發現，布袋戲的劇情邏輯並非如此虛幻簡單，其和主題曲之間其實不謀而合。如前所述，秘雕、獨眼龍等殘疾者之所以能搖身一變成為人人敬畏的超能者，並非偶然或不勞而獲的結果，而是在失能、損傷後，基於「天生我材必有用」的正面理念，經過不斷修練、付出血汗代價後才習得超強武藝。只是為了強調娛樂性，劇中將辛苦修練的多年歷程加以簡化，未加特別著墨。從這個角度來看，「失能＋自力救濟＝超能」，失能和超能並非單純的等價關係，當中依然隱存著自我救贖的意念和邏輯。綜合了劇情和歌曲，布袋戲中「失能」＝「超能」所意味的是，縱使一位身處社會邊緣的殘缺者，他只要不斷努力、打拚、忍耐、堅持走自己的路，終究能夠克服艱苦命運，使生活獲得改善，迎向美好未來。布袋戲除了賦予民眾精神勝利或療癒的烏托邦外，其實也和其主題曲「殊途同歸」，同樣

給予觀眾一個激勵人心且符合社會現況的提示——自我救贖。

1970年前後臺灣出現許多由武俠小說改編的電影。[26]如《大醉俠》（1966）、《獨臂刀王》（1969）、《十三太保》（1970）、《俠女》（1971）、《十四女英豪》（1972）、《少林寺十八銅人》（1973）、《火燒少林寺》（1974）、《流星蝴蝶劍》（1976）、《空山靈雨》（1979）等。這些作品中有許多有與布袋戲一樣的武林打殺場面、殘缺的主角、社會邊緣人；甚至也同樣具有「失能」＝「超能」的劇情邏輯。然而，不同於武俠小說的閱讀活動——受眾須有一定程度的教育水準方能理解內容；布袋戲的鑑賞門檻則明顯較低，只需透過聽力和視覺，便可進入作品的世界。

其次，相對於武俠小說或電影是以國語——北京語書寫或發音，布袋戲的演出語言則是本省人的母語——臺語。在平易近人上布袋戲所擁有的大眾性、本土性、普羅性，還是高於武俠小說（電影）。而武俠小說或電影和布袋戲之間最大的差異則是，相對於武俠電影角色幾乎不會搭配主題曲，布袋戲的角色則大量搭配具有現代社會寫實況味的主題曲。而主題曲這個布袋戲的「附屬」品，充分挾帶了對於社會的不平、不滿、悔怨、淪落；必須不斷努力、打拚、忍耐、堅持走自己的路克服艱苦命運，使生活獲得改善以迎向美好未來這些信息，讓它滲透到社會底層的各角落。

1960年代的「望鄉演歌」，與1970年代的布袋戲及其歌曲一脈相傳，反映出在資本主義浪潮大力衝向臺灣、工業化發展過程時，許多本省人的遭遇及心聲。而這些歌曲在傾訴臺灣社會陷入困境，究竟

26 這些武俠電影包含香港製作、臺灣上映的作品。

「誰是救贖者」時，明顯都站在黨國所操作之意識形態的對面。其雖然並沒有抵抗色彩，但針對同樣的社會政治議題，卻提出不同於官方版本的另一種答案。這種以迂迴隱晦的方式和政府對峙的姿態，正是這些作品存在的意義和社會價值。

八、結論

流行歌曲販賣情緒和夢想，其作為商品可以單獨銷售，也可以如日本股旅物或臺灣布袋戲般，搭配小說、戲劇等一起推出。而這種流行歌曲傳播形式的多樣化，讓1970年代遭受國民黨政府的媒體封鎖，從而陷入低潮的臺語流行歌曲得以絕處逢生，以「偷渡」的方式大放異彩，並與臺灣的社會變遷產生連結共鳴。

在戰後臺灣工業化胎動期的「望鄉演歌」，與1970年代的布袋戲歌曲之間，存有微妙的差異。前者強調離鄉的漂泊不安、孤立無助，還有必須自我壓抑的無奈；後者則有著更多淪落、孤獨、試圖脫離黑暗界，以及控訴社會不公的情緒描寫。而這些差異即反映了工業化前後臺灣社會的變遷，以及不同時期前往都市的勞工們之集體處境。

《雲州大儒俠》出現的社會背景與日本的股旅物有些類似，兩者的誕生都與工業化、都市化有關，同樣以社會邊緣人為主題，並受到當時的無產階級大眾歡迎。但日本的工業化和都市化過程，並不如臺灣般存在那麼多重複雜的文化、政治、族群因素，所以當股旅物以大眾文化姿態出現時，並未受到國家權力的介入干涉。然而《雲州大儒俠》和當時政府的文化治理策略之間，則隱藏著緊張關係。針對在工

業化過程中，對於社會上的弱勢者或淪為社會邊緣者，究竟是誰伸出援手給予救贖？「望鄉演歌」、布袋戲與官方說法之間，存有扞格。而這個緊張關係也決定了這部創下臺灣電視史上最高收視率的節目，最後戛然而止的命運。

　　但縱使《雲州大儒俠》停播了，許多布袋戲歌曲卻依然以流行歌曲的形式，流傳於唱片、廣播電臺和許多臺灣民眾的腦海中，成為該時代的最佳見證。不僅如此，這些歌曲的流行也讓戰後那種在音樂上具東洋味，在題材上經常以貧困、挫折、無奈、漂泊、淪落、歷盡滄桑──換言之，艱苦人、歹命人、外出人在逆境中試圖自我救贖──的情節給定型化，成為臺語流行歌曲難以撼動的內涵和特色。

第七章

附論

——連續殖民統治下的國、臺語流行歌曲

本章內提及之相關歌曲有〈回鄉的我〉、〈流浪之歌〉（蔡振南版）等，建議讀者可自行搜尋聆聽。

一、從「平穩」到「流浪」──人口移動的戰前戰後

（一）〈放浪の唄〉與「閨怨」

　　流行歌曲工業是一種近代大眾娛樂，卻非必然只出現在近代化與工業化皆成熟發展的地區，臺灣便是一個典型的例子。戰前的殖民統治者日本在臺灣深植耀眼的近代化根基，帶來了進步、便利、摩登，對傳統陋習、價值觀、道德感和秩序造成衝擊，卻未同時致力於工業化發展，自然也沒有產生因人口移動而導致的流離失所與鄉愁。這種近代化進程超越工業化的統治方式，影響了當時臺語流行歌曲的內涵和特徵。

　　臺語流行歌曲誕生於日治時期的1920年代後期，當時的臺灣基本上還是農業社會，工業仍不發達。即使如此，臺灣和當時同為日本殖民地的朝鮮，依然以近乎共時性的方式，開始流行歌曲工業的發展旅程。雖然歷史、語言、政治、社會、文化、工業化進程均不同，但透過地緣或文化的近似關係，戰前戰後臺、韓、日三地都共有了如〈酒は淚か溜息か〉、〈阿里郎〉、〈雨夜花〉、〈放浪の歌〉、〈北國の春〉等歌謠。而要理解臺灣複雜的近現代史，這些作品是不錯的切入管道。

　　〈放浪の唄〉是原名為〈放浪歌〉的朝鮮民謠，在昭和7年（1932年）經由古賀政男改編、佐藤惣之助填詞後，更名為〈放浪の唄〉於日本發行。〈放浪の唄〉描寫離鄉到遠方的勞動者之心境和苦難，其年輕身體因勞動和掛念親人而憔悴，但灰暗的日子卻無止盡地

侵蝕著青春，人生漂泊找尋不到方向。這首歌曲在戰前的日本和朝鮮流傳，卻獨獨沒有被臺灣翻唱，其原因正隱含著臺灣、日本、朝鮮在社會、歷史和工業化進展上的差異。

　　其實類似〈放浪の唄〉這類作品，在戰前的朝鮮比比皆是，其投射出日本殖民統治下的朝鮮人因農村疲弊，而必須前往他鄉或遠地日本興建的工廠勞動謀求生計的歷史處境。而類似的社會現象也曾在日本發生過，因此，基於工業化時期庶民集體境遇的類似，此類歌曲流傳到日本後依然受到歡迎。但對於同時期的臺灣人而言，這種為了生計而顛沛流離或生離死別的情況倒不常見。雖然受到殖民統治的搾取和欺壓，導致階級或人口流動停滯，但由於僅從農業便可獲得龐大的經濟利益，在臺灣作為統治者的日本並沒有動機像經營朝鮮般，積極地去扶植工業大量興建工廠。在缺乏嚴重工業化衝擊的情況之下，居無定所、四處漂泊之類的苦難經驗，對於這座島嶼上的居民來說比較陌生。相較於朝鮮人經常要遠行拓荒勞動，日治時期臺灣人在平穩豐渥的農業環境下，基本上在自家附近的範圍內，便可從事足以使生活溫飽的經濟活動。

　　而第二次世界大戰末期，臺灣人雖然也曾被迫投入戰局必須離鄉到海外征戰，但此際臺語流行歌曲的生產作業也幾乎停滯，為此也喪失了將妻離子散這種社會現象投射到作品中的機會。

　　日治時期的臺語流行歌曲從萌芽到結束，約莫10年的時間，全部作品僅約500首左右。當中一些較受歡迎或暢銷的作品鮮少出現船／海／港等場景；以離散作為題材的作品通常也是在描述牛郎織女式的愛情，因此場景往往局限在室內。〈放浪の唄〉那種痛心悱惻的離鄉

題材，並不符合生活在「平穩」的牢籠中，過著鬱悶、挫折、絕望、無奈日子的臺灣人之處境。反倒是〈心酸酸〉、〈雙雁影〉、〈望春風〉等那種自哀自憐或充滿閉塞感的「閨怨」歌曲，較容易引起受到殖民統治之苦、又試圖掙脫出傳統陋習束縛的臺灣人之共鳴。

（二）人口移動和社會邊緣人情緒

　　第二次世界大戰的結束，並沒有終止〈放浪の唄〉在東亞的流傳。1962年這首朝鮮民謠在日本成為小林旭主演之電影「さすらい」（「放浪漂泊」）的主題曲，並由其本人重新翻唱。1960年代日本進入高度經濟成長期，工業化的迅速成長造成了人口頻繁的移動，讓人心充滿了漂流不安感。因此雖是老歌新唱，但這首歌曲和當時日本社會情境相當吻合。只是比較讓人意外的是，在此前的1958年，這首歌曲已由文夏填詞，而以〈流浪之歌〉之名在臺灣發行。〈流浪之歌〉從歌名到歌詞意義，幾乎都與日本版相同，只不過演唱者文夏在詮釋這首歌時，放慢速度並削弱了三拍子節奏，以增添悲傷感。

　　以戰後臺語流行歌曲的生態來看，〈放浪の唄〉的翻唱超乎尋常地快速。事實上，相對於戰前臺、日流行歌曲並沒有太多融合交集，戰後臺語流行歌曲界則大量且頻繁的翻唱日本作品；亦因翻唱之故，其發行時間必然慢於日本。但是臺灣版的〈放浪の唄〉則不然，其顯然是參考了戰前的「原曲」，才能比小林旭版更快登場。然而不管是參考什麼版本，這首歌曲對於臺灣而言來得正是時候，其詞曲也恰好和當時臺灣的社會情境契合。因為1950年代的臺灣社會開始出現大量人口移動的現象，許多本省人也因此開始嚐到必須離鄉流浪、過著漂

泊不安生活的苦楚。

　　戰後日本人離臺，回到「祖國」懷抱後的臺灣人卻飽受苦難和傷
害。除了二二八事件、實施戒嚴令、白色恐怖統治以及外省人優先的
國家考試和社會福利分配制度之外，1950年前後所實施的一連串農村
土地改革，則造成了農村的疲弊，引發大量農民必須前往都市討生活
的人口移動現象。而由於當時臺灣的工業化尚未成熟，都市缺乏接納
這些農民的條件和準備，因此這些離農後移往都市者有大部分必須在
異鄉過著漂泊不安的生活。〈流浪之歌〉於是乘著「港歌」的流行風
潮，成為當時許多臺灣人的心靈寄託與情緒抒發之所在。

　　而臺灣正式步入工業化是在1960年代。大量出現的產業不僅消化
原本這些農村的剩餘人口，同時也吸引更多的鄉村年輕人，蜂湧到都
市尋覓工作。工業化讓離鄉的結果有了改善，但即使如此，類似〈流
浪之歌〉這種歌曲卻持續不斷的出現。描寫離鄉後漂泊、不安、孤
獨、無助、挫折、絕望的歌曲之大量需求，造就了臺語流行歌曲的全
盛期，而這一波因工業化所引發的臺語流行歌曲風潮，依然與日本、
韓國有著密切關係。

二、工業化過程中的族群傷痕──自我日本化的過程

（一）弱者的自我救贖

　　1950年韓戰爆發。利用戰前日本所遺留下的近代化基礎建設，以
及韓戰爆發後的大量美援，臺灣快速由農業社會型態邁向工業經濟。

而由於日本早先一步也因韓戰萌生的經濟特需進入高度經濟成長期，並引發大規模的農村人口移動。因此利用這些社會變遷的類似性，臺語流行歌曲大量翻借同時期日本的「望鄉演歌」，來描寫農村年輕人為了生活離鄉、思鄉及身處都市的心境。

然而，在面對這場社會變遷時，臺灣的主政者並沒有實施如日本「集團就職」那般，從人才招募、選拔、移動到生活照顧等各層面的相關配套措施；反而以放任的態度讓這些農村青年自生自滅。這連帶使得臺、日雙方年輕人對於離鄉的過程、結果、感受萌生差異。因此，臺語流行歌曲在翻唱日本的望鄉演歌時，便會透過加強貧困、無奈、挫折、失業、淪落等心境描寫，或者增添移動至都市過程中的辛酸情節或悲劇敘述，以使這些歌曲更符合自身所處的情境。

同時，為了強化社會邊緣人的色彩，日本的「股旅演歌」也成為這時臺灣版「望鄉演歌」外溢翻唱的對象。「股旅演歌」中主角那種因身處社會、階級崩壞的江戶末期，被國家或故鄉遺棄而必須流浪日本各地的疏離感，對於邁向工業化但缺乏政府關照的臺灣人而言，幾乎可謂自我的投射化身。而連「股旅演歌」都翻唱的現象，則顯示出臺灣和日、韓（朝鮮）間，在流行歌曲上之關係濃淡的不同。雖然臺、韓戰前都曾受到日本殖民統治，而臺灣也曾在戰後翻唱〈放浪の唄〉等韓國的作品，但由於戰後臺語流行歌曲在面臨其文化資本和經濟生產資本匱乏問題時，選擇了以大量且頻繁翻唱日本歌曲來作為解決方策。而這種高度依賴日本的方式，讓兩者在戰後幾乎成為一個歌謠共同體。只不過在翻借時，臺灣人通常都會以具有主體性的姿態，賦予這些日本歌曲新的生命而將其「據為己有」。

大量翻唱日本歌曲的現象，同樣出現在1970年代的臺灣。不過在那個經濟起飛的年代，受到政府壓制的臺語流行歌曲主要是以電視布袋戲歌謠的方式被流傳。電視布袋戲歌謠和「股旅演歌」，皆出現於工業化下新型消費大眾現身之際，並且以社會邊緣人為主角。不僅如此，兩者也同樣都具有提供身處社會轉型苦境中的底層民眾，一個逃離挫敗和空虛之苦悶的烏托邦作用。

　　布袋戲歌謠具有「後望鄉演歌」的社會意涵，其雖然不再強調離鄉、失業，但依然吐露「人生挫敗組」的心聲。許多作品在敘述淪落於燈紅酒綠世界中的寂寞、悔恨，試圖洗心革面之外，也經常透過擁有不同境遇或命運者之間的對比，去揭露社會不平等和不公義。特別是劇中「失能＝超能」、「弱者＝強者」的邏輯，提供一些除了自力救濟之外幾乎沒有出路的弱者，一個絕佳的自我形象投射空間。讓這些因為國民黨政府的壓制而喪失工業公民權，卻又無力反抗的臺灣勞工們，一個暫時性的精神勝利。

　　戰後「閨怨」歌曲迅速式微，但從〈補破網〉、〈收酒矸〉、〈賣肉粽〉、〈思念故鄉〉、〈流浪之歌〉、〈鑼聲若響〉，〈孤女的願望〉、〈拜託月娘找頭路〉、〈媽媽請你也保重〉，直到布袋戲歌謠中的〈為錢賭性命〉、〈冷霜子〉、〈苦海女神龍〉等一些著名的臺語流行歌曲，其一貫精神都在訴說邁向工業化過程中，勞苦大眾貧困、離鄉、挫折、失敗、淪落、忍耐、奮鬥的境遇。換言之，戰前戰後，臺語流行歌曲之生成、發展及重塑過程，就是一群人生挫敗組不斷在追問或確認自己是誰，以及應該要如何生活下去等課題的反覆演繹。在不停的演繹之間，臺語流行歌曲中最常出現的結論，便是身為弱者的自己必須自力救濟方能生存。而當這個結論和日本演歌的精

神有著高度類同並得以相互融通時，臺語流行歌曲始終不輟地往日本化、演歌化傾靠，便是一個不足為奇的趨勢。

當然隨著大量且頻繁地翻唱，演歌的唱腔也必然滲透到臺灣來。戰後在本省人的文化處境和社會集體境遇的驅導下，原本在日治時期並非臺灣歌手所擅長或慣用的轉音／顫音歌唱技巧，以及把拍子拖長到讓人有黏稠感的唱歌習慣便融合進臺灣本地唱腔，成為詮釋臺語流行歌曲時的主流和特色，同時也逐漸成為許多本省人的閱聽習性。

（二）曇花一現的「國語演歌」

戰前戰後的臺語流行歌曲，存在著相當大的差異。統治者的更迭和時代的變遷，投射在臺語流行歌曲身上的異變相當大，大到與其說是一種復甦，不如說是一種重塑。這個重塑是一個自我日本化的過程；而其走向演歌化的結果便是「臺語演歌」的誕生。而這種類型歌曲的形成，也讓臺語流行歌曲和國語流行歌曲間產生了明顯差異。

1949年國民黨在國共內戰中失利，與120萬左右的外省人遷徙來臺；同時也帶來了自己的流行歌——國語流行歌曲。除了演唱語言和臺語流行歌曲不同之外，國語流行歌曲在唱腔上具有中國小調風格或正統聲樂的色彩，而這些並非臺語流行歌曲的特色。早期國語流行歌曲大部分來自上海或香港，多由華人音樂從事者所自創。在第二次世界大戰中，外省人和日本敵對，亦缺乏接受日本文化之經驗，因此其歌唱文化和日本或演歌，存有較遠的距離。

雖然在數量上遠不如臺語流行歌曲，但國語流行歌曲從1950、

60年代開始，也陸續翻唱日本演歌，如〈兩相依〉（〈おさらば東京〉）、〈水長流〉（〈大川流し〉）、〈可愛的馬〉（〈達者でナ〉）等。這些歌曲部分來自香港有些則出自臺灣，但皆在臺灣傳播流行。但有趣的是，同樣是翻借日本歌曲，臺語流行歌曲在唱腔上會盡量模仿轉音／顫音、強調日本的演歌風格；而國語流行歌曲則不然，許多歌手在翻唱時只會保留其旋律，卻盡可能去除轉音／顫音，以自己原來的歌唱習慣去進行詮釋。而1960年代後期，陳芬蘭、尤雅等一些原本演唱臺語流行歌曲的歌手，也開始跨足國語流行歌曲演唱。但有趣的是，這些原本擅長東洋式唱腔的本省人歌手，在演唱國語流行歌曲時都會收斂自己的轉音／顫音技巧，甚至在詮釋原曲相同的國、臺語流行歌曲時也不例外。[1]

外省人有屬於自己的唱腔和美學意識。在1970年代之前，國、臺語流行歌曲各有屬於「自己」的閱聽者，在唱腔上壁壘分明、界線難以撼動。而在電視這個媒體出現後，國語流行歌曲便以「群星會」這個歌唱節目作為主要流傳據點（曾慧佳1998）。而臺語流行歌曲則因為方言和「不入流」之故，幾乎被剝奪在電視上演出的機會。

然而進入1970年代，國語流行歌曲界卻也掀起一陣翻唱日本演歌的風潮，例如：〈榕樹下〉（〈北國の春〉）、〈夢追酒〉（〈夢追い酒〉）、〈說聲對不起〉（〈女のみち〉）、〈負心的人〉（〈女のため息〉）、〈淡水河邊〉（〈柳ヶ瀬ブルース〉）、〈蘋果花〉

1　如陳芬蘭曾同時演唱過〈水長流〉和〈快樂農家〉，這兩首原曲都是美空ひばりの〈大川流し〉。但作為雙語歌手，陳芬蘭演歌兩首作品時，會調整轉音／顫音的使用程度去作為區隔。而類似這種「同一原曲、各自唱述」的現象，也同樣可見於其他歌手。

（〈リンゴ追分〉）等歌曲都是這股風潮的產物。演唱這些「國語演歌」的歌手如余天、鳳飛飛等都是本省人。這些人跳脫「群星會」那種中規中矩式的演唱方式，將轉音／顫音技巧運用在國語流行歌曲。

國語流行歌曲的演歌化暗示我們，1970年代對於臺灣的流行歌曲界而言，是一個重要轉折點。在義務教育普及且進入工業化後，臺灣開始大量出現和余天、鳳飛飛等同世代，能夠閱讀、書寫國語的本省人。這個世代雖然因為受到新語言與教育的薰陶，較之上一代有更多的機會和更強的能力去閱聽國語流行歌曲。但本於生活經驗和家庭環境，以及對於演歌存有較高的熟悉感和接受能力，他們依然慣於閱聽具有本土味（日本味）那種強調轉音／顫音的歌曲。[2]而當這些本省人投入國語流行歌曲市場成為歌星或消費大眾後，一方面造成國、臺語流行歌曲閱聽者之板塊的位移，一方面則衝擊到國語流行歌曲的特徵與內涵。

1970年代國語流行歌曲的演歌化，應該和這個世代的閱聽者、歌手、詞曲創作者來源的多元化有關。而這似乎也暗示著，1970年代本省人對於演歌唱腔的喜好和接受度應該並無太大的變化；改變的是喜好這些唱腔的消費者中，出現了受到「再中國化」薰陶，也就是會閱讀、書寫國語，並購買國語流行歌曲的本省人。「國語演歌」的出現雖然滿足了部分人的閱聽習性，但也因其中的「低俗」演唱法，在歌曲淨化運動和歌星證制度中遭受到批判和箝制，不久後便急速衰退而近乎銷聲匿跡。

2 例如鳳飛飛從小就喜歡聽母親唱歌。其歌唱啟蒙可說是來自母親。有關這部分可參考陳建志。2009。《流水年華鳳飛飛》。臺北：大塊文化。

1971年臺北市頒布「臺北市育樂事業管理規則」，規定包括歌手在內的藝人在電視上或做秀等公開演出時，都必須先通過政府考試，擁有及格證書後方得為之。 歌手在考歌星證時必須在自選演唱歌曲之外，演唱以抽籤方式決定的指定曲，再以演唱成績作為合格與否的標準。歌星證制度意味著一首歌曲應該如何唱？怎麼詮釋？唱得好不好？皆非由聽眾或市場決定，而是由國家來規範。是一個國家以公權力干涉樂曲美學的惡例。[3]

　　歌星證攸關演藝人員的表演自由，但其背後則隱藏著國民黨政府對於當時氾濫於坊間的「國語演歌」之反感、並以國家權力箝制這些唱腔的企圖。因為歌星證考試時所指定的歌曲，在歌詞方面均是所謂健康、明快、愛國或淨化歌曲，曲式則較傾向群星會時代的美學標準。亦因如此，許多指定曲都是進行曲的節奏，其適合以西洋聲樂的方式來詮釋，但無法以拖拍子或轉音／顫音來呈現。歌星證制度企圖把歌唱美學標準化、規範化，同時也彰顯出國民黨政府對於1970年代「國語演歌」之看法和態度——這種東洋式唱腔是醜陋低俗的，應被社會所唾棄排斥。

　　諷刺的是，在這場由國家來制約流行歌曲美學標準的荒唐風暴中，臺語流行歌曲則因早就被定位是歌唱文化中的「放牛班」、且原本便與電視演出或做秀較無緣反而得以逃過一劫，繼續被野放在臺灣社會的底層中。

3　歌星證制度的荒唐在於，許多著名且受歡迎的歌星經常考不上歌星證，而考上的歌星卻又往往得不到演出機會且不受歡迎。而當時已出道22年屬於「失語世代」的資深臺語流行歌曲歌手鄭日清，也為了考取歌星證，必須重新學習注音與國語發音才具備了考歌星證的基本資格。

（三）從轉音／顫音看國、臺語流行歌曲

　　日本演歌和國語流行歌曲間的交集雖僅曇花一現，但透過1970年代這個短暫交會以及最後的結果，我們隱然得以看出轉音／顫音在國、臺語流行歌曲中之社會文化意涵的差異。那就是縱使無法披上華麗外衣出現在主流媒體，但轉音／顫音以深植在本土文化脈絡中的姿態融合在臺語流行歌曲，因此其像雜草般生命力強韌不易被摧毀。而國語流行歌曲中的轉音／顫音則並非是深入土地的文化所產，是一種聽覺習慣的移轉。其既然只是流行，那麼在缺乏在地化的文化縱深下，命運便容易被改變。

　　更進一步來說，在族群集體遭遇下，臺語流行歌曲將轉音／顫音唱腔內化成為自己的歌唱美學、以及表達弱者自我救贖之內心怨念的方式，是一種具有血肉的文化符碼或意識型態；而轉音／顫音對於國語流行歌曲而言，只是一種流行風潮下的歌唱技巧。由於只是一種曾試圖被植入的時尚，因此無法像臺語流行歌曲般，成為一種主流唱腔。而在經過長年的演唱和流傳之後，國、臺語流行歌曲唱腔上的差異逐漸被定型化，成為現今區分兩種流行歌曲的重要標誌。[4]

　　如今在一些歌唱比賽節目中仍常能見到，國語組中對於「過度」使用轉音／顫音裝飾技巧的參賽者，評審往往給予太過庸俗、油滑的

4　根據知名臺語歌手陳盈潔的說法，其出道時原本是演唱國語流行歌曲，但由於未受到歡迎，所以在製作人的建議下改唱臺語流行歌曲。當時製作人建議她轉換跑道的理由並不是因為她的臺語很「輪轉」（流利），而是她唱歌的轉音／顫音技巧非常好。陳盈潔在接受建議改唱臺語流行歌曲後，不久便一炮而紅。

負面評價；[5]但在臺語組則恰好相反，歌唱者若不具備這種黏稠、拖拍子的唱腔，反而會被認為欠缺「氣口」，而遭到缺乏臺語流行歌曲韻味的挑剔。雖然兩種流行歌曲都在臺灣流傳，但在國語流行歌曲的美學標準中被視為缺點的轉音／顫音，在臺語流行歌曲中卻成為必備的技巧和精神。[6]

當然，國語流行歌曲之所以難以融入演歌唱腔，原因不只在於政府對於轉音／顫音的厭惡、以及閱聽者或演唱者的美學標準，也和兩者歌詞的內容特徵有關。就如同我們很少聽到輕快的、幸福的演歌所呈示的意義那般，演歌的唱腔主要用來承載弱者自我救贖的怨念。如果沒有這個相得益彰的精神議題作為搭配，轉音／顫音往往淪為一種誇張或多餘的歌唱技巧。換言之，演歌和弱勢、社會邊緣人是一體兩面的存在，任缺其一便難有發揮之處。而國語流行歌曲之所以和演歌絕緣，主要原因和它的歌詞內容始終缺乏、或迴避社會邊緣人的相關議題有關。

以這個觀點來看，1970年代國語流行歌曲和演歌的距離，雖然有被短暫拉近的跡象，但兩者間所縮短的，只局限於旋律和唱腔。演歌歌詞中的題材和精神，從來不曾因為唱腔的改變而對國語流行歌曲產生影響，這從同時期國、臺語流行歌曲翻唱〈北國の春〉的方式可見

5　如：〈明日之星2011.10.01藝人交流許富凱 李翊君 放浪人生〉之02:44-03:46。https://www.youtube.com/watch?v=S8R2WWxY_dw。網站。2020/1/8瀏覽。

6　如：〈明日之星2014.5.31 蔡佳麟~ 示範：往事就是我的安慰〉之00:03-0:14。https://www.youtube.com/watch?v=F-tgiphpk0U&fbclid=IwAR3Fi5CxdnP0KjjrX8N9epLniyAUn-MU7Z28_X27DG4zCFSz8IREKcrqOf4。網站。2020/1/8瀏覽。

其端倪。

三、連續殖民統治下的國、臺語流行歌曲

（一）對社會邊緣人之感受的不同

1970年代〈榕樹下〉這首歌曲紅遍臺灣，其原曲〈北国の春〉（1977年）所描述的，是一位由農村出外打拚的男子，在都市居住一段時日後，因思念故鄉而萌發歸鄉念頭的心境。而〈北国の春〉的臺語版不管是〈北國之春〉（文夏唱、詞）或〈思鄉的人〉（洪榮宏唱，邱樂人詞），均保留了原曲中離鄉打拚和思鄉的內涵。相對於此，雖然都相當程度的運用了轉音／顫音作為詮釋技巧，但國語版的〈北国の春〉無論是余天[7]演唱的〈榕樹下〉或鄧麗君演唱的〈你和我〉，原曲中離鄉、思鄉的情節，在翻改過程中都不約而同被省略，而被大幅翻轉成詩情畫意的愛情故事。而類似〈北国の春〉翻唱方式之差異，也可見於國、臺語流行歌曲在面對〈花笠道中〉和〈港町ブルース〉這兩首作品時的轉譯態度。

同樣借用〈花笠道中〉這首演歌，臺語版的〈孤女的願望〉（1958）透過當時才10歲的陳芬蘭之口，唱出了為生活願犧牲青春，

7　余天，1948年生於新竹市。知名臺語、國語歌手、電視節目主持人、演員。翻唱日本名曲〈北国の春〉的〈榕樹下〉是其最知名的歌曲。2007年加入民進黨後開始參與政治活動。2008年當選臺北縣選區立法委員，並於2019年二度選上新北市選區立法委員。

再怎麼辛勞都會忍耐，所以請給我這個由農村來的可憐孤女工作之心聲。相對於此，國語版改翻後的〈一路順風〉（1969）雖然同樣描寫離鄉的場面，但卻變成一首對於離去友人的祝福。歌中不斷出現的「前程錦繡、如彩虹歌」之祝福歌詞，和〈孤女的願望〉的情境呈現著強烈且諷刺的對比。[8]

而〈港町ブルース〉這首歌曲的特色原本在於，歌詞中出現多處橫跨日本各地的「港町」。這些「港町」都是女主角為了追尋所愛的行船人之足跡，而赴往的地方。在以臺語演唱的布袋戲歌曲〈苦海女神龍〉中，「港町」雖然被轉換成漫長無盡的沙漠之路，但依然保留了原作當中女主角為了愛情不惜艱難、不惜跋涉萬里的滄桑與挫折感。但同首歌曲被改為國語流行歌曲則相形迥異，變成了被自己深愛男性拋棄後，既後悔又自憐的作品——〈誰來愛我〉（鄧麗君演唱，莊奴填詞）。〈港町ブルース〉的三個版本均設定了一個為愛付出的女性，不同的是原版和臺語版中的主角歷盡滄桑與挫折卻仍堅定執著且勇敢，但〈誰來愛我〉中的女性卻柔弱得只會自哀自憐。

1960、70年代國、臺語流行歌曲在翻唱日本歌曲時，一方偏向於愛情的描述，一方則執著於離鄉勞動題材的挪用或滄桑挫折、堅定勇敢之強調。而且這種例子比比皆是、不勝枚舉，可說是整個臺灣流行歌曲界的普遍現象。

事實上，如果我們仔細觀察將不難發現，國語流行歌曲的歌詞始終都講究意境且偏重抒情、寫景或勵志；有大部分的作品都在描寫風

8　姚蘇蓉〈一路順風〉。https://www.youtube.com/watch?v=CwTkZ8RSbAo。網路。2020/4/13瀏覽。

花雪月式的愛情故事，而鮮少出現社會邊緣人的題材。縱使在1970年代這段國語流行歌曲曾積極翻唱日本演歌的期間，歹命人、艱苦人、七逃（迌迌）人、行船人、舞女、酒女、孤女等角色，以及這些人物因身處社會邊緣所衍伸出的辛酸、掙扎、彷徨、苦痛、疏離、絕望，一直都不是國語流行歌曲的主題所在。

由於國語流行歌曲在題材、精神上一直較缺乏與汗水、泥土、離鄉、勞動、挫折、絕望、劣等感等有關的社會寫實色彩。因此，相對於臺語流行歌曲在翻唱日本演歌時，會盡可能保留原詞之精神，讓兩者在意境上存有相互融通的交集；國語流行歌曲在借譯作業上，則經常只是以抒情的題材作為歌詞的填充，其和原曲往往無甚關聯。而國、臺語流行歌曲對於生存苦境、弱勢、社會邊緣人等題材之親疏遠近及需求上的強弱，也反映在歌手的出身背景或形象塑造上。

一般來說，光鮮亮麗的外貌、優雅的氣質及高學歷，對於歌星或偶像來說是正面形象，且經常被拿來作為突顯歌星優於常人、遙不可及的依據。然而有趣的是，相對於如此的國語流行歌曲，臺語流行歌曲界對於歌手的容貌或學歷卻不講究；甚至就如同電視布袋戲般，對於「不完美」也比較寬容。實際上，戰前臺語流行歌曲的許多歌手便是歌仔戲班、藝旦出身，而戰後則有許多歌手則出自走唱家庭、街頭賣藥、行船人、黑道、市場肉販、洗頭妹、女工等；這些人通常只有小學或高中的學歷。非但如此，有些歌手甚至身體還有殘缺，如眼盲、缺手或破腳。[9]但這些「不完美」、也就是出身的貧窮低下或經

9　例如：江蕙、黃乙玲都出自走唱家庭，阿吉仔跛腳、李炳輝失明、詹雅雯出自貧窮家庭、蔡小虎出道前在市場賣豬肉、黃妃則是洗頭妹、郭桂彬則混過

歷過苦難、社會邊緣性或庶民性對於臺語流行歌曲歌手而言，不但不是負面形象，反倒是標榜自己坎坷人生經驗的正面宣傳題材、召喚或說服聽眾的有效媒介；是一種同為天涯淪落人式的文化形象資本而並非負債。

　　類似這種演唱者和歌曲之間互為文本的現象，也可見於臺語流行歌曲的消費者。根據調查，國、臺語流行歌曲的消費者，具有明顯區隔。相對於國語流行歌曲以外省人、中高學歷且社經地位較高者為主要消費者，臺語流行歌曲的愛好者則大部分是社經地位較低的本省人（瞿海源：1997）。[10] 作為一種消費娛樂，流行歌曲販賣的是情緒，提供的是一個得以讓閱聽者投射自身情緒、處境、夢想的空間；而歌手只擔任這個空間的營造者或傳遞者的角色。然而臺語流行歌曲的特殊處則是在於它經常將作品、歌手、閱聽者混融合一。

　　具體地說，臺語流行歌曲的歌手除了演唱外，往往也以自己位居社會底層的弱者、卻因努力奮鬥而最後得到肯定的過來人姿態，去傳達社會邊緣人的心境。這種鮮見於國語流行歌曲的演出型態暗示我們，弱者的自力救濟深植在許多本省人的心中，是一種普遍的社會經驗、日常生活感受甚至是人生哲理。換言之，其實就是戰後至1970年代前後本省人的情感結構。

　　也因此更精準的說，國、臺語流行歌曲主要的界線並不只是在

黑道。他們的出生都屬社會底層階級但從不隱蔽，甚至會把它當作勵志的人生歷程，來強化或呼應他們的歌曲中所要傳達之信息的真確性。

10　這兩種歌曲之消費者在族群、學歷、語言、階級、經濟狀況的差異性，日後隨著國語教育普及有逐漸弭平的跡象。

演唱語言的差異，或是本、外省人對於演歌唱腔之好惡迎拒，而在於工業化底下兩個在教育程度、社經地位上有所差異的族群，對於有關人生挫折題材、自力救濟之作品需求程度的多寡、社會邊緣人處境之感同身受程度的濃淡。而這個差異反映出戰後兩個族群之集體生活經驗、社會境遇、階層傾向的不同。

（二）再殖民統治下族群的集體創傷

綜觀世界各國，在工業化進程中受到最大衝擊的往往都是農、林、漁、牧等第一級產業。這是由於在進入工業化之前，社會主要的勞動力和生產價值都集中在第一級產業，因此在產業轉型之際，這些勞動力往往要歷經一段因「由農（林漁牧）轉工」的人力重新配置，從而引發人口遷移的辛酸過程。只不過對於戰後的本省人而言，臺灣的工業化過程相對複雜，其鄰接在二二八事件、戒嚴令頒布、白色恐怖、農村土地改革之後，是一場複合且連鎖式的社會變動。

不同於日本，臺灣的產業轉型及人口移動不只有地域性、階級性還含攝著族群課題。在這場產業轉型過程中，相對於以軍公教人士居多、有國家體制作為後盾，生活受到保障的外省族群；本省族群則因大部分為農民、勞工，受到的衝擊或付出的代價也最大。換言之，戰後本省人之所以必然成為社會弱勢，並不是因為他們的資質程度或努力不足，是由於政治經濟結構使然。因為隨著工業化發展，戰後臺灣社會中的封建陋習雖然逐漸弱化，但階級和族群勾連成一體的臺灣政治經濟結構，在國民黨支配下依然存在。日本殖民統治的結束，對於本省人而言，只是意味著原本由日人所佔據的社會高階層，改由國民

黨和外省人置換取代而已，自己仍必須以農民勞工之姿，屈居於被差別待遇和歧視忽略的社會底層。在這個「換湯不換藥」的政治經濟結構下，本省人和演歌這個似曾相識的音樂類型，在戰後便一拍即合的融結在一起。

演歌主要詮釋弱者在困境中，除了自力救濟之外無法獲得救贖時的心情。而演歌的精髓或特徵，和戰後本省人的社會境遇有許多不謀而合之處。藉由演歌作為媒介，被國家拋棄的本省人之內心的集體創傷，以及那種因為出身背景之故，注定一生要成為人生挫敗組而只能認命打拚的無奈和焦慮，都得以獲得投射。也因此臺語流行歌曲的日本化、演歌化，並不是戰前日本「同化」政策的結果或本省人親日情節的顯示，而是由於戰後臺灣根深蒂固的政治經濟以及族群結構所致。換言之，為「臺語演歌」的誕生提供養分者，與其說是日本不如說是國民黨政府。

近年來針對戰後國民黨政府的臺灣治理，許多學者均將其定位成再殖民統治。例如以文學史的角度作為觀察，陳芳明便指出臺灣的近代史係處於連續殖民的政治情境。第一個殖民時期，指的是從1895年到1945年（日治時期），而再殖民時期，則是始於1945年國民政府的接收臺灣，止於1987年戒嚴體制的終結（陳芳明2011: 25）。以再殖民統治來定位戰後臺灣的政治環境，具有一定程度的說服力；這種說法也經常出現在政治場合。而既然如此，那麼戰後的臺灣必然存在再殖民統治的統治原理或正當性。因為通常殖民統治者為了使其壓制性、搾取性治理能順利進行，往往需要一套支配的正當性說詞，以緩和或安撫被統治者。在二十世紀，替被支配者帶來現代文明，經常是統治者拿來作為實施差別待遇支配的正當性或藉口；日本統治臺灣時

除了「一視同仁」等口號之外，不斷標榜其進步性便是一例（陳培豐2002）。在此，我們不禁好奇國民黨在治理臺灣時，其對於臺灣人到底提出什麼樣的統治原理或正當性？

有關這些疑問透過流行歌謠的探討分析，我們似乎可找到一個解答。這個解答就是：由於國民黨政府遷臺乃是因為被共產黨打敗之故，尤其在二二八事件之後，很難以宣稱自己在現代文明發展上優於（日治）臺灣，來作為外來支配的藉口。因此，除了標榜血緣、民族歷史的關連性、近似性之外，國民黨政府統治臺灣時，便只能以臺灣人的救贖者自居，不斷標榜自己是在抗日戰爭下，打敗日本而將本省人由異民族統治解放出來的救星；而戰後臺灣社會之所以得以脫離貧困、邁向工業化並締造經濟奇蹟，也是因為在有能的政府強大領導管理下的成果。

以臺灣人的救贖者自居，一直都是戰後國民黨統治臺灣的主要意識形態。也因此很明顯的，臺語流行歌曲中對於弱者自力救濟的強調，與國民黨來臺後的統治意識形態是相互牴觸的。尤其是歌詞中所凸顯出的社會邊緣人處境，必然會削減其作為臺灣人救星的政治宣傳之真實性，甚至暴露出其差別統治的本質。因此這些臺語流行歌曲雖然只是一種大眾娛樂，但對於國民黨政府而言，卻是充滿詭譎且不友善的存在。特別是日本離開之後，國民黨政府在臺實施「去日本化」、「再中國化」的文化政策，但臺語流行歌曲的曲源和唱腔，卻大都借用自前殖民統治者日本，其不僅有違「去日本化」的政策，更是一種「再日本化」的具體實踐，這都並非國民黨政府所樂見。

同樣是臺語流行歌曲，日治時期的閨怨作品在許多人心中，總是

帶有農業社會時期的淡淡鄉愁，具有正面的歷史形像；相對於此，戰後的臺語流行歌曲則往往被認為低俗、下流而背負著負面評價。然而不管社會上的看法如何，我們無法否定在險惡的時代中，戰後的臺語流行歌曲緊繫著工業化過程中臺灣社會的發展脈動，在編織出這個島嶼上社會、政治、經濟、文化與族群之間複雜的關係圖像之餘，更發揮了揭露國民黨政府以再殖民方式統治臺灣之本質的「額外任務」。這些摻雜著日本要素的作品，在戒嚴時期成為底層民眾吐露不滿情緒的唯一管道；也隱含著許多臺灣政治發展的故事，是我們理解臺灣人認同的絕佳途徑。

四、在傷口癒合途中追尋認同

（一）在民主化過程中走向正典化

其實，造成臺語流行歌曲必須不斷強調自力救濟的原因，除了在於造成不幸的統治者，以及國民黨政府所形構出來的社會結構之外，當時知識分子的「袖手旁觀」也是一個要素。在1950年代初期到1970年代中期，當臺灣勞工或農民受到不合理、不公平的待遇時，幾乎沒有知識分子能為他們發言或主持正義。在戰後的戒嚴體制下，國家對於批評政府或持政治異見者，進行嚴苛的整肅與迫害；甚至迫使他們流落海外有家歸不得；加上日語快速地在公開場合中被禁止使用，這使得從日治時期走過來的本省知識分子，淪為失語世代，其往往自身都難保，更遑論挺身執言。

臺灣的公共場域開始出現替社會弱勢發聲、爭取權益的言行，大約要到1970年代的中、後期。在臺灣民主化運動之前身的黨外運動中，以及1977年發生的鄉土文學論戰時，知識分子對於身處社會邊緣的農村、勞工、賣春者的關懷和權益爭取，才開始有規模地進行和討論。此際，在具有反國民黨政府之政治色彩的黨外民眾集會中，日治時期的一些歌曲及〈補破網〉等作品，開始頻繁地被演唱。而進入解嚴後的1990年代，在許多選舉造勢場合中，〈黃昏的故鄉〉、〈媽媽請你也保重〉、〈孤女的願望〉等望鄉演歌或港歌，也經常以弱者的控訴工具，或召喚本省人集體記憶與文化認同之媒介的姿態，被標榜為本土勢力的候選人所使用。[11]

　　「族群」不是因為一些本質上特質，例如血緣關係或語言文化的特殊性而「存在」；族群團體其實是被人們的族群想像所界定出來（王甫昌：50-51）。對於臺灣社會底層而言，戰後這些具演歌色彩的臺語流行歌曲宛如一幅自畫像。其在描繪本省人的情感結構之餘，事實上也是族群上區分「我群」和「他者」時，隱晦但卻有效的工具。在各種選舉造勢場合中，這些歌曲便成為讓擁有不同歷史記憶和

11　不僅如此，2007年7月紀念解除戒嚴令20週年，時任總統的陳水扁在接受民視電視臺的訪問中，便唱了〈媽媽請你也保重〉一曲；爾後民進黨籍的高雄市長陳菊，也在紀念晚會上唱了〈孤女的願望〉；此外在2008年的總統大選中，民進黨陣營的競選歌曲便是著名港歌〈快樂的出航〉，而3月16日在國父紀念館所舉行的大型造勢活動裡，所演唱的歌曲也包括了〈黃昏的故鄉〉。值得注意的是，在臺灣的選舉中，選擇演唱這些歌曲的政治人物幾乎都是本省人，並經常是標榜臺灣主體性的本土政黨民進黨。邱燕玲、王寓中。〈不敢面對歷史 扁批馬反解嚴才沒出息〉。2007/7/13。《自由時報電子報》。https://news.ltn.com.tw/news/politics/paper/141159。網路。2020/1/12瀏覽。

社會境遇者各自歸隊的哨音。

　　臺語流行歌曲既然刻劃了再殖民統治下臺灣社會底層民眾的集體創傷，成為工業化發展過程中本省族群的一頁哀歌；那麼隨著臺灣社會民主化的進展，本省人政經地位的提升，其作為召喚這些弱者之集體記憶與文化認同工具的必要性和正當性，也將隨之沉浮。事實上戒嚴令解除之後，臺語流行歌曲中以社會邊緣人的處境、哀嘆為主題的歌曲，便逐漸退出主流。在1980年代後期，臺語流行歌曲開始增添了許多新潮摩登或西洋風的作品，由獨尊日本終於有規模的走向多元化、全球化；除了演歌之外搖滾、藍調、饒舌都加入了行列。[12]

　　但縱使如此，在布袋戲歌謠風潮過後的1970年代後期，仍有許多暢銷的臺語流行歌曲，如〈心事誰人知〉、〈你著忍耐〉、〈舞女〉、〈行船人的純情曲〉、〈愛拚才會贏〉、〈回鄉的我〉、〈運命的吉他〉、〈流浪到淡水〉、〈金包銀〉等，以不斷複製社會底層的悲哀、怨念或焦慮，並強調自力救濟之必要性的敘事風格而受到歡迎。1990年代初期由於著作權確立和嚴格的實施，臺語流行歌曲終於跳脫出重度依靠日本的商業結構，而走上自立自強之路。不過即使受制於法律約束，無法再肆無忌憚的抄襲日本歌曲，也都沒有撼動臺語流行歌曲的內涵風格，反倒是讓臺語流行歌曲的內涵或精神特徵走向了正典化之路。上述所列舉這些1970年代之後的歌曲，皆為純本土製作且也都承襲戰後臺語流行歌曲一貫精神，其暢銷流行便是日本演歌在地化、臺灣化的最好證明。

12 以這個角度來說，林強、黑名單合唱團、伍佰、陳昇的出現，算是為臺語流行歌曲多元化、全球化打下了一個具規模的基礎。

第三屆（1991年）金曲獎開始把最佳男、女演唱人獎，增加為最佳國語男、女演唱人及最佳「方言」男、女演唱人獎，這開啟了臺灣流行音樂獎項以語言分類之門。在歷經本土化或民主運動後，臺語流行歌曲開始擺脫低俗、下流的污名，成為許多音樂獎項正視的對象；而隨著正典化，「亦臺亦日」的唱腔也被披上「傳統」的聖袍。如序章中所述，許多人開始把那種具有濃厚黏稠感，也就是經常使用轉音／顫音技巧將拍子拖很長的唱腔，看待成臺灣人「歌唱傳統」的方式，並以其頗能彰顯臺灣人的「心靈」為理由，持續傳承沿用它。

臺語流行歌曲的傳統化和正典化，一方面暗示著這種演歌風格已由弱者的控訴，逐漸被內化為一種集體記憶或聲音美學，也象徵再殖民統治勢力的式微。而〈回鄉的我〉這首歌曲，正顯示出臺灣社會政治變遷的部分軌跡。

（二）從〈黃昏的故鄉〉到〈回鄉的我〉

思鄉、離鄉一直是臺語流行歌曲中重要的主題。而相對於日治時期的思鄉、離鄉顯得虛無飄渺，戰後的這類歌曲則有血有肉具有鮮活的生命力。只不過是不管是港歌或望鄉演歌，其內容主題大都在離鄉而少有回鄉之作品。而這種「有去無回」的創作傾向意味著，自己當下所處環境的險惡以及對於過去美好時光的懷念。然而在1990年代，臺灣卻出現了一首大受歡迎的回鄉歌曲——〈回鄉的我〉。

〈回鄉的我〉（詞、曲：黃秀清）原本是在1992年由素有「寶島歌王」之稱，曾唱過許多望鄉演歌和布袋戲歌謠〈冷霜子〉的葉啟田所演唱。[13]這首由臺灣人自創的作品，歌詞描述一個曾經挫折放浪的

年輕人，在「受盡風霜吃過苦楚」後終於因事業有成回到父母身邊的故事。〈回鄉的我〉是首少有的輕快「演歌」，歌曲中的愉悅象徵著成功不再只是一種僅能憑藉自力救濟、試圖去達成的目標，而是業已實現的夢想。主角身為一個衣錦還鄉者，不僅沒有帶著怨念哀愁，反而充滿了榮譽感和喜悅。

〈回鄉的我〉的歌詞內容不僅和臺灣經濟發展契合，也非常貼近當時臺灣政治上的劇變。因為就在這首歌曲發行的1992年，國民黨政府在經過民進黨和許多政治團體長年的批判和抗爭下，終於解除了長達約半世紀的政治黑名單。政治黑名單的解除，不但意味著白色恐怖的結束以及民主化運動的成功，也讓黃昭堂、彭敏明等一些在1950、60年代為了追求民主自由逃避政治迫害、離臺近半世紀的本省人菁英得以返鄉。這讓民進黨士氣大振，並在之後的許多選舉造勢場合中頻頻演唱這首作品。而彭明敏、黃昭堂等人每次配合這首歌曲出現在選舉造勢場合，都獲得群眾如雷的掌聲和歡呼、場面相當感人。也因為〈回鄉的我〉頗能反映臺灣的政治發展情境，所以之後這首歌曲便逐漸取代〈黃昏的故鄉〉，成為選舉場合中頻頻被演唱的歌曲。

然而有趣的是，在這些選舉場合中演唱這首歌曲的歌手，並不是原唱葉啟田，而是前述原本以演唱「國語演歌」為主的余天。而這首歌曲也因余天的詮釋而再度走紅，並在2006年收錄於他的唱片中成為

13 葉啟田，1948年生於嘉義縣。知名臺語歌手。少年時代即從嘉義隻身至臺北尋找出道機會。17歲便以〈內山姑娘〉、〈墓仔埔也敢去〉等代表作走紅，遂有「寶島歌王」之稱。1991年開始從政，使用本名葉憲修成立「全國民主非政黨聯盟」政黨，曾在1993年及1999年當選臺北縣立法委員。該政黨於2020年遭到廢止。

招牌歌曲。

　　葉啟田和余天都是本省人，兩者都擅長轉音／顫音，同時也都因歌唱有成而走上從政之路當上立法委員。不僅如此，兩者的發跡之地也都不約而同的選在臺北縣，這個勞工人口最多的輕工業都市。相對於余天所屬的民進黨一直高舉本土派的旗幟，葉啟田則對國民黨較為友善。而葉啟田也並不是完全不會在選舉場合演唱臺語流行歌曲，〈愛拚才會贏〉便是在造勢場中他必唱的歌曲。只不過〈回鄉的我〉這首歌幾乎不曾在選舉場合被他演唱過，反倒是硬生生的轉讓給余天成為他的專利。而這個喧賓奪主的現象正提醒我們，流行歌曲所涵具的寫實況味並非由歌詞直接寫定，而是透過閱聽者經由自己的想像後被創造出來的。

　　〈回鄉的我〉和〈黃昏的故鄉〉一樣，歌詞中皆未涉及政治。但受到〈黃昏的故鄉〉在政治場合所召喚出的集體記憶所牽動，並配合著政治黑名單解除後1990年代臺灣社會的氛圍，〈回鄉的我〉便順理成章的在原詞之外，提供閱聽者許多政治性的詮釋空間。在臺灣政治版圖和民眾認同都逐漸往本土立場傾靠的社會境情下，這些詮釋空間便勾勒出國民黨統治下，戰後臺灣社會中加害者和被害者之圖像。尤其是〈回鄉的我〉敘述的是一個在苦難中，經過自力救濟後獲得成功的故事。這樣的內容情節和當時民進黨呼籲台灣人走出悲情、打拚出頭天的口號非常容易連結。對於在戰後不管因政治迫害、或土地改革或被國家所忽視而離鄉者，皆是一首激勵人心的作品，但卻和國民黨格格不入。

　　從〈黃昏的故鄉〉到〈回鄉的我〉，選舉造勢場合中的臺語流

行歌曲，如實投射出臺灣的本土化、民主化運動從萌芽成長終至茁壯的痕跡。在這個軌跡中，弱者出頭天也從一種「應然」逐漸成為「實然」。在集體記憶和社會氛圍的召喚下，〈回鄉的我〉對於本土派的余天而言猶如量身定做的作品，由他來詮釋恰如其分；但對親近國民黨的原唱者葉啟田來說，卻難以獲得話語權甚至陷入進退失據的尷尬困境。

（三）《多桑》和「民謠」

解除戒嚴後威權統治逐漸鬆綁。1994年，在政治黑名單解除使得本省人開始能夠共同重拾歷史記憶的社會氛圍中，前述〈放浪之歌〉便以《多桑》這部電影的主題曲之姿，再度於臺灣登場。《多桑》是一部從兒子的視角重現父親人生的傳記式電影，作品主要傾訴一位深愛著日本卻討厭國民黨的礦工，其苦難的一生和漂流的國族認同。〈放浪之歌〉共計在電影中出現兩次，最令人感動的是在片尾，亦即當兒子利用出差日本的機會，將父親遺照帶在身上，希望讓他得以仰望一生心儀卻又終身未見的富士山此一場景。

現實中《多桑》的主角，也就是導演吳念真的父親出身臺灣南部農村，在二二八事件時曾因不滿國民黨作為而仗義勇為，事後擔心被捕而逃亡到北部，並以勞動階級終其一生。[14]因此「多桑」的一生集

14 「嘉義車站前一群臺籍精英未經任何審判被國民黨政府軍公開槍斃，其中包括多桑素日敬重的潘木枝醫師（1902-1947）。有義氣的多桑買了香和冥紙站在店頭的亭仔腳遙遙祭拜，嚇得店家關店趕他走，原本工作的中藥店也不敢再留他。因為二二八事件，多桑離開家鄉避風頭，一走走到臺灣頭去，在瑞

結許多戰後臺灣社會變遷的悲劇，是許多本省人記憶的最大公約數，同時他所歷經的一幕幕時代悲劇，也與臺語流行歌曲的發展緊密相連。具體而言，「多桑」離鄉的遭遇和親日情節凸顯出港歌中所象徵的時代意義──逃離困苦的當下和追求過去的美好；他的年輕歲月則與望鄉演歌中的離鄉、漂泊、不安、挫折、淪落有所疊影；而晚年因受職業傷害所苦而跳樓自殺的情節所投射出的，則是電視布袋戲中涵攝的社會意義──臺灣的經濟起飛是踩踏在許多勞工之工業公民權的集體「失能」，乃是底層勞工犧牲健康、生命，以血汗和怨念所換取而來。

〈流浪之歌〉距1958年首次發行後約莫半世紀，再度流行於臺灣，並感動了包括年輕世代的臺灣人。由蔡振南演唱的〈流浪之歌〉經過重新編曲並融合東西洋及本土唱腔的詮釋方式，呈現出一種痛心悱惻的撕裂感；而這種撕裂感不只來自工業化下，本省人因離鄉漂泊必須不斷在底層掙扎──亦即因地理空間移動或階級宰制所產生的痛楚，更是在1990年代被主流社會所疏離、永遠找不到國族認同所在的一些不同世代本省人內心之吶喊。對於「多桑」這個世代而言，即便其國族認同漂流不定，但不變的是在兩個殖民統治下接連而來的磨難，以及難以撼動的階級位置。因此，「懷想日本終其生涯」是一種無法獲得解脫之下的另類自我救贖。

〈回鄉的我〉以及不同版本的〈流浪之歌〉似乎暗示我們，在歷

芳挖礦、結婚生子。」摘自鄭雅如。2014/8/8。〈消失的「多桑」──戰後臺灣歷史記憶的斷裂、掩蓋與重塑〉。https://kam-a-tiam.typepad.com/blog/2014/08/%E6%B6%88%E5%A4%B1%E7%9A%84%E5%A4%9A%E6%A1%91.html。2020/4/13瀏覽。

經激烈複雜的社會變遷後，存在於臺灣的國族認同產生了變化。而這些變化在國、臺語流行歌曲發展過程，特別是一些和民謠有關的活動中都留下了身影。

流行歌曲的主要養分來自民謠；而民謠則是一種人們看待自己過去的方式，被視作是國民自然的聲音，因此當國族認同意識騷動時，民謠就有體系性的發展（兼常清佐1949：12、133）。以流行歌曲和民謠之間的關連性來看，戰後各自背負著不同的歷史包袱，卻又同時飄揚在臺灣上空的臺語、國語流行歌曲持續朝向不同的航道「漂流」，毋寧是一種必然現象。而在漂流過程中，「民謠」是這兩種流行歌曲在補給動能，或再度確認什麼才能代表「自己」時所必須停靠的港口。

1950年代初期，許石、文夏等戰後臺語流行歌曲的旗手，便開始採集臺灣民謠；隨後，抱持不同態度立場的學院派音樂家許常惠、史惟亮等人，也進行大規模的民謠採集活動。而就在「臺灣民謠」這個概念或稱呼開始滲透到這個島與之際，一些如〈雨夜花〉、〈心酸酸〉、〈雙雁影〉、〈望春風〉等，距離戰後其實只有一、二十年時間差的日治時期作品，被賦予匿名性、古老性與神聖性，被追認為新「臺灣民謠」。在「傳統」的庇蔭之下一直到今天，這些承載著本省人對於戰前半封建農業社會的歷史記憶與鄉愁的歌曲，在許多的人心目中都還是穩居著民謠的地位。由於戰後在詮釋這些新「臺灣民謠」時，許多歌手都會使用轉音／顫音作為裝飾技巧，這也讓人們容易誤認臺灣人自古以來便都是以這種唱腔在演唱「自己的民謠」。

相較於此，在布袋戲風潮消褪、鄉土文學論戰發生後的1970年

代後期，國語流行歌曲在歷經一場「中國現代民歌運動」之後，也改變了其唱腔和風格。相對於同時期臺語流行歌曲歌手的低學歷、低出身，這場標榜清新、純樸，主張「唱自己的歌」之民歌運動的參與者多半為大專以上的高學歷者；因此，這些歌曲經常被稱為「校園民歌」。民歌運動的提倡者、支持者、詞曲創作或歌手以外省人第二代居多，這個現象反映出當時臺灣族群和教育程度之分布結構的特殊性，也自然和臺語流行歌曲的生態形成明顯的對比。

雖然同屬現代民謠運動，但1970年代的校園民歌風潮與1920年代由日本人主導的新民謠運動、或1960年代以本省人為主體的民謠追認行動，都有明顯的差異。具體地說，這些歌手雖然操著國語、身穿牛仔褲、手抱吉他自彈自唱，但他們所發表的作品與社會底層的關聯不大，且缺乏對於弱勢的關懷；更不像戰前日本人所寫的「新民謠」那般，固著於臺灣本土的地方風物，而且幾乎看不到臺語作品。[15]在整場運動中少數和勞工有關的作品，應該算是以李宗盛為首的木吉他合唱團在1981年所唱的〈拚宵夜〉這首歌。〈拚宵夜〉以臺語演唱，歌詞描寫一群勞工在收工後去路邊攤吃宵夜、划拳喝酒的歡樂景像。這首難得貼近底層勞工生活的歌曲，原本是唱片公司想大力宣傳的作品；但卻因歌詞受審不通過而遭致無法在電臺、電視上播放的命運。

15 戰後初期，國語流行歌曲中並不是完全沒有出現以臺灣為描寫對象的作品、如：〈綠島小夜曲〉、〈高山青〉、〈美麗的寶島〉、〈臺灣好〉、〈我愛臺灣〉等都可說是「臺灣物」。只不過這些作品通常都在寫景，或是所謂的「愛國歌曲」。而真正以流行歌曲之姿，流傳在臺灣的，大概是〈綠島小夜曲〉、〈高山青〉，而這兩首作品都和作曲家周藍萍有關。有關周藍萍請參考沈冬等。2013。《寶島回想曲：周藍萍與四海唱片》。臺北：國立臺灣大學出版中心。

其實，就如同第六章曾介紹過的《街頭巷尾》（1963）這部電影所示，在戰後國民黨威權統治下，外省人當中也存在著相當多的社會弱勢；特別是一些隻身來臺、又因政府規定不能在臺成家的孤苦零丁之老兵。他們在政治上或許比本省人占有較多的優勢，但在生活上卻困苦拮据而無依無靠。但縱使如此，在民歌時期這些身處社會邊緣的外省人，幾乎不曾被納入國語流行歌曲的題材。

諷刺的是，民歌作品雖然忽視包括外省人在內的社會邊緣人，卻有不少和離鄉、流浪有關的作品如：楊弦〈鄉愁〉、〈鄉愁四韻〉、葉佳修的〈流浪者的獨白〉、齊豫的〈橄欖樹〉、陳明韶的〈浮雲遊子〉、楊芳儀、徐曉菁的〈就要揮別〉等，但這些歌曲和日治時期的臺語流行歌曲卻相當類似。換言之，其離鄉、流浪的原因與生活勞動無關。當時這些作品經常遭到無病呻吟的批判，卻也顯示出1970年代部分年輕人的虛無漂浮感。[16]而除了離鄉、流浪、寫景或勵志作品之外，民歌基本上還有一些以愛情為題材的作品，也因此經常被認為是高蹈式的風花雪月。

事實上，這場校園民歌運動和1970年代一度傾向日本化的國語流行歌曲之間，隱藏著某種緊張關係。相對於校園民歌運動的菁英傾

16 1960、70年代兩大族群的年輕世代大都處於「離鄉」的情境，但本省人的離鄉主要是因工業化、再殖民化的結果，是為了勞動生計親自踏出家門而離鄉背井；他們的家鄉是具體而回得去的。相對於此，校園民歌中雖然也有許多鄉愁、流浪的歌，但在許多以中國為鄉愁對象的作品中，相關人員幾乎從沒看過自己的故鄉，他們失去的故鄉也往往不是為了勞動生計，而是因為戰亂。換言之，這些流浪的感覺有許多是承襲延續了父母的情緒，憑藉的是一種想像。

向，當時一些頗為走紅的歌手鳳飛飛[17]、余天等均擅長轉音／顫音。而如前所述，以這些歌手為媒介，國語流行歌曲和演歌間出現過短暫的交集，余天在政界的發跡和他的選區或選民多為勞工有關；而素有「勞工天使」之譽的鳳飛飛，則頗受女工歡迎（陳建志2009）。這些現象暗示我們，1970年代的國語流行歌曲和臺語流行歌曲之間，發生過一場以勞工階層為主要支持者的閱聽者版圖位移變遷。而針對當時這種日本演歌「入侵」國語流行歌曲的現象，一些知識分子和政府皆存有焦慮和排斥感；並認為這些歌曲低俗應該要淨化改革。相對於由官方主導的歌星證制度，民歌運動則是一種出自民間的改革具體實現。

換言之，這場民歌運動背後隱藏著階級、俗雅、族群或甚至對日情感的複雜問題；某種程度可視為是一場文化認同、拉扯之爭，同時也是一場「日本化」和「去日本化」間的角力戰。而在這場角力戰中，東洋式唱腔依然是攻防重點，只是披掛上場的雙方都是國語歌曲。

諷刺的是，雖然強調「唱自己的歌」並具有「去日本化」甚至「去群星會化」的色彩，但民歌在音樂風格或唱腔上所尋找到的「自己」，則明顯往西洋流行歌曲傾靠。換言之，針對政府在歌星證中所

17 鳳飛飛，1953生於桃園大溪，2012年過世。知名國語、台語歌手；錄製了多張臺灣民謠唱片以及瓊瑤愛情電影的主題曲。除台灣外，在新加坡、馬來西亞等華僑較多地區皆具知名度，堪稱是華人世界中最出名的歌手。鳳飛飛受到臺灣許多勞工的歡迎。因其為本省人之故，國語的咬字並不標準，但卻以歌唱能力、親和力、不斷的努力克服這些缺點障礙，獲得大量歌迷的認同。鳳飛飛的成就、就是這些勞工們夢想的投射、因此素有「庶民歌后」、「勞工天使」美譽。

立下的歌唱美學，民歌運動基本上也並不認同。

　　民歌運動最後雖然是在商業主義掛帥、和高揚的中國民族主義之聲中收場，但將西洋流行歌曲式的唱腔和風格引入國語流行歌曲，則是其最大的貢獻和遺產。[18]民歌運動結束之後，很多有關人員進入國語流行歌曲的業界，變成製作人、作曲家、作詞家、流行歌曲歌手、唱片公司經營者。這些人的「轉向」，賦予國語流行歌曲新的位置並且形塑出新的唱腔典範。因為歷經過這場運動的洗禮後，這些西洋唱腔不但取代1950、60年代原本群星會時代國語流行歌曲的歌唱型態，更讓1970年代險些受到日本「污染」的國語流行歌曲「懸崖勒馬」，由傾靠日本而轉向獨尊西洋，並成為日後國語流行歌曲的主流。[19]

　　相對於此，即便1980年代末期開始，國、臺語流行歌曲間的距離因為西洋音樂此一共同媒介的影響，有拉近的跡象，但因身處歌星證、「中國民歌運動」的磁場範圍之外，臺語流行歌曲依然與國語流行歌曲保持著一定的距離，帶著不同的體質和精神持續地走在臺灣歷史的路程上。

18 1975年楊弦的唱片中從旋律、歌詞、編曲都極力強調「中國」色彩。唱片中主要歌曲如：〈民歌手〉、〈江湖上〉、〈鄉愁四韻〉、〈鄉愁〉、〈民歌〉都以懷想中的故鄉──中國，作為描寫對象和趣旨。1977年楊弦推出第二張專輯〈西出陽關〉時，雖然加了楊牧、張曉風、羅青以及他自己的詩詞，把花蓮、恆春、與原住民風情加入歌曲，但主要歌曲〈西出陽關〉還是「中國物」。楊弦作品中的臺灣要素在之後的「現代民歌」發展過程中，並沒有得到明顯傳承；相對於此，中國要素成為這個運動的主流。如〈龍的傳人〉、〈中華之愛〉都是這種標榜中國民族主義的代表作品。

19 有關民歌運動可參考張釗維。2003。《誰在那邊唱自己的歌：臺灣現代民歌運動史》。臺北：滾石文化。

　　七、附論——再殖民統治下的國、臺語流行歌曲

後記

這本著作的誕生充滿了「意外」。

七年前原本只是想以臺語歌曲為取徑，藉「科普型」叢書輕薄短小的方式來寫一本有關臺灣社會文化史的小書，然而下筆不久即因「職業病」使然，加上引人入勝的議題不斷浮現，導致篇幅與架構「意外」的轉往複雜龐大的純學術航道。這個「意外」的歧途讓原本自得其樂的我，逐漸陷入寫不下去的困境。「聲音的歷史、歷史的聲音」說來簡單順口，但把無形的聲音當做研究對象，寸步難行似屬必然。

「意外」也來自母親突然的生病。自從高齡的她必須坐上輪椅後，我再也無法全心投入研究，長照占去了我每天一半的時間和精力。照料母親雖然辛苦，但她一直都是我精神上最大的支柱。從她身上我也獲得許多勇氣、安慰甚至啟示。而長期的疲累和壓力，也讓我自己在二年前生了一場「意外」的大病。在接獲兩次病危通知後出院不久，我很快又拾起筆來迎向這場充滿挫折的挑戰。愈挫愈勇的動力除了來自長照期間的承諾——我曾告訴喜歡唱歌的母親，我正在寫一本有關流行歌曲的新書之外，也在於這本書中的主角和我之間的情緣。

我的老家在社會邊緣人聚集的艋舺。讀小學時每天清晨都會看到一大群皮膚黝黑的人蹲坐在我家對面公園，每到七點左右又消失無蹤。長大後才知道那些人原來就是日雇型勞工，他們呆在公園「待價而沽」販賣的是廉價勞力，所企求的只是生活的溫飽。我們家是一個大雜院，不大不小的房子裡住了四戶家庭以及一些租住房客——打拳賣藥的、酒家女、攤販、來臺北開店的老板和年輕的學徒。而他們正是港歌、望鄉演歌中的主角，來臺北討生活的「出外人」。讀中學時母親擴充了原本經營小百貨行的店面，和許多中南部來的店員齊力辛苦的工作。在我家大人們一天到晚忙碌不停、忙得不眠不休日以繼夜、忙得無暇照顧我們這些小孩。但縱使如此，大家依然默默打拚，沒有人說苦喊累。而那些在我生活周遭如同兄姐般的「出外人」，他們純真、認命、勤奮的模樣以及充滿強韌生命力的臉龐，至今依然深印腦海。

　　雖然對於這些社會弱勢擁有一分情感，但青年時期接受到黨國教育的我，對那些屬於他們的歌曲卻不屑一聽，總覺得那些臺語歌曲就如學校說的低俗、難聽。我從不明白他們為什麼愛唱那樣的歌、或那樣的唱歌。但事隔半世紀，在這本曾屢次想放棄出版的書中，我不但不再認為那些歌不好聽，反倒想告訴讀者：在他們年輕時那些歌曲的辛酸和意義、或是他們曾經遭遇了什麼？

　　對我而言，這幾年來所纂述的與其說是一本學術研究著作，不如說是一種自我認同的重塑和生活記憶的反芻。我重新去理解、面對這些歌曲，不是因為我耳熟能詳，而是因為這些聲音具有珍貴的歷史意義和存在價值。其所吐露出的正是那些在臺灣經濟發展過程中曾被社會鄙視、誤解、輕忽的許多無名英雄的汗水和淚痕——那些在我們學

術研究中經常顯得無力而蒼白的歷史。

就在提交完稿的前一天，母親走了。以歲月和病痛對她的侵蝕狀況來看，她的離去不算「意外」。既然之前曾向她自誇這是本不錯的書，而書的誕生也伴著我和母親一同走過她人生最後的五年，再加上書中所寫的社會變遷也正是她和她的工作夥伴們曾渡過的青春。所以，不論內容好壞，我都要將這本書獻給我的母親潘秀新——一位在那個艱難的時代中日夜辛苦工作栽培我的人。

本論文執筆期間承蒙國科會以及中央研究院整合計劃的支持、還有陳婉菱、陳淑容、朱英韶、林肇豐、曾獻緯、江林信、熊信淵、魏亦均、吳嘉浤等資料蒐集和整理的協助，黃裕元、岡本真希子、陳崎維三位教授的提示建言，在此表示感謝之意。

2020年5月10日

母親節、母親的告別式

引用書目

中文文獻

中央社訊。1954/7/2。〈職業介紹所剝削失業者／市議員請政府管理〉。《聯合報》第3版。

卞鳳奎。2009。〈日據時代臺籍留日學生的民族主義活動〉。《海洋文化學刊》6（6月）：1-30。

巴奈・母路。2004。〈襯詞在祭儀音樂中的文化意義〉。臺北：國立臺灣藝術大學國際宗教音樂學術研討會。

―――。2005。〈襯詞所標記的時空：以阿美族 mirecuk 祭儀為例〉。臺北：東吳大學國際民族音樂學術論壇。

方孝鼎。1991。《工會運動與工廠政權之轉型：臺灣汽車客運股份有限公司產業工會之個案研究》。臺中：東海大學社會學研究所碩士論文。

王乃信等譯。2006。《臺灣社會運動史（一九一三年～一九三六年）》。臺灣總督府警務局編。臺北：海峽學術。

王宏仁。1999。〈一九五〇年代的臺灣階級結構與流動初探〉。《臺灣社會研究季刊》36（12月）：1-43。

王甫昌。2003。《當代臺灣社會的族群想像》。臺北：群學。

王俊昌。2006。〈日治時期臺灣水產業之研究〉。嘉義：國立中正大學歷史所博士論文。未出版。

王振寰、方孝鼎。1992。〈國家機器、勞工政策與勞工運動〉。《臺灣社會研究季刊》13（11月）：1-29。

王慧君。1981。《臺灣地區產業工會組織研究》。文化大學勞工研究所碩士論文。未出版。

王賡武。2009。〈越洋尋求空間：中國的移民〉。《華人研究國際學報》創刊號：1-50。

王櫻芬。2008。〈聽見臺灣：試論古倫美亞唱片在臺灣音樂史上的意義〉。《民俗曲藝》160（6月）：169-196。

——。2013。〈作出臺灣味：日本蓄音器商會臺灣唱片產製策略初探〉，《民俗曲藝》182（12月）：7-57。

本報記者。1967/12/3。〈高雄加工出口區這一年〉。《經濟日報》第2版。

立法院內政委員會。1955。《內政考察團考察報告》。臺北：立法院內政委員會。

石計生。2011。〈臺灣歌謠作為一種「時代盛行曲」：音樂臺北的上海及諸混血魅影（1930-1960）〉。《臺灣社會學刊》47（9月）：91-141。

石婉舜。2015。〈尋歡作樂者的淚滴：戲院、歌仔戲與殖民地的觀眾〉，收錄於《帝國在臺灣：殖民地臺灣的時空、知識與情感》，李承機、李育霖主編，頁237-275。臺北：臺灣大學出版中心。

——。2016。〈展演民俗、重塑主體與新劇本土化——1943年《閹雞》舞台演出分析〉。《臺灣文學研究學報》，23（4

月）：79-131。

江武昌。1990。〈臺灣布袋戲簡史〉。《民俗曲藝》，67-68（10月）：88-126。

艾蘭‧普瑞德（Allan Pred）著、許坤榮譯。1994。〈結構歷程和地方——地方感和感覺結構的形成過程〉，收錄於《空間的文化形式與社會理論讀本》，夏鑄九，王志弘編譯，頁81-104。臺北：明文出版社。

何明修。2008《工運第一悍將：曾茂興傳》。嘉義：南華大學社科院所

───。2016《支離破碎的團結：戰後臺灣煉油廠與糖廠的勞工》。新北：左岸文化。

何東洪、鄭慧華、羅悅全。2015。〈造音翻土〉。《造音翻土：戰後臺灣聲響文化的探索》。新北市：遠足文化。

何義麟。2007。〈二二八事件對臺灣戰後語言政策之影響〉，《二二八事件60週年國際學術研討會：人權與轉型正義學術論文集》。臺北：二二八事件紀念基金會。

戴獨行。1971/8/25。〈布袋戲捧紅了歌星西卿〉。《聯合報》第6版。

〈作者不詳〉。1973。〈社會服務性新節目「快樂農家」〉。《電視週刊》550（4月23日）。

君玉。1934。〈臺灣歌謠的展望〉。《先發部隊》1（7月）：13。

吳濁流。1993。《波茨坦科長》。臺北：晴光文化出版有限公司。

呂紹理。1998。《水螺響起——日治時期臺灣社會的生活作息》。臺北：遠流。

呂訴上。1954/4/21-22。〈臺灣流行歌演變代表作〉。《聯合報》。

呂興昌。2016。〈從日本軍歌到臺灣禁歌的觀察——以〈步くうた〉、〈無頭路〉為例〉。《臺灣文學研究》10（6月）：13-39。

巫永福。1987。〈三月十一日懷念陳炘先生〉。《臺灣文藝》105（5-6月）。

李允傑。1989 。《臺灣地區工會政策之結構性分析：1950-1984》。臺北：國立臺灣大學政治研究所碩士論文。未出版。

李知灝。2010。〈權力、視域與臺江海面的交疊：清代臺灣府城官紳「登臺觀海」詩作中的人地感興〉，《臺灣文學研究學報》10（4月）：9-43。

李園會。2005。《日據時期臺灣教育史》。臺北：國立編譯館。

李筱峰。1997。〈時代心聲～戰後二十年的臺灣歌謠與臺灣的政治和社會〉。《臺灣的文學與歷史學術會議論文集》。臺北：世新大學。

李震洲。1991。《國家考試優待法制之研究》。臺北：考選部。頁7。

沈冬、陳峙維、陳煒智、羅愛湄。2013。《寶島回想曲：周藍萍與四海唱片》。臺北：國立臺灣大學出版中心。

沈平山。1976。〈流傳三百年的布袋戲〉。《雄師美術》62（4月）：21-28。

谷蒲孝雄編，雷慧英譯。2003。《臺灣的工業化：國際加工基地的形成》。臺北：人間。

周榮杰。1996。〈臺灣布袋戲滄桑〉。《史聯雜誌》28（10月）：53-95。

林文凱。2017。〈晚近日治時期臺灣工業史研究的進展：從帝國主

義論到殖民近代化論的轉變〉。《臺灣文獻》68：4。117－
146。

_____。2017。〈晚近日治時期臺灣工業史研究的進展：從帝國主
義論到殖民近代化論的轉變〉。《臺灣文獻》68卷第4期。

林文懿。2001。《時空遞嬗中的布袋戲文化》。臺北：輔仁大學大
眾傳播學研究所碩士論文。未出版。

林丘湟。2006。《國民黨政權在經濟上的省籍差別待遇體制與族群
建構》。高雄：國立中山大學中山學術研究所碩士論文。未出
版。

林克夫。1934。〈清算過去的誤謬——確立大眾化的根本問題〉，
《臺灣文藝》2.1（12月）。

林良哲。2005。〈心酸滿酒杯——姚讚福的創作生命〉，收錄於
《「文采風流」——2005臺中學研討會論文集，國立中興大學
中國文學系編。臺中：臺中市文化局。

_____。2009。《日治時期臺語流行歌詞之研究》。臺中：國立中
興大學臺灣文學研究所碩士論文。未出版。

_____。2015。《臺灣流行歌：日治時代誌》。臺中市：白象文
化。

林忠正。1987。〈臺灣地區勞資糾紛之分析〉。《第五次社會科學
研討會論文集》，頁224-244。臺北：中研院三民所。

林桶法。2018。〈戰後初期到1950年代臺灣人口移出與移入〉。
《臺灣學通訊》103（1月）：4-7。

林清芬。2006〈戰後初期我國留日學生之召回與甄審（1945-
1951）〉。《國史館學術集刊》10（12月）

林景源。1981。《臺灣工業化之研究》表A-35。臺北：臺灣銀行經

濟研究室。

林鐘雄。1987。《臺灣經濟發展40年》。臺北：自立晚報。

施忠賢、羅宜柔。2015。〈殘、障、缺——霹靂布袋戲的失能銘刻〉。「第三十七屆全國比較文學會議：體、適、能」，中華民國比較文學學會、國立中山大學外國語文學系主辦。2015/5/23。

施添福。1999。《臺灣的人口移動和雙元性服務部門》。南投：臺灣省文獻委員會。

施添福、陳國川。1987。〈人口〉，收錄於《臺灣地理概論》，石再添主編。臺北：臺灣中華書局。

柯志明。2003。《米糖相剋：日本殖民主義下臺灣的發展與從屬》。臺北：群學出版。

柯喬治（George H. Kerr）著、陳榮成譯。1991。《被出賣的臺灣》。臺北：前衛出版社。

柯旗化。2008。《臺灣監獄島：柯旗化回憶錄》。高雄：第一出版社。

洪郁如。2017。《近代臺灣女性史：日治時期新女性的誕生》。臺北：國立臺灣大學出版中心。

洪紹洋。2016。〈臺灣工礦公司之民營化：以分廠出售為主的討論〉。《臺灣社會研究季刊》104（9月）：103-148。

胡嘉林。2008。〈我國入出境管理組織變革之研究—從「入出國及移民署」成立探討〉。臺北：銘傳大學社會科學院國家發展與兩岸關係碩士在職專班學位論文。未出版。

范珍輝。1973。〈臺灣城鎮現代化過程之研究〉。《國立臺灣大學社會學刊》：2-31

———。1974。〈臺北市移民之社會適應問題〉。《國立臺灣大學社會學刊》10（7月）：8-30。

徐世榮、蕭新煌。2001。〈臺灣土地改革再審視：一個「內因說」的嘗試〉。《臺灣史研究》8.1（6月）：89-124。

徐正光。1989。〈第五章　從異化到自主：臺灣勞工運動的基本性格和趨勢〉，收錄於《臺灣新興社會運動》，徐正光、宋文里編。臺北：巨流圖書公司。

翁嘉銘。1997/5/4。〈金曲金言：流行樂焦點變模糊了〉。《聯合晚報》第10版。

高雄市文獻委員會編。1988。《高雄市發展史》。高雄：高雄市文獻委員會編。

國史館臺灣文獻館編。2002。《臺灣地名辭書卷七：臺南縣》。南投：國史館臺灣文獻館。

張冬芳。1947。〈阿猜女〉。《臺灣文化》2.1（1月）：26-29。

張炎憲。2009。〈導言：白色恐怖與轉型正義〉，收錄於《戒嚴時期白色恐怖與轉型正義論文集》，張炎憲、林美蓉編。臺北：吳三連臺灣史料基金會。

———。2013。〈白色恐怖的口述訪談與歷史真相〉。《臺灣風物》63.4（12月）：141-152

張炎憲編。2000。《蔡培火全集：政治關係——戰後》。臺北：吳三連臺灣史料基金會。

張炎憲、李筱峰。1989。《二二八事件回憶集》。臺北：稻鄉出版社。

張俐璇。2016。《建構與流變：「寫實主義」與臺灣小說生產》。臺北：秀威資訊，2016。

張國興。1991。《臺灣戰後勞工問題》。臺北：現代學術研究基金會。

張雅惠。2000。〈潮調布袋戲《金簪記》音樂研究〉。臺北：國立臺灣師範大學音樂研究所碩士論文。未出版。

張溪南。2004。《黃海岱及其布袋戲劇本研究》。臺北：臺灣學生。

張聖琳。1989。《空間分工與勞工運動：新埔地區的個案研究》。臺北：國立臺灣大學土木研究所碩士學位論文。未出版。

張錫輝。2009。〈反抗與收編：從大眾文化屬性論臺灣歌謠的論述實踐〉。《文學新鑰》9（6月）：133-172。

章丁尹。2014《霹靂布袋戲之精神、文化與美學研究》。臺中：國立中興大學臺灣文學與跨國文化研究所碩士論文。未出版。

莊永明。1970。〈「補破網情天——補破網札記」〉。《大學雜誌》141（12月）。

_____。1995。《臺灣歌謠追想曲》。臺北：前衛。

_____。1997。《由臺灣歌謠看臺灣史》。臺北：白鷺鷥基金會。

_____。2009。《1930年代絕版臺語流行歌曲》。臺北：北市文化。

許俊雅。1995。《日據時期臺灣小說研究》。臺北：文史哲出版社。

許常惠。1968。《尋找中國音樂的泉源》。臺北：仙人掌出版社。

──。1983。〈臺北街頭聽歌記〉。《中國音樂往哪裡去》。臺北：百科文化事業股份有限公司。

許雪姬。2015。〈另一類臺灣人才的選拔：1952-1968年臺灣省的高等考試〉。《臺灣史研究》。22.1：113-152。

陳君玉。1955。〈日據時期臺語流行歌概略〉。《臺北文物》4.2（8月）：22-30。

陳芳明。2011。《臺灣新文學史》。臺北：聯經出版。

陳芳明編。1991。《臺灣戰後史資料選：二二八事件專輯》。臺北：二二八和平日促進會。

陳金初等口述。2014。《禁錮的青春，我的夢：高雄市政治受難者的故事2》。黃初旭主編。高雄：高市史博館、春暉。

陳姿吟、楊于瑩、楊敬亭。2009。〈1970年代－1980年代臺灣布袋戲歌曲之研究：兼論與臺語歌曲發展之關連〉。《國立臺中女子高級中學九十七學年度人文暨社會科學實驗班專題研究成果》。

陳建志。2009。《流水年華鳳飛飛》。臺北：大塊文化。

陳素吟。1949/6/9。〈女性的話〉。《民報》第2版。

陳偉民。1998/11/26。〈拒絕酒味 胭脂味與悲情味：唱臺語歌 忠於原味〉。《民生報》36版。

陳培豐。2008。〈從三種演歌來看重層殖民下的臺灣圖像——重組「類似」凸顯「差異」再創自我〉。《臺灣史研究》15.2期（6月）：79-133。

＿＿＿。2013a。〈第二章：從明治體到「中國白話文」〉。《想像和界限：臺灣語言文體的混生》。臺北：群學。

＿＿＿。2013b。〈聽歌識字創新文：作為識讀工具的臺語歌謠〉。《思想》，24（10月）：77-99。

＿＿＿。2015。〈由「閨怨」、港邊男性到日本唱腔：1930-1960年代臺語流行歌的流變〉，《臺灣史研究》22.4（12月）： 35-82。

＿＿＿。2017a。〈重新省思日治時期臺語流行歌曲——以民謠觀的

建立和音樂近代化作為觀點〉。《臺灣文學研究學報》25（10月）：9-58。

———。2017b。〈殖民體制下的臺灣民謠——民謠中所出現的「地方」與「空間」〉，收錄於《戰後臺灣的日本記憶：重返再現戰後的時空》，所澤潤、林初梅編。臺北：允晨文化。

陳堅銘。2011。〈熟悉的異國之聲——「日本流行歌」在臺灣的傳唱（1928~1945）〉。臺北：國立政治大學臺灣史研究所碩士論文。未出版。

陳婉菱。2018。《詞曲之外：奧山貞吉與日治時期臺灣流行歌編曲》。臺北：五南。

陳清春等編纂。1993。《重修臺灣省通志卷四經濟志漁業篇》。南投：臺灣省文獻會。

陳惠雯。1999。《大稻埕查某人地圖：大稻埕婦女的活動空間近百年來的變遷》。新北：博揚。

陳雅芬。1993/2/16。〈單守花園一枝永遠的春花：我的外公陳秋霖〉，《自立早報》。

陳慧書。2004。《霹靂布袋戲中女性形象之演變（1986~2002）》。臺北：國立臺灣師範大學歷史所碩士論文。未出版。

陳黎。2014。〈二月〉。《陳黎跨世紀詩選》。臺北：印刻。

陳龍廷。1999。〈五〇年來的臺灣布袋戲〉。《歷史月刊》139（8月）：4-11。

曾秋美。1998。《臺灣媳婦仔的生活世界》。臺北：玉山社。

曾桂萍。2017。《李林秋臺語歌詩作品整理、考訂與探析》。臺南：國立成功大學臺灣文學系碩士在職專班學位論文。未出版。

曾慧佳。1998。《從流行歌曲看臺灣社會》。臺北：桂冠。

游鑑明。1988。《日據時期臺灣的女子教育》。臺北：國立臺灣師
　　範大學歷史研究所專刊。

———。2005。〈當外省人遇到臺灣女性：戰後臺灣報刊中的女性
　　論述（1945-1949）〉。《近代史研究所集刊》47（3月）：
　　165-224。

程慶恕。1960/2/29。〈臺語流行歌曲的逆流將影響民心的趨向和文
　　化的盛衰〉。《聯合報》第6版。

黃玫娟。1991。《區隔化之內部勞動力市場、社區與工會的自主和
　　轉變：以高雄煉油廠為例》。臺中：東海大學社會學研究所碩士
　　論文。未出版。

黃金島著，潘彥蓉、周維朋整理。2004。《二二八戰士黃金島的一
　　生》。臺北：前衛。

黃信彰。2009。《傳唱臺灣心聲：日據時期的臺語流行歌》。臺
　　北：臺北市政府文化局。

黃英哲。2006。《日治時期臺灣文藝評論集：雜誌篇第一冊》。臺
　　南：國家臺灣文學館籌備處。

———。2007。《「去日本化」「再中國化」：戰後臺灣文化重建
　　1945—1947》。臺北：麥田出版社。

———。2011。〈跨界者的跨界與虛構：陶晶孫小說〈淡水河心
　　中〉顯現的戰後臺灣社會像〉，《臺灣史研究》18.1（3月）：
　　103-132。

———。2016。《漂泊與越境：兩岸文化人的移動》。臺北：國立
　　臺灣大學出版中心。

黃富三。1977。《女工與臺灣工業化》。臺北：牧童出版社。

黃登忠等編纂。1996。《重修臺灣省通志卷四經濟志農業篇》。南投：臺灣省文獻會。

黃華昌著、蔡焜霖等譯。2004。《叛逆的天空—黃華昌回憶錄》。臺北：前衛。

黃雅勤。2003。〈經典全女班V.S.迷醉女觀眾——從觀眾與演員的性別扮演看璀璨耀眼的日治時期內臺歌仔戲全女班（1925-1937）〉。《百年歌仔：2001年海峽兩岸歌仔戲發展交流研討會論文集》。蔡欣欣主編。宜蘭：傳藝中心。

黃裕元。2005。〈愛情考古論〉。《臺灣阿歌歌：歌唱王國的心情點播》。臺北縣：向陽文化。

——。2011。《日治時期臺灣唱片流行歌之研究——兼論一九三〇年代流行文化與社會》。臺北：國立臺灣大學歷史學系博士論文。未出版。

——。2014。《流風餘韻：唱片流行歌曲開臺史》。臺南：國立臺灣歷史博物館。

——。2016a。《歌唱王國的崛起——戰後臺語流行歌曲研究（1945－1971）I》。高雄：高雄市政府文化局。

——。2016b。《飄浪的曼波：戰後臺語流行歌的發展（1945-1971）II》。高雄：高雄市文化局。

——。2018。〈許石「民歌行動」——兼談音樂史料的整理研究〉，收錄於《重建臺灣音樂史研討會論文集》，顏綠芬主編。宜蘭：傳藝中心。

黃裕元、朱英韶。2019。《百年追想曲：歌謠大王許石與他的時代》。臺北：蔚藍文化。

楊逵。2001。〈臺灣出版界雜感：談通俗小說〉。《楊逵全集：第

十卷詩文卷（下）》。臺南市： 國立文化資產保存研究中心籌
備處。

楊麗祝。2000。《歌謠與生活——日治時期臺灣的歌謠採集及其時
代意義》。臺北：稻鄉

葉淑貞。2017。〈戰後初期三七五減租之後農家可支配所得的變
動〉，《臺灣銀行季刊》68.1（3月）：72-84。

葉榮鐘。1977。《小屋大車集》。臺中：中央書局。

葉龍彥。2000。〈戰後臺灣唱片事業發展史〉。《臺北文獻》132
（6月）：65-115。

廖珮如。2004。《「民歌採集」運動的再研究》。 國立臺灣大學音
樂學研究所碩士論文。未出版。

臺灣省政府主計處編。1971。《臺灣省統計提要(1946-1967)》。臺
中：臺灣省政府主計處。

臺灣省勞動力調查研究所。1974。〈表十 臺灣地區就業人口按行
業別百分比〉。《中華民國臺灣地區勞動力調查報告》45。臺
北：臺灣省勞動力調查研究所。

臺灣省新聞處。1953。〈第二章 耕者有其田的實施過程〉。《耕者
有其田與中國前途》。臺北：光復雜誌社。

趙一凡主編。2007。《西方文論關鍵詞》。北京：外語教學與研究
出版社。

劉克智。1975《臺灣人口成長與經濟發展》。臺北：聯經出版事業
公司。

劉捷著、林曙光譯。1994。〈大稻埕點畫〉。《臺灣文化展望》。

劉進慶。1986。〈從中樞衛星關係的觀點看臺灣政治經濟的演變與
展望〉。吳昱輝編。《臺灣之將來學術研討會論文集》。

劉進慶。1992。《臺灣戰後經濟分析》。臺北：人間。

劉鶯釧。1995。〈日治時期臺灣勞動力試析（1905-1944）〉，《經濟論文叢刊》23.3（9月）：317-356。

歐坦生。1947。〈沉醉〉。《文藝春秋》5.5（11月）。引自橫地剛等編。2008。《文學二二八》。臺北：臺灣社會科學出版社。

蔡宏進。1989。《鄉村社會學》。臺北：三民。

蔡棟雄。2007。《三重唱片業、戲院、影歌星史》。臺北：三重區公所。

蔣闊宇。2020。《全島總罷工：殖民地臺灣工運史》臺北：前衛出版社。

鄧文儀。1955。《臺灣省實施耕者有其田紀實》。臺北：中央文物供應社：380-381。

鄭秀美。2008。〈日治時期臺灣婦女的勞動群相（1895-1937）〉。臺南：國立成功大學歷史研究所碩士論文。未出版。

鄭俊清。1989。《憤怒的山城勞工》。臺北：前衛。

鄭恆隆、郭麗娟。2002。《臺灣歌謠臉譜》。臺北：玉山社。

鄭麗玲。1995。《臺灣人日本兵的「戰爭經驗」》。臺北：臺北縣立文化中心。

盧非易。1998。〈第四章：成長的開始（1960-1964）〉。《臺灣電影：政治、經濟、美學》。臺北：遠流出版社。

賴和。1990。〈辱？！〉。《賴和集》。張恆豪主編。臺北：前衛。

賴澤涵。1994。《「二二八事件」研究報告》。臺北：時報文化。

龍瑛宗。1990。〈植有木瓜樹的小鎮〉。《龍瑛宗集》。張恆豪主編。臺北：前衛。

薛化元。2011。〈萬年國會〉。《揭穿中華民國百年真相》。張炎憲、李福鐘等編。吳三連臺灣史料基金會。

_____。2016。〈國民黨經濟政策與臺灣經濟發展的再思考：從土地改革談起〉。《臺灣風物》，66.1（3月）：73-101。

薛化元、楊秀菁、林果顯編。2004。〈臺灣省政府教育廳函：唱《賣肉粽》民謠時，應說明時代背景〉。《戰後臺灣民主運動史料彙編十一：言論自由（三）》。臺北：國史館。

謝中憲。2009。《臺灣布袋戲發展之研究》。臺北：稻香出版社。

謝牧。1987。〈「二‧二八」人民起義親歷記〉，收錄於《歷史的見證：紀念臺灣人民「二‧二八」起義四十週年》，臺灣民主自治同盟編。北京：臺灣民主自治同盟編。

謝康。1970。〈臺灣養女和娼妓問題〉，收錄於《臺灣養女制度與養女問題之研究》，李長貴主編。臺中：私立東海大學社會科學研究中心。

瞿宛文。2008。〈重看臺灣棉紡織業早期的發展〉，《新史學》19.1（3月）：167-227。

瞿海源。1991。〈色情與娼妓（修訂稿）〉。《臺灣的社會問題》。楊國樞、葉啟政主編。臺北：巨流。

_____。1997。〈社會階層、文化認同與音樂喜好〉，收錄於《九〇年代的臺灣社會：社會變遷基本調查研究系列二》（上冊），張苙雲、呂玉瑕、王甫昌主編。臺北市：中央研究院社會所。

簡偉崙。2005。〈表〔4-2〕——纏足比例〉。《日治時期閩客婦女勞動力的差異——以解纏足前後探究》。臺北：國立臺灣大學經濟研究所碩士論文。未出版。

藍博洲。1997，《白色恐怖（文化手邊冊3）》。臺北：揚智。

顏綠芬、徐玫玲。2006。《臺灣的音樂》。臺北：財團法人群策會李登輝學校。

魏清德。1900a。〈男女歌謠〉。《臺灣日日新報》9月8日第4版。

———。1900b。〈謠歌傷俗〉。《臺灣日日新報》9月23日第6版。

———。1910。〈予對當今學界之冀望〉，《臺灣教育會雜誌》（漢文欄）95（12月）。

羅曼。1973。〈流行歌和民歌的異同〉10月25日。《大華晚報》。

蘇致亨。2020。《毋甘願的電影史，曾經臺灣有個好萊塢》。臺北：春山出版有限公司：125。

蘇偉貞。2016。〈國家文藝體制下的臺港電影敘事：以 1960 年代《星星月亮太陽》、《街頭巷尾》、《養鴨人家》為探討範圍〉。《成大中文學報》53（6月）：189-221。

蘇瑞鏘。2019。〈一九五〇、六〇年代臺灣在野菁英對地方選舉弊端的批評與因應〉。《文史臺灣學報》13：89-117。

蘇瑤崇。2007。〈「終戰」到「光復」期間臺灣政治與社會變化〉。《國史館學術集刊》13（9月）：45-86。

龔弘口述、俞嬋衢整理。1994。〈回顧健康寫實路線〉，《電影欣賞》72「一九六〇年代臺灣電影『健康寫實』影片之意涵」專輯（11-12月）：24。

龔鵬程。2007。《大俠：俠的精神文化史論》。臺北市：風雲時代。

日文文獻

〈作者不詳〉。1980。《大日本百科事典ジャポニカ23》。東京：小

学館。

みつとみ俊郎。1987。《メロディ日本人論―演歌からクラシックまで》。東京：新潮社。56-86。

上野博正。1970。〈流行歌の意味論〉。《流行歌の秘密》。加太こうじ、佃実夫編。東京：文和書房。

山口博。1985。〈日本古代和歌に与えた中国閨怨詩の影響〉。《日本語學習與研究》6。

山根勇藏。1995。《台湾民族性百談》。臺北：南天書局。

水野直樹、文京洙。2015。《在日朝鮮人》。東京：岩波新書。

加瀬和俊。1997。《集団就職の時代：高度成長のにない手たち》。東京：青木書店。

平田宗史。1981。《教育汚職―その歴史と実態》。廣島：渓水社。

平澤丁東。1935。〈台湾語の流行歌〉。《臺灣時報》4月。

田辺尚雄。1947。《日本の音楽》。東京：中文館書店。

矢沢保、島田芳文主編。1970。《日本流行歌史》。東京：社會思想社。

穴田義孝。1982。《ことわざ社會心理学》。東京：人間の科学社。

伊庭孝。1929。〈軟弱・惡趣味の現代民謡〉。《読売新聞》8月4日第4版。

吉見俊哉，1995。《「声」の資本主義》。東京：講談社。

名和榮一。1941。〈新臺灣音樂瞥見（一）〉。《鵬南時報》933（10月26日）。

西條八十。1929。〈伊庭孝氏に与ふー「東京行進曲」と僕〉。《読売新聞》8月4日第4版。

―――。2003。《西條八十全集第八卷歌謠・民謠Ⅰ》。東京：国

書刊行会。

佐藤忠男。1978。〈読物世界第3号　股旅・人情・愛恋時代読切小説〉。《長谷川伸論》。東京：中央公論社。

呂赫若。1944。《清秋》。臺北：清水書店。

＿＿＿。1947。〈冬夜〉。《臺灣文化》2.2（2月）：25-29。

李騰嶽。1943。〈媳婦仔と養女：婚媒婤制度の變遷並に其の功罪一二〉。《民俗臺灣》3.12：16-17。

坪井秀人。2006。《感覚の近代：声・身体・表象》。名古屋：名古屋大学出版会。

松永達。1991。〈1930年代朝鮮内労働力移動について〉。《經濟論叢》147.1-3：39-61。

林慶花。2012。〈統合する「民謡」、抵抗する「民謡」〉。《民謡からみた世界音楽―うたの地脈を探る》。細川周平編著。京都：ミネルヴァ書房。

邱永漢，1956。《香港》。東京：近代生活社。

金賛汀。1982。《朝鮮人女工のうた：1930年岸和田紡績争議》。東京：岩波新書。

長尾直。1974。《流行歌のイデオロギー―股旅物流行歌論》。東京：世界思想社。

長尾洋子。2012。〈ホールでうたう――大正期における演唱空間の拡大と民謡の位置〉。《民謡からみた世界音楽―うたの地脈を探る》。細川周平編著。京都：ミネルヴァ書房。

涂照彦。1975。《日本帝国主義下の台湾》。東京：東京大学出版会。

兼常清佐。1949。《西洋音楽と日本音楽》。東京：三笠書房。

島田芳文、吉茂田信男。1994。《新版日本流行歌史（上）》。東京：社會思想社。

張文環。1942。〈頓悟〉。《臺灣文學》2.2（3月30日）：54-69。

＿＿＿。1944。〈土の匂い〉。《臺灣文藝》1.3（7月1日）：3-46。

張星建。1935。〈台湾文芸北部同好者座談会〉，《臺灣文藝》2.2（2月）：1-7。

張晉芬。2009。《臺灣女性史入門—勞動篇》，未出版。〔日文版刊登於：張晉芬。2008。〈第四章：労働〉。《台湾女性史入門》91-116。台湾女性史入門編纂委員会編。京都：人文書院。〕

許雪姬著、杉本史子譯。2012。〈日本統治期における台湾人の中国での活動：満洲国と汪精衛政権にいた人々を例として〉。《中国21（特集 台湾：走向世界、走向中国—政治経済秩序の編成と再編成）》36（3月）：97-122。

陳培豐。2002《「同化」の同床異夢—日本統治下台湾の国語教育史再考》。東京：三元社。

森田哲至。2011。〈新民謡運動と鶯芸者による「昭和歌謡」の成立と発展—日本橋葭町等の芸者たちが遺した日本音楽上の意義—〉。《日本橋学研究》4.1：5-32。

森秀人。1964。《日本の大衆芸術》。東京：大和書房。頁32-39

＿＿。1970。〈流行歌に見る大衆思想〉。《流行歌の秘密》。加太こうじ、佃実夫編。東京：文和書房。

菊池清麿。2008。《日本流行歌変遷史—歌謡曲の誕生からJ・ポップの時代へ》。東京都：論創社。

貴志俊彥。2013。《東アジア流行歌曲のアワー：越境する音　交錯する音楽人》。東京：岩波書店。

黃富三著、石田浩監譯。2006。《女工と台湾工業化》。東京：交流協会。

黃智慧 。2003。〈ポストコロニアル都市の悲情──臺北の日本語文藝活動について〉。橋爪紳也編《アジア都市文化學の可能性》大阪：清文堂。

園部三郎、矢沢保、繁下和雄。1980。〈日本人と音感覚について〉。《日本の流行歌》。東京：大月書店。

新井洋一。1996。《港からの発想》。東京：新潮社。頁9-14。

鈴木明。1981。《歌謡曲ベスト1000の研究》。東京：ＴＢＳブリタニカ。頁214-226。

臺灣總督官房臨時國勢調查部。1934。〈昭和五年國勢調查結果表〉。臺北：臺灣總督官房臨時國勢調查部。

增田周子。2008。〈日本新民謠運動の隆盛と植民地台湾との文化交渉─西条八十作「台湾音頭」をめぐる騒動を例として─〉。《東アジア文化交渉研究》1（3月）：113-127。

輪島裕介。2010。《創られた「日本の心」神話：「演歌」をめぐる戦後大衆音楽史》。東京：光文社。

藤井淑禎。1997。《望郷歌謡考─高度成長の谷間》。東京：NTT出版株式会社。

英文文獻

S. P. S. Ho. 1978. Economic Development of Taiwan, 1860-1970.

Smith, Theodore Reynolds. 1970. A Report on Connecticut Property
Tax Administration and Exemptions. Hartford.

Becker, Gary. 1975. Human Capital, First Edition. Chicago:
University of Chicago Press.

網路及電子資料

〈作者不詳〉。1984-1994。〈演歌〉。《日本大百科全書(ニッ
ポニカ)》。https：//kotobank.jp/word/%E6%BC%94%E6%
AD%8C-170980。（2020/1/9瀏覽）

〈作者不詳〉。1966。〈尤鳳 理想的愛人〉。https://www.youtube.
com/watch?v=H9Cqp0kLeTs。（2020/1/5瀏覽）

〈作者不詳〉。1968。〈60懷舊系：異色歌手~西田吉夫〉。https://
blog.xuite.net/jacky79360/fongfeifei/166671515-60%E6%87%
B7%E8%88%8A%E7%B3%BB%3A%E7%95%B0%E8%89%
B2%E6%AD%8C%E6%89%8B~%E8%A5%BF%E7%94%B0
%E5%90%89%E5%A4%AB。（2020/1/5瀏覽）

〈作者不詳〉。2011。〈明日之星2011.10.01藝人交流許富凱 李翊
君 放浪人生〉之02：44-03：46。https：//www.youtube.com/
watch?v=S8R2WWxY_dw。（2020/1/8瀏覽）

〈作者不詳〉。2013/12/24。〈文鶯 拜託月娘找頭路 音樂重整
版〉。https://www.youtube.com/watch?v=hkcqj9S_w-w。
（2019/2/19瀏覽）

〈作者不詳〉。2014。〈明日之星2014.5.31 蔡佳麟~示範--往事就
是我的安慰〉之00：03-00：14。https：//www.youtube.com/

watch?v=F-tgiphpk0U。（2020/1/8瀏覽）

〈作者不詳〉。2016/4/3。〈晴～唱／思念故鄉（原唱: 陳芬蘭〉。
　　https://www.youtube.com/watch?v=WT2wlmFdUUQ。
　　（2020/11/11瀏覽）

江聰明。2002/10/5。〈史艷文出江湖 布袋戲變跨國企業〉。《聯
　　合報》。https://theme.udn.com/theme/story/6423/220598。
　　（2020/1/12瀏覽）

李筱峰。〈日期不詳〉。〈世新大學虛擬網路教學平台「臺灣史」
　　第二十七章 1950、60年代的臺灣：第五節 美援與經濟發展〉。
　　http://distance.shu.edu.tw/taiwan/CH27/CH27_FRAMESET.
　　HTM。（2018/2/1瀏覽）

邱燕玲、王寓中。2007/7/13。〈不敢面對歷史 扁批馬反解嚴才沒
　　出息〉。《自由時報》。https://news.ltn.com.tw/news/politics/
　　paper/141159。（2020/1/12瀏覽）

國立科學工藝博物館、經濟部加工出口區管理處主辦。〈日期不
　　詳〉。〈繼往開來：加工出口區四十週年特展」。http://www3.
　　nstm.gov.tw/word40th/。（2015/7/3瀏覽）

國家文化資料庫。〈日期不詳〉。〈競選宣傳車〉。http://nrch.
　　culture.tw/view.aspx?keyword=%E9%99%B3%E6%AD%A6
　　%E7%92%8B&advanced=&s=88999&id=0006714956&proj=
　　MOC_IMD_001。（2020/1/12瀏覽）

郭麗娟。2009/9/9。〈周添旺〉。《臺灣大百科全書》。http://nrch.
　　culture.tw/twpedia.aspx?id=10215。（2020/1/20瀏覽）

黃哲斌、周麗蘭。2010/10/3。〈民國99臺灣久久──史艷文的影舞
　　者 黃俊雄傳奇〉。《中國時報》。https://www.chinatimes.com/

newspapers/20101003000325-260115?chdtv。（2020/1/12瀏覽）

管仁建。2010/2/1。〈台灣烏龍版的「少女殉情記」（管仁健／著）〉。《你不知道的台灣（管仁健／著）》。https://mypaper.pchome.com.tw/kuan0416/post/1320588881。（2020/11/6瀏覽）

臺灣民間真相與和解促進會。2011。〈出身政治犯家庭的音樂學家李哲洋〉。https://taiwantrc.org/%E5%87%BA%E8%BA%AB%E6%94%BF%E6%B2%BB%E7%8A%AF%E5%AE%B6%E5%BA%AD%E7%9A%84%E9%9F%B3%E6%A8%82%E5%AD%B8%E5%AE%B6%E6%9D%8E%E5%93%B2%E6%B4%8B/。（2020/1/9瀏覽）

鄭雅如。2014/8/8。〈消失的「多桑」——戰後臺灣歷史記憶的斷裂、掩蓋與重塑〉。https://kam-a-tiam.typepad.com/blog/2014/08/%E6%B6%88%E5%A4%B1%E7%9A%84%E5%A4%9A%E6%A1%91.html〉。（2020/4/13瀏覽）

關鍵詞索引

Belong
06

歌唱臺灣：連續殖民下臺語歌曲的變遷

作者───陳培豐

執行長───陳蕙慧
總編輯───張惠菁
責任編輯───盛浩偉
行銷總監───陳雅雯
行銷企劃───尹子麟、余一霞、張宜倩
封面設計───盧翊軒
排版───宸遠彩藝

社長───郭重興
發行人兼出版總監───曾大福
出版───衛城出版／遠足文化事業有限公司
發行───遠足文化事業股份有限公司
地址───二三一四一 新北市新店區民權路一〇八─二號九樓
電話───〇二─二二一八─一四一七
傳真───〇二─二二一八〇七二七
客服專線───〇八〇〇─二二一〇二九
法律顧問───華洋法律事務所 蘇文生律師
印刷───呈靖彩藝有限公司
初版一刷───二〇二〇年十二月

定價───四八〇元

EMAIL　acropolismde@gmail.com
FACEBOOK　www.facebook.com/acrolispublish

國家圖書館出版品預行編目資料

歌唱臺灣:連續殖民下臺語歌曲的變遷/陳培豐著.
--初版.--新北市:衛城,遠足文化,2020.12
　面；　公分.--(Belong;6)
ISBN　978-986-99381-3-6(平裝)

1.音樂史　2.流行歌曲　3.臺語　4.臺灣

910.933　　　　　　　109014685

廣　告　回　信
臺灣北區郵政管理局登記證
第　1　4　4　3　7　號
請直接投郵●郵資由本公司支付

23141
新北市新店區民權路108-2號9樓

衛城出版 收

● 請沿虛線對折裝訂後寄回, 謝謝!

Belong

06
共同體進行式

● 親愛的讀者你好，非常感謝你購買衛城出版品。
我們非常需要你的意見，請於回函中告訴我們你對此書的意見，
我們會針對你的意見加強改進。

若不方便郵寄回函，歡迎傳真回函給我們。傳真電話──02-2218-0727

或上網搜尋「衛城出版FACEBOOK」
http://www.facebook.com/acropolispublish

● 讀者資料

你的性別是　□ 男性　□ 女性　□ 其他

你的職業是 ＿＿＿＿＿＿＿＿＿＿＿＿＿＿＿　你的最高學歷是 ＿＿＿＿＿＿＿＿＿＿＿＿＿＿

年齡　□ 20 歲以下　□ 21-30 歲　□ 31-40 歲　□ 41-50 歲　□ 51-60 歲　□ 61 歲以上

若你願意留下 e-mail，我們將優先寄送＿＿＿＿＿＿＿＿＿＿＿＿＿＿＿衛城出版相關活動訊息與優惠活動

● 購書資料

● 請問你是從哪裡得知本書出版訊息？（可複選）
□ 實體書店　□ 網路書店　□ 報紙　□ 電視　□ 網路　□ 廣播　□ 雜誌　□ 朋友介紹
□ 參加講座活動　□ 其他＿＿＿＿＿＿

● 是在哪裡購買的呢？（單選）
□ 實體連鎖書店　□ 網路書店　□ 獨立書店　□ 傳統書店　□ 團購　□ 其他 ＿＿＿＿＿

● 讓你燃起購買慾的主要原因是？（可複選）
□ 對此類主題感興趣　　　　　　　　　　　□ 參加講座後，覺得好像不賴
□ 覺得書籍設計好美，看起來好有質感！　　□ 價格優惠吸引我
□ 議題好熱，好像很多人都在看，我也想知道裡面在寫什麼　□ 其實我沒有買書啦！這是送（借）的
□ 其他＿＿＿＿＿＿

● 如果你覺得這本書還不錯，那它的優點是？（可複選）
□ 內容主題具參考價值　□ 文筆流暢　□ 書籍整體設計優美　□ 價格實在　□ 其他＿＿＿＿＿

● 如果你覺得這本書讓你好失望，請務必告訴我們它的缺點（可複選）
□ 內容與想像中不符　□ 文筆不流暢　□ 印刷品質差　□ 版面設計影響閱讀　□ 價格偏高　□ 其他＿＿＿＿

● 大都經由哪些管道得到書籍出版訊息？（可複選）
□ 實體書店　□ 網路書店　□ 報紙　□ 電視　□ 網路　□ 廣播　□ 親友介紹　□ 圖書館　□ 其他＿＿＿＿

● 習慣購書的地方是？（可複選）
□ 實體連鎖書店　□ 網路書店　□ 獨立書店　□ 傳統書店　□ 學校團購　□ 其他＿＿＿＿＿＿

● 如果你發現書中錯字或是內文有任何需要改進之處，請不吝給我們指教，我們將於再版時更正錯誤
＿＿
＿＿
＿＿
＿＿
＿＿